그래픽디자인 다이어리

감사의 글
감사합니다.
많은 사람들의 도움 없이는
이 책을 만들 수 없습니다.

먼저 너그럽게 인터뷰 시간을 내 준 스테판 사그마이스터, 보리스 슈베신저, 홈워크, 메이리언 프리처드, 에미 살로넨, 돌턴 마그, 프로크 스테그먼, 본드 앤드 코인, 익스페리멘털 제트셋, 폴라 셰어, 에어사이드에 감사드리고 싶습니다.
랠프 애머, 나이절 로빈슨, 대니얼 웨일, 안드레 크루스, 조 숄디스, 토니 체임버스, 세라 더글러스, 리 벨처, 도미니크 벨, 토니 하워드, 리처드 드 재거, 홀리오 에트차르트, 스티브 모슬리, 커트 케플, 레니 나르, 대니얼 넬슨에게도 감사를 전합니다. 또한 카사 다 무지카, 헤르만 슈미트 출판사, 비바르토, 《월페이퍼*》, 트랜스포트 두바이, PWHOA, 워 온 원트, 르 상카트르 104, 카길, 비트수의 협조에 진심으로 감사드립니다.

로렌스 킹 출판사의 조 라이트 풋과 도널드 딘위디가 베푼 도움과 인내에 무한한 감사를 느낍니다.
순조로운 진행이 가능하게 도와 준 로나 프레이, 디어드리 머피, 제임스 웨스트에게도 신세를 졌습니다. 존 맥길의 전문적 기술, 침착함, 현실적 지혜와, 사진을 찍어 준 데이브 쇼의 우정과 충고에 특별히 감사합니다. 맬컴 사우스워드의 도움과 단호한 조언 역시 고맙습니다.

뤼시엔은 늘 자극을 주는 레이와 푸치의 그래픽디자인에 대한 열정과 더할 나위 없는 사랑과 우정에 고마움을 느낍니다. 일에서 닥치는 최악의 위기마저 잊게 하는 웃음을 지닌 데미안과 케이티에게 사랑과 감사를 듬뿍 보냅니다. 친구가 돌아왔다고 좋아할 다이앤 매기와 애니트 피투라, 그리고 알게 되어 기쁜 에르나에게도.
레베카는 끝없는 지원, 양식과 쉼터, 그리고 더 많은 것을 준 패트릭, 주디, 알렉산더, 에마, 윌리엄 라이트에게 감사의 마음을 전합니다. 내내 격려를 아끼지 않으며 오랜 부재에 대한 변명을 받아 준 로한 매카시, 제시카 테일러, 팀 출리아디스를 비롯한 많은 친구들에게도. 또한 킹스턴 대학교의 동료들, 특히 버나데트 블레어와 로런스 지겐, 그리고 배워야 할 것이 얼마나 많은지를 끊임없이 알려 준 학생들에게도 고마움을 전합니다.

그래픽디자인 다이어리

성공하는 디자이너들의 작업 노트

뤼시엔 로버츠 레베카 라이트

신혜정 옮김

세미콜론

차례

↑
클라이언트의 출신 국가

스테판 사그마이스터	오스트리아	미국
보리스 슈베신저	독일	독일/영국/스위스
홈워크	폴란드	폴란드
메이리언 프리처드	영국	영국
에미 살로넨	핀란드	영국
돌턴 마그	스위스/프랑스/영국	영국/브라질
프로크 스테그먼	나미비아	남아프리카공화국
본드 앤드 코인	영국	영국
익스페리멘털 제트셋	네덜란드	네덜란드
폴라 셰어	미국	미국
에어사이드	영국	영국

↑
디자이너의 출신 국가

↑
프로젝트 당시 디자이너의 본거지

출판사에서 그래픽디자인의 창작 과정에 관한 책을 써 보자는 말을 듣고 우리는 가슴이 철렁했다. '하우 투how to' 형식의 책은 거창하지만 어쩔 수 없이 환원주의적일 수 있다는 우려 때문에 그 아이디어가 좋지 않다고 생각되는 이유를 전부 늘어놓기 시작했다. 하지만 우리는 불평하면서도 자연스럽게 이 책을 어떻게 쓸까 계획하고 있었다. 그러고는 당연히 빠져들었다. 다행히 출판사도 마찬가지였다.

이 책의 접근 방식

그래픽디자인은 독특한 분야이다. 현재 가장 정의하기 어려운 분야인 듯하다. 1인 작업실에서 자체 제작하는 소규모 틈새 프로젝트나 다국적 종합 대행사의 고도로 상업적인 작업에까지 모두 쓰이는 말이다. 그래픽디자인이라는 말에는 작업을 자신의 존재 이유로 삼는 디자이너의 대단히 집중적이고 주도적인 실험은 물론 인쇄소의 통상 업무도 포함되어 있다. 그래서 이 책에서는 그래픽디자인의 활동 범위를 확실히 해야겠다고 생각했고, 어디에나 들어맞는 공식은 찾기도 어렵지만 그런 걸 적용하는 것도 바람직하지 않다는 신념을 펼치기로 했다. 그래서 개별적이고 유연하고 진화하는 방법론이 있으며 그것이 바로 우리가 흥미진진하게 탐구하는 것이었다.

우리의 기획은 이 책이 무엇보다 교육적이어야 한다는 것이었다. 어느 정도는 '계시적'이라는 뜻이며, 그래서 디자인 이야기를 깊이 있게 다루어 교훈을 얻고 의미 있는 결론을 끌어낼 수 있는 구조를 개발하는 작업에 들어갔다. 우리의 목표는 디자인 프로젝트의 최종 결과나 인물에 중점을 두는 것이 아니라 서로 다른 디자인 프로젝트 각각의 이야기를 전하는 것이었다. 우선 우리는 어떤 유형의 작업과 어떤 디자이너에게 접근하고 싶은지를 확인했다.

다양한 프로젝트를 다루는 것은 물론, 디자이너의 배경과 나이도 다채롭게 선택하기로 했다. 그들의 활동을 있는 그대로 그리지 않으면 의미가 없기에 최대한 솔직한 답변을 유도했고 흔히 하지 않는 질문을 던지고 싶었다. 전반적 목표는 이 책에서 다루는 디자이너와 프로젝트가 국제적인 범위에서 다양하고 풍부한 그래픽디자인의 현주소를 나타내야 한다는 것이었다. 물론 실제로 드러난 상황은 그리 쉽지 않았다. 이를테면 실무적으로 서구 지향적이지 않은 작업이 드문 것처럼 연륜 있는 여성 그래픽디자이너가 확실히 부족했다. 그래도 케이프타운의 의류 브랜드 아이덴티티, 두바이의 새로운 교통체계를 위한 폰트 디자인, 서식 디자인에 관한 책 등 다양한 프로젝트를 다루었다. 이런 내용들이 독자들로 하여금 오늘날 그래픽디자인을 생산한다는 것이 어떤 의미인지 파악하는 데 도움이 되기를 바란다. 우리 또한 이 책을 쓰면서 알게 되었다. 그래픽디자인이란 우여곡절이 넘치지만 매혹적이고, 경쟁적이지만 의욕이 불타오르게 하고, 내키는 대로 할 수 있지만 유용하고 완전히 빠져들게 한다.

각 프로젝트는 위와 같은 주제별 표제를 둔다. 디자인 과정에 따라 분류한 브리프, 조사 연구, 디자인 개발, 서체, 이미지, 제작, 결과물 이렇게 7개의 주제는 필요에 따라 합쳐지거나 생략된다. 디자이너에게 이 주제들을 염두에 두고 자료를 정리해 주길 요청했고 디자이너들과의 인터뷰도 대략 이 구성을 따라갔다. 물론 프로젝트에 따라 전진하다가 뒷걸음치고 다시 앞으로 나아가기도 하면서 그래픽 디자인이 늘 직선형 과정은 아니라는 것을 알려 주었다.

이 책의 영문판은 폰트로 유니버스를 선택해 55로만, 75블랙, 57컨덴스트, 67볼드컨덴스트를 모두 7.75와 9.6포인트로 사용했다. 1957년에 발매된 유니버스는 저명한 활자 디자이너 아드리안 프루티거가 디자인했는데 함께 사용할 때 동질감을 주는 글자 가족을 다양한 굵기와 스타일을 갖추어 개발했다. 이 책에는 글줄길이가 긴 본문과 좁은 단에 흘릴 캡션에 모두 적합한 폰트가 필요했다. 여기에 합리적이고 엄정한 디자인 접근의 전형이라 생각되는 유니버스를 시험해 보기로 했다. 국문판에서는 윤고딕 130, 150, 160을 사용했다. 윤고딕은 본문용 서체로 널리 사용될 뿐 아니라 유니버스처럼 숫자로 글자 가족의 속성을 표시한다. 백 자리 숫자는 글자체 개발 버전을, 십 자리 숫자는 글자 굵기 정도를 의미한다.

그리드는 19단으로 나뉘며 각 단 너비는 6mm, 단사이는 4mm이다. 작업 영역과 수평 정렬 단위는 3.2pt 간격의 기준선에 따른다.

이 책은 8쪽 접장 2개와 16쪽 접장 14개로 이루어진 반양장 책이다. 가장 흔히 통용되는 무광 도포지, 비도포지, 유광 도포지를 사용한다. 앞부분은 스노화이트지 80gsm에 인쇄한다. 백상지 150gsm은 각 프로젝트의 사례 연구 부분에 사용되고 아트지 80gsm은 마지막 24쪽에 사용된다. 각 종이는 고유한 특성이 있다. 질감이 다를 뿐 아니라 색도 달리 표현된다. 예를 들어 비도포지는 가장 흡수력이 높아 여기에 인쇄된 색은 약간 어둡고 은은하게 나타난다.

이 책은 펼침쪽마다 해당 시기에 디자이너가 쓴 일기를 넣는 공간을 마련했다. 프로젝트에 담긴 진정한 의미를 알리고 작업을 각 디자이너의 삶의 맥락에 배치하는 '장면 설정자 scene setter'로 기능할 수 있도록 가능하면 솔직하고 개인적인 것을 부탁했다.

그래픽디자인 작업이 인쇄에만 집중되지는 않지만 이 책을 만들면서 제작을 내세우고 싶었다. 앞부분과 뒷부분은 각각 다른 별색 하나로 인쇄한다. 앞은 팬톤 021, 뒤는 팬톤 354이다. 둘 다 cmyk로는 얻을 수 없는 선명한 색이다. 각 디자이너의 이야기는 이 모서리장치를 이용해 색으로 구분했다. cmyk 프로세스에서 얻을 수 있는 색 범위를 점진적으로 보여 주도록 선택했다.

발걸음이 다소 비틀거리더라도 디자인 과정은 결국 연속적이며 하나가 결정되면 다음에 어떤 것을 해야 하는지 알게 된다. 모든 프로젝트의 각 펼침쪽 오른쪽 가장자리에는 앞으로 나올 내용의 시각적 맛보기를 제공하는 이미지 띠가 들어간다.

사례 연구 색상 명세는 다음과 같다.

스테판 사그마이스터
80c/0m/100y/0k
보리스 슈베신저
60c/0m/100y/0k
홈워크 40c/0m/100y/0k
메이리언 프리처드
20c/0m/100y/0k
에미 살로넨
100c/0m/0y/0k
돌턴 마그 50c/50m/0y/0k
프로크 스테그먼
0c/100m/0y/0k
본드 앤드 코인
0c/20m/100y/0k
익스페리멘털 제트셋
0c/40m/100y/0k
폴라 셰어 0c/60m/100y/0k
에어사이드 0c/80m/100y/0k

2010년 1월 25일ㄱ 책 앞부분과 뒷부분 마무리. 늦었다. 출판사가 우리한테 아주 진저리를 치겠다.

스테판 사그마이스터(1962–)는 현재 활동하는 디자이너 가운데 가장 주목받는 디자이너로 그래픽디자인계의 슈퍼스타라 할 만하다. 자기 몸에 글자를 새겨 만든 1999 AIGA 디트로이트 포스터로 유명해진 그는 꾸준히 시선을 사로잡는 독창적인 그래픽디자인을 선보여 왔다. 개념적으로 적절하면서 대담하고 기발한 아이디어를 내기 위해 그는 관습적 방식을 피한다. 우리는 그의 명성이 클라이언트에게서 창작의 자유를 보장받는 데 도움이 되는지, 그리고 상업적 기대와 자신이 원하는 실험적 접근 사이의 균형을 어떻게 잡는지 알고 싶었다.

특히 포르투갈 포르투에 있는 음악당 카사 다 무지카의 아이덴티티 작업에 관심이 갔다. 브랜딩에 대한 스테판의 관점이 상당히 분명하기 때문이다. 스테판은 자신의 웹사이트에서 "브랜딩이란 과대평가되고 시대에 뒤떨어진 쓰레기다! 아무도 이런 말을 하지 않았지만(누군가는 했어야 할 말이다)"라고 한 적이 있다. 그토록 확고한 견해가 로고와 아이덴티티 체계를 디자인하는 데 어떤 영향을 미칠까? 그리고 어떤 과정을 거쳐 디자인할까?

카사 다 무지카는 포르투 국립교향악단, 바로카르 교향악단, 리믹스 앙상블의 보금자리이자 공연장이다. 포르투가 2001년 유럽 문화 수도로 선정되었을 때 문화 투자의 일환으로 계획되었고 설계는 네덜란드 메트로폴리탄 건축사무소의 렘 콜하스가 맡았다. 2005년에 완공된 카사 다 무지카의 건물은 독특한 17면체의 혁신적 구조로 인해 포르투의 아이콘이 되었다. 이는 스테판에게 또 하나의 흥미로운 질문을 제기한다. 이미 아이콘이 된 디자인을 위한 아이덴티티 디자인을 어떻게 할 것인가?

디자인 아이덴티티 적용에서 절대적 일관성이 갖는 장점에는 의심의 여지가 없다. 그러나 이번 프로젝트를 비롯해 많은 경우 스테판의 출발점은 디자인 '규칙'에 저항하는 것이다. 그 접근 방식은 디자이너들이 맞서 싸우는 제약과 자유 사이에 놓인 복잡한 관계의 전형을 보여 주는 듯하다. 하지만 이것이 스테판의 영향력에 반영되거나 디자인 철학에 분명히 드러날까? 다른 디자이너에게 영감을 주는 사람으로 꼽히는 스테판 본인은 정작 누구에게서 또는 무엇에서 영감을 얻을까?

오스트리아, 미국
그리고 세계로

오스트리아 알프스 지역의 브레겐츠에서 태어난 스테판의 어린 시절은 그가 1993년부터 살고 있는 로어 맨해튼의 생활과는 한참 거리가 멀었다. 공학을 공부한 스테판은 오스트리아의 좌파 잡지 《알프호른Alphorn》에서 일하면서 그래픽디자인에 관심을 갖게 됐다. 스테판은 재수해서 빈 응용예술대학교 그래픽디자인과에 합격했고 풀브라이트 장학금을 받아 뉴욕 프랫 인스티튜트에서 학업을 계속했다. 병역 때문에 오스트리아로 돌아왔지만 양심적 병역 거부자로서 난민 센터의 지역사회 프로젝트에 종사했다. 홍콩의 광고 대행사에서 스리랑카의 바닷가 오두막까지 넘나들며 작업하는 스테판은 일하면서 영감도 얻고자 쉬지 않고 멀리 여행을 다닌다.

낯선 도시에서의 이른 시작

이른 아침은 스테판에게 가장 생산적인 '콘셉트'의 시간이다. 여행 중에는 수면 주기가 깨져 아예 오전 5시부터 일찍 하루를 시작하기 때문에 더욱 그렇다. 그는 호텔 방 특유의 분위기와 익명성에서 자극을 얻는다. 이 시간은 그가 '자유롭게 꿈꾸기'라고 부르는 활동을 하기에 좋다. "특별히 실행을 고민하지 않아도 되기 때문에 생각하기가 쉽다. 호텔 객실에 발코니가 있다면 그야말로 환상적이다. 룸서비스와 커피까지 있으면 더할 나위 없다."

티보 칼맨

학생 시절 티보 칼맨은 스테판의 디자인 영웅이었다. 그는 뉴욕에 있는 티보의 스튜디오 M&Co에서 일하고 싶어서 6개월 동안 매주 전화하는 끈기를 발휘해 마침내 티보를 만났다. 후에 티보가 일자리를 제안했을 때 스테판은 2년간 머물러야 한다는 조건에 확답할 수 없어서 거절했다. 3년 뒤에 M&Co에 입사했지만 6개월이 안 되어 티보가 스튜디오를 닫고 로마로 자리를 옮겼다. 이 일은 스테판이 홀로서기를 시작하는 계기가 되었다. 티보는 1999년에 사망했지만 스테판이 기꺼이 자신의 멘토라 부를 만큼 티보의 영향력은 지대했다. 특히 창작의 자유를 지키려면 스튜디오를 작게 유지하라는 충고가 그렇다. "디자인 스튜디오를 운영할 때 어려운 일이라면 규모를 키우지 않는 것뿐이다. 그 나머지는 쉽다."

디자이너가 아닌 사람을 위한 디자인하기

스테판은 거침없이 말하기로 유명하다. 디자인 평론가 스티븐 헬러와의 인터뷰에서 스테판은 디자인 산업이 그저 '껍데기'로 가득하다고 실망감을 표하고 사람들의 마음을 움직일 수 있는 디자인을 하고 싶다고 밝혔다. '디자인이 누군가의 마음을 움직일 수 있는가?'는 뉴욕의 스쿨 오브 비주얼 아트 석사과정에 개설된 '작가로서의 디자이너' 수업에서 스테판이 학생들에게 부과한 프로젝트이다. 스테판은 학생들에게 첫째로 그들이 아는 사람, 둘째로 간접적으로 아는 사람, 셋째로 그 밖의 모든 사람에게 감동을 주는 작업을 하라고 주문한다. 그는 디자이너를 위한 디자인이 "애석하게도 편협하고 그래서 지루하다"며 디자인 언어가 도달 가능한 범위에 관심을 둔다. 디자이너이자 작가로서 "자신이 말하고자 하는 바를 구현하는" 안목이 필요하다는 것이다.

50/50

티보 칼맨은 자기가 알지 못하는 것에 대해 작업하기를 즐기는 사람이었다. 독창적이고 대담한 작업으로 이름을 떨치는 스테판 역시 익숙하지 않은 영역을 탐구하기를 좋아할까. 그는 같은 일을 되풀이하는 데 권태를 느끼지만 동시에 안정된 기반에서 작업하고 싶기도 하다. 한마디로 일에서 "아는 것과 모르는 것이 50 대 50이면" 완벽한 비율이라는 것이다.

사무실 밖으로

"사랑스러운 14번가에서 100번의 인사를"이라는 스테판의 독특한 이메일 서명에서 뉴욕에 대한 그의 애정을 읽을 수 있지만 스튜디오를 벗어나는 것은 그에게 중요한 자극제이다. 미리 정해 놓지 않으면 마감에 쫓겨 밀리기 쉬우므로 그는 7년마다 "클라이언트를 위한 디자인은 전혀 하지 않고 자유롭게 새로운 방향과 길을 추구하는 안식년"이라 이름 붙인 기간을 마련한다. 그 첫 번째 해인 2000년에 '지금까지 살면서 배운 것들 Things I Have Learned In My Life So Far'이라는 전시를 진행해 동명의 책을 출판했다. 우리와 인터뷰할 당시 그는 2008–9년의 안식 기간을 인도네시아에서 보내려고 준비 중이었다. 그가 없는 동안 스튜디오는 디자이너 조 숄디스가 맡는다. 스튜디오를 비우더라도 창조력을 충전하는 것이 중요하다. "창조력이 아직 존재한다는 것을 알면 클라이언트에게도 좋은 일이다."

생각의 정산

스테판은 어릴 때부터 꾸준히 써 온 일기를 '생각의 정산'이라 표현한다. 예전에는 개인 일기와 업무 일기를 각각 손으로 썼지만 지금은 노트북에 파일로 저장한다. 일기 쓰기를 개인적 발전의 수단이라고 생각하는 그는 정기적으로 일기를 다시 살펴 본다. 이처럼 반성하는 습관은 디자인에 대한 분석적, 철학적 접근으로 귀결된다. 스테판은 일기와 스케치북을 철저히 구분하는데 '지금까지 살면서 배운 것들'에 대한 영감은 일기에서 나왔다. 개인적인 생각을 공공장소에 타이포그래피 설치의 형태로 내보인 작업이다.

스테판은 리스본의 엑스페리멘타디자인ExperimentaDesign 페스티벌에서 프로그래머와 감독으로 일하던 구타 모라 구에데스를 만났다. 이후 카사 다 무지카의 마케팅 디렉터로 자리를 옮긴 구타는 스테판에게 카사 다 무지카의 아이덴티티 디자인 공모에 지원하지 않겠냐고 물었다. "나는 미친 짓이라고 생각했다. 최상의 결과를 얻으려면 피칭은 좋은 방법이 아니다. 구타에게 염두에 둔 회사들의 지난 작업들을 살펴본 다음 그중 한 곳을 선택하라고 충고했다." 그녀가 다른 회사를 선택했어도 상관없었다고 그는 말한다. 거침없이 조언하고 나서 일을 얻으리라고는 기대하지 않았다.

카사 다 무지카는 포르투갈 정부에서 재정 지원을 받기 때문에 구타는 일을 줄 때 꼭 입찰에 부쳐야 하는지 법 규정을 확인해야 했다. 입찰을 피할 수 있음을 알아낸 그녀는 피칭 없이 일을 맡아달라고 스테판에게 요청했다.

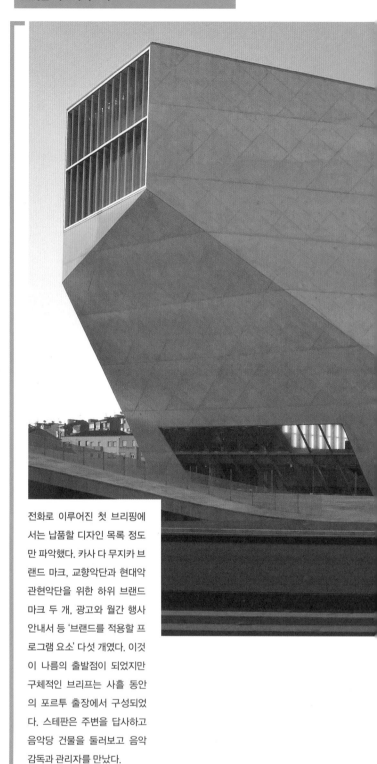

전화로 이루어진 첫 브리핑에서는 납품할 디자인 목록 정도만 파악했다. 카사 다 무지카 브랜드 마크, 교향악단과 현대악관현악단을 위한 하위 브랜드 마크 두 개, 광고와 월간 행사 안내서 등 '브랜드를 적용할 프로그램 요소' 다섯 개였다. 이것이 나름의 출발점이 되었지만 구체적인 브리프는 사흘 동안의 포르투 출장에서 구성되었다. 스테판은 주변을 답사하고 음악당 건물을 둘러보고 음악 감독과 관리자를 만났다.

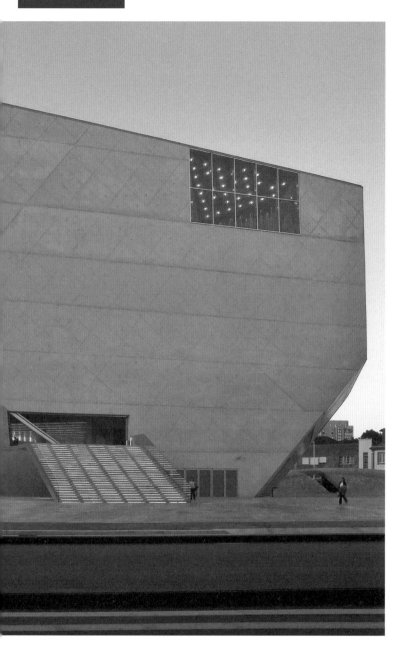

경쟁

명확하고 철저한 지침서가 모든 디자인 프로젝트에서 가장 중요하다고들 하지만 이에 대한 업계의 공식이 따로 있는 것은 아니다. 프로젝트 수주 과정도 프로젝트와 클라이언트에 따라 달라진다. 이번과 같은 유명 예술 기관의 아이덴티티는 경쟁 입찰을 거치는 일이 드물지 않다. 특히 정부 지원을 받는 일은 자금의 합당한 집행을 보증하고 편파 논란을 막기 위해 입찰을 거치도록 법으로 정해진 경우가 많다. 입찰에 참여한 디자이너는 경력을 증명해야 하고 예산과 아이디어 발상 및 접근 방식에 대한 자료를 제출해야 한다. 입찰과 피칭은 보통 무보수이고 규모가 작은 회사나 팀은 참가 기회를 얻지 못하는 경우가 많다.

피칭

많은 디자이너들이 그렇듯 스테판도 입찰과 피칭의 절차나 논리를 못마땅해한다. 누가 심사를 하고 그들의 의도가 무엇인지 등을 알아낼 기회가 디자이너들에겐 없다. 클라이언트들은 디자이너의 제안을 들어 보고 그중 하나를 선택하면 된다는 생각에 피칭이 돈과 시간을 아끼는 방법이라고 착각한다. 그러나 그는 그간의 경험을 바탕으로 피칭에서 제대로 된 브리핑이 나오기가 힘들며 그래서 당선작은 정말 필요한 것을 주지 못한다고 말한다. 더 나아가 스테판은 피칭이 시간과 비용이 많이 드는 일이라 디자이너가 "프로젝트에 부적절한 의도를 개입시킬" 수 있다고 지적한다.

4월 14일ㄱ 3일간의 포르투 출장. 카사 다 무지카를 둘러보고 음악 감독과 운영자들을 만난다. 오늘 열리는 행사로는 오전에 전시회, 저녁 때 내가 하는 디자인 강연이 있고, 지적 장애아를 위한 수업, 실내악 연주회, 러시아 콘서트, 주차장의 심야 파티 등이 있다. 모두 참석자가 많다.

작업 초기에 카사 다 무지카의
상징적인 건축물을 탐구한 흔적
이 스케치북에 보인다. 건물을
손에 쥐고 돌려서 보듯 여러 각
도에서 그려 형태를 파악했다.
몇몇 스케치에는 메모를 곁들였
고 몇몇은 건물 모형으로 굴절
을 실험한 사진 이미지이다. 모
두 건물 구조를 이용한 디자인
을 더 발전시킬 것인지 판단하
는 데 도움이 된다. 그는 색을 이
용해 공간 배열을 점검하고 각
각의 면들의 형태를 합쳤다가 따
로따로 분해했다.

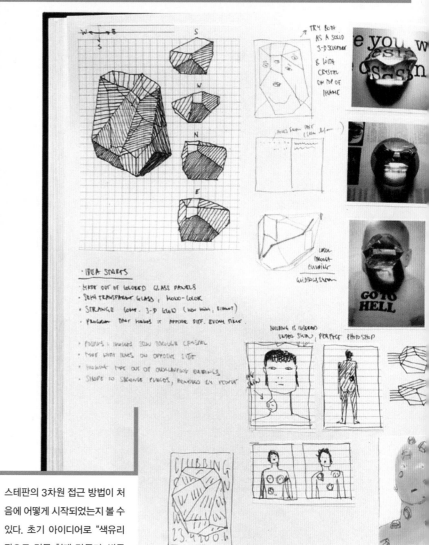

스테판의 3차원 접근 방법이 처
음에 어떻게 시작되었는지 볼 수
있다. 초기 아이디어로 "색유리
판으로 건물 형태 만들기, 반투
명 단색 유리, 오묘한 색을 사용
하고 3차원 빛 만들기" 등의 메
모가 있다. 또한 최종적으로 완
성된 아이덴티티의 핵심 개념에
대한 언급도 있다. 바로 렌더링
할 때마다 다른 아이덴티티가
생성되는 소프트웨어를 만드는
것이다.

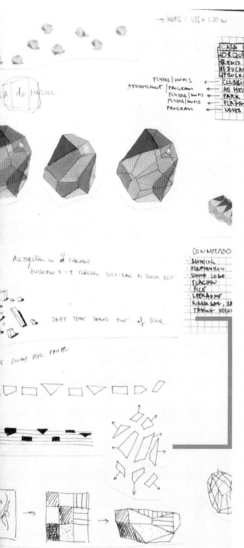

여기에 카사 다 무지카를 그 구성 요소들, "포르투 국립교향악단, 리믹스 앙상블, 교육 서비스, 프로그램, 클럽"으로 분해해 정리했다. 또한 "매체 광고, 공원, 광장, 건물 내부, 전단이나 포스터, 광고/프로그램 목록" 등 아이덴티티를 적용할 공간과 플랫폼, 적절한 그래픽 형식을 나열했다.

여기 보이는 목록은 건물의 17면이 음악의 여러 측면을 나타낸다는 카사 다 무지카 대표의 말에서 떠오른 것들을 적은 것이다. "건물, 주사위, 사운드 로고, 면" 같은 것들이다. 왼쪽의 스케치들은 브리프에 대한 개념적 접근을 보여 주는 동시에 디자인 가능성을 탐구하는 과정을 보여 준다.

아이디어 발상

경험이 풍부한 디자이너라도 작업 과정에서 어려워하는 부분이 있기 마련이다. 스테판은 "생각하는 일이 무척 어렵다"고 털어놓는다. 이를 극복하기 위해 그는 '콘셉트 시간'이라는 걸 개발했다. 무한정 시간을 두고 생각하기보다는 생각하는 시간을 구조화하는 편이 생산적임을 깨달은 것이다. 그는 20분씩 두 번, 또는 10분씩 세 번 하는 식으로 짧은 시간을 할당한다. "생각하는 시간을 세 시간으로 잡는다면 아무것도 얻지 못할 가능성이 높다."

스케치북

초기 아이디어 단계에서는 메모나 스케치를 한다. 늘 지니고 다니는 가죽 장정의 수첩 '데이타이머'에 할 때도 있다. 회의 중에도, 택시 뒷자리에 앉아서도, 공항에서 대기하는 중에도 스케치를 하고 그중 눈에 띄는 것들을 스케치북에 옮겨 더 발전시킨다. 스케치북은 항상 검은색 하드커버의 9×12in(23×30cm) 크기를 사용한다. 지난 15년간 쓴 스케치북을 전부 보관하고 있는데 이것은 그의 생각과 참고 자료가 담긴 끝없이 확장하는 도서관이다. 그의 일기 쓰는 습관에서도 그가 생각을 기록하고 분석하고 반성하며 자료화하는 것에 익숙하다는 것을 엿볼 수 있다.

5월 1일 ┐ 스코틀랜드에서 열리는 6도시 디자인 페스티벌을 위한 옥외 광고판 작업.

아이덴티티 디자인과 동일성

아이덴티티 디자인은 개인이나 조직의 이미지가 모든 매체와 상품에 걸쳐 인지되도록 그래픽디자인 도구를 사용해 응집력 있는 방식으로 계획하고 창조하는 일이다. 아이덴티티의 권위는 일관적인 형태와 응용을 통해 강화된다는 것이 전통적 시각이다. 스테판은 이 '동일성' 개념에 이의를 제기한다. 물론 그는 동일성이 적합한 경우도 있다는 데 동의한다. 도처에 널린 다국적 커피 체인이 그렇다. "세계 어디에서나 같은 품질과 온도의 커피가 제공된다는 것이 중요한데 로고는 이러한 품질의 표시가 된다. 그 로고를 리디자인해 달라는 요청을 받는다면 바꾸지 말라고 충고할 것이다." 그러나 그는 "이런 식으로 생각해서는 안 될" 영역과 회사도 많다고 생각하는데, 이는 통념에 어긋나는 시각이다.

적합성

이 논쟁의 핵심은 시각적 아이덴티티와 그것이 대표하는 장소나 상품과의 관계이다. 그런데 이번 프로젝트는 어떤 기관의 시각적 브랜드나 로고에 그 건물 또는 건축을 이용하는 특수한 사례이다. 그는 그래픽 아이덴티티가 인간의 공간적, 정서적 경험을 고정된 2차원 이미지로 축소하는 경우가 많다고 느꼈다. 카사 다 무지카의 방대하고 다양한 활동이 그 아이덴티티에 모두 반영되어야 하는데 '동일성' 추구는 이런 목표에 맞지 않는다.

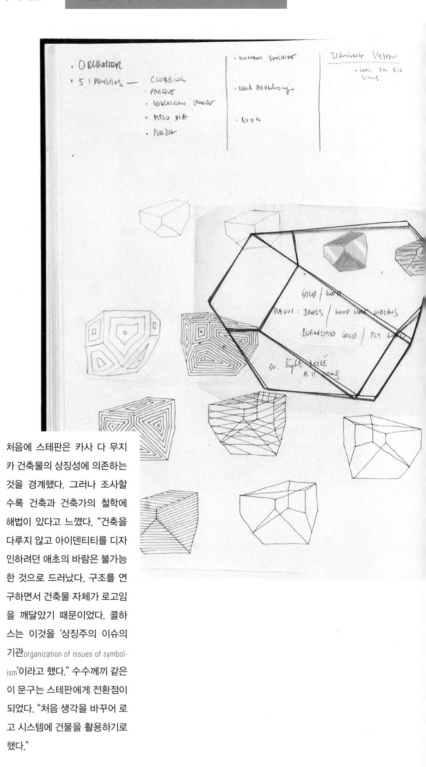

처음에 스테판은 카사 다 무지카 건축물의 상징성에 의존하는 것을 경계했다. 그러나 조사할수록 건축과 건축가의 철학에 해법이 있다고 느꼈다. "건축을 다루지 않고 아이덴티티를 디자인하려던 애초의 바람은 불가능한 것으로 드러났다. 구조를 연구하면서 건축물 자체가 로고임을 깨달았기 때문이었다. 콜하스는 이것을 '상징주의 이슈의 기관organization of issues of symbolism'이라고 했다." 수수께끼 같은 이 문구는 스테판에게 전환점이 되었다. "처음 생각을 바꾸어 로고 시스템에 건물을 활용하기로 했다."

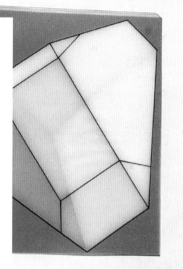

이러한 변화를 스케치에서 읽을 수 있다. 건물의 형태를 활용해 여러 질감, 색, 패턴을 적용해 시각적, 청각적 분위기에 변화를 줬다. 메모에서 관현악단의 악기를 생각하며 재료를 선택했음을 알 수 있다.

금 / 나무
금관악기 / 바이올린 등의 목관
악기
광택 나는 금 / 합판

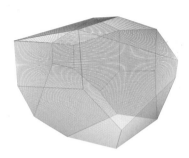

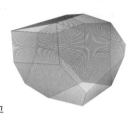

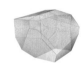

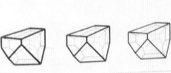

스테판은 구조를 변형하고 움직임을 효과적으로 이용할 방법을 계속해서 탐구했다. 그는 연속 장면 스케치에 "애니메이션의 가능성"이라고 메모했다.

공간을 다른 식으로 해석하고 싶었던 그는 베를린에서 활동하는 디자이너 겸 프로그래머 랠프 아머Ralph Ammer를 끌어들여 건물 렌더링과 디지털 애니메이션을 실험했다. 랠프에게 제안할 "움직이는 듯한 옅은 무아레"라는 메모를 스케치 옆에 적어두었다. 그 결과물이 여기 있다. 일러스트레이터로 그린 패턴이 겹치면서 시각적 간섭이 일어나 동적인 이미지가 만들어졌다. 그러나 랠프는 이 무아레 패턴 실험이 결국 "아름답지만 막다른 길"이었다고 덧붙인다.

6월 24일 ㄱ 베오그라드의 슈퍼스페이스 갤러리에서 열린 '지금까지 살면서 배운 것들' 전시 개막식.

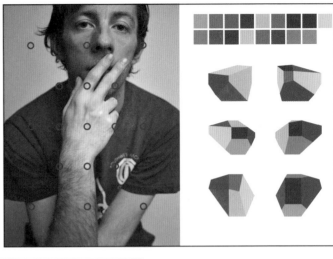

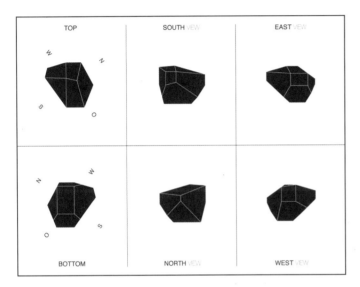

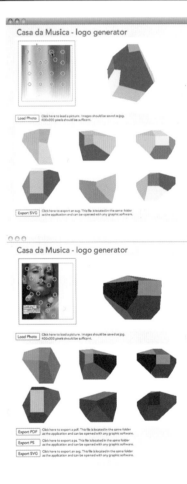

랩프는 이 로고 생성기를 "간단한 도구"라고 표현한다. 사용자가 선택한 이미지를 불러와 거기에서 건물의 17면마다 적용할 색을 뽑아낸다. 건물의 인터랙티브 3D 모델을 통해 사용자 각자가 선택한 배색이 어떤지 확인할 수 있다. 선택한 색상이 만족스러우면 사용자는 이미지를 벡터 기반 그래픽으로 내보내 일반 그래픽 소프트웨어에서 사용할 수 있다.

랩프는 스테판에게서 구체적인 디자인 브리프를 받은 적이 없다. 그 대신 "대서양을 가로질러 파일과 아이디어를 주고받는 일종의 대화"를 통해 결과물이 나왔다. 처음에는 건축의 형태를 활용할 방안을 각자 탐구했다. 스테판은 아날로그로, 랩프는 디지털로 작업했다. 여기에서 스테판은 앞으로 발전시킬 콘셉트와 디자인을 확인했고 로고 생성기에 관한 아이디어가 도출되었다.

스테판과 랩프는 하나의 시각적 아이덴티티, 또는 다양한 상황에 (예를 들면 하나는 편지지에 또 하나는 광고에) 적용할 연계된 아이덴티티가 아니라, 계속 바뀌는 로고 체계를 고안했다. 각자 자기만의 로고 디자인을 만들 수 있게 하는 것이다. 이것은 랩프가 카사 다 무지카의 모든 직원이 쉽게 사용할 수 있는 전용 소프트웨어를 만들어야 한다는 뜻이기도 하다.

신기술

많은 그래픽디자이너가 새로운 기술을 탐구하고 이를 이용한 표현과 소통의 가능성을 실험한다. 이러한 활동이 확장되면 특정 디자인 브리프에 맞추어 전용 소프트웨어와 디지털 도구를 디자인하는 작업까지 할 수 있다. 이를 위해 디자이너는 전문 프로그래머, 코드 작업자, 디지털 디자이너와 협업한다. 통신기술의 발전으로 아이덴티티 디자인은 디지털의 잠재력과 멀티플랫폼의 가능성을 더욱 활용하는 추세다.

디지털 디자인

2004년에 베를린예술대학교에서 강의할 때 스테판은 그곳의 뉴미디어 강사였던 디지털 디자이너 랠프 아머를 만났다. 둘은 스테판의 '지금까지 살면서 배운 것들' 연작에 들어갈 "진실하지 않으면 나에게 손해다"라는 경구에 사용한 인터랙티브 타이포그래피 작업을 함께 진행했기 때문에 서로의 작업 방식을 잘 알고 있다. 그렇다 해도 랠프는 베를린에서, 스테판은 뉴욕에서 활동하고 특히 작업 기간 내내 서로 만난 적이 없는데도 카사 다 무지카 프로젝트 협업이 그토록 순조롭게 진행된 것은 랠프에게 놀라운 일이었다. "스테판과의 작업이 즐거운 것은 그가 디자인 능력과 독창성은 물론 유쾌함까지 겸비한 전문가이기 때문이다." 디자이너이자 프로그래머로서 랠프는 양쪽 관점에서 프로젝트에 접근하고 필요에 따라 역할을 교대할 수 있다. 그의 유연한 사고 능력은 인터랙티브 디자인에 접근하는 방식에도 영향을 미친다. "나는 늘 기계가 맡을 수 있는(맡아야 하는) 과업과 인간만이 할 수 있는 과업을 구분하려 한다. 그리고 그 둘의 상호작용을 원활하게 하려 한다. 일이 잘 풀리면 이러한 노력이 직관적으로 이해되고 사용하기 쉬운 결과물로 이어진다."

```
LogoGenerator | Processing 0156 Beta

LogoGenerator §  Button  Casa  ColorPicker  ExportButton  ExportManager

import java.awt.*; import java.awt.event.*;
import java.io.*; import javax.swing.*;

import javax.swing.filechooser.*;
import processing.opengl.*;

Casa gCasa;
PhotoManager photoManager;
ViewManager viewManager;
ExportManager gExportManager;

void setup(){

  size(500, 610, OPENGL);

  background(255, 255, 255);

  gExportManager=new ExportManager();
  gCasa=new Casa();
  viewManager=new ViewManager();
  photoManager=new PhotoManager();

  lights();
}

void draw(){
```

14

랠프는 디자이너와 프로그래머 역할을 오가며 아이디어를 발전시켰다. "소프트웨어로 무엇을 해야 할지 생각한 다음 필요한 인터랙션과 시각적 요소를 짜고 종이에 소프트웨어를 계획한 뒤 코드를 입력한다. 로고 생성 프로그램 제작은 비교적 빨라서 이틀밖에 안 걸렸다. 아주 단순해서 프로세싱으로 할 수 있었다. 프로세싱은 디자이너가 쉽게 이용할 수 있는 소프트웨어 개발 도구인데 다른 때는 주로 스케치 용도로 사용한다." 프로세싱 환경에서 갈무리한 이 화면은 로고 생성 프로그램의 코드 정보이다.

8월 8일 ㄱ 인도네시아 자카르타에서 열린 FDG 엑스포 2007에서 강연.

8월 17일 ㄱ 캐나다의 RGD 온타리오에서 주최하는 디자인 싱커스Design Thinkers에서 강연.

9월 1일 ㄱ 이번 달에 카사 다 무지카 아이덴티티 발표. 뮤지션과 3D 애니메이터를 짝지어 포르투갈 TV에 내보낼 카사 다 무지카의 15초 광고 제작.

9월 6일 ㄱ 인도 고아에서 열린 카이우리우스 디자인야트라Kyoorius Designyatra에서 강연.

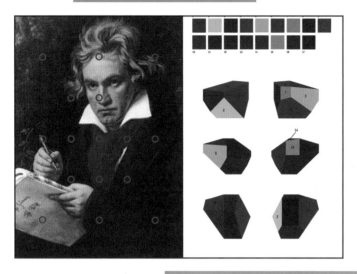

로고 생성 프로그램은 매번 다른 맞춤 로고를 생산한다. 베토벤의 초상화든 카사 다 무지카 대표의 사진이든 어떤 이미지를 넣어도 작동한다. 보통 아이덴티티 시스템은 정해진 타이포그래피와 색상 팔레트를 사용하지만, 이 프로젝트에서는 로고의 색상 팔레트가 그것을 추출한 배경 이미지와 연계되므로 로고를 생성할 때마다 바뀐다.

스테판의 아이디어는 카사 다 무지카를 설계한 렘 콜하스의 의도와 철학과도 상통한다. 콜하스는 이 건축물이 "설교하지 않으면서 그 취지를 드러내고 동시에 전에 없던 방식으로 대중에게 노출된다. 문화 시설은 대개 일부 사람들에게만 도움이 된다. 대다수는 외관의 형태만 알고 소수만이 내부에서 일어나는 일을 안다"라고 했다. 콜하스의 의도는 포르투의 옛것과 새것이 "연속성과 대비를 통해" 긍정적으로 만나는 공간을 창조하는 것이었고 그것은 스테판 역시 탐구하던 주제였다. 카사 다 무지카의 관객은 대체로 지역 주민이지만 행사에 따라 매우 다르다. 예컨대 현대 음악과 교향악의 청중은 "거의 겹치지 않는다. 따라서 로고는 서로 다른 여러 관객에게 호소력이 있어야 하므로 융통성 있는 시스템이 필요했다."

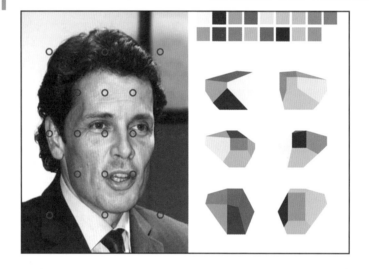

Nuno Azevedo
President

 casa da música

스테판의 로고는 작은 크기로 사용되거나 복잡한 시각 요소와 같이 사용될 때도 저절로 최적화된다. 흔히 로고를 적용할 크기에 따라 약간씩 다른 디자인이 제공되지만 스테판의 유연한 로고 체계는 이렇게 할 필요가 없다. 스테판은 로고의 글자체로 심플을 택했다. 소문자로 배치했는데 각진 기하학적 형태가 디지털 패턴을 암시하며 아이덴티티에 현대적 성격을 가미한다.

 casa da música

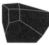 casa da música

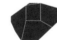 casa da música

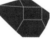 casa da música

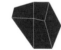 casa da música

 casa da música

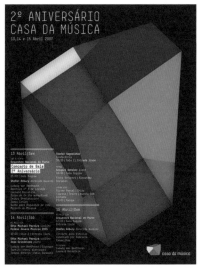

스테판의 목표는 카사 다 무지카에서 연주되는 다종다양한 음악을 아이덴티티에 반영하는 것이었다. 그는 용도와 매체에 따라 로고 자체를 변형할 수 있는 아이덴티티 체계를 개발했다. 그의 로고는 클럽의 밤이든 기념일 행사든 교육의 날이든 연주, 행사, 활동을 반영해 바뀐다.

메시지

아이덴티티 디자인은 복합적 메시지를 전달하고 소통해야 한다. 성공적인 아이덴티티는 그것이 대표하는 제품, 사람, 조직의 본질을 투영해야 하며 그것과 동일한 것으로 수용자에게 인식되어야 한다. 그러므로 클라이언트의 요구와 수용자의 인식이나 기대 사이에서 합의점과 핵심 가치를 확립하는 것이 디자이너에게 중요하다.

수용자

아이덴티티 디자인에서는 표적 수용자나 주요 인구 집단을 어느 정도 정의할 수 있다. 문화 시설은 다양한 관객을 끌어들이는 것이 핵심 임무이며 카사 다 무지카도 마찬가지이다. 스테판은 이런 점에서 유용한 표어를 찾았다. "내 생각에 특히 문화 시설에 대해서 으레 하는 말들은 보통 사실이 아니며 폐기하는 편이 낫다. 그러나 '한 지붕 아래 많은 음악one house many musics'은 상당히 괜찮다고 생각했다."

응용

통신기술이 급변하고 인터랙티브 매체가 급증하는 환경에서 엄격한 시각적 체계가 항상 기능적이지는 않다. 아이덴티티는 여러 매체에 걸쳐 다양한 상황에 적용되어야 한다. 인쇄매체에서 웹까지, 물질적인 것에서 가상적인 것까지 아이덴티티가 어디에서 어떻게 보여야 할지 디자이너는 적용 범위에 따라, 수용자에 따라 유연한 체계를 만들어야 한다.

9월 27일ㄱ 암스테르담 베스테르가스에서 열린 PICNIC에서 '창의적 재능: 내가 지금까지 살면서 배운 것들' 강연.

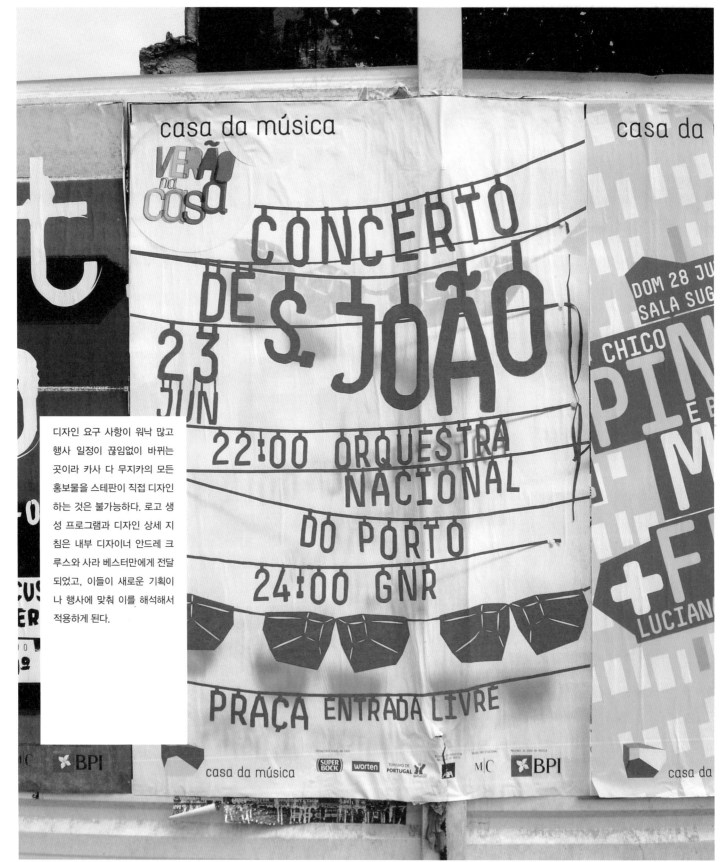

디자인 요구 사항이 워낙 많고 행사 일정이 끊임없이 바뀌는 곳이라 카사 다 무지카의 모든 홍보물을 스테판이 직접 디자인하는 것은 불가능하다. 로고 생성 프로그램과 디자인 상세 지침은 내부 디자이너 안드레 크루스와 사라 베스터만에게 전달되었고, 이들이 새로운 기획이나 행사에 맞춰 이를 해석해서 적용하게 된다.

remix ensemble

orquestra nacional
do porto

remix ensemble

orquestra nacional
do porto

포르투 국립관현악단과 리믹스 앙상블의 로고는 구타를 비롯해 카사 다 무지카 측의 대표, 음악 감독에게 최종 콘셉트 프레젠테이션을 하고 나서 디자인되었다. 스테판은 전체 콘셉트에 대한 반응이 좋았다고 확신했지만 이 하위 브랜드들이 실제로 운용되는 걸 보기까지는 시간이 더 걸렸다. 그의 해법은 원래 아이디어와 초기 스케치로 돌아가는 것이었다(16-19쪽). 그는 포르투 국립관현악단을 위한 디자인(결국 바로카 관현악단의 로고가 되었다)에 금관악기와 목관악기의 질감을 응용했고 리믹스 앙상블의 로고는 유리 입체물에 타이포그래피가 굴절되어 보이는 것처럼 처리했다. 로고 생성 프로그램의 유동성과 대조적으로 하위 브랜드는 스테판이 정한 대로 디자인이 고정되었다.

클라이언트는 로고를 마음에 들어 했다. 하지만 스테판이 가장 기뻤던 것은 렘 콜하스가 그 아이덴티티를 무척 좋아해 만남을 청한 것이었다. 스테판에게는 감동적인 일이었다. 결과물이 마음에 드느냐고 스테판에게 묻자 그는 잔잔한 만족감을 비치며 대답했다. "적절한 아이덴티티였고 이제는 끝난 일이다."

일관된 디자인

구타와 스테판의 첫 대화에서 최종 프레젠테이션까지 9주가 걸렸다. 로고가 완성되기까지는 6개월이 더 걸렸다. 스테판의 스튜디오에서 이 정도 규모의 프로젝트에 소요되는 평균적인 기간이다. 이후에 스테판은 디자인과 세부 매뉴얼을 카사 다 무지카의 내부 디자인 팀에 넘겼다. 그래픽디자이너는 아이덴티티의 일관성을 유지하는 데 특히 시간을 투자한다. 여기에는 아이덴티티의 적용 방식을 규정하는 체계를 디자인하는 것도 들어간다. 이러한 규칙과 사용 지침은 대개 로고 사용법, 폰트 사용법, 레이아웃에 대한 기본 규칙을 포함하는 그래픽 매뉴얼 형태로 클라이언트에게 제공된다. 하지만 이러한 지침을 완벽히 지켜야만 한다는 뜻은 아니다.

매뉴얼 인계

유동적이거나 계속 진화하는 아이덴티티라면 언제 어디에 어떻게 적용할지 관리할 사람이 필요하다. 불가피하게 이 일은 다른 디자이너, 대개는 내부 디자이너에게 인계된다. 스테판도 인정했지만 이 일은 쉽지 않다. 섬세한 사람이 아이덴티티 관리자가 되어 매뉴얼대로 신중하게 응용할지라도 절대 디자이너가 직접 하는 것만큼 만족스럽지는 않다. 스테판은 이를 베이비시터를 구하는 일에 비교한다. "그들을 신뢰하고 그들이 그 일을 잘할 수 있다고 믿어야 하지만 알다시피 언제나 부모가 더 낫다."

11월 28일 ㄱ 류블라냐의 아블라 NLB 갤러리에서 열리는 '지금까지 살면서 배운 것들' 개막 전날에 찬카레브 돔에서 강연.

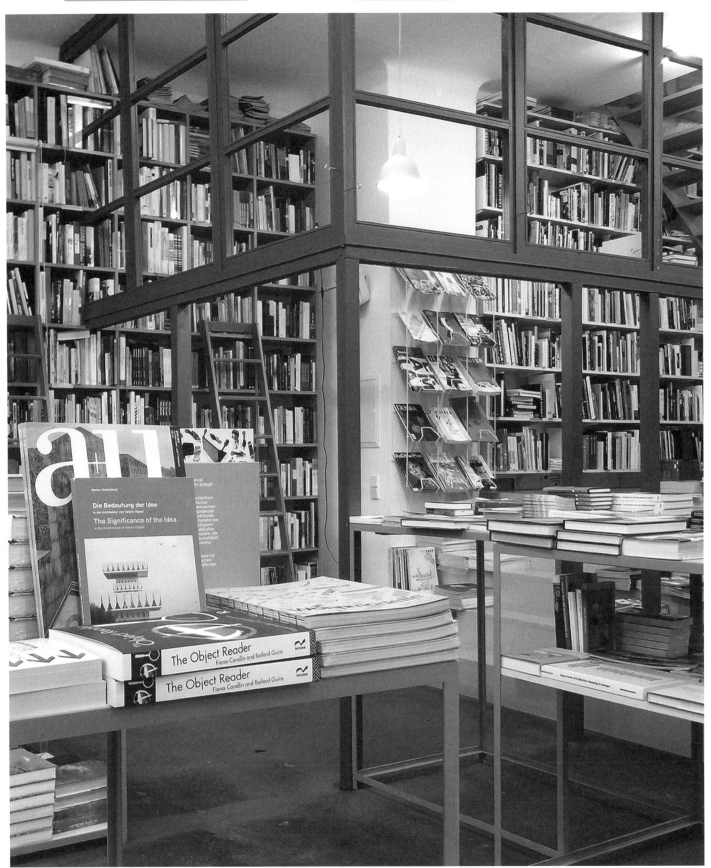

디자이너이자 저자인 보리스 슈베신저(1978–)의 책 『서식 디자인Formulare Gestalten』은 그래픽디자인에서는 소박한 분야인 서식form에 대한 애정에서 비롯되었다. 그의 대학 논문에서 시작된 이 책은 빈칸을 채우도록 디자인된 방대한 문서의 서식을 연구한 것으로 독일어판에 이어 영어판도 출간되었다.

얀 치홀트는 1935년에 나온 그의 저서 『비대칭 타이포그래피Asymetric Typography』에서 괘선과 글자의 굵기가 빈 공간과 대비를 이루는 표를 포함한 디자인을 예로 들어 추상회화와 타이포그래피의 밀접한 관계를 설명했다. 체계적 사고와 최소한의 미학을 결합하는 정보 디자인은 여전히 많은 디자이너에게 매력적인 분야이다. '진지한' 타이포그래퍼들 사이에서는 시간표와 서식 디자인에 시간을 보내는 것이 일종의 보이지 않는 명예 훈장인데 보리스가 탐구하려는 것이 바로 이 은밀한 세계였다.

우리는 보리스의 책의 희귀한 주제 때문에 그리고 자발적인 프로젝트라는 점에서 호기심이 동했다. 보리스의 논문은 처음에 독일 출판사에서, 다음에는 영국 출판사에서 출판되었다. 그가 한 번도 아니고 두 번이나 출판사의 긍정적인 반응을 이끌어 내기까지 어떤 어려움이 있었을까? 일단 진행된 다음에는 창조적 통제력을 유지하면서 저자이자 디자이너로서 어떤 과정을 거쳤을까? 여기서는 보리스가 자신의 학술적 연구물을 애정 어린 책으로 만들고 이 책이 상까지 받게 되는 과정을 따라가 본다.

서식 디자인은 그래픽디자인 실무에서 가치는 있지만 딱딱하다고 일축되기 쉬운 틈새 영역이다. 이 분야를 연구하려면 자기 수련, 정밀한 조사, 엄격함이 필요하다. 더군다나 이 연구물이 매력적이고 세련된 책이 될 수 있다고 출판사를 설득하는 데도 열정적 기질과 재능이 필요하다. 보리스는 이 과정에서 무엇을 모범으로 삼았을까? 그는 자신을 정보 디자이너로 볼까, 아니면 정보 디자인은 여러 디자인 기술과 열정 중의 하나에 불과할까?

집안 내림

보리스의 부모는 그래픽디자이너이다. 그는 보고 자란 것에 감화를 받기는커녕 "매력을 반감시키는 점을 모두 알아 버렸다." 그래서 그의 부모는 그가 그래픽디자이너가 되리라고는 기대하지 않았지만 보리스는 그 진로를 숙명처럼 받아들였다. 그는 지역 그래픽디자인 공모전에서 당선되었고 스물한 살에 베를린과 포츠담의 그래픽디자인 과정에 각각 응시해 포츠담 응용과학대학교의 4년제 그래픽디자인 과정에 합격했다.

책상에 얽매여

모듈 구조에 관심 있는 그래픽디자이너이니 놀랄 일도 아니지만 보리스는 고등학교 시절에 건축가가 되고 싶었다. 그러나 고심 끝에 건축 환경을 뒷받침하는 시스템 쪽이 본인에게 맞는 길이라고 생각해 도시계획으로 관심을 돌렸다. 그것이 더 중요해 보였다고 한다. 2년 뒤 대학에서 보리스는 도시계획이 사실은 도시계획자보다는 개발자와 지역 당국의 관계 사이에서 더 많은 결정이 이루어지고 자신은 책상에 매이지 않을까 걱정했다. 그는 처음부터 다시 시작해야 했다. 그런데 그래픽디자이너가 된 지금 책상에 매여 일하는 자신을 보니 쓴웃음이 난다고.

일하기 힘들어

보리스는 겸손한 디자이너이지만 야망이 없지는 않다. 대학 재학 중인 2004년 동료 학생 스베냐 폰도흘렌, 슈테펜 비에러와 합심해 베를린에 포름두셰 Formdusche라는 작은 스튜디오를 열고 문화·교육·과학 분야의 작업들과 기업의 아이덴티티 작업들을 하고 있다. 보리스는 학생 시절 밀라노에 여섯 달 머물면서 경험을 쌓기도 했다. 졸업하고 18개월 후에 다시 외국에서 일하기로 마음먹고 이번에는 영국으로 가서 영어와 영국 디자인 감성을 배우고자 했다. 외국 생활은 마음이 맞는 대학 동창 유디트 샬란스키가 없었더라면 고독한 경험이 될 뻔했다. "우리는 아주 비슷한 상황에 처하곤 한다. 유디트는 지금도 베를린에 있지만 동업자처럼 매일 통화하고 메일을 주고받는다. 그녀는 일에 대해 늘 직접적이고 솔직하고 개방적인 의견을 준다. 이 피드백이 아주 중요하다."

정보 디자인

아직 초기라서 그런지 이 분야를 정의하는 용어는 불충분하고 오해를 일으킨다. 보리스는 당연히 '정보 디자이너'로 규정되는 것을 경계한다. 남용되고 잘못 정의되는 용어이기 때문이다. 정보 디자인은 실용적이고 유용한 지식을 전하기 위한 진지한 디자인 작업의 대명사이다. 그래서 길찾기 시스템, 시간표, 모든 종류의 도해가 이 범주에 들어간다. 한편 대부분의 그래픽디자인의 기능이 일종의 정보를 전하는 것이므로 일시적이더라도 시각적으로 유쾌하거나 단순히 재미있는 프로젝트도 대충 정보 디자인으로 표현되곤 한다. "책 디자이너, 타이포그래퍼, 정보디자이너 사이의 어디에 선을 그어야 할까? 나는 스스로를 커뮤니케이션 디자이너로 부르곤 한다."

신은 디테일에 깃들어 있다?

보리스는 디자인 결과물outcome은 내용content으로부터 나온다고 생각한다. 즉 "새로운 적절한 디자인 체계가 [내용을] 따라올 것이다." 모든 프로젝트에서 보리스는 의미를 설명하고 디자인 과정을 합리화하는 체계를 개발하고자 한다. 이 체계적 접근법은 그에게 상당히 중요하다. 보리스는 디테일 하나하나에 집중한다. 판형, 그리드, 위계, 글자크기, 글줄사이 등 구조적인 고려사항뿐 아니라 커닝, 트래킹, 글자사이 같은 디자인적 디테일까지 말이다. 힘들지만 보리스는 "디테일이 항상 눈에 띄지는 않지만 그 노력을 느낄 수 있으며 전체적으로 더 특별하게 신경 쓴 프로젝트가 된다"고 믿고 있다.

배경 소음

보리스가 모더니즘의 옹호자라는 것은 두말할 필요도 없다. 그러나 상당히 겸손한 디자이너로서 그는 디자이너 추종을 경계한다. "이름을 댈 만한 디자인 우상이 없다." 그렇지만 보리스는 후기 모더니스트들에게 깊은 인상을 받았고 폴 랜드가 클라이언트에게 프레젠테이션하는 방식을 따라 디자인 과정을 설명하는 독창적 기법을 개발하려 한다. 그는 디자인 잡지를 훑어보고 전시장을 즐겨 방문하지만 이는 영감을 얻기 위해서라기보다는 일종의 조사 활동이다. "배경은 되겠지만 어디선가 본 것을 내 작업에서 되풀이하고 싶지는 않다. 그렇게 하는 것은 대체로 적절하지 않다." 보리스에게는 산책이나 자전거 타기로 머리를 식히는 시간이 디자인 책을 보는 것만큼 중요하다. 디자인 책은 흥미롭지만 혼란을 주기도 쉽다.

Borries Schwesinger
Matrikel Nummer 3798

Diplomexposé

Thema
Formulare gestalten

Formulare gehören zu unserem Alltag. Mitunter sind sie das einzige Medium, über das Kunden mit Firmen oder Bürger mit ihrem Staat kommunizieren. Formulare sind Teil eines hoch sensiblen Kommunikationsprozesses. Der Gestaltung von Formularen wird aber von ihren Herausgebern und auch von vielen Gestaltern oft nur wenig Beachtung geschenkt. Auch in der Literatur, in Designbüchern und Gestaltungsratgebern finden sich nur wenige systematische Analysen dieses Designfeldes und kaum Kriterien an denen sich der Gestalter orientieren kann.

Diese Arbeit will dieses Problem skizzieren und Lösungen entwickeln. Auf der Grundlage einer Sammlung von Formularen aus verschiedenen Bereichen, Zeiten und Regionen wird zunächst eine Typisierung dieses Gestaltungsfeldes entwickelt. Die vorliegenden Formulare werden anhand einer zu entwickelnden Systematik analysiert und eingeordnet. Dabei sollen sie auch im Kontext eines uns umgebenden Alltagsdesigns gesehen werden.

Bisher erschienene Schriften und von Gestaltern, Typografen, aber auch von Sprachwissenschaftlern geäußerte Meinungen und Auffassungen zur Formulargestaltung werden gesammelt, in einen Kontext gestellt und Grundlage für eine weitergehende Analyse sein. Daraus wird der Ansatz einer graphischen Semiologie der Formulargestaltung entwickelt. Dies kann Grundlage für die Formulierung von Gestaltungsgrundsätzen sein und in der Darstellung eines beispielhaften Kanons an Gestaltungselementen und -prinzipien enden.

Neben dieser formalästhetischen Analyse wird auf die kommunikative Bedeutung von Formularen eingegangen. Dabei kann ihre Bedeutung als Schnittstelle zwischen Staat und Bürgern bzw. Firmen und Kunden sowie ihre Rolle in der Entwicklung einer Corporate Identity untersucht und dargestellt werden.

Ein Ergebnis dieser Auseinandersetzung kann der Entwurf einer Publikation sein, die sich vor allem an Gestalter aber auch an Herausgeber von Formularen richtet, diese für das Thema sensibilisiert und Orientierung für die Gestaltung bietet.

11 12 1	Abgenommen von			Datum	
10 2	Noté par			Date	
9 3	Firma				
8 4	Maison				
7 6 5	Strasse				
	Rue				
	PLZ	Ort			
	NPA	Lieu			
	Tel		Herr/M.		
	Tél		Frau/Mme		
			Frl./Mlle		

☐ Bestellung / Commande　☐ Offerte / Offre　☐ Mitteilung / Communication　☐ Reklamation / Réclamation

Betrifft
Concerne

Erledigt von
Réglé par

Wiener Bürocenter, 8107 Buchs, Best. Nr. 11.062 - Recycling

어느 날 밤 보리스는 취리히에 있는 여자친구네 부엌에 앉아서 논문 주제를 궁리하다가 전화 메시지를 적는 A5 메모장을 보았다. 바늘 없는 시계, 독일어와 프랑스어를 나란히 적은 지문, 괘선의 길이 등 공들이지 않은 듯 자연스러운 레이아웃에 매료되었다. 더 자세히 살펴보다가 보리스는 이처럼 기능적이면서 미적으로 만족스럽지만 단명한 품목들을 연구해 논문으로 쓸 수 있을지 궁금해졌다.

논문에 착수하기 전에 연구 계획서를 제출해야 했다. 그는 서식의 기호학과 디자인을 분석해 일련의 디자인 원칙으로 서식 디자인을 논평하겠다고 설명했다. 그가 쓴 계획서가 여기에 있다. 그는 이를 다양한 자료들과 묶어서 '과정 책 process book'이라고 부르는 것을 만들었다. 이것은 직접적인 논문 심사 대상은 아니지만 최종 발표 때 작업의 일부로 제출되었다.

↑

보리스는 고금의 서식들을 조사했다. 오래된 것으로는 15세기의 면죄부(중세 교회에서 죄를 사면하는 증표로 수여한 것으로 사면 대상자의 이름을 적는 빈칸이 있는 인쇄 문서)가 있다. 현재 사례로는 디자이너 25인에게 논문에 수록할 수 있도록 그들의 작업을 보내 달라고 했는데 대부분 긍정적 답을 받았다. 보리스는 되도록 광범위한 사례를 다루고자, 서식을 "종이나 화면상에서 수기나 기계적으로 작성할 빈 공간이 마련된 모든 것"이라고 넓게 정의했다. 그는 업무와 행정 서식뿐 아니라 우편 광고의 답신용 엽서, 티켓, 설문지, 증명서까지 다루었다. 물론 서식 작성 전과 후의 예도 수집했다. 후자에서 서식이 잘 디자인되었는지 최종 테스트를 한다.

독일 출판사와 계약한 후 보리스는 이 과정을 다시 거쳤다. 이번에는 더 공식적인 요청서를 보냈는데 물론 그 자체가 하나의 서식이다. 영어판에는 미국, 오스트레일리아 등 영어권 독자의 마음을 끌기 위해 추가 조사가 필요했다. 책의 수명을 길게 하려고 두 책 모두 300개가 넘는 동시대와 역사적 사례를 넣었다.

논문

예술디자인 책은 저자나 저자/디자이너 지망생의 제안에서 출발하는 일이 드물지 않다. 그러나 학생이 쓰고 디자인한 논문이 그대로 상업 출판되는 일은 드물다. 졸업 연구 프로젝트를 구상하기 시작했을 때 보리스는 최종 결과가 책이 되리라고는 전혀 생각하지 않았다. 오히려 순수예술가처럼 문제를 정의하고 해결책을 고민했다. 1년짜리 프로젝트였지만 "많은 학생의 목표가 걸작을 생산하는 것"이니 만큼 곧 압박이 왔다. 그는 정보 디자인에서 연구가 거의 이루어지지 않은 전문 영역인 서식 디자인으로 범위를 좁혔다. 서식은 무엇으로 이루어지는가? 여러 범주가 있는가? 특정한 디자인 용어가 있는가? 디자인 변수와 제약 조건은 무엇인가? 보리스의 지도교수들은 그의 계획서를 열렬히 반겼지만 그들도 전문가가 아니었다. 그들에게 진행 상황을 대여섯 차례 보고하긴 했지만 본질적으로 이 논문은 자기 주도 프로젝트였다. 보리스의 대학에서는 졸업 디자인 프로젝트와 논문을 별개로 치지만 보리스는 둘을 결합하고 싶었다. 그는 자신의 연구를 실무에 적용해 몇 가지 서식을 디자인할 생각이었지만 그래도 연구를 문서 형태로 정리할 필요가 있었다. 어느 날 연구 내용을 분류하다가 도판 중심의 책을 상상했고 그것이 가장 효율적인 해결책이라고 판단했다.

2005년 6월 7일 ㄱ 논문에 관해 베이로 교수님과 첫 논의. 교수님은 아주 마음에 들어 했다.

2005년 6월 10일 ㄱ 뮐러 교수님과 같은 논의. 이제 프로젝트가 승인되었다. 공식 개시일은 2005년 8월 24일. 정확히 6개월 뒤가 논문 제출일이다.

2005년 6월 9–15일 ㄱ 온종일 포츠담에서 '아인슈타인 프로젝트'를 감독. 아인슈타인의 상징인 e=mc²로 포츠담 시 전체를 도배했다.

2005년 6월 22일 ㄱ 취리히에서 코리나가 일주일 머물 예정으로 왔다. 스튜디오에 못 가게 생겼다.

2005년 10월 5일 ㄱ 교수님과 첫 협의. 얘기가 잘됐다. 결과물로 책을 만드는 것에 동의했다.

그래픽디자인 다이어리

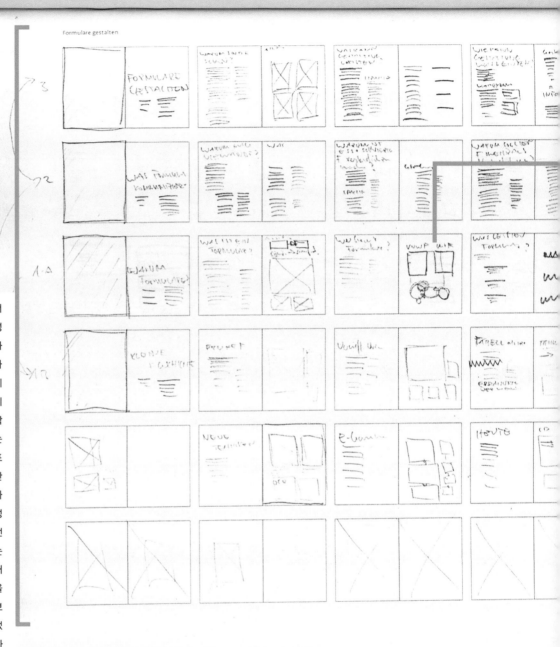

큰 편집 프로젝트에서 디자이너들은 대개 쪽배열 초안을 작성한다. 출판물 전체를 시각화하는 쪽배열표는 실체가 없고 다루기 어려운 자료들을 관리하기에 유용하기 때문이다. 도판이 들어갈 자리는 빈 상자에 대각선을 긋는 방식으로, 텍스트는 줄을 긋는 것으로 단순하게 표시하지만 이것을 급히 구성한 초고에 지나지 않는다고 일축하면 오산이다. 쪽배열표를 작성하면 디자인은 물론 내용을 전체적으로 살펴볼 수 있다. 그는 책상에서 이틀을 보냈고 "빈 배열표에 책 전체에 대한 구상을 빠르게 채워 나갔다. 거칠고 보기 좋지 않아도 큰 도움이 되었다. 쪽배열표를 만들고 나니 하고 싶은 말이 무엇인지, 넣고 싶은 것이 무엇인지 알았다. 아무튼 책은 준비되었다."

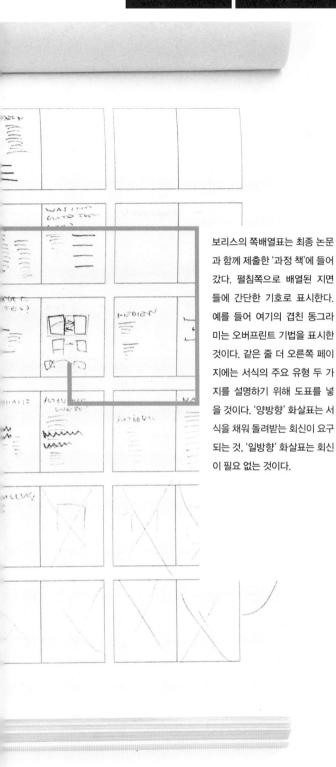

보리스의 쪽배열표는 최종 논문과 함께 제출한 '과정 책'에 들어갔다. 펼침쪽으로 배열된 지면들에 간단한 기호로 표시한다. 예를 들어 여기의 겹친 동그라미는 오버프린트 기법을 표시한 것이다. 같은 줄 더 오른쪽 페이지에는 서식의 주요 유형 두 가지를 설명하기 위해 도표를 넣을 것이다. '양방향' 화살표는 서식을 채워 돌려받는 회신이 요구되는 것, '일방향' 화살표는 회신이 필요 없는 것이다.

글쓰기와 디자인하기

노련한 저자/디자이너라 해도 책 저술은 부담스러운 작업이다. 그래픽디자이너들은 영원히 끝나지 않을지도 모른다는 생각에 책 작업을 두려워한다. 굴러 떨어지는 바위를 다시 산꼭대기로 밀어 올리는 시시포스의 영원한 형벌처럼 쪽수에 비해 막대한 시간이 필요한 끝없는 과업 말이다. 애초에 세웠던 단계별 계획과 일정을 점검하면서 보리스는 논문 쓰기와 책 디자인하기가 예상보다 훨씬 더 유기적으로 결합되어 있음을 깨달았다. 서식 디자인 사례를 제공하기로 한 디자이너들이 변덕스럽게 굴고 동료와 친구들이 그의 연구와 글을 무자비하게 비판하면서 두 작업을 구분하려던 그의 의지는 금방 사라졌다. 디자인할 시간이 점점 줄고 있었다. 글을 다시 쓰고 다듬는 동안 공황에 빠질 듯 숨이 가빠 왔다. 통제력을 회복할 유일한 방법은 글이 절반밖에 완성되지 않았지만 디자인을 시작하는 것이었다. "기분이 나아지려면 무언가 구체적인 것을 보아야 했다. 결국 디자인을 먼저 결정하고 나서 거기에 맞추어 글을 써 넣었다. 이러이러한 주제에 두 쪽이 필요하니까 세 단락 또는 이만큼의 낱말을 써야 한다는 식이었다." 보리스는 두 가지 작업을 같이 하는 것에 위기감을 느꼈다. "글쓰기에 익숙하지 않으면 '아, 글쓰기는 너무 어려워, 디자인이 훨씬 좋을 거야. 더 쉽고 나한테 기술이 있고 방법을 아니까 할 수 있어'라고 생각한다. 그 다음에는 '이런, 디자인하기 너무 어렵다, 글쓰기로 돌아가는 편이 낫겠다'라고 생각하기 시작한다."

2005년 10월 12일ㄱ 극장에서 클라이언트와 4시간 회의. 새로운 이미지 캠페인의 윤곽을 짰다.

2005년 10월 27일ㄱ 좋은 서식 디자인에 헌정하는 MFG 시상식 때문에 하이델베르크로 갔다. 그리고 주말에는 취리히로.

2005년 11월 16일ㄱ 유명한 스위스 디자이너 비트 뮐러를 바젤에서 만나 서식 디자인에 관한 생각을 들었다.

보리스는 작업에 논리와 근거를 적용할 때 가장 흥분된다. 그는 '올바른' 해결책이란 대개 자연스러운 접근의 결과이며, 브리프를 분석하고 이해하면 해답은 저절로 나온다고 믿는다. 그래도 책 판형에 관해서는 고심했다. 서식에 A4 크기가 많으므로 A4 규격이 손쉬운 선택이었지만 "썩 매력적인 판형이 아니었다. 어차피 자료들을 실제 크기로 보여 줄 수 없는데다 A4는 너무 크고 비례가 좋지 않았다. 하지만 서식 디자인에 관한 책이므로 A4가 옳은 선택이었다." 여기 실린 것은 보리스의 논문과 독일어판 책을 위한 그리드이다. 6단, 단 사이, 마진은 물론 제목 또는 장 제목 높이를 표시했다. 주로 도판 크기를 정하고 자리를 잡는 데 사용하기 위해 지면을 다시 필드로 나누는 디자이너도 있다. 보리스의 그리드는 가로는 밀리미터, 세로는 포인트 단위이다.

이 도표에서 보듯이, 보리스의 그리드는 탄력적인 다단 구조이다. 저자로서 그는 글을 읽기 쉽도록 하는 데 열중했다. 그는 글자크기와 글줄당 최적 낱말 수의 관계에 세심하게 신경을 썼다. 그리드에서 가장 좁은 단은 캡션에 사용되는데 여러 단을 합치면 본문과 이미지 너비를 더 넓게 줄 수 있다.

첫 디자인 아이디어

지나친 단순화일지 모르나 그래픽디자이너는 두 부류로 나뉜다. 목록 작성형은 줄이 없는 공책을 쓰더라도 고른 간격으로 메모한다. 수집가형은 잡동사니에서 영감을 얻어 스케치북을 가득 채운다. 글을 곧잘 쓰는 디자이너는 첫 범주에 들어간다. 보리스는 "나는 정말 스케치북형 인간이 아니다"라고 한다. "내 낙서는 절대 복잡하지 않다. 독일에서는 그런 식으로 배우지 않는다. 잡동사니를 모으고 붙이는 것 말이다." 그는 페이지 레이아웃이나 표지 스케치를 진짜처럼 보이도록 그린다. "어쨌든 문제를 파악해야 하는데 브리프에서 가져온 낱말, 구절 등을 기록하거나 그것들을 연결하는 도표를 만든다. 그러나 디자인은 무척 시각적인 일이라 진짜 시작은 컴퓨터에서 이루어진다." 디자이너는 영감을 얻기 위해 '버내큘러vernacular' 디자인을 참고하곤 한다. 고유한 시각 언어가 있는 디자인 철학을 적용하기보다 브리프에 따라 적합한 일상의 디자인을 재해석하는 것이다. 보리스는 책 디자인에서 연구 대상인 서식 디자인의 언어를 어느 정도 참조할지에 대해 시험했다. 합리적인 접근법이다. "논문의 일부로 서식을 디자인하지 않을 거라면 책 자체가 서식 같아야 한다고 처음에 생각했다. 주석, 본문, 그림의 자리를 서식처럼 지정하려 했지만 부자연스럽게 보였다. 책이지 서식이 아닌데 왜 서식처럼 만들어야 하지? 그것은 너무 심한 제약이었고 모든 페이지가 똑같아 보이는 결과를 낳았다."

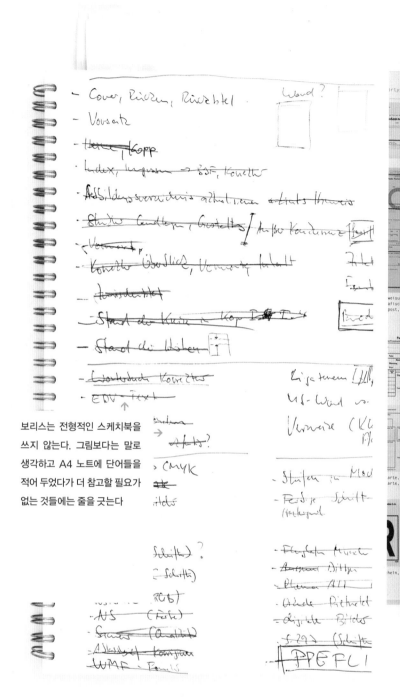

보리스는 전형적인 스케치북을 쓰지 않는다. 그림보다는 말로 생각하고 A4 노트에 단어들을 적어 두었다가 더 참고할 필요가 없는 것들에는 줄을 긋는다

2005년 12월 9일┐ 오스트리아의 정보 디자인 연구자 게르하르트 디르모제르의 강연에 참석.
2005년 12월 22일┐ 베를린에서 서식 디자이너 페테르 M 숄츠와 만남. 내 논문에 그의 작업을 싣는 것을 승낙받았다.
2006년 1월 15일–29일┐ 지난 4–5주 동안 사무실에 전혀 가지 않았다. 집에 틀어박혀 오로지 논문 작업만 했다.

그래픽디자인 다이어리

디자인 개발

보리스는 서식 디자인의 시각 언어를 책 전반에 활용한다는 아이디어를 포기하고 좀 더 교묘하게 서식 디자인을 참조하기로 했다. 그는 독일 세금 신고서에서 다소 건조한 녹색과 제목에 사용할 고정너비 폰트 FF 레터 고딕을 가져왔다. 책에 "일종의 미적이지 않은 미학"을 주는 것이었다. 즉 일상, 심지어 관공서의 디자인에서도 아름다움을 찾을 수 있음을 보여 주려 한다.

인쇄와 제책

보리스는 디자인뿐 아니라 제작에도 신경 썼다. 처음에는 1970년대 도트 매트릭스 인쇄와 먹지를 활용해 고색창연한 멋을 입히려 했다. 그는 이것이 가능한 장비를 찾는 일에 집착하다시피 했다. 구식 인쇄소를 찾아 베를린을 돌아다녔고 거금을 들여 거대한 기계 두 대를 찾아 그의 조그만 아파트에 들여놓고 가동했다. 그러나 이 시도는 개념적으로 막다른 골목에 다다랐다. "책만의 뭔가 특별한 것을 더해야 한다고 느꼈다. 그러나 아무 생각이 떠오르지 않았다. 종이를 대량 구매했지만 결국 처음에만 사용했다. 기대했던 결과는 아니었다. 지금도 뭔가를 놓쳤다고 생각한다." 보리스는 하드커버 표지에 클로스 장정으로 책다운 특질을 강화하기로 했다. 후에 논문을 출판하게 되었을 때는 이 방법을 더 발전시켰다. 결국 보리스의 최종 논문 5부는 고품질 인쇄기로 디지털 인쇄를 했고 손으로 제책했다. 그중 3부는 대학에 보관되었다.

보리스는 도서관, 아카이브, 인터넷을 샅샅이 뒤져 도판으로 쓸 이미지를 찾고 더 개인적인 기록은 친구들에게 요청했다. 도판의 품질 편차가 심했지만 논문은 전문적으로 인쇄하지 않으므로 중요한 문제가 아니었다. 일부는 촬영했고 일부는 스캔했으며 어떤 이미지는 운 좋게 디지털화 된 데이터를 구하기도 했다.

몇몇 이미지는 이름 등의 개인 정보를 지우는 작업을 해야 했다. 그는 '흐릿하게 처리하거나 검은 막대로 가리는 방법을 쓰지 않고' 최대한 섬세하게 숫자와 이름들을 처리했다.

> Zahlkarte, DDR-Post, ca. 1980
> Einzahlungsauftrag, DDR-Post, ca. 1980
> Postanweisung, Bundespost, 1963

oben › Postanweisung, DDR-Post, ca. 1955
unten › Telegrafische Postanweisung,
Bundespost, 1963

> Päckchen, Deutsche Post AG
> Postpaket, DHL

oben › Paketkarte, DDR-Post
unten › Paketkarte, Bundespost, 1963

Postprotestauftrag, 1963

Antwort-Rückschein, Deutsche Post AG

oben › Anschriftenprüfung,
Bundespost, 1963
unten › Anschriftenprüfung,
Deutsche Post AG

16　　　　Funktionen

4　Vgl. BRINCK-
MANN, GRIMMER
u.a.: Formu-
lare im Verwal-
tungsverfahren,
ff.

보리스는 본문 폰트로 '돌리'를 사용했다. 바스 야콥스, 아킴 헬름링, 사미 코르테메키가 디자인해 2000년에 출시한 폰트인데 수다스럽지만 인간적인 느낌과 가독성 때문에 선택했다. 그는 엄격한 3포인트 기준선 격자를 사용해 본문 글줄사이를 기준선 5단위로 잡아 11/15포인트로 판짜기하고 캡션은 8.5/12 포인트로 설정했다. 모든 수평 간격이 이 3포인트 단위 배수이다. 그러므로 그림이나 제목, 괘선과 단락의 간격이 모두 이 측정 단위에 따라 결정된다.

Formulare haben verschiedene Funktionen. Die Verwaltun
wissenschaftler Hans Brinckmann und Klaus Grimmer un
zwischen *Interaktions-, Organisations-* und *Subsumtionsfun*
die im Folgenden kurz beschrieben werden sollen. Die me
Formulare, vor allem jene in Verwaltungsverfahren, müss
drei Funktionen, mit ihren jeweils unterschiedlichen Ans
an Inhalt und Gestaltung, gerecht werden.

Interaktionsfunktion

Formulare dienen dem Informationsaustausch zwischen F
herausgeber und Klient. Dieser Austausch von Informatio
ist eine durch das Formular gesteuerte und geregelte Inter
die in Aktion und Reaktion unterteilt werden kann. Die Ak
liegt auf Seiten des Herausgebers, er erstellt das Formular
tiert es dem Klienten. Dieser reagiert darauf, indem er das
zur Kenntnis nimmt (*uni-direktionale Formulare*) bzw. ausfü
(*bi-direktionale Formulare*). Das Formular ersetzt in seiner I
tionsfunktion andere Interaktionsmöglichkeiten, wie zum
ein persönliches Schreiben oder ein Gespräch. Daraus leite
Ansprüche vor allem an die Verständlichkeit des Formular
die Benutzerführung ab. Das heißt, der Klient muss sowoh
mittelten Informationen verstehen und einordnen können
dazu gebracht werden, die im Sinne des Herausgebers rich
Informationen einzutragen.

Organisationsfunktion

Formulare haben, neben ihrer interaktiven Funktion, vor a
Aufgabe, Arbeitsabläufe zu organisieren und die räumliche
zeitlichen Distanzen zwischen einzelnen Bearbeitern und A
zu überbrücken. Indem sie den Informationsfluss formalis
und schriftlich festhalten, ermöglichen Formulare sowohl
teilung als auch die räumlich-zeitliche Trennung von Erfas
Präsentation, Auswertung und Speicherung der Informatio
In Formularen wird das Verwaltungshandeln erst sichtbar u
so, zumindest theoretisch, für die Nachwelt nachvollziehb
Vordergründig sind Formulare dabei nur Mittel zum Zwe
Verwaltung bedient sich ihrer, um die Arbeit zu rationalisie
Was vorgedruckt ist, muss weder selbst geschrieben noch h
werden. Wiederholungs-, Denk-, Schreib- und Sucharbeite
werden vermieden.

2006년 2월 19일ㄱ 오늘 밤 논문 전체를 교정교열 보냈다. 그동안 도판을 다듬고 표지를 구상할 것이다.

2006년 2월 28일ㄱ 논문 작업 마지막 밤. 새벽 네 시까지 작업하고 네 시간 자고 일어나 모든 그림을 cmyk로 변환하고 정오 무렵에 인쇄소로 갔다.

Zusammenfassung der am 3. Mai 2006 besprochenen Manuskript-Änderungen des Buch-Projekts »Formulare gestalten.«

Grundsätzlich: Wir machen das beste Formular-Buch.

ALLGEMEINES ZUM INHALT

- vermitteln, dass zu (fast) jeder Frage der Formulargestaltung eine Antwort gegeben wird
- anschaulicher, »netter«, Leser-orientierter schreiben
- den Leser nicht mit wissenschaftlich-analytischen Abhandlungen überfordern, sondern immer den Bezug zur Praxis der Formulargestaltung herstellen
- den Leser »an die Hand nehmen«

ALLGEMEINES ZUR GESTALTUNG

- kleinere Schriftgröße der Headlines (Letter Gothic)
- Lesbarkeit der Letter Gothic bei größeren Textmengen verbessern
- Abbildungen größer

KONKRETES ZUM INHALT

Prolog

- ja/nein-Idee trägt nicht über mehrere Seiten
- wenn möglich neuen Prolog/Aufmacher finden
- Text über Schönheit der Formulare ist gut > aber lesefreundlichere Gestaltung

Inhaltsverzeichnis

- Zuordnung der Einträge zu den Seitenzahlen optimieren
- Register hinten anfügen

저자 지망생이나 저자/디자이너들은 종종 출판사에 제안서를 보낸다. 여기에는 약력, 간단한 책 개요, 내용을 파악할 수 있는 목차가 포함된다. 출판사에서 자체적으로 제안서를 꾸려 마땅한 저자와 저자/디자이너를 찾는 경우도 있다. 이런 경우에는 제안서가 디자인 브리프 같은 역할을 한다. 그러나 보리스의 출판 준비는 특이했다. 그의 책은 이미 논문 형태로 존재하기 때문에 종래의 제안서가 불필요했다. 대신 출판사는 논문을 신중하게 검토한 다음 상업 출판을 위해 수정했으면 하는 사항들을 설명했다.

- wissenschaftlichen Anspruch vermindern, anschaulicher, pointierter erklären
- Definition weniger abstrakt und sich weniger ernst nehmend formulieren
- auf Systemtheorie nur nur verweisen, Bilder, Metaphern finden
- eingeführte Begriffe (z.B. uni-bi-direktional) sind zu abstrakt und wenig anschaulich, bessere finden
- Typologie als Typologie von Gestaltungsprototypen entwickeln (z.B. Auftragsformulare, Fragebögen, Antragsformulare, Response-mailings) und anhand ihrer spezifischen Probleme erläutern
- Typolgie mit Beispielen verknüpfen
- Beliebigkeit der Formularsammlung vermeiden, Schwerpunkte bilden, mit verschieden Bildgrößen arbeiten
- zeitgenössische und historische Beispiele nicht vermischen

Geschichte

...r Geschichte der Satz- und Reproduktionstechniken verknüpfen,
...ele aus verschiedenen Epochen zeigen (z.B. Formulare der 20er,
...40er Jahre etc.)
...llung des E-government-teil ist nicht wirklich objektiv, entweder
...iver darstellen oder subjektive Sicht mehr herausarbeiten

...nikation

...munikationsintentionen der Formularherausgeber differenzierter
...llen,
...cher Situation begegnen einem welche Formulare und was
...tet dies für die Gestaltung?

보리스는 출판사와의 미팅에서 나온 사항들을 확인하기 위해 세 장의 편지를 보냈다. 디자인 변경 사항으로는 오른쪽 맨 위 사진의 서론에 일러스트레이션을 추가하고 제목용 서체 대신 본문에 통상적으로 쓰이는 글자 크기로 흘리는 것이었다. 내용에서는 보리스가 구분한 각기 다른 서식 유형에 대한 설명을 추가하고 각 사례에 대한 캡션을 더 자세하게 작성하기로 했다. 전반적으로 출판사는 더 많은 사례를 추가해 서식 디자인이라는 주제를 더 포괄적으로 다루기를 바랐다.

Gestaltu...

- grunds... ...ellen, da Zielgruppe nicht n...
- Checkl... ...ng entwickeln
- Gestal... ...ziehen
- Möglic... ...e-Formularen genauer darste... ...rung, Validierung von Eingaben etc.
- Gestaltgesetze anschaulicher, plastischer darstellen
- Graphisches Zeichensystem eventuell weglassen, dafür ausführlicher auf Gestaltungselement »Farbe« eingehen
- mehr zu Schrift und typografischen Grundlagen
- ausführlicher auf Papierformate eingehen
- mehr zum Gestaltungshilfsmittel »Raster«, Varianten zeigen
- Formulartektonik genauer zeigen und besser beschreiben
- mehr Varianten von Formularstrukturen zeigen
- Formularprotagonisten mehr erläutern, mehr Beispiele
- mehr Varianten und Witz in den Beispieltexten

Beispielteil

- viel mehr Beispiele
- auch Details zeigen
- vielleicht nach Inhalt und Gestaltung ordnen
- mehr kommentieren und mit Ratgeberteil verknüpfen bzw. darauf verweisen

출판사와 접촉하기

혼돈에 질서를 부여하라는 요청을 받는 게 디자이너라는 직업인데 때로는 우연이 중요한 역할을 한다는 점은 역설적이다. 논문 작업을 하는 동안 보리스는 상상의 나래를 펼쳤다. "내 책이 유명한 타이포그래피 출판사인 헤르만 슈미트 마인츠에서 출판되면 얼마나 좋을까?"라고 했다가 곧 "내가 뭐라고 이런 생각을 하지?"라며 생각을 접곤 했다. 그러다가 다른 디자이너가 비슷한 주제로 작업하고 있다는 소식에 희망을 버렸다. 시대정신을 예견하는 것은 디자이너의 임무이므로 여러 디자이너가 같은 아이디어를 동시에 제안하는 것은 전혀 놀라운 일이 아니다. 그러나 보리스는 자신의 책을 출판할 수 없으리라는 생각에 깊은 시름에 빠졌다. 그즈음 동료 학생 하나가 다른 타이포그래피 책으로 헤르만 슈미트 마인츠 출판사와 계약을 체결했다. 어느 날 그녀가 보리스의 논문에 대해 출판사에 얘기했고 출판사가 관심을 보이자 보리스는 약간의 기대를 품고 완성된 프로젝트 복사본을 출판사에 보냈다. 나중에 보리스는 출판사의 전화를 받았다. "어쨌든 분명한 것은 우리가 책을 만든다는 것이었다. 이 주제로 출판하는 다른 책이 있는지 물었을 때 그들은 아니라고 했다." 보리스가 이 기회를 잡고 기뻐한 것은 물론이다.

2006년 3월 22일ㄱ 대학에서 논문 공개 발표. 관객 60명. 순조로웠다. 한시름 놓음. 저녁에 주디스네 집에서 그녀의 책과 내 논문 완성을 축하하는 파티를 열었다.

2006년 4월 5일ㄱ 출판사와 첫 통화. 느낌이 좋지만 책을 완성하려면 갈 길이 멀다. 동시에 극장의 시즌 안내서를 교대로 작업 중.

2006년 6월 10일ㄱ 출판사에 다시 전화해 일부 계약 내용을 확인했다.

Formulare gestalten.

Borries Schwesinger

『서식 디자인』의 정식 출간까지 몇 달 남았지만, 출판사에서 연 2회 제작하는 도서 목록에 책 소개를 실어야 했다. 이 단계에 보리스는 더 강렬한 표지를 새로 디자인하라는 요청을 받았다. 오른쪽의, 텍스트만 들어간 논문 표지는 서점의 경쟁적 환경에서 구매자를 끌기에는 너무 잔잔했다. "그것은 반反 표지였다. 내가 표지 작업을 잘하지 못한다고 인정한다. 논문 표지를 그대로 책 표지에 쓸 수 없는 건 분명했다. 아무도 사지 않을 테니까. 적어도 충분할 만큼 사지는 않을 것이다."

디자인 시안

보리스의 사례는 일반적인 책 디자인 작업과는 다른 사례이다. 그는 논문이 있었기에 책이 어떤 모습이 될 것인지 정확히 보여 줄 수 있었고 따라서 출판사에 따로 디자인 시안을 제시할 필요가 없었다. 그러나 출판사에서 디자이너에게 책 디자인을 의뢰할 때는 책에 어울리는 펼침쪽 레이아웃과 표지 시안 등을 보여 달라고 한다. 시안 작업에 필요한 책 내용이나 관련 자료는 저자나 출판사가 제공한다.

블래드

홍보용 견본인 블래드blad는 책 일부를 가제본한 것으로 출판 몇 달 전에 서점이나 외국 협력업체에 돌린다. 출판사는 생존 가능성을 높이기 위해 외국어 판권 수출을 중요하게 생각한다. 블래드는 앞으로 나올 책에 대한 꽤 정확한 미리보기를 제공해 흥미를 유발한다. 책 성격에 따라 짧은 분량으로 만들어 전문 인쇄소에서 인쇄하거나 쪽수를 많이 늘려 디지털 출력할 수도 있다. 각 장에서 뽑은 글과 그림 보기가 들어가 보리스의 블래드는 54쪽에 달했다. 책의 입체적 특성을 보여 줄 필요가 있을 때는 실제 사용할 종이와 제책 방식으로 백지 가제본 블래드를 만들기도 한다. 보리스의 블래드는 100여 개국의 7000곳이 넘는 출판사와 관계자들이 참여하는 프랑크푸르트 국제 도서전에 소개되어 대단한 관심을 끌었다.

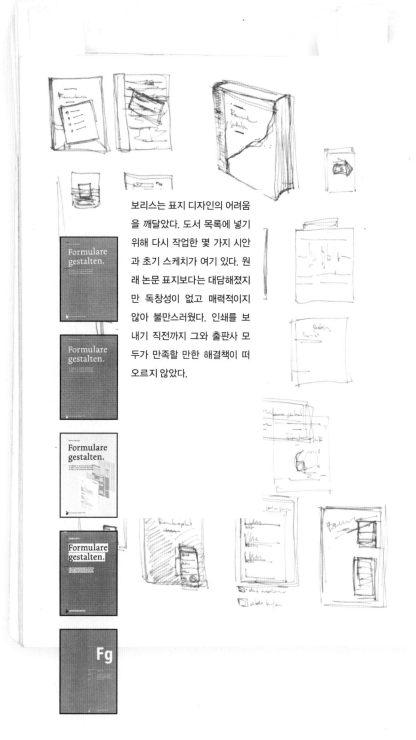

보리스는 표지 디자인의 어려움을 깨달았다. 도서 목록에 넣기 위해 다시 작업한 몇 가지 시안과 초기 스케치가 여기 있다. 원래 논문 표지보다는 대담해졌지만 독창성이 없고 매력적이지 않아 불만스러웠다. 인쇄를 보내기 직전까지 그와 출판사 모두가 만족할 만한 해결책이 떠오르지 않았다.

2006년 7월 19일ㄱ 베를린 통신박물관에 갔다. 최초로 발행된 OCR 서식을 찾느라 필사적으로 기록 보관소를 쓸고 다녔다. 아무것도 없다. 약간의 새로운 힌트만 있을 뿐.

2006년 10월–12월ㄱ 매일 스튜디오에 나가 사무실 일상 업무를 비집고 짬을 내어 책 작업을 하려고 노력 중이다.

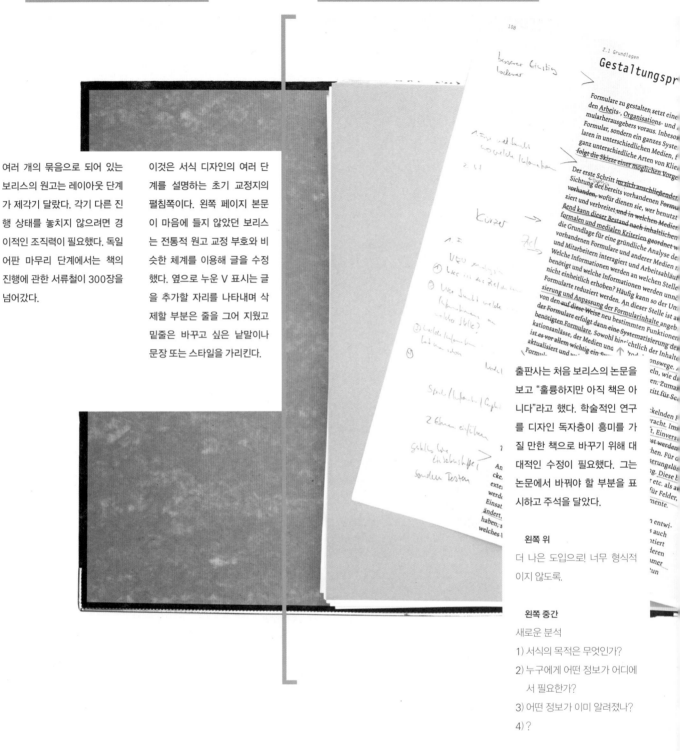

여러 개의 묶음으로 되어 있는 보리스의 원고는 레이아웃 단계가 제각기 달랐다. 각기 다른 진행 상태를 놓치지 않으려면 경이적인 조직력이 필요했다. 독일어판 마무리 단계에서는 책의 진행에 관한 서류철이 300장을 넘어갔다.

이것은 서식 디자인의 여러 단계를 설명하는 초기 교정지의 펼침쪽이다. 왼쪽 페이지 본문이 마음에 들지 않았던 보리스는 전통적 원고 교정 부호와 비슷한 체계를 이용해 글을 수정했다. 옆으로 누운 V 표시는 글을 추가할 자리를 나타내며 삭제할 부분은 줄을 그어 지웠고 밑줄은 바꾸고 싶은 낱말이나 문장 또는 스타일을 가리킨다.

출판사는 처음 보리스의 논문을 보고 "훌륭하지만 아직 책은 아니다"라고 했다. 학술적인 연구를 디자인 독자층이 흥미를 가질 만한 책으로 바꾸기 위해 대대적인 수정이 필요했다. 그는 논문에서 바꿔야 할 부분을 표시하고 주석을 달았다.

왼쪽 위
더 나은 도입으로! 너무 형식적이지 않도록.

왼쪽 중간
새로운 분석
1) 서식의 목적은 무엇인가?
2) 누구에게 어떤 정보가 어디에서 필요한가?
3) 어떤 정보가 이미 알려졌나?
4) ?

왼쪽아래
삽입: 디자인 과정은 일방통행로가 아니다. 디자인은 검증받아야 한다.

수정 단계

저자/디자이너로서 보리스의 경험은 다른 디자이너보다 더 통합적이었다. 보통 본격적인 디자인 작업은 시안이 승인된 후 얼마 뒤에, 편집자에게 교정 원고와 도판 자료를 건네받은 후 시작된다. 교정 원고에는 제목의 위계를 지시하고 본문, 발췌문, 캡션 등 본문의 여러 유형이 표시되어 있다. 편집자가 글과 도판의 배열을 어떻게 구상하는지 보여 주는 쪽배열표를 줄 때도 있다. 1차 레이아웃 교정지는 실제 책 형태로 꾸며진 것을 처음 보는 때이므로 글과 디자인 모두 수정이 많은 편이다. 대부분의 책은 적어도 세 단계의 수정을 거친다. 각 단계에 출판사의 편집자, 저자, 교정자의 의견을 통합하는데 편집자가 중재자 역할을 한다. 편집자는 수정할 내용을 인쇄된 레이아웃에 표시해서 디자이너가 반영하게 하거나 디자이너가 수정 작업을 하기 전에 편집자가 작업 파일에서 직접 글을 수정하기도 한다. 저자/디자이너인 보리스의 원고는 미리 디자인된 논문에서 출발했기 때문에 일반적인 경우와 다른 수정 단계를 거쳤다. 그의 익살스러운 회상에 따르면 "우선 출판사의 논평에 따라 논문을 고쳐 썼다. 그리고 교정자가 그것을 뜯어고치고 내가 뜯어고쳐 다시 쓴 다음 출판사에 보냈다. 그쪽에서 글에 이것은 더하고 저것은 빼라는 의견과 교정할 것을 표시해 줬다. 나는 글을 고쳐서 두 번째로 출판사에 보냈다. 수정 사항을 표시한 교정지가 돌아오면 그것들을 반영해 또 다시 출판사에 보냈다. 그들은 교정이 되었는지 확인하고 새로운 것들을 교정했으며 나는 이것들을 또 반영했다. 그러니까 세 번의 큰 교정 단계가 있었고 마지막 순간까지 많은 것들이 바뀌었기 때문에 수차례 자질구레한 막바지 교정이 있었다."

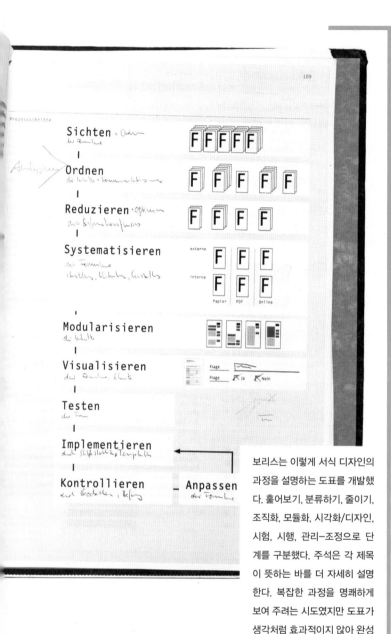

보리스는 이렇게 서식 디자인의 과정을 설명하는 도표를 개발했다. 훑어보기, 분류하기, 줄이기, 조직화, 모듈화, 시각화/디자인, 시험, 시행, 관리–조정으로 단계를 구분했다. 주석은 각 제목이 뜻하는 바를 더 자세히 설명한다. 복잡한 과정을 명쾌하게 보여 주려는 시도였지만 도표가 생각처럼 효과적이지 않아 완성된 책에서는 빠졌다.

2007년 1월 15일ㄱ 전체 스튜디오가 호도비에츠키 거리의 새로운 사무실로 이사했다. 훌륭하다. 넓고 환하다. 여기에서 일하면 기분이 좋다.
2007년 1월 29일ㄱ 신판 1장의 변경 사항을 간추려 설명한 두 장짜리 편지가 출판사로부터 왔다.

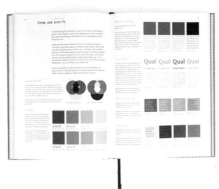

종이 선택에서 가름끈의 색까지 보리스는 제작의 모든 세부 사항을 꼼꼼히 살폈다. "읽기 편하고 주제에 맞는 종이를 찾느라 많은 시간을 보냈다. 약간 거친 느낌이어야 했다. 책에 쓰인 대부분의 종이는 너무 매끈하다. 이 책은 실용적인 느낌이 필요했다." 보리스는 본문 종이로 문켄 폴라 백색 130gsm을 선택했다. 1.5볼륨이었는데 이는 같은 평량의 다른 종이보다 덜 압축되어 부피감이 좋다는 뜻이다. 비쌌지만 친환경적이어서 출판사에서도 반겼다. 머리말은 원래 논문에 썼던 파란 카본지를 연상시키는 플라노팩 60gsm에 인쇄했다.

논문과 마찬가지로 단행본 장정도 클로스 장정의 A4 크기 하드커버이다. cmyk에 별색을 하나 추가해 인쇄했는데 cmyk는 풀컬러라고 하지만 사실 팔레트가 매우 제한적이다. 보리스가 노렸던 독일 세금 용지의 녹색은 별색인 HKS 62로만 얻을 수 있었다. HKS 색상 체계는 독일의 팬톤 체계에 해당하며 별색 120개로 이루어진다.

보리스는 디테일에 쏟는 관심이 작업을 특별하게 만든다고 믿는다. 독자가 알아차리지 못할지도 모르지만 프로젝트에 쏟은 애정이 느껴지면 독자들이 결과물을 더 즐기고 소중히 여기게 된다고 확신한다. 모든 글 수정이 끝나자 보리스는 운 좋게도 디자이너인 아버지의 도움으로 '과부', '고아', 어색하게 끊어지는 낱말 등 글줄 마무리에서 편안한 독서를 방해하는 요소들을 점검할 수 있었다. '과부'와 '고아'는 단락 시작이나 끝의 한 줄이 단 맨 위나 아래에 홀로 남는 것이다. '과부'는 단락 마지막 줄에 낱말 하나만 남는 것을 가리키기도 한다.

책 작업에서는 도판의 공식 사용 허가를 얻고 고해상도 파일을 찾아야 하는 어려운 과제에 직면했다. 논문에서는 필요하지 않았던 과정이다. 원래 사용한 사진 중 일부는 인쇄할 만큼 좋은 품질의 것을 찾을 수 없어서 대체할 일러스트레이션을 찾아야 했다. 오른쪽의 검은색 페이지 맨 아래 실린 쿠르트 슈비터스가 디자인한 서식 같은 것들은 사용료와 저작권료를 내야 했다. 스캔, 보정, 이미지 처리 작업은 보리스가 직접 한 것도 있지만 대부분 마인츠의 출력소에서 했다.

생산 가치

수익이 난다고 해도 출판은 재정적으로 위험한 사업이다. 대개 성공한 책 한 권이 수익성 낮은 모험적 시도들을 보충한다. 저자와 디자이너의 보수는 인쇄와 제작 청구서와 마찬가지로 판매 대금을 회수하기 한참 전에 지급된다. 출판사는 이러한 비용을 절감하기 위해 인쇄소 지분을 갖거나 제작비가 싼 국가에 외주를 준다. 보리스가 헤르만 슈미트 마인츠 출판사를 점찍은 것은 현명했다. "그들은 아름다운 책을 제작한다는 자부심이 있다." 그들의 모든 책에는 '애정을 담아 독일에서 인쇄'라는 크레디트가 붙는다. 확실히 그들은 그래 보인다. 헤르만 슈미트 마인츠 출판사는 자체 인쇄소가 있어서 품질 관리가 엄격하고, 디자이너가 종이를 결정하거나 여러 가지 제책과 후가공을 실험하는 데에 더 자유로운 권한을 갖는다. 보리스는 독일에서 첫 출판을 하게 되어 다행이라고 느꼈다. 독일에는 규모가 작지만 엄선된 독자층을 겨냥하는 비싼 책이 드물지 않기 때문이다. "출판사는 그들의 책이 좀 비싸도 걱정하지 않는다. 사람들이 그것을 사기 때문이다." 독일어판의 인쇄 부수는 5000부였다. 예술디자인 책의 평균 수량이다.(한국 시장은 규모가 훨씬 작다.)

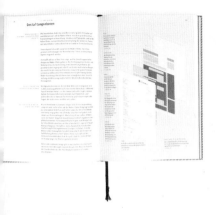

2007년 2월 9일–11일ㄱ 암스테르담으로 날아가 에덴 디자인의 탁월한 서식 디자이너들과 대담. 그들의 작업 몇 가지를 책에 싣는다. 밤에는 오랜 친구 피아와 펍에서 시간을 보냈다. 논문과 책을 통해 나를 많이 알리는 방법, 그리고 책을 만드느라 들어간 시간에 대해 생각하다. 식당 영수증, 탑승권, 극장표가 생겼다!

표지

모든 출판사는 책 표지 디자인에 각별히 관심을 쏟는다. 책 표지는 책의 주제에 관심 있는 독자라면 거부할 수 없는 자석처럼 디자인되어야 한다. 디자이너는 책 내지의 전체 콘셉트는 하나만 제시하기도 하지만 표지는 보통 세 개 이상을 한다. 보리스는 클라이언트와 자신이 만족할 만한 표지 디자인에 몇 차례 실패했다. 책이 인쇄소로 가기 직전까지도 마땅한 해결책이 떠오르지 않았다. "금요일에 최종 교정을 받아 주말에 마치는 것이 원래 계획이었지만 교정자가 아팠다. 그래서 표지를 작업할 짬이 생겼다. 전에 했던 끔찍한 표지를 다시 꺼내 보았다. 갑자기 줄무늬가 생각났고 표지 구석에 약간 영수증처럼 보이는 스티커를 적용하는 아이디어가 떠올랐다."

제책과 후가공

출판의 후반 과정은 보리스에게 상당히 벅찼다. 그는 최종 교정을 하고 타이포그래피 세부를 점검하고 중요한 제작 결정을 내리는 일을 동시에 진행했다. "더는 아무것도 보이지 않고 그냥 말이 안 되는 상황이었다." 그래도 그는 전형적인 책을 만든다는 원래 목표를 지키려 했다. 그래서 책등을 천으로 싸고 면지, 꽃천, 가름끈을 갖춘 하드커버로 제책했다.

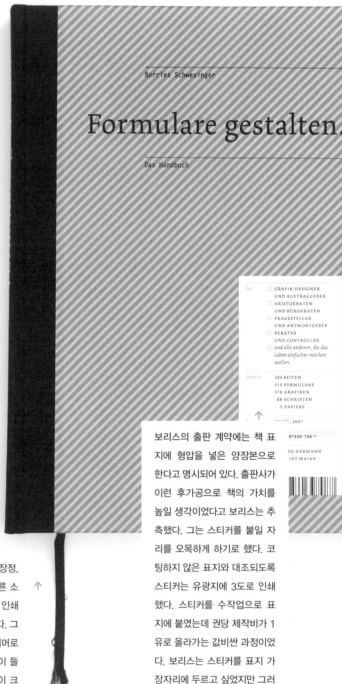

『서식 디자인』은 헝겊등 장정, 즉 책등과 표지 일부만 다른 소재로 썼다. 보리스의 책은 인쇄한 접장을 실로 엮어 매었다. 그리고 책등 머리와 꼬리 너머로 살짝 나오는 천 띠인 꽃천이 들어간다. 이제는 장식 목적이 크지만 꽃천은 원래 실매기한 책의 실 끝을 깔끔하게 고정하기 위해 두르는 가죽끈이었다.

보리스의 출판 계약에는 책 표지에 형압을 넣은 양장본으로 한다고 명시되어 있다. 출판사가 이런 후가공으로 책의 가치를 높일 생각이었다고 보리스는 추측했다. 그는 스티커를 붙일 자리를 오목하게 하기로 했다. 코팅하지 않은 표지와 대조되도록 스티커는 유광지에 3도로 인쇄했다. 스티커를 수작업으로 표지에 붙였는데 권당 제작비가 1유로 올라가는 값비싼 과정이었다. 보리스는 스티커를 표지 가장자리에 두르고 싶었지만 그러면 비용이 너무 많이 들었다.

막판에 출판사는 보리스에게 책 등의 검은색 천을 다시 생각해 보라고 조언했다. "리넨 천 카탈로그를 살펴보고 이 책이 어쨌든 검정 책이나 파랑 책이 아니라 초록 책이어야 한다는 느낌에 이르렀다. 내지가 녹색이고 표지가 녹색이고 그러므로 책꽂이에 꽂혔을 때 보이는 부분도 녹색이어야 한다. 어울리는 가름끈을 찾았고 꽃천은 대조적인 노란색으로 선택했다. 끝으로 파란 면지를 선택했다. 이 모든 것을 인쇄소에서 아주 빨리 30분 사이에 결정하는 이상한 순간이었다."

면지는 표지와 내지를 연결하기 위해 표지와 내지 사이에 붙이는 것으로, 표지를 싸고 안쪽으로 넘어온 종이의 다듬지 않은 가장자리와 판지의 안쪽 면을 가려 준다.

보리스의 책은 2008년에 TDC 뉴욕 타이포그래피 우수상과 도쿄 TDC 책 디자인 상을 비롯해 다섯 가지 국제상을 받았다. 보리스는 "이런 일을 기대하지 않았다"며 겸손해했지만 "그 결과를 즐겼다." 그러나 이런 찬사에는 부정적인 면도 있다. 보리스는 이제 그의 작업이 독자에게 어떻게 받아들여질지 의식하게 되었다. "책을 5000부 인쇄했다. 책을 소유한 5000명이 얼마간 나에 대해 무언가 생각하게 된다. 아주 조금이겠지만 이런 인식이 전체 과정에 영향을 준다."

2007년 7월 20일 금요일에 교정지가 도착하지 않아서 표지 작업을 다시 했다. 다음 수요일에 마인츠의 인쇄소로 가서 리넨 천, 면지, 가름끈을 결정하고 추가 수정을 하고 6시에 취리히로 가는 막차를 타고 여자친구를 만나러 갈 예정이다. 인쇄소에는 이렇게 말할 거다. "안녕, 어떻게든 해 주세요, 책으로 만들어 달라고요!"
2007년 9월 1일 책이 나왔다!

new page plan
for the case studies section of DESIGNING FORMS.

2-Feb-2005

OLD CASE STUDIES
NEW CASE STUDIES

「서식 디자인」의 영어판에는 영어권의 새로운 사례 연구를 넣기로 했다. 영어판 쪽배열표에 추가되는 페이지들을 색으로 구분해 표시했다

동시 출판

예술디자인 책은 둘 이상의 언어로 동시에 출판하거나 초판 이후에 다른 언어로 출판하는 일이 흔하다. 본문은 번역한 글로 교체하지만 디자인은 바꾸지 않고 새로운 출판사 이름으로 출간된다. 이 작업을 경제적으로 하기 위해 출판사는 원어의 글을 모두 검정으로 인쇄해 번역서에서 먹판 하나만 바꾸면 되도록 조율하거나 언어에 따라 바뀌는 본문 분량을 참작해 레이아웃을 디자인하도록 명시한다. 『서식 디자인』이 템스 & 허드슨 출판사에서 영어판으로 출판되어 서점에 깔리기까지 2년이 걸렸다. 보리스는 원고를 검토해 영어권 독자가 공감할 새로운 사례들을 추가했고 이에 맞춰 내지를 다시 디자인했다. "영어판을 갖게 되는 것에 솔깃했지만 같은 작업을 다시 하는 것은 당연히 어려웠다. 더구나 세 번째였다!" 『서식 디자인』 영어판은 제작비가 덜 들기도 했고 더 많은 독자에게 다가갈 수 있도록 책값을 독어판의 3분의 2 정도로 책정했다. 실무에서 이런 식의 두 가지 접근법은 자주 논의된다. "다르게 갈 수 있는 일이 많았다." 보리스는 논문을 두 권의 책으로 바꾸는 과정을 되돌아보며 이렇게 말한다. "아주 긴 프로젝트였다. 곧 일이 저절로 돌아갔고 그래서 스스로 되어 가게 두는 법을 배웠다. 일정한 방향성이 생기면 그것이 때로는 내가 바라는 만큼 완벽하지 않더라도 그것을 뒷받침해야 했다."

보리스는 또다시 이 거대한 프로젝트에 착수할 준비가 되었는지 고민했다. "다시는 이런 일을 혼자 하지 않을 것이다. 미칠 지경이다. 하지만 재정 문제 때문에 외부 도움을 구할 수도 없다." 다시는 책 작업을 하지 않겠다고 맹세하는 사람이 보리스만은 아니다. 그러나 저자/디자이너들은 공황 상태를 부르는 야간 작업과 공포를 부채질하는 주말 작업의 기억이 점점 희미해지는 것을 깨닫게 된다. 보리스의 책 정도를 제작하려면 어떤 노력이 필요한지 너무나 잘 아는 동료들의 감탄은 물론이려니와 페이지를 넘길 때마다 샘솟는 희열감은 오래 지속된다.

2008년 4월 28일 ㄱ 런던에서 템스 & 허드슨의 사장 제이미 캠플린을 만났다. 영어판에서 바뀌는 부분을 대략 설명했다. 다시 시작이다.

바르샤바에서 활동하는 디자이너 듀오 홈워크의 전문 분야는 폴란드에서 국가적으로 존중받는 분야인 연극영화 포스터 디자인이다. 지난 세기 폴란드는 이웃의 헝가리, 구 체코슬로바키아와 함께 서구와는 상당히 다른 연극영화 포스터 디자인을 해 왔다. 스타파워를 좇아 주연배우 사진에 타이포그래피를 조합하는 대신 동유럽의 포스터 디자인은 그 자체가 예술 작품으로 여겨진다. 유행하는 예술 사조가 디자인에 영향을 주기도 했지만 동유럽의 포스터들은 이목을 끄는 시각적 은유를 재치 있게 사용한다는 공통점이 있다. 수용자에게 시각적 판단력이 있다는 가정에서 나올 수 있는 디자인인데, 서구의 영화 배급자들은 아직 인식하지 못하는 점이다.

요안나 구르스카Joanna Gorska(1976-)와 예르지 스카쿤Jerzy Skakun(1973-)은 해마다 30여 가지 연극영화 포스터를 디자인한다. 그들은 신속하게 창의적으로 일하고 결과물이 엄청나게 다양하지만 늘 인상적이며 다른 나라의 포스터와는 완전히 다른 작업을 보여 준다. 우리는 요안나와 예르지가 어떻게 이런 높은 수준을 유지하고 그렇게 아이디어를 빨리 만들어 내는지, 그리고 스스로 폴란드의 디자인 전통 안에서 작업한다고 생각하는지 알고 싶었다. 음산한 겨울날 우리는 그들이 바르샤바의 스튜디오에서 체코 영화「푸펜도」의 포스터를 디자인하는 과정을 따라갔다.

영화 포스터 디자인이라면 화려하게 들릴지 모르지만 동유럽에서 자라나 동유럽의 유구한 디자인 전통 안에서 작업하는 요안나와 예르지에게는 영화 포스터 디자인은 훨씬 더 섬세하고 의미심장한 활동이다. 동유럽 공산권이라는 정치적 환경이 그들의 작업에 어떤 식으로든 영향을 미칠까? 디자인 교육에서는 어떤 영향을 받았을까? 그들에게 영감을 주고 기쁨을 낳는 원천은 무엇일까?

표면 아래를 보기

요안나와 예르지는 작업의 적합성에 가장 관심을 기울인다. 포스터가 영화나 연극의 주제를 전달하지 못한다면 실패한 것이다. "콘셉트가 없는 포스터는 아름다울 수 있지만 장식일 뿐이다." 그들의 영감은 원본 자료에 대한 분석에서 나온다. "연극 포스터를 만들 때는 대본을 읽고 연출가와 대화한다. 영화 포스터 작업에서는 먼저 영화를 본다. 포스터를 보면서 아름다움, 훌륭함, 추함, 강함, 약함 등을 말할 수 있지만 그것이 내용을 적절히 반영하는지 알려면 영화나 연극을 보러 가야 한다."

유행 추종자

홈워크의 디자인은 양식이나 시대를 쉽게 알아볼 수 없다는 점에서 차별화된다. 요안나와 예르지는 그들의 작업을 범주화하는 데 관심이 없으며 특정 양식이나 사조를 고수하지 않는다. 그들은 문화적으로 서로 연결된 이 세상에서 '아방가르드', '모던', '패셔너블'이란 모두 수명이 짧고 시대에 뒤떨어진다고 본다. 그리고 특정 양식에 충실했다면 나오지 않았을 다양한 해법을 개발한다는 점에 자부심을 느낀다. "모든 것을 비슷한 양식으로 만든다면 재미가 없다. 더구나 작업을 많이 하는 사람이라면." 예르지는 "여러 가지 것들을 할 기회가 있어서 평생 같은 일을 하지 않아도" 된다는 것이 그래픽디자인의 매력이라고 덧붙인다. 홈워크는 영향 받은 디자이너로 우베 뢰슈(독일), 아네트 렌츠(프랑스), 안드레이 로그빈(러시아), 로만 치에슬레비치(폴란드) 등 유럽의 다양한 디자이너를 열거한다. 모두 대단히 생생하고 다채로운 포스터 디자인으로 유명하다.

추운 나라에서 온

두 디자이너는 공산국가 폴란드에서 자랐고 어린 시절에 체제와 관련된 경제적 문제를 깨달았다. "오늘날 우리는 서유럽을 따라가고 있으며 그래픽디자인을 포함한 모든 분야에서 그렇다." 그렇지만 폴란드의 디자인 유산 대부분은 국영 예술그래픽 출판사 덕분이다. 이 출판사는 제2차 세계대전 이후에 활동한 많은 그래픽 아티스트의 후원자 역할을 했으며 영화 포스터 디자인을 일종의 평등주의 시각예술로 장려했다.

마음이 맞는 클라이언트

홈워크의 클라이언트는 대개 문화 분야에 있다. 의도했던 것은 아니지만 둘은 예술 관련 홍보를 전문으로 하게 된 것을 기쁘게 생각한다. 그들의 클라이언트들은 디자인을 잘 받아들일 줄 알고 종종 그들과 친구가 되기도 한다. 요안나와 예르지의 클라이언트들은 의사 결정을 자신 있게 하고 마케팅 담당자들이 행하는 표적 집단 실험 대신 기꺼이 자신들의 직감을 따른다. "우리는 판매 현황이나 시장 조사의 압박을 받으며 일하지 않는다." 보수는 높지 않지만 생활하기에는 충분하다. "하지만 일을 많이 한다." 홈워크는 연례 작업이 있는 고정 고객을 확보하고 있다. 비드고슈치의 폴스키 극장을 위한 아이덴티티를 디자인하면서 홈워크는 극장의 모든 홍보 업무를 맡았다. 또 그들은 폴란드 체신부 발행 우표를 디자인했고 이어서 바르카에 있는 카시미르 풀라스키 박물관의 포스터와 전시 도록을 제작했다.

실용주의의 흔적

세계의 포스터 디자이너들은 특정 주제의 디자인 공모전을 위해 작품을 제작하곤 한다. 대학 시절 요안나와 예르지는 인지도를 높이기 위해 공모전에 포스터를 출품했다. 그런 공모전의 수상작은 인쇄되어 공개 전시된다. 이제 그들은 작업한 프로젝트를 여러 비엔날레에 보낸다. 동료들의 출품작과 나란히 걸린 자신의 프로젝트를 보면 작업을 재평가하는 데 도움이 된다. 그리고 클라이언트는 결과물을 더 넓은 디자인 맥락에서 보며 홈워크를 선택한 것이 옳았다는 안도감을 얻는다. 2008년에 홈워크는 멕시코 국제 포스터 비엔날레에서 금메달을 받았다. 연극 「당통 케이스The Danton Case」 포스터였다. 무척 기뻤지만 두 디자이너는 그 과정에 느긋하게 임했다. "우리는 공모전에 큰 무게를 두지 않는다. 심사위원이 늘 다르므로 한 공모전에서 수상한 작품이 다른 곳에서는 접수도 안 될 수 있다. 차라리 재미로 여긴다."

시인 면허

홈워크는 포스터 디자인을 시 쓰기와 같다고 생각한다. 시인은 독자의 상상력을 붙잡기 위해 수사적 장치를 사용한다. 그들은 단어의 소리와 뜻, 시의 구문론을 가지고 놀면서 아름다움을 부여하고 의미를 밝힌다. 마찬가지로 요안나와 예르지는 어떤 것의 이미지를 다른 의미로 사용하는 시각적 은유를 사용하는 데 일가견이 있다. 이는 상당 부분 동유럽의 포스터 디자인 전통에서 나온다. "의식적으로 많이 생각하지는 않지만 우리에게는 폴란드 학파의 뿌리가 있다. 어쨌든 폴란드 교육을 받았으므로 자연스럽게 나온다. 어떤 양식보다는 주로 단순성에 대한 접근법과 사고방식에 관련한 것이다."

다른 관점

요안나와 예르지는 그단스크의 미술학교에서 만났다. 둘은 회화그래픽학과에서 그래픽 5년 과정을 밟았다. 학교에서 자기 생각에 생기를 불어넣는 표현 기술을 키웠지만 졸업 당시엔 실무에 투입될 준비가 되어 있지 않다고 느꼈다. "폴란드에는 타이포그래피 과정이 없다. 우리는 회화, 드로잉, 판화와 라이노컷 등 고전적 그래픽을 많이 했고 일주일에 8시간쯤 되는 그래픽디자인 수업에서 포스터, 로고 디자인 등을 배웠다." 두 디자이너는 보충 교육이 필요하다고 느껴 유학을 갔다. 요안나는 파리, 예르지는 스위스 장크트 갈렌이었다. 예르지는 그곳에서 처음 컴퓨터를 사용해 타이포그래피 디자인을 했다. 한편 요안나는 장학금을 받아 1년 동안 파리의 ESAG 페닝헨 디자인·그래픽예술·건축대학에서 배웠다. 이곳에서 미셸 부베 밑에서 포스터 디자인을, 아트디렉터 겸 디자이너 에티엔 로비알과 타이포그래피를, 이탈리아 출신 패션 사진가 파올로 로베르시와 사진을 공부했다.

시간과 공간

홈워크는 다작하는 스튜디오이다. 포스터 디자인의 경우 며칠 만에 해치우기도 하고 대개의 일을 2-3주 예정으로 작업한다. 요안나와 예르지는 이렇게 빠른 작업 전환을 좋아한다. 시간 제약은 그들이 집중하는 데 도움이 된다. 2003년에 홈워크를 설립한 이래 그들은 생산적으로 작업하고 개인 시간을 방해받지 않도록 시간을 조직하는 방법을 개발했다. "밤에는 일하지 않는다." 집에서 일하기 때문에 홈워크라 이름 지었고, 둘은 각방에서 작업하지만 대화하기 쉬운 거리 안에 있다. 수작업도 겸하기 때문에 스튜디오에 촬영 공간과 모형 작업대가 있다. "우리는 더 큰 공간을 꿈꾼다."

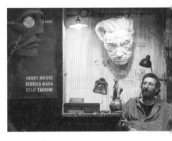

「푸펜도」는 체코의 희비극 영화이다. 1980년대 초의 어느 여름 프라하에 사는 두 가족의 이야기를 그렸다. 한 가족은 정치적 원칙을 고수하다 박해를 당하고 다른 가족은 주류에 속해 행복을 누린다. 홈워크는 첫 가족의 아버지인 베드리흐 마라의 이야기에서 영감을 얻었다. 유명하지만 외면당한 조각가인 그는 당국에 굽실거리지 않은 탓에 예술원에서 해고되고 돼지 저금통 같은 저속한 도자기를 만드는 처지가 된다. 마라는 정부로부터 육군 대장의 상을 조각하라는 굴욕적인 주문을 받는다. 요안나와 예르지는 "이 영화가 마음에 들었다." "별로 좋아하지 않는 영화의 포스터를 디자인해야 할 때가 많다. 그러나 개인적으로 그 영화를 좋아하는가 그렇지 않은가는 우리에게 중요하지 않다."

"영화 자체 외에는 배급업체로부터 어떤 추가 브리프도 받지 않고 그들과 상의하지도 않는다. 직접 영화를 보고 나서 우리끼리 이야기를 나눈다. 가끔은 처음 떠오른 연상이나 아이디어가 가장 좋다. 영화를 다시 보는 일은 드물지만 예르지는 암시나 길잡이로 작용할 흥미로운 장면이 있는지 조사한다."

영화 포스터 디자인

연극영화 포스터 디자인은 다른 그래픽디자인 분야와 다르다. 이미지가 부각될 뿐 아니라 크기가 크기 때문에 포스터 자체가 예술품으로 평가될 가능성이 있다. 그러나 포스터의 일차 기능은 이야기를 떠올리게 하고 영화나 연극의 정수를 요약하는 것이다. 멀리서 시선을 끌어야 하지만 가까이에서 다시 볼 만한 가치도 있어야 한다. 호기심을 자극해야 하지만 정보를 이해하기 쉽고 지나가는 사람들의 뇌리에 박힐 만큼 단순해야 한다. 이 모든 사항이 영화 포스터 디자인의 브리프가 된다.

클라이언트

홈워크는 우연히 이 분야에 몸담게 되었다. 라틴아메리카 영화 페스티벌의 포스터를 디자인하고 나서 추천이 이어졌고 이제는 홈워크의 프로젝트 반 이상이 영화 일이다. 대부분은 폴란드 전국의 예술 영화관에 유럽 영화를 배급하는 독립 배급업체 비바르토에서 의뢰한다. 더 상업적인 배급업체는 원래의 포스터 도판을 사용하고 문구만 폴란드어로 번역하지만 비바르토는 독창적 포스터를 고집한다.

영화, 관객, 일정

「푸펜도」는 비바르토에서 폴란드에 배급한 체코 영화이다. 비바르토는 홈워크에 포스터, 시사회 초대장, 언론 광고, 전단 디자인을 의뢰했다. 영화 DVD가 홈워크에게 브리프 역할을 한다. 요안나와 예르지는 디자인에 최대 4일을 썼고 다른 프로젝트 3개를 동시에 진행했다.

12월 20일 오후 ㄱ「푸펜도」포스터를 할 수 있는지, 얼마나 빨리할 수 있는지 문의를 받았다(1월 18일이 개봉이다). **밤** ㄱ 크리스마스 선물 포장.

12월 21일 오전 ㄱ 커피와 함께 드라마티치니 극장 책 교정. **오후** ㄱ「푸펜도」DVD가 배달됨. **밤** ㄱ 영화 관람.

12월 22일 오전 ㄱ 비바르토와 미팅. 다음 달 기한으로 '고전 영화' 포스터 디자인 요청. **오후** ㄱ「푸펜도」를 위한 첫 스케치. 인터넷에서 이전의 홍보 자료를 조사. **밤** ㄱ 크리스마스카드 발송.

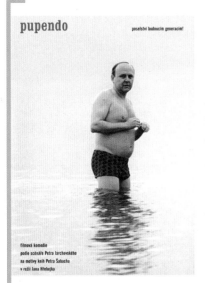

체코의 원래 영화 포스터는 수영복을 입은 맥없이 창백한 남자가 헝가리의 벌러톤 호수 한복판에서 겁먹은 채 헤매는 스틸 사진을 사용했다. 영화에서 마라의 가족은 이곳에서 휴가를 보낸다. 원래 유고슬라비아 바닷가를 찾아가려던 계획이 어긋났기 때문이다. 진정한 슬픔이 있는 이미지이나 포스터로는 시각적 역동성이 부족하다.

홈워크의 작업 속도를 생각하면 스튜디오가 그들의 표현대로 "상당히 난장판"인 것도 그리 놀랍지 않다. 요안나와 예르지는 풍부한 참고자료를 이용하고 다양한 책을 손이 바로 닿는 곳에 놓아둔다.

예르지의 스케치북 왼쪽 페이지에 「푸펜도」 브리프와 동시에 진행하는 다른 프로젝트를 위한 아이디어가 보인다. 오른쪽 페이지는 「푸펜도」 프로젝트에 대한 몇 가지 초기 아이디어를 보여준다. 그중 아무것도 최종 포스터에 직접 반영되지는 않았다. 영화에서 되풀이되는 이미지는 블랙리스트에 오른 조각가가 변변찮은 생계 수단으로 만드는 조잡한 도자기 돼지 저금통이다. 부드러운 곡선이 엉덩이를 닮았다. 예르지는 이 품위 없는 은유를 포스터의 중심 이미지로 확장할 수 있을지를 탐구했다.

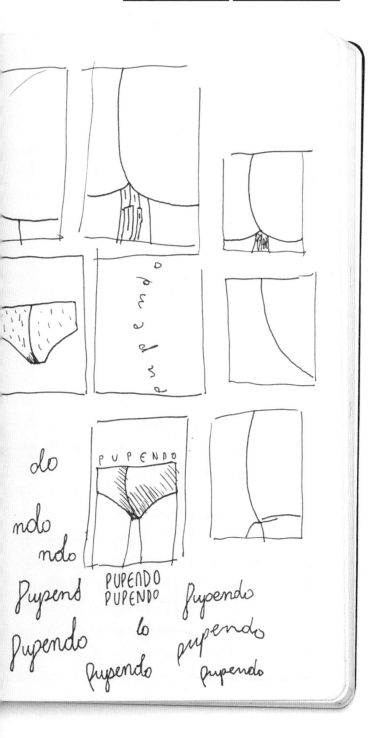

일반적 접근법

홈워크는 폴란드 학파의 이름난 화가/디자이너들이 작업하는 방식대로, 영화 포스터 디자인을 예술과 디자인에서 자율적인 부분으로 생각한다. 디자인의 영감은 순전히 영화에서 나온다. 물론 포스터는 영화의 본질에서 무언가를 전달해 영화에 대한 인식을 높이는 2차 상품이다. 그러나 그 목표는 영화에 감응해서 나오는 이미지와 타이포그래피를 통해 디자인하는 것이며 이는 스틸이나 스타의 초상을 보여 주는 것 이상이다. 클라이언트인 「푸펜도」의 배급사 비바르토는 홈워크가 디자인한 영화 포스터가 효과적인 홍보 수단이 되리라 확신했다. 홈워크의 포스터는 사진을 사용한 다른 포스터들 사이에서 대조적으로 "눈에 띌 것"이기 때문이다.

아이디어 발상

요안나와 예르지는 영화를 보고 얘기를 나눈 다음 스케치북에 처음 떠오르는 생각을 끼적이는 것으로 작업을 시작한다. 각자 작업하고 나서 아이디어를 공유한다. 이 과정은 경쟁이 아니다. 새로운 프로젝트에 집중하는 가장 부담 없는 방법일 뿐이다. 창작의 장애물 같은 것이 생기면 휴식을 취하거나 새로운 도구를 사용한다. 다른 언어에서 완전히 다른 아이디어가 만들어지듯 종이에 그리다가 컴퓨터를 사용하거나 사진을 찍는 식으로 방향을 바꾸는 게 새로운 자극이 될 수 있다. 때로는 온라인을 조사하고 영화 요약본을 다시 보거나 이전의 영화 상영 시에 만들어진 포스터를 확인한다.

12월 23일ㄱ 소포트로 크리스마스 휴가 여행.
12월 24일−30일ㄱ 올슈틴에서 요안나의 부모님과 우리 부모님과 함께 잠시 가족과의 시간을 보내다.

아이디어 발전시키기

요안나와 예르지는 충격적이고 불길한 것만큼 유쾌하고 장난기 어린 포스터도 디자인하는 매우 독창적인 팀이다. 다작하는 그들의 작업은 엄청나게 다양하지만 약간의 일반화가 가능하다. 홈워크의 포스터는 보통 이미지가 주도한다. 요안나와 예르지는 일러스트레이션은 물론 픽토그램이나 아이콘 같은 단순하고 대담한 그래픽을 잘 만든다. 가끔 그들이 찍은 사진이 디자인에 들어가지만 대개 다른 요소들과 결합해 그래픽의 잠재력을 최대화한다. "이 단계에서는 타이포그래피 작업은 거의 하지 않는다. 보통 스케치 중에서 발전시킬 만한 것을 선택한 다음에 컴퓨터로 작업한다. 때로는 일러스트레이터에서 바로 스케치를 시작한다. 처음에는 일러스트레이션에 집중하고 그다음에 글자 넣기를 검토한다. 기존 폰트를 사용하고 이따금 그것을 약간 고친다."

요안나와 예르지는 「푸펜도」 포스터의 아이디어를 두 가지로 좁혔다. 하나는 "가슴에 훈장이 가득하고 엉덩이 같은 머리는 돼지를 닮은" 공산당 장교의 이미지를 이용해 영화 주인공의 품위 없는 도자기 작업을 연상시키는 것이다. 그들은 참고할 장군의 이미지를 찾다가 인터넷에서 레오니트 브레즈네프의 사진을 발견했다. 브레즈네프는 1964년부터 1982년까지 소비에트 연방의 공산당 서기장이었다. 이 이미지가 클라이언트에게 보일 프레젠테이션 시안의 출발점이 되었다.

이 연속 과정은 요안나와 예르지가 브레즈네프의 원본 이미지에서 어떻게 추상적인 최종 형태로 진행했는지 보여 준다. 공산당 선전을 위해 생산된 화려하고 과장된 이미지의 극사실적 초상 일러스트레이션에서 색조와 세부 표현을 단순화, 추상화했다. 브레즈네프의 머리를 돼지 엉덩이 같으면서 사람 머리를 연상시키는 기괴한 형태로 변형했다. 인격을 잃은 머리는 이제 불길하고 낯선 두상으로, 무공 훈장들은 이해할 수 없는 디지털 코드처럼 보인다.

이 화면 갈무리는 그들의 작업이 어떻게 전개되었는지를 보여준다. 스케치 후에 장군의 흉상과 두상을 추상적 형태로 만드느라 고민한다. 한 벌의 부품을 어떻게 조립하면 가장 역동적인 형태가 나올지를 실험하듯 여러 일러스트레이션과 타이포그래피 요소를 반복하거나 미묘하게 다른 방식으로 조합한다.

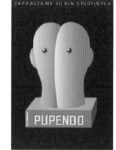

12월 31일 ㄱ 바르샤바로 돌아와 신년 전야를 친구들과 보냈다.

1월 1일 ㄱ 휴식, 요안나가 아프다. 열이 있다.

2월 1일 ㄱ 딸 에바가 다시 유치원에 가게 되어 애를 유치원에 보내고 나도 일에 복귀했다. **오후 ㄱ** 일에 집중하기가 어렵다. 「푸펜도」 프로젝트, 바르카의 풀라스키 박물관 책 마무리. **밤 ㄱ** 요안나의 열이 떨어지지 않는다.

홈워크는 클라이언트에게「푸펜도」포스터 시안 두 가지를 제시했다. 첫 번째는 조각상을, 두 번째는 돼지 궁둥이 같은 머리가 달린 장군의 흉상을 발전시킨 것이다. 후자를 택한 비바르토는 따로 수정을 요구하지 않았지만 요안나와 예르지는 "장군에게 눈을 그려 넣을까 말까를 오랫동안 생각했다." 비인간적인 면을 강조한다는 생각에 최종 포스터에서 눈을 없앴다.

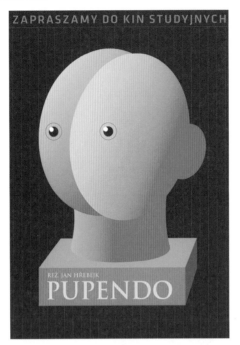

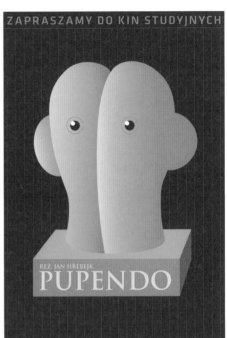

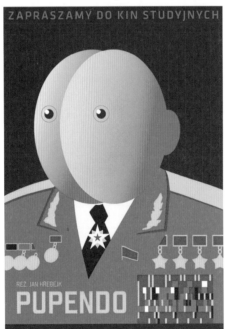

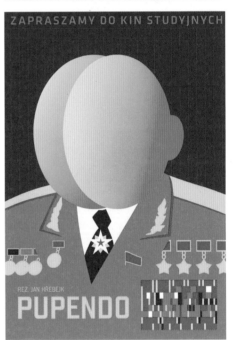

클라이언트용 시안

홈워크는 클라이언트 비바르토와 아주 좋은 관계이다.
요안나와 예르지는 보통 세 가지 시안을 제시한다. 몇
개의 시안을 준비하는가는 전적으로 디자이너들에게
달렸으며 "마음에 드는 것이 하나라는 확신이 들 때
는" 단 하나만 보여 준다. 작업 속도를 고려해 공식 프
레젠테이션은 없다. 클라이언트에게 별다른 설명을 붙
이지 않고 포스터의 pdf 파일을 이메일로 보낸다.「푸
펜도」포스터는 네 가지를 제시했고 반응은 긍정적이
었다. 곧 디자인 시안 중 하나가 선택되었고 변경 없이
승인되었다.

제작

「푸펜도」포스터의 인쇄소는 클라이언트가 선택했고
유감스럽게도 예산이 없어 인쇄 교정은 낼 수 없었다.
요안나와 예르지는 인쇄 전에 반드시 고품질로 축쇄
시험을 한다. 디지털 교정은 인쇄소에서 실제 인쇄할
종이에 교정을 내는 것만큼은 정확하지 않지만 그래
도 어느 정도 품질 관리를 할 수 있다. 마지막으로 요
안나와 예르지는 포스터 하단에 이런저런 필수 요소
를 덧붙인다. 후원사의 로고와 '예술 영화 전용관 독
점'이라는 문구 등이다.「푸펜도」포스터의 크기는
680×980mm이며 비도포지에 cmyk로 인쇄했다.
인쇄 매수는 1000장이다. 홈워크는 포스터 이외에
1200×1800mm 크기의 디지털 인쇄 배너와 전단
등의 홍보물도 디자인했다.

요안나와 예르지는 메신저나 문
자를 이용해 클라이언트와 연락
한다. 핸즈프리이고 '대화' 기록
을 보관할 수 있고 죽 이어서 대
화할 수 있다는 점에서 전화보
다 낫다. 메시지마다 파일을 첨
부할 수도 있다. 비싼 회의 시스
템을 사용하지 않아도 원격 사
무실이 가능하다.

1월 3일ㄱ 요안나를 의사에게 데려가다. 결과가 좋지 않다. 항생제를 복용하고 일주일은 누워 있을 것. **오후ㄱ** 박물관 책을 인쇄 보냈다. 눈이 와서
에바와 테라스에서 눈사람을 만들었다.

1월 4일ㄱ 클라이언트에게「푸펜도」프로젝트 jpg 파일을 보내다. **오후ㄱ** 그들은 눈이 없는 '장군'을 선택했다.

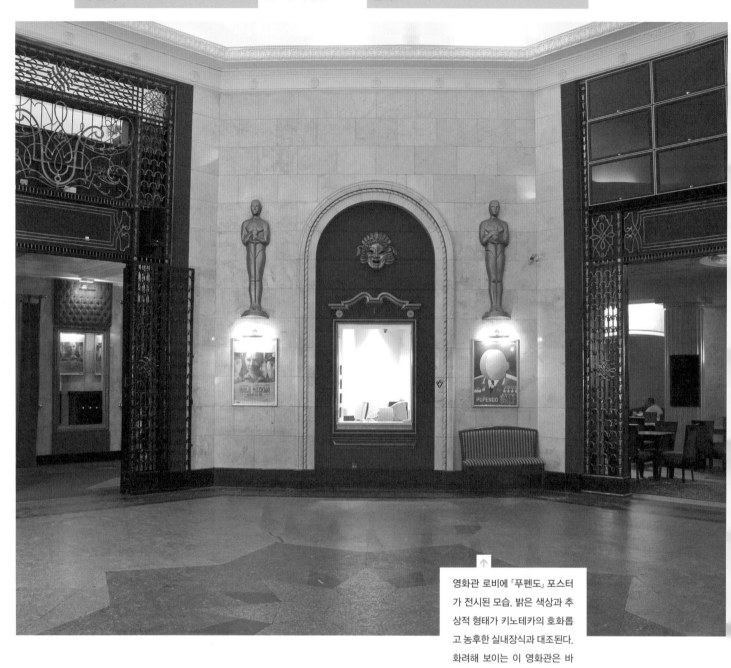

영화관 로비에 「푸펜도」 포스터
가 전시된 모습. 밝은 색상과 추
상적 형태가 키노테카의 호화롭
고 농후한 실내장식과 대조된다.
화려해 보이는 이 영화관은 바
르샤바에 소련이 세운 다소 수
수한 문화과학궁전(50쪽) 안에
있다.

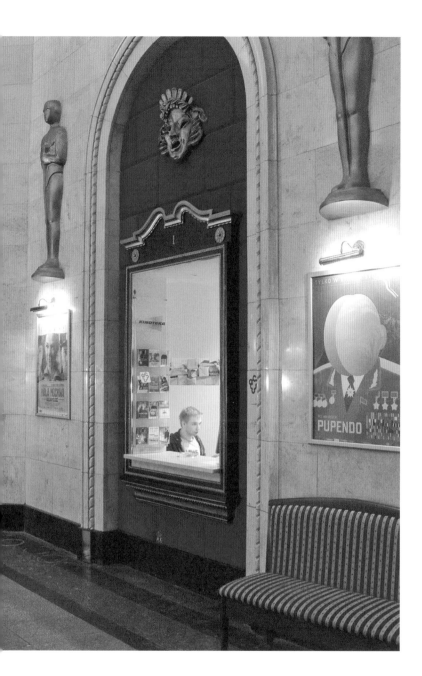

배포

「푸펜도」 포스터는 1년간 폴란드 36개 도시 55개 영화관에서 사용되었다. 요안나와 예르지는 그들의 작업이 걸린 모습을 보면 지금도 전율을 느낀다. 최근 수집가들 사이에 홈워크가 예전에 디자인한 포스터가 활발히 거래되고 있다고 한다. 예르지는 "사진을 많이 찍기 때문에 일종의 사진 일기" 블로그를 홈워크 웹사이트에 개설했는데 시간이 지나면서 이 블로그는 그들의 그래픽디자인 작업에 대해 교류하는 포럼에 가까워졌다. 홈워크의 프로젝트에 대한 반응은 대개 호의적이다. 「푸펜도」 게시물에 누군가 댓글을 남겼다. "틀림없이 좋은 영화일 것이다!"

1월 5일 오전ㄱ 「푸펜도」 전단과 초대장에 들어가는 글과 로고 목록을 받았다. **오후ㄱ** '고전 영화' 포스터를 다음 주 안에 준비해야 한다. 처음 세 편은 채플린 영화이다.

1월 6일 오전ㄱ 모든 「푸펜도」 자료를 비바르토로 보냈다. 로고 단에 최종 변경이 있다. **오후ㄱ** 연극 「당통 케이스」의 카피 문구가 메일로 왔다. 포스터 작업 시간은 한 달. 모든 「푸펜도」 자료를 인쇄 보냈다. **밤ㄱ** 날이 풀려서 눈사람이 녹는다.

이 책을 쓰기 시작했을 때 목표 중 하나는 우리가 정말로 궁금한 작업을 넣는 것이었다. 월간지 디자인은 그런 프로젝트였다. 그렇게 빨리 돌아가는 환경에서 어떻게 수준 높은 디자인과 제작 수준, 콘텐츠를 유지할 수 있는가? 디자인, 마케팅, 시간의 엄격한 제약 안에서 창의성은 얼마나 발휘될까? 그리고 어떤 디자인 작업들을 할까?

《월페이퍼*》매거진은 1996년에 런던에서 캐나다 언론인 타일러 브륄레Tyler Brûlé가 창간했다. 창간 후 첫 돌도 되기 전에 전 세계 디자인과 현대적 고품격 라이프스타일을 선도하고 시대정신을 규정하는 출판물이 되었다. 《월페이퍼*》는 패션, 건축, 예술, 여행, 테크놀로지와 디자인의 모든 면을 찬미한다. 노골적으로 호화로운 이 출판물은 동시대를 규정하는 스타일의 경전이라는 지위에 자부심을 느낀다.

1997년 브륄레는 《월페이퍼*》를 세계 최대의 미디어 기업 타임워너에 팔았다. 전에 이 잡지의 크리에이티브 디렉터였던 토니 체임버스Tony Chambers가 2007년에 편집장으로 임명되었다. 2008년에 《월페이퍼*》는 1년에 10호에서 12호로 발행 횟수를 늘렸다. 현재 아트 디렉터는 2003년에 《월페이퍼*》에 입사한 메리언 프리처드(1978–)이다. 편집장과 함께 그는 《월페이퍼*》 모든 호의 크리에이티브 디렉션, 디자인, 제작을 책임진다. 우리는 이 잡지의 작업 과정이 어떠하며 한 호가 어떻게 태어나는지 궁금했다.

클라이언트들은 미처 모를 수도 있지만 어떤 디자이너를 선택한다는 것은 그의 디자인 철학 역시 선택한다는 것이다. 《월페이퍼*》의 독자들은 디자인을 볼 줄 알고 자신들이 원하는 것을 정확히 안다. 그들은 시각적 경이와 흥분을 원하고 트렌드에 민감하다. 그들은 모더니즘과 포스트모더니즘의 차이를 알고 다음 호에 어떤 디자인 철학이 반영될지 폭넓게 이해하고 있다. 그러면 《월페이퍼*》 아트 디렉터 메이리언 프리처드는 이 모든 것을 어떻게 생각할까? 자신의 디자인 태도를 고집할까? 그의 접근법은 무엇에서 영향을 받고 영감은 어디에서 얻을까?

아름다운 건축

교사 집안에서 자란 메이리언은 예술이 "멋진 변화를 만들 것"이라 생각했고 처음에는 건축가가 되고 싶었다. 웨일스 서부에서 얼마간 건축 일을 경험한 그는 의무적인 실습 기간 때문에 건축에 흥미를 잃고 그래픽디자인으로 전향했다. 그러나 《월페이퍼*》에서 일하면서 건축에 대한 애정을 마음껏 채우고 전 세계의 위대한 현대 건축물들을 섭렵하고 있다.

글로시 매거진

메이리언은 레드우드 출판사에서 편집디자인 일을 했다. 현재 《월페이퍼*》의 편집장을 맡고 있는 토니 체임버스는 《GQ》에서 일할 당시 메이리언의 작업을 처음 봤다. 《월페이퍼*》의 크리에이티브 디렉터로 자리를 옮겨 일하던 토니는 파티에서 우연히 메이리언과 마주쳤고 몇 차례 "상당히 비공식적인" 만남 뒤에 메이리언에게 디자이너 자리를 제안했다. 2007년 메이리언은 《월페이퍼*》의 아트 디렉터가 되었다. 메이리언이 말하는 《월페이퍼*》의 장점은 그래픽디자인을 할 수 있다는 것이다. 디자인 기반의 주제만 있는 것은 아니지만 매호에 브랜딩, 이벤트 등 다양한 그래픽디자인 작업이 가능하고 특집, 광고, 행사를 주관하고 전문 부서와 협업한다. 내용에서 디자인과 제작에 이르기까지 잡지는 "디테일에 관한" 것이며 바로 여기에서 잡지들 간에 차이가 생긴다.

계획 이상의 것

메이리언은 킹스턴대학교를 그래픽디자인 전공으로 2001년에 졸업했다. 그는 계획 짜고 머리 쓰는 일도 좋아하지만 타이포그래피, 레이아웃, 그래픽디자인 실무도 소중히 여겼기 때문에 이런 기법들을 활용할 수 있는 일자리를 원했다. 그는 《월페이퍼*》의 아트 디렉터로서 잡지 디자인의 모든 면을 감독할 뿐 아니라 특별 프로젝트, 행사, 전시의 콘셉트와 브랜딩 개발에도 관여한다.

웨일스 촌놈

이름과 억양에서 알 수 있듯이 메이리언은 웨일스 사람이다. 독특한 이름이 도움이 될 때도 있지만 '미스' 프리처드라고 적힌 우편물을 받을 때도 있단다. 대학 진학을 위해 웨일스를 떠나온 그는 현재 런던에서 가장 트렌디한 디자인 중심 지구 쇼디치에 산다. 그는 자전거로 템스 강을 건너 위풍당당한 IPC 미디어 그룹 본사로 출근한다. IPC 미디어는 유행을 선도하는 잡지의 업무 환경치고는 이상하게 기업적인 곳이다. 이곳의 가장 좋은 점은 전망. 메이리언의 책상에서는 테이트 모던이 내다보이고 세인트폴 대성당 돔, 바비칸 타워와 그 너머 시티까지 보인다.

사람, 장소, 초대전

"우리는 훌륭한 예술가들을 확보하고 있다." 메이리언이 작년에 섭외한 현대미술가, 사진가, 디자이너의 명단은 화려하다. 아트 디렉터로서 그의 주요 역할은 관리와 인적 정보망 형성이다. 그는 세계의 예술, 디자인, 패션계의 유력인사를 비롯해 여러 사람과 교류한다. 일정이 허락하면 일에 따르는 사교활동과 전시 초대, 신제품 출시 행사, 박람회 순회를 즐긴다. 누구에게 무슨 일이 일어나는가를 속속들이 파악하려면 출장을 포함해 빡빡한 일정을 관리해야 한다. 이번 호를 만드는 동안 그는 밀라노를 두 번 방문했고 이에르에서 열린 사진과 패션 박람회에 참석했다.

목요 축구

우리와 첫 만남에서 메이리언은 마감이 늦어져 축구를 놓쳤다며 유감스러워했다. 런던에서 활동하는 남자 디자이너들의 사회생활에서 축구가 차지하는 비중이 상당하다. 그들은 클라이언트, 동료, 경쟁자들과 매주 이스트엔드 인조 잔디 구장에서 만나 운동한다. 축구장 안에서는 모두가 평등해진다. 축구는 기분 전환에도 도움이 되고 사회적, 업무적 관계를 돈독히 하고 심지어 일을 의뢰받을 때도 있다. 메이리언은 노르웨이 사진가 쇨베 순스뵈와 축구를 하는 덕분에 이번 호에 실을 노르웨이 오페라 하우스 촬영을 부탁하기가 쉬웠다고 말한다.

크라우얼, 게르스트너, 바사렐리

메이리언은 토니 체임버스와의 초창기 업무 관계를 일종의 수습 과정이었다고 표현한다. 그는 토니가 런던의 센트럴 예술디자인학교(現 센트럴 세인트 마틴스)에서 공부하면서, 그리고 《선데이 타임스 매거진》에서 마이클 랜드 밑에서 일하면서 받은 엄격한 디자인 교육과 지식을 전수받았다. 메이리언의 모더니즘적 원칙은 타이포그래피 세부에 쏟는 애정과 그리드의 미학에 대한 선호에서 드러난다. 그는 빅토르 바사렐리의 색채 탐구, 빔 크라우얼의 타이포그래피, 그리드의 옹호인인 카를 게르스트너의 작업에서 영향을 받았다고 한다. 메이리언은 특별히 전 동료 로랑 스토스코프를 언급하며 그에게서 "전력을 다하는 것"을 배웠다고 한다. 메이리언은 그와 주야로 일하며 《킬리만자로》 잡지의 페이지들을 채워가고 꼼꼼하게 세부를 점검하던 일을 회상했다.

수면 아래의 격렬한 물장구

메이리언에 따르면 《월페이퍼*》의 작업 속도는 "무자비하다." 확실히 그는 그 아드레날린을 즐기는 것 같지만 어찌나 한결같고 흔들림 없는지 인상적이다. 이에 대해 묻자 그는 쓴웃음을 지으며 백조에 관한 격언을 인용한다. 물 위에서는 우아하게 미끄러져 나가지만 밑에서는 내내 격렬하게 물장구치고 있다는 것이다. 견디는 비법을 묻자 "계속 먹는 한 평정을 유지한다. 나는 괜찮다." 또한 디자인팀에 대한 신뢰 덕분이라고 한다. 아트 디렉터 세라 더글러스, 수석 디자이너 리 벨처, 디자이너 도미니크 벨이다. "이렇게 재능 있는 팀이 있으니 운이 좋다."

쪽배열표는 각 페이지를 두 쪽씩 펼침쪽 섬네일로 보여 주는 도표이다. 잡지의 차례, 내용, 기본 구조와 제작 정보를 계획하는 데 사용한다. 편집팀은 월요일 아침 회의에서 쪽배열표를 추가하거나 수정한다. 광고면이 팔리거나 내용에 변화가 생기면 쪽배열표를 갱신한다. 쪽배열표는 각 구성 요소를 일관된 완전체의 부분으로 보여 주며 전체를 살펴보고 이해하는 데 중요한 역할을 한다. 사무실 벽에 걸린 미니보드와 함께 쪽배열표는 디자인팀이 그 호의 흐름을 점검하고 다른 부서와 상호 참조하기 쉽도록 돕는다.

광고면은 위치에 따라 가격이 책정된다. 앞쪽 1/3과 기사가 시작되는 페이지는 웃돈이 붙고 오른쪽 페이지가 왼쪽보다 비싸다. 쪽배열표는 펼침쪽, 왼쪽 페이지, 오른쪽 페이지의 판매 집계를 보여 주며 아직 판매 안 된 페이지는 하얀색으로 남겨 둔다. 새 광고가 들어오면 편집팀은 새 특집을 의뢰하고 기사 쪽수를 늘릴 수 있다. 특정 위치의 광고면이 팔리면 전체 디자인에 영향을 주기도 하지만 편집팀은 광고 넣는 위치를 어느 정도 통제할 수 있다. 메이리언은 광고로 인한 디자인 충돌에 민감하다. 그는 광고부와 함께 디자인이 안 좋은 광고를 확인하고 일부는 다시 디자인한다. 지면을 디자인하기 전에 어떤 광고가 옆에 붙는지도 확인한다. 광고부와 좋은 관계를 유지하며 어떤 광고가 어디에 가야 하는지를 "언쟁하고 거래하는" 대화를 나눈다. 제약이 있지만 어느 정도 융통성도 발휘된다. 결국 "우리는 한 팀이고 잡지가 되도록 좋게 보이기를 바라기 때문이다. 균형을 잡는 문제이다."

《월페이퍼*》 팀 누구나 온라인에서 쪽배열표를 볼 수 있지만 쪽배열표의 주인은 편집 디렉터 리처드 쿡이다. 그는 출력한 배열표에 변경 사항을 표시해 편집자들이 온라인으로 수정하게 한다. 편집자들은 필요에 따라 쪽배열표에 메모를 달고 정확히 번호를 매겨 종이에 출력한다. 분홍색 기사 페이지에 그은 줄은 각기 다른 완성 단계를 표시한다. 평범한 메모도 있지만 개인적 뉘앙스의 것도 존재한다. 펼침쪽에 둘러친 상자는 그 페이지의 원고와 이미지가 있음을 나타낸다. 그것을 편집자가 봤으면 줄을 긋고 승인이 되어 출력을 보낼 준비가 되면 십자 표시를 한다. 빨간 펜으로 그은 수직선은 8, 16, 24 또는 32쪽 인쇄 대수가 떨어지는 곳을 나타낸다. 여백에는 변경 사항, 우선순위와 마감 시간 등이 적혀 있다.

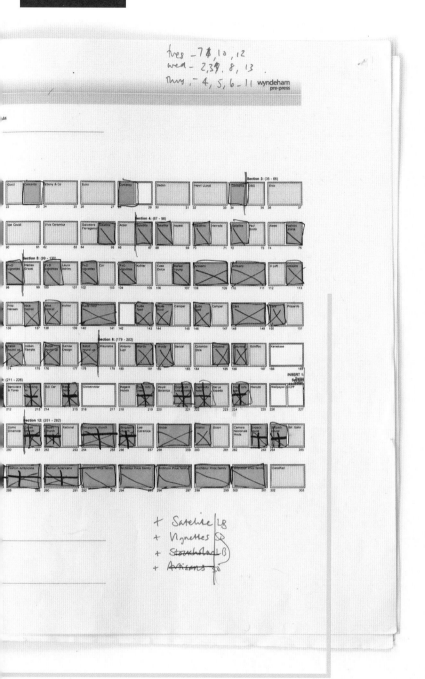

쪽배열표

《월페이퍼*》에는 전통적 의미의 브리프가 없다. 각 호를 결정하는 핵심 사항은 독자, 쪽수, 주제 등이다. 쪽배열표는 이러한 조건에 시각적 형태를 부여한다.

독자

《월페이퍼*》의 독자층(이 글을 쓰는 시점에 판매 부수 11만 3000부 이상)은 디자인에 정통하고 국제적이다. 가판대 구매자를 포함해 3만 명의 구독자를 조사한 결과 창의산업 분야에서 일하며 30대 중반에 연봉 6만 파운드 이상인 독자의 비율이 높은 것으로 드러났다.

쪽수

각 호의 쪽수는 광고면 판매량에 직접 영향을 받는다. 왼쪽의 쪽배열표는 페이지 레이아웃과 함께 기사와 광고의 비율을 보여 준다. 대략 기사 50, 광고 50으로 잡지만 기사 70에 광고 30까지 오락가락한다. 이를 분홍과 노랑으로 표시한 쪽배열표는 "결국 잡지는 광고를 담는 그릇"이라는 메리언의 논평을 보여 준다. 하지만 절대 광고 페이지가 기사보다 많아지지는 않을 것이다.

주제

《월페이퍼*》는 연간 편집 일정에 따라 매호 미리 계획된 주제가 있다. 이전 호의 특집을 그 기사의 가치와 주제의 적합성에 따라 다시 할당하기도 한다. 일단 기사 목록을 짜면 내용에 맞는 기고자를 찾는다. 주제는 얼마나 많은 광고를 끌어올 수 있는가를 고려해 선택한다. 이번 호의 주제는 그 유명한 밀라노 국제가구박람회였다. 매력적인 광고 기회여서 40쪽 정도가 추가되었다.

2월 26일 ㄱ 토니, 리처드와 함께 인테리어 분야 스타일리스트 피에르 글랑디에와 회의. 그는 '공간Space' 호에 들어갈 기사로 "억수같이 퍼붓는 비", "곤두박질" 등의 관용구에 관한 멋진 아이디어를 냈다.

2월 27일 ㄱ 재규어에서 전용기를 보낼 테니 몬테카를로에 와서 신차 공개를 보고 신형 재규어를 시운전해 보라고 초대했다. 일이 너무 많아서 거절했다. 에이미 헤퍼넌과 '일Work' 호의 '시장에서' 특집에 들어갈 시계에 관한 회의. 모든 체계가 이것 하나를 위해 간다.

2007년 토니와 메이리언은 《월페이퍼*》의 그리드와 타이포그래피 아이덴티티를 새로 디자인했다. 리디자인이라고 공표하지는 않았지만 공동의 야심을 반영한 변화였다. "우리는 계속 진화해야 한다고 늘 말한다." 독자를 동요시킬 만한 일은 하고 싶지 않지만 그들의 독서 경험을 끊임없이 개선하는 것이 토니와 메이리언의 목표이다.

《월페이퍼*》는 3단, 4단, 7단의 세 가지 그리드를 사용한다. 인디자인에서 작성한 이 그리드는 가로세로 모두 포인트 단위이며 모든 치수는 10pt 배수이다. 이 수치가 그리드의 기본 구성단위이다. 단사이 공간과 기준선 단위가 각각 10pt이며 모든 배치와 형태는 이것을 나누거나 더해서 나온다.

기사 페이지에는 본문을 둘러싸는 흰 여백을 두어 광고 페이지와 구분한다. 활짝 펼쳐지지 않는 제책 방식이므로 안쪽 접히는 부분에 숨는 글자와 그림이 없도록 충분한 여백을 줘야 한다. 펼침쪽에 걸치는 이미지라면 두 낱쪽에 각각 블리드로 들어가는 것처럼 나누어 처리해야 안쪽에서 잃는 부분을 보완한다. 《월페이퍼*》에서는 사진 촬영을 의뢰할 때 이렇게 잘리는 위치의 상세 치수를 제공하는데 잡지에서 일한 경험이 있는 사진가는 이런 것을 고려해 촬영 구도를 잡는다.

그리드

쪽수가 많은 문서가 대부분 그렇듯이 《월페이퍼*》는 그리드를 이용해 디자인한다. 그리드란 기본적으로 낱쪽을 가로세로로 나누며 교차하는 일련의 선으로 각 페이지에 일관된 모듈 체제를 제공한다. 그리드는 독자에게 어느 정도 시각적 연속성을 보장하고 디자이너가 요소들을 배치할 위치를 정하는 일을 도와 디자인 과정을 수월하게 해 준다. 낱쪽은 여백, 단, 단사이, 때로는 필드로 나뉘며 그 각각의 크기는 글자크기와 낱쪽 치수의 관계에 따라 정해진다. 가독성이 매우 중요한 잡지에서 단너비는 글줄당 최적 낱말 수(영어는 전통적으로 8-10개)가 되도록, 그리고 효율적이고 시각적으로 일관성 있게 공간을 활용하도록 정한다. 글줄 길이는 읽는 방식에 영향을 준다. 좁은 글줄은 일반적으로 짧은 글을 빨리 읽는 신문에 어울린다. 더 길게 이어지는 글은 책이나 잡지 디자인에서 보듯이 넓은 글줄이 더 보기에 좋다. 《월페이퍼*》는 세 가지 그리드를 층층이 포개어 함께 사용한다. 그래서 단과 글줄길이의 다양한 조합이 가능하다. 디자이너는 이 조합을 이용해 의미 있고 미적으로 보기 좋은 방식으로 콘텐츠를 다루고 구성한다. 메리리언 팀은 시각적 흐름의 다양성과 변화에 일관성과 균형을 잃지 않도록 신경쓴다. "그리드는 실용적이어야 한다. 우리는 궁극적으로 균형과 순도(정제성)를 얻으려고 노력한다."

4단 그리드보다 3단과 7단 그리드가 더 자주 쓰인다. 4단 그리드는 단독 페이지에 쓰이는 경향이 있다. 3단 그리드는 단이 넓으므로 글이 쭉 이어지는 특집 기사에 적합하다. 7단 그리드는 단이 좁아서 주로 그림 캡션에 사용된다. 종종 3단과 7단 그리드를 결합해 캡션을 본문 단에 삽입할 수 있다. 때때로 긴 캡션을 이미지 안에 앉히기 위해 7단 그리드의 좁은 단을 합쳐 넓은 단으로 만들기도 한다.

토니와 메이리언은 여러 시험 끝에 이 그리드에 이르렀다. 정사각형을 기본으로 하는 필드와 단으로 다시 나눈 그리드도 시험했지만 잡지에 사용하기에는 너무 유연성이 없었다. "자기가 중요하게 생각하는 원칙에 따르려 하겠지만 그리드가 유효한지는 레이아웃 디자인을 해 보고 나서 알게 된다." 그는 디자인팀이 그리드를 사용하고 준수하는 방식을 '사고방식mindset'으로 표현한다. 이 점은 프리랜서 디자이너들이 내부 디자이너와 다른 방식으로 《월페이퍼*》의 그리드를 사용하는 것을 보면 분명해진다.

2월 28일 ㄱ '은밀한 공간' 시작 페이지에서 아직 해결 안 된 아르마니 라운지의 몇 가지 문제를 출력물을 가지고 해결했다.

2월 29일 ㄱ 안토니오 치테리오가 디자인한 밀라노의 제냐 본사와 전시장 방문. 밀라노 국제가구박람회 기간에 우리가 전시할 장소이다. 《월페이퍼*》의 한정판 표지를 전부 전시한다. 가능하면 타이벡에 2×3m로 HP에서 인쇄 예정.

글자

타이포그래피는 잡지의 비주얼 아이덴티티의 필수 구성 요소이다. 표제의 굵고 독특한 제목용 폰트부터 본문 타이포그래피의 미묘한 조율에 이르기까지 잡지는 온갖 세부 타이포그래피와 디자인을 활용한다. 《월페이퍼*》는 고급스럽고 지적인 디자인 중심 출판물로서 세련되고 현대적인 권위를 타이포그래피 디자인에 반영하려 한다. 메이리언 말대로 《월페이퍼*》는 "가십 잡지가 아니다." 타이포그래피가 주는 느낌이 중요하지만 그렇다고 미적 고려만으로 타이포그래피 디자인을 정하지는 않는다. 잡지와 신문에서 본문은 글자크기가 작더라도 읽기 쉽고 공간을 경제적으로 사용해야 하므로 폰트는 개성적인 느낌은 물론 그 적합성에 따라 선택된다. 최근 《월페이퍼*》의 중요한 리디자인은 2003년 당시 크리에이티브 디렉터였던 토니 체임버스가 타이포그래퍼 폴 반스에게 새 로고 디자인을 의뢰하고 종합적 정비 차원에서 전용 서체를 도입한 것이었다. 2007년에 토니가 편집장으로 승진하면서 그와 메이리언은 이 타이포그래피 아이덴티티를 발전시킬 기회를 얻었다. 《월페이퍼*》의 객원 타이포그래피 편집자로서 폴은 자문을 하고 메이리언과 토니에게 글자체 선택안을 제시했다. 그리고 메이리언은 또 다른 유명 타이포그래퍼 크리스천 슈워츠와 작업했다. 전에 잡지 폰트를 디자인한 경험이 있는 슈워츠에게 추가로 전용 서체를 의뢰했다. 폰트 개발은 점진적 과정이다. "글자꼴에 익숙해질수록 그것을 더 실험하고 싶어진다."

《월페이퍼*》는 두 가지 본문 폰트를 사용한다. 세리프인 렉시콘과 산세리프 플라카트 내로이다. 브람 데 두스가 네덜란드어 사전용으로 디자인한 렉시콘은 공간 활용이 매우 경제적이다. 글자너비가 좁아 글줄에 더 많은 낱말이 들어가는 한편, 글자 크기에 비해 엑스하이트가 커서 아주 작은 크기라도 읽기 쉽다. 우아하고 절제된 산세리프 플라카트 내로는 크리스천 슈워츠가 자신의 아이덴티티에 사용하려고 플라카트를 발전시켜 나온 디자인이다. 플라카트는 둥글둥글하고 친근한 글자로, 1928년에 파울 레너가 디자인한 제목용 폰트 플라크에 어느 정도 바탕을 두고 있다. 토니는 플라카트 내로가 표제 폰트와 렉시콘과 나란히 놓일 때 어울리도록 현대적인 감각과 차분한 권위를 부여해 달라고 주문했다. 메이리언은 적절한 폰트를 찾는 일은 "균형을 잡는 것이다. 그림을 압도하는 것이 아니라 보완하는 타이포그래피를 원한다"고 설명한다.

Plakat Narrow Thin
Plakat Narrow Thin Italic

Plakat Narrow Regular
Plakat Narrow Regular Italic

Plakat Narrow Medium
Plakat Narrow Medium Italic

Plakat Narrow Semibold
Plakat Narrow Semibold Itali

Plakat Narrow Bold
Plakat Narrow Bold Italic

Plakat Narrow Black
Plakat Narrow Black Italic

Plakat Narrow Super
Plakat Narrow Super Italic

Lexicon No. 2 Roman A
Lexicon No. 2 Roman Italic A

Lexicon No. 2 Roman C
Lexicon No. 2 Roman Italic C

Lexicon No. 2 Roman E
Lexicon No. 2 Roman Italic E

Big Caslon Roman Regular

CASLON ANTIQUE SHADED
CASLON ANTIQUE REGULAR
CASLON ANTIQUE SHADOW

《월페이퍼*》는 표제와 두문자에 두 가지 제목용 폰트를 사용한다. 이들은 섹션이나 정보 유형을 표시하는 데 일관되게 사용된다. 빅 캐즐론은 활자 디자이너 매슈 카터가 18세기 폰트 캐즐론을 개조해 만든 폰트로 2003년에 잡지에 도입되었다. 스와시 대문자와 다양한 이음자를 갖추어 특별 제작한 이탤릭체는 잡지의 특징 폰트가 되었다. 더 최근에 메이리언은 빅 캐즐론과 함께 적용할 새로운 제목용 전용 서체를 개발해 잡지의 타이포그래피를 새롭게 하는 데 열중했다. 원래는 신문용으로 디자인된 표제용 렉시콘을 검토했지만 우아함이 부족하다고 느껴 대신 전용 서체 개발을 의뢰했다. 그러나 새로운 폰트는 "본문이 더 커 보이게 하는 듯이 느껴져" 전혀 사용되지 않고 있다.

다른 폰트를 다양하게 시험해 보고 메이리언은 캐즐론으로 돌아왔다. "이런저런 이유로 캐즐론만이 제구실을 하는 것 같다." 특히 인테리어 섹션에 적용할 때 그랬다. 다른 폰트는 너무 특징이 많아 "이를테면 너무 한자 같거나 아니면 너무 고딕 같았다." 폴은 런던 세인트 브라이드 도서관 기록보관소에서 찾은 다양한 목활자에 영감을 받았고 캐즐론 앤티크 셰이디드라는 《월페이퍼*》의 두 번째 제목용 글자체를 개발했다. 메이리언은 이것이 작은 크기에서도 무척 잘 어울려 놀랐다. 이 폰트는 컨트리뷰터 페이지 등 매호에 등장하는 낱쪽 표제와 기사 첫 페이지에 사용된다. 메이리언은 이 폰트의 성격이 빅 캐즐론과 비슷하면서도 다르다고 설명한다. 잡지에 대해 알려진 기존 아이덴티티를 유지하는 것이 '좋은 밑거름'이 되리라고 그는 말한다. "캐즐론이지만 다르다."

3월 4일ㄱ 잘하면 매슈 도널드슨이 촬영할 수 있겠다. 공장 컨베이어 벨트 아이디어에 밀라노를 주제로 뭔가 진짜 그래픽한 표지를 댄 맥펄린이 하면 좋을 듯. 위성으로 이번 호를 시작했는데 이제 맞지 않는 듯해서 그래픽이나 어쩌면 옛날 기록 사진 같은 걸로 시작할까 생각 중이다. 전환이 필요하다.

표지

《월페이퍼*》의 디자인은 잡지 중에, 특히 IPC 미디어 그룹에서 발행되는 다른 고급 라이프스타일 잡지와 비교해서도 상당히 이례적이다. 표지 디자인에서도 업계 규칙 상당수를 고수하지 않는다. 독자층이 디자인에 민감해서 관습적 공식을 따르는 표지보다 디자인 주도적인 콘셉트에 더 끌리기 때문에 자유로운 접근이 가능하다. 《월페이퍼*》에서 기사로 다루는 행사들은 잡지가 발행된 후에 실제로 열린다. 그 호의 주제를 신속하게 전달하면서도 눈길을 끄는 표지를 만들기 위해 상상력을 발휘해야 한다는 뜻이다. 메이리언에게 표지란 여러모로 가장 눈에 띄는 독창적인 캔버스이다. 그는 감광 바니시나 복잡한 따내기 등 색다른 인쇄와 제작 기법을 즐겨 사용한다. 인쇄소와 좋은 관계를 유지하며 여러 공정의 표지 콘셉트를 탐구하고 개발한다. 매호 알맞은 표지 화가나 일러스트레이터를 찾기 위해 메이리언과 디자인팀과 토니는 논의와 조사 과정을 거친다. 토니는 후보 명단을 보고 그중에서 최종 결정을 내린다. 메이리언은 표지에 관해 특집기사 부장과 긴밀하게 협력한다. 글과 이미지가 서로 효과적으로 작용하도록 하는 것이 과제이다. 표지 초안을 다른 팀들에게 보이고 아이디어 전개에 따라 수정하고 시험한다. 최종 표지 승인은 마지막 순간까지도 간다. 이번 호 표지 도판은 인쇄소로 보내기 전날에 마무리되었다. 스트레스가 크지만 그렇게 해서 표지마다 신선함과 시의성을 확보한다.

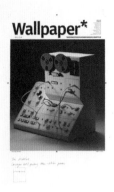

메이리언은 이번 호에 게이트폴드로 삽입된 밀라노 가구박람회 일정표 일러스트레이션을 작업한 댄 맥펄린Dan McPharlin에게 표지 이미지 작업도 맡겼다. 그는 전에 댄의 포트폴리오에서 본 적 있는 종이 기계 모형에 착안해 밀라노 가구박람회를 위해 가구, 사물, 작품을 제작하는 기계 모형을 종이로 만들어 달라고 부탁했다. 표지 브리프는 늘 열려 있으며 토니가 유일한 규칙으로 내세우는 것은 "의외성을 유지하라"는 것이다. 잡지가 가판대에서 돋보이고 눈에 띄게 하려는 것이다. 《월페이퍼*》는 인테리어, 그래픽, 패션을 포괄하는 잡지라 그중 어디로든 분류될 수 있어 판매원이 가판대 어디에 놓을지 갈팡질팡할 수 있기 때문에 눈에 띄는 표지를 만드는 것이 더욱 중요하다. 메이리언은 이 표지가 영국 잡지편집자협회에서 2008년 최고의 표지로 뽑혀 "아주 기뻤다." 선정 위원들은 "포토샵 시대에 진정 가던 길을 딱 멈추게 하는 무언가를 보기란 드문 일"이라고 선정 이유를 설명했다.

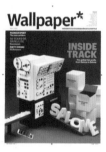

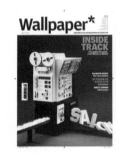

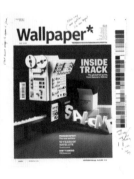

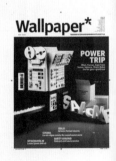

Inside track:
The global fair guide, from Salone to Salone

Pioneer spirit: The new settlers
Dirty dining
10 Years of Satellite

메이리언은 맨 위 왼쪽에 보이는 것처럼 댄의 웹사이트에서 가져온 기계 모형 이미지를 임시로 표지에 앉혀 보고는 댄에게 가구박람회 기계를 만들어 달라고 의뢰했다. 댄에게 잡지의 전용 폰트 플라카트 내로를 보내서 기계 글자판과 인터페이스까지도 잡지의 타이포그래피에 맞추었다(맨 위 오른쪽).

가운뎃줄에 보이는 촬영 앵글과 표제 위치 등의 조정이 아래 왼쪽의 색교정을 진행하기 전까지 이루어졌다. 표지에 최종적으로 기사 제목을 추가하느라 마지막 순간에 레이아웃을 재조정했다. 이렇게 빠듯한 진행은 흔한 일이고 디자인 작업에서 제작이란 바로 이런 것이다. "오토바이가 인쇄소로 작업을 가져가려고 밖에서 대기하고 있으면 의사 결정을 정말 신속히 할 수 있다."

댄은 오스트레일리아 애들레이드에 살기 때문에 연락은 주로 이메일로 하고 9시간 시차도 고려해야 했다. 경이로운 기술이 있어도 지구 반대편에서 아트 디렉팅을 하려면 어려움이 따른다. 표지 작업 기간은 단 일주일인데 메이리언의 피드백과 수정 요청이 새로운 위기를 가져왔다. 토니는 종이 모형을 다른 각도에서 재촬영할 것을 결정했다(가운뎃줄). 메이리언은 신속히 재촬영할 수 있도록 애들레이드에서 활동하는 사진가 그랜트 핸콕을 댄에게 보내고 런던 시간으로 일요일 새벽 3시에 전화로 작업 지시를 했다.

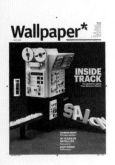

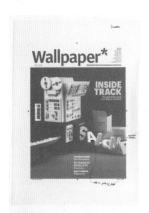

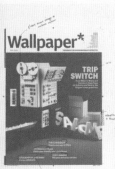

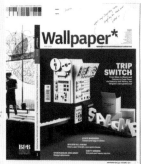

3월 10일 오전ㄱ 다음 호의 '궁극의 사무실'은 벤 켐턴이 린지 밀른과 함께 작업하고 릭 게스트가 촬영할 것이다. 임시 구성을 논의했다. 일단 12쪽에 표지. 여기에 더해 닉 콤프턴도 전 세계의 실제 사무실에 대한 기사를 몇 개 쓴다. 댄이 표지 이미지 작업을 하는 데 동의했다. 좋은 소식이다. 삽화로 쓸 일곱 번째 이미지가 나왔다. 레이아웃을 다시 조정해야 한다.

어떤 특집은 건축이나 디자인 또는 패션에 확실히 초점을 맞추지만 이 스튜디오 촬영 사진은 삽화에 가깝다. 신상품과 매력적인 소품들로 구성하는 일종의 비주얼 스토리이다. 사진가 사토시 미나가와와 스타일리스트 샬럿 로턴은 이런 점을 염두에 두고 긴밀히 협조해 촬영할 소품들을 선택한다. 스타일리스트는 형태, 색, 구성에 대한 이해, 시각적 감성과 함께 현장에 대한 인식이 풍부하다. 촬영이 성공하려면 사진가와 스타일리스트 모두 똑같이 중요하다. 어느 쪽이 주도하는지에 따라 스타일리스트가 사진가의 아이디어를 실현하기도 하고 브리프에 맞추어 사진가가 스타일리스트의 지휘에 따르기도 한다.

Bend the rules

At Wallpaper, we're taking an alternative angle on seven spring/summer trends*

PHOTOGRAPHY: SATOSHI MINAKAWA PROP STYLIST: CHARLOTTE LAWTON

Imbalancing act
Symmetry's for squares. We like to throw our kilter off every now and then
Clockwise, from left, 'Spin Dry' umbrella, prototype, by Joie de Winter and Machiko Yanagi, for Oof Collective. 'Decale' glasses, £70, by Alain Villechange, from Mint. Wedges, £320, by Marni, from Selfridges. Jacket, £1,620, by Dior Homme. Shoes (and wooden shoe tree, left), price on request, by Doshi Levien Design Office, for John Lobb. Tank Crash watch, £17,250, by Cartier

사진

《월페이퍼*》에는 폭넓은 주제의 기사와 특집이 담긴다. 필자, 사진가, 스타일리스트 모두 이야기를 내놓을 수 있다. 잡지는 사내 팀은 물론 외부의 다양한 컨트리뷰터에게 일을 의뢰한다. 사진은 《월페이퍼*》의 명성과 성공에 중추적 역할을 한다. 여기에는 유명한 사진가의 이미지가 중심이 된 특집기사가 한몫한다. 《월페이퍼*》는 외부에 일을 의뢰할 때 엄격한 위계나 선형 구조를 따르지 않는다. 사진부장이 촬영 대부분을 의뢰하지만 "문제가 있을 때는" 메이리언이 개입한다. 그는 야외든 스튜디오든 사진 촬영을 의뢰하고 아트 디렉팅을 하는 데 중요한 역할을 한다. 《월페이퍼*》의 강점은 내용의 다양성과 그것을 색다르게 보여 주는 방식에 있다. 그래서 메이리언은 다른 잡지들이 무엇을 하는지 알아야 한다. 그는 앞서 가기 위한 창조적 도전을 즐긴다. 이미지를 촬영하거나 스타일을 잡는 방식을 독창적으로 하는 것이 그 방법의 하나이다.

글과 사진 배치

매호의 디자인은 메이리언의 말에 따르면 "해결해야 할 정말로 수많은 문제"이다. 기사 원고와 사진이 들어오면 메이리언 팀은 레이아웃과 디자인 작업을 시작한다. 기사 대부분을 이미지가 주도하기 때문에 기사의 메인 이미지에 따라 펼침쪽 디자인이 나온다. 메이리언은 디자인할 때 의미에 민감해 디자이너에게 각자 다루는 원고를 모두 읽게끔 한다. 잡지는 정해진 그리드와 타이포그래피 스타일을 고수하지만 메이리언은 이런 규칙 안에서의 창조적 도전을 즐긴다. 그래서 최근 잡지의 리디자인에 힘썼고 그리드와 타이포그래피 일부는 직접 작업했다.

이런 이미지에는 기술과 예술적 감각은 물론 신중한 계획과 관리가 필요하다. 《월페이퍼*》의 패션과 인테리어 팀이 협력해 이 세트를 만들었다. 사물을 비현실적인 각도로 배치하려면 교묘한 재간이 필요하다. 테이프나 접착제로 고정하기도 하고 핀을 꽂거나 받침대로 받쳐서 촬영한 다음 사진가가 포토샵을 이용해 지운다. 조명 역시 중요하다. 색상, 분위기, 입체감이 조명에 좌우되며 잘못하면 싸구려처럼 보일 수 있다.

← 항상 그런 것은 아니지만 이러한 구성은 주제가 정해지면 카피 문구를 쓰기 전에 스타일을 잡고 촬영한다. 일곱 번째 삽화가 추가되자 누군가 교황이 발표한 새로운 일곱 가지 대죄에 관한 소식을 주제로 제안했다. 특집 디렉터는 레이아웃 시안에 확신이 없었고 글과 이미지의 관계가 모호하다고 느꼈다. 그는 이미지에 어울리는 문구를 찾으려고 이런저런 노래 제목을 붙여 보기도 했다. 그와 편집팀은 더 직접적인 접근법을 선택했다. 예를 들어 여기에서 "불균형 작용 Imbalancing act"이라는 카피는 사진 구도에서 두드러지는 대각선과 역동성을 반영한 것이다.

3월 10일 오후ㄱ 게이트폴드를 완성해야 한다. 이미지에 몇 가지 사소한 수정을 했고 글은 내일로 넘겨야겠다. 접은 다음에 끊음줄내기를 해야 하기 때문에 잡지 나머지 부분보다 훨씬 먼저 인쇄한다. 문제가 없는지, 특히 접지가 괜찮은지 인쇄소에 확인해야 한다.

3월 11일 오후ㄱ 댄이 표지를 시작했는데 좋아 보인다. 그랜트 핸콕이 사진을 다시 제대로 찍을 것이다. 그는 오스트레일리아 애들레이드에서 활동한다.

메이리언과 나이절은 같이 일한 전력이 있기에 의사 표현이 아주 개방적이다. 그는 먼저 나이절이 읽을 원고를 보낸다. 이번에는 참고 사진과 약간의 스케치를 보냈다. 뒤이어 아이디어와 초안을 신속하게 교환하고 일러스트레이션의 방향을 합의했다. 또한 메이리언은 나이절에게 지면 템플릿을 보내고 기술적 명세를 넣었다. 그 섹션은 늘 4도로 인쇄하고 이미지 상단에 마스트헤드가 들어가야 한다. 일러스트레이션은 182×231mm 영역을 채워야 하며 전면 블리드는 절대 아니다.

《월페이퍼*》에는 최신 세계 동향을 선별하는 '뉴스페이퍼' 고정 섹션이 있다. 이 섹션 시작 페이지에 쓸 일러스트레이션을 의뢰했지만 불만족스러웠다. 맞닿는 페이지와 붙이니 너무 타이포그래피적이었다. 그래서 급히 《월페이퍼*》의 일러스트레이터 나이절 로빈슨Nigel Robinson에게 문의했다. 이 특별 섹션은 밀라노 가구박람회 본전시와 동시 진행되는 부속 박람회 살로네 사텔리테SaloneSatellite 10주년을 기념하는 것이었다. 아직 행사가 열리기 전이라서 일러스트레이션은 살로네 사텔리테를 개념적 또는 시각적 상징으로 표현해야 했다.

나이절은 보통 초안을 두 개만 만들기 때문에 이렇게 여러 개를 만든 건 약간 이례적이었다. 너무 뻔한 건 싫어서 위성satellite 이미지는 넣지 않으려고 했다. 주말 동안 로켓 등의 다른 우주 이미지로 작업한 초안을 메이리언에게 이메일로 보냈다. 메이리언은 몇몇은 "메시지에서 벗어났다"(맨 위 왼쪽)고 느꼈고 처음의 이미지 중심 아이디어로 돌아가길 원했다.

아이디어의 본질을 전달하는 데는 흑백 스케치가 효과적이지만 때로는 이 로켓처럼 더 진전된 초안이 일러스트레이션의 느낌과 분위기를 정확히 전달하기 위해 필요하다.

일러스트레이션 등 의뢰한 이미지는 보통 디지털 파일로 받는다. 하지만 일러스트레이션 원본을 받아서 촬영이나 스캔 후에 색조와 질감을 조정해 고품질 데이터를 만들고 "모두를 활용해 장점을 살린다." 메이리언은 늘 작품 촬영에 "능한 누군가"를 구한다. 그래야 겹친 종이의 입체감이나 명암 같은 디테일을 놓치지 않기 때문이다.

일러스트레이션

아트 디렉터로서 메이리언의 역할 중 하나는 사진가나 일러스트레이터에게 작업을 의뢰하는 것이다. 잡지 전체에 걸쳐 폭넓게 사용되는 사진은 일러스트레이션과 대조를 이루며 중요한 역할을 한다. 사진 촬영보다 일러스트레이션이 비용이 덜 들지만 사진은 그 자체가 강력한 매체이기 때문에 사용한다. 일러스트레이션은 추상적인 접근법에 적합하며 일종의 시각적 논평으로 글에 교묘하게 끼어들 수 있다. 사진이나 일러스트레이션 의뢰를 위해서는 해당 호의 전체 레이아웃과 최신 쪽배열표를 참조해 리듬, 균형, 다양성의 관점에서 생각한다. 메이리언은 대체로 직감을 따르지만 《월페이퍼*》의 정체성이 확실해지면서 일을 의뢰하기가 더 쉬워졌다고 한다. 그는 이런 일들은 공동작업이기 때문에 브리프를 작성할 때 머릿속에 있는 고정관념이나 구체적 이미지가 너무 많이 들어가는 것을 경계한다고 한다. 대개 일을 의뢰할 때는 가능성, 아이디어, 일정을 전화로 먼저 의논하고 뒤이어 이메일로 더 정확한 명세를 보낸다. 일러스트레이터와의 공동작업에는 대화가 필요하다. 초안을 주고받으면서 아이디어가 점점 형태를 갖춰 나간다. 일러스트레이션이 브리프를 충족하지 않거나 디자인 또는 레이아웃의 변화에 따라 변경할 필요가 있으면 그에 맞추어 다시 의뢰한다.

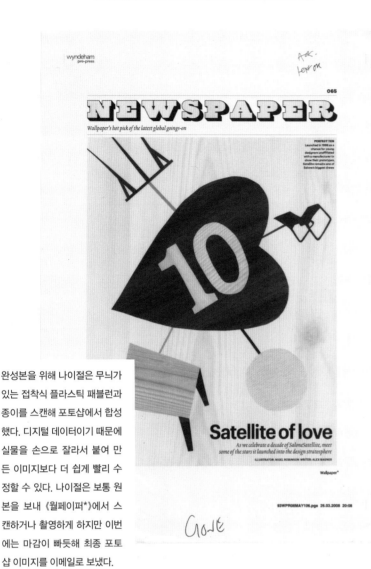

완성본을 위해 나이절은 무늬가 있는 접착식 플라스틱 패블런과 종이를 스캔해 포토샵에서 합성했다. 디지털 데이터이기 때문에 실물을 손으로 잘라서 붙여 만든 이미지보다 더 쉽게 빨리 수정할 수 있다. 나이절은 보통 원본을 보내 《월페이퍼*》에서 스캔하거나 촬영하게 하지만 이번에는 마감이 빠듯해 최종 포토샵 이미지를 이메일로 보냈다.

3월 11일ㄱ 삽화를 새로운 이미지로 다시 작업했다. 하나는 다른 호를 위해 남겨 둘 것.

3월 12일 오전ㄱ 댄이 작업을 좀 보냈다. 잘되고 있지만 더 빨리 진행해야 한다. 일요일에 완성물을 촬영해야 월요일에 교정을 보낼 수 있다.

오후ㄱ 댄은 우리가 의논한 내용이 괜찮은 것 같다고 했다. 글자판 등등을 이용해 박람회, 날짜, 유형(예술, 패션,자동차 등)을 나타낼 것. 닉이 커버 라인 일부를 보냈다. 빨리 앉혀 봐야 한다.

색상 교정

메이리언 팀은 《월페이퍼*》 각 기사면의 교정쇄를 자세히 검토하고 알아채기 힘들 정도의 미세한 색상 레벨과 불균형을 조정한다. 팀 전체가 이 일을 한다. 《월페이퍼*》는 사진 인쇄에 까다로워서 색을 맞출 수 있도록 사진가에게 항상 인화본을 요청한다. PR 회사나 업체에서 제공받은 이미지들을 잡지에 실을 때도 있는데 이 이미지들은 질이 천차만별이라서 인쇄 전에 사전 처리가 필요하다. 제공받은 이미지가 좋지 않거나 빠진 것이 있으면 디자이너 도미닉 벨에게 사내 촬영을 요청한다. 이미지는 슬라이드, 인화본 또는 디지털 파일 형태로 받는다. 처음에는 저해상도로 지면에 배치하고 사내 컬러 레이저 프린터로 레이아웃 초안을 출력한다. 이 교정쇄로 디자인 초기에는 사진의 색상과 인쇄 품질을 점검한다. 편집팀에서는 여기에 수정 사항을 표시한다. 디자인과 레이아웃이 승인되면 교정인쇄를 진행한다. 이렇게 나온 색상 교정쇄로 최종 인쇄가 어떻게 나올지 가늠해 볼 수 있다. 가장자리를 따라 색 막대가 있는 것이 색상 교정쇄이다. 아트 디렉터 세라 더글러스와 수석 디자이너 리 벨처는 출력소와 긴밀히 협력해 정확도와 품질을 점검한다.

아트 디렉터, 수석 편집자, 제작 편집자가 교정쇄를 점검하고 수정할 것을 표시한다. 제목 같은 것들도 잘못될 수 있으므로 주의 깊게 보아야 한다.

모든 사진을 바로잡고 정확한 색상 균형을 얻는 것은 힘든 작업이지만 이미지가 중심이 되는 잡지에서는 필수적이다. 정확한 작업을 위해 색상을 조정하는 캘리브레이션 과정을 거친 모니터를 사용한다. 여기 모형 집에 노란색이 너무 많다고 표시되어 있다. 이미지에 생기를 주려면 채도를 조정해야 한다.

교정쇄 가장자리의 색 막대는 대개 시안－마젠타－노랑－검정(cmyk)과, 사용된 별색을 추가한 블록으로 이루어진다. 차례로 색을 올리면서 관리하고 대량 인쇄에서 색의 일관성을 유지하는 방법이다. 《월페이퍼*》는 대부분 cmyk로 인쇄한다. 4색을 각각 다른 인쇄판으로 인쇄한다. 잉크가 반투명이어서 한 색을 다른 색 위에 인쇄하면 제3의 색이 만들어진다. 인쇄할 때 기계 관리자가 잉크의 농도를 측정하는 농도계를 이용해 색 막대를 확인한다.

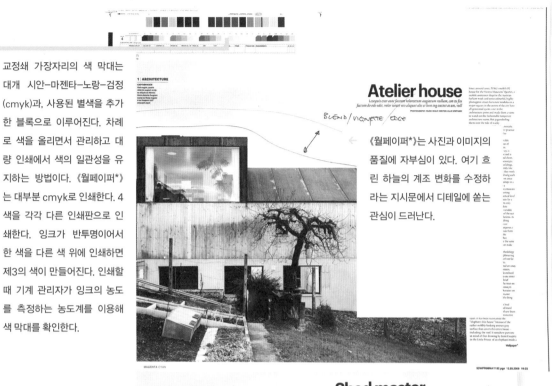

Atelier house

《월페이퍼*》는 사진과 이미지의 품질에 자부심이 있다. 여기 흐린 하늘의 계조 변화를 수정하라는 지시문에서 디테일에 쏟는 관심이 드러난다.

일정이 촉박하면 원고를 기다리면서 교정쇄를 진행하기도 한다. 글줄바꾸기 같은 수정은 바로 막판까지 이루어진다.

Shed master

3월 12일 밤ㄱ 윈드햄에서 톰과 최신호의 스태킹 의자에 관해 이야기했다. 더할 나위 없이 좋았던 것 같다.

3월 13일ㄱ 삽화는 이제 7쪽으로 늘어났다. 닉 콤프턴이 일곱 가지 대죄에 맞추어 무언가 하고 있다.

출력

메이리언은 디자인, 외주 의뢰, 아트 디렉팅, 팀 운영에
덧붙여 아트 에디터 세라 더글러스와 함께 출력 과정
을 감독하고 모든 준비가 끝났는지 확인해 인쇄를 보
내도록 승인하는 일까지 맡는다. 출력은 지면 디자인
이 승인되면 진행된다. 인쇄에 적합하도록 디지털 파
일을 최적화하는 일도 필요하다. 모니터 화면으로 보
는 것이나 교정쇄조차 실제 인쇄 결과물과는 다르므로
출력 준비 과정이 필요하다. 인쇄 방식과 종이 선택에
따라 인쇄 품질이 좌우되는데, 출력소의 역할은《월페
이퍼*》와 인쇄소, 양쪽과 협력하여 인쇄 품질을 보완
하고 기술적인 사양을 맞춰 인쇄소로 넘기는 파일이
원하는 결과물을 내도록 하는 것이다. 예를 들어 비도
포지는 색상이 어둡게 나오는 경향이 있으므로 출력
에서 망점 퍼짐 같은 현상을 보완해야 할 수도 있다.(인
쇄되는 모든 이미지는 육안으로는 잘 안 보이는 미세한 색 망점으
로 이루어진다. 인쇄 방식과 종이 종류에 따라 잉크가 종이에 스며
들 때 망점이 퍼져 크기가 약간 커지기도 한다. 이것을 출력소에서
교정하지 않으면 이미지가 너무 어두워질 수 있다.) 출력소와 관
계를 쌓는 데는 시간이 걸린다. 디자이너나 아트 디렉
터가 원하는 정확한 사양에 대해 이해시키는 것이 중
요하다. 이런 이유로 많은 그래픽디자이너가 직접 출
력 작업을 관리하고 싶어 한다.《월페이퍼*》같은 규모
의 프로젝트는 기술적으로 어려운 작업일 뿐 아니라
시간이 매우 많이 소모된다.

《월페이퍼*》의 철저한 교정 과
정은 잡지의 품질과 높은 생산
가치의 중요성을 반영한다. 그들
이 이용하는 출력소는 IPC 미디
어에서 나오는 다른 잡지 일곱
개도 취급한다. 그러나《월페이
퍼*》는 거의 모든 페이지에 대
해 고품질 색교정인 크로마린
교정을 하는데 이는 IPC 내에서
도 유별난 일이다. 편집팀이 최
종 승인을 할 때까지 출력소와
편집팀 사이를 오가며 출력 과
정이 반복될 수 있다. 특집과 기
사마다 출력 작업을 넣는 봉투
가 따로 있다.

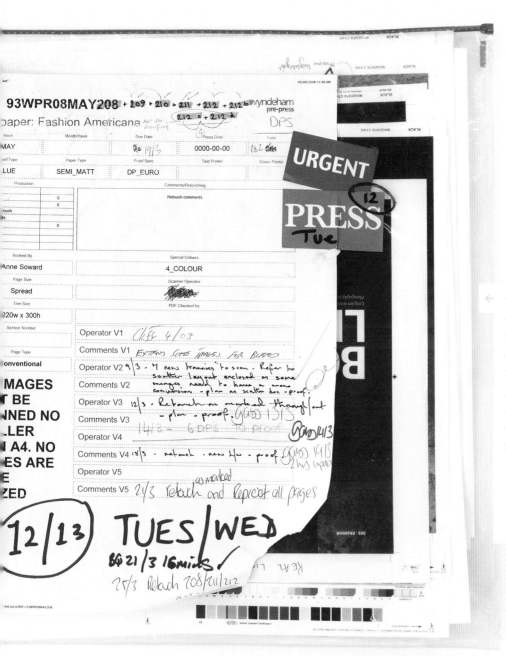

이것은 출력소에서 이미지의 보정, 확대, 새 교정쇄에서 맞춘 사항 등, 수정이 필요한 사항을 기록한 것이다. 수정이 이루어지면 작업자가 봉투에 날짜를 적고 서명한다. 그리고 새로 교정을 내서 《월페이퍼*》로 보내 확인하고 필요하면 수정 사항을 다시 표시한다.

3월 17일 오전┐ 뉴스페이퍼 섹션 시작 페이지를 아직 더 작업해야 한다. 일러스트레이터가 스케치 없이 바로 완성 이미지를 보냈다. 보낸 이미지가 괜찮았지만 맥락에 맞지 않는다.(다음 쪽과 타이포그래피가 비슷해 부딪치므로 이미지가 더 강해야 한다.) 표지 촬영 사진을 받았다. 거의 완벽하다. 잘하면 내일 재촬영할 수 있겠다.

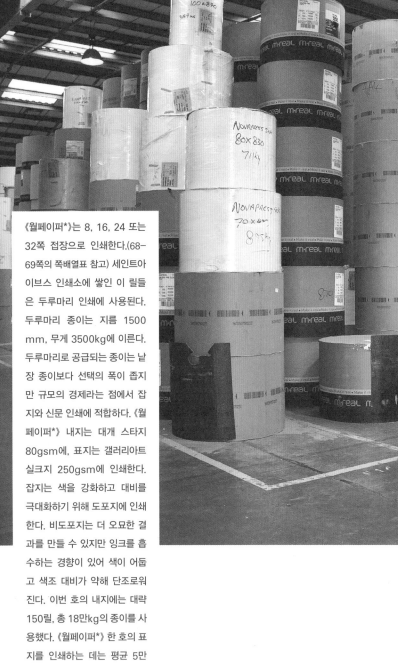

《월페이퍼*》는 8, 16, 24 또는 32쪽 접장으로 인쇄한다.(68–69쪽의 쪽배열표 참고) 세인트아이브스 인쇄소에 쌓인 이 릴들은 두루마리 인쇄에 사용된다. 두루마리 종이는 지름 1500mm, 무게 3500kg에 이른다. 두루마리로 공급되는 종이는 낱장 종이보다 선택의 폭이 좁지만 규모의 경제라는 점에서 잡지와 신문 인쇄에 적합하다. 《월페이퍼*》 내지는 대개 스타지 80gsm에, 표지는 갤러리아트 실크지 250gsm에 인쇄한다. 잡지는 색을 강화하고 대비를 극대화하기 위해 도포지에 인쇄한다. 비도포지는 더 오묘한 결과를 만들 수 있지만 잉크를 흡수하는 경향이 있어 색이 어둡고 색조 대비가 약해 단조로워진다. 이번 호의 내지에는 대략 150릴, 총 18만kg의 종이를 사용했다. 《월페이퍼*》 한 호의 표지를 인쇄하는 데는 평균 5만 장의 전지를 사용한다. 무게로는 약 7200kg이다.

이 큰 통들에는 4도 인쇄에 사용하는 잉크를 담는다. 이번 《월페이퍼*》 내지에는 약 6000kg의 잉크를 사용했다. 표지에는 잉크 80–130kg을 사용한다. 인쇄소에는 상근 화학자가 있는 잉크 실험실이 있다. 인쇄화학을 정기 점검해서 색 품질을 높이는 온도에서 잉크가 건조되도록 맞춘다.

메이리언 팀은 대개 잡지 표지에 cmyk 외에 최소한 하나의 별색을 더 사용한다. 풀컬러는 이름과는 달리 색 표현이 그리 넓지 않다. 네 가지 잉크의 오버프린팅 조합에 따라 이차색이 만들어지지만 정말 생생한 색을 얻기는 힘들다. 별색은 순색이다. 예를 들어 마스트헤드가 강렬한 주황색이기를 원한다면 바로 깡통에서 나온 주황색 잉크로 인쇄해야 한다. cmyk로는 흉내 낼 수 없는 금속성의 색과 형광색의 경우도 마찬가지이다.

인쇄소

외주 의뢰, 디자인, 교정, 출력 과정을 완료한 다음 최종 파일을 인쇄 보낸다. 메이리언은 디자이너들을 보내 인쇄 과정을 지켜보게 한다. 모니터 화면을 기반으로 일하는 디자이너들에게 종이 인쇄의 비법을 알려주고 "모든 일이 일어나는 것을 보는" 경험을 통해 그들이 관여하는 창작 과정의 규모와 물질성을 일깨우려는 의도이다. 인쇄기를 중간에 멈추면 비용이 들기 때문에 이 단계에는 어떠한 변경도 제한된다. 하지만 색이 일관성 있는지, 승인된 교정쇄와 인쇄물이 일치하는지를 관리자가 계속 점검한다. 《월페이퍼*》는 오프셋 평판으로 두루마리 인쇄기와 매엽식 인쇄기, 두 가지 방식으로 인쇄된다. 전자는 두루마리로 죽 연결되어 있는 종이에 인쇄하는 반면 매엽식 인쇄기는 고속으로 인쇄기를 통과하는 낱장 종이에 인쇄한다. 두루마리 오프셋 인쇄는 대량 인쇄에 더 경제적이어서 잡지, 신문, 대량 유통되는 도서에 사용된다. 세인트아이브스 인쇄소 두 곳을 이용하는 《월페이퍼*》는 본문은 플리머스의 두루마리인쇄소에서 MAN 롤런드 리소먼 인쇄기로 두루마리 인쇄를, 표지는 콘월의 인쇄소에서 고모리 단면 5유닛 인쇄기로 매엽식 인쇄를 한다. 4개의 유닛에는 시안, 마젠타, 노랑, 검정 잉크를 공급하고 다섯 번째는 필요하면 별색이나 바니시를 취급한다. 인쇄소는 최근에 롤런드 10유닛 양면 인쇄기를 구매했다. 어느 정도는 IPC 미디어의 수요를 맞추기 위한 투자이다. 이 인쇄소는 곧 《월페이퍼*》 표지를 인쇄할 것이다. 한 번에 5색을 양면에 인쇄하거나 동시에 한 면에 10색까지 인쇄할 수 있다. 후자를 선택하면 메이리언 팀은 온갖 종류의 인쇄와 후가공이 가능하다.

3월 17일 오후 ㄱ '리테일 종합Retail Round-up' 섹션의 이미지 교정을 보냈다. PR 회사에서 받은 이미지들의 품질이 괜찮다. 교열 기자가 작업할 수 있도록 오늘 밤 레이아웃 정리. 저해상으로 받기로 한 도무스 디자인 센터 이미지를 아직 못 받았다. 색 보정할 게 산더미 같다.
3월 19일 오전 ㄱ '사텔리테' 일러스트레이션 취소. 나이절 로빈슨에게 해 달라고 부탁했다. 그가 적임이다. 처음부터 그에게 맡겼어야 했다.

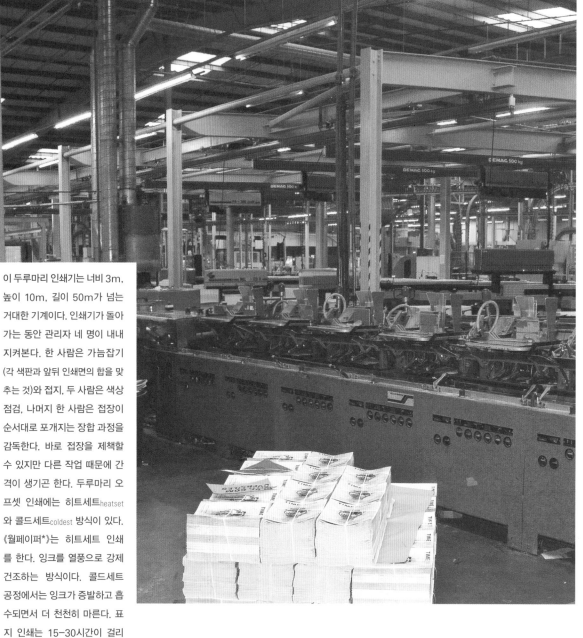

이 두루마리 인쇄기는 너비 3m, 높이 10m, 길이 50m가 넘는 거대한 기계이다. 인쇄기가 돌아가는 동안 관리자 네 명이 내내 지켜본다. 한 사람은 가늠잡기(각 색판과 앞뒤 인쇄면의 합을 맞추는 것)와 접지, 두 사람은 색상 점검, 나머지 한 사람은 접장이 순서대로 포개지는 장합 과정을 감독한다. 바로 접장을 제책할 수 있지만 다른 작업 때문에 간격이 생기곤 한다. 두루마리 오프셋 인쇄에는 히트세트heatset와 콜드세트coldest 방식이 있다. 《월페이퍼*》는 히트세트 인쇄를 한다. 잉크를 열풍으로 강제 건조하는 방식이다. 콜드세트 공정에서는 잉크가 증발하고 흡수되면서 더 천천히 마른다. 표지 인쇄는 15-30시간이 걸리므로 표지당 약 2-3초가 걸리는 셈이다. 내지 인쇄는 인쇄기를 24시간 돌려 대략 55시간 걸린다.

인쇄와 후가공

기본적으로 《월페이퍼*》는 전체를 cmyk로 인쇄하고 표지에는 대개 별색을 하나 이상 추가한다. 하지만 메이리언 팀은 잡지에 독특함을 더하는 인쇄 기법과 후가공 기법을 실험한다. 따내기, 엠보싱과 디보싱에서 UV 바니시, 박찍기, 겹쳐찍기까지 다양하다. 이번 호에는 게이트폴드 삽입지를 철하고 별책 홍보물을 잡지와 함께 책띠로 묶었다.

제책

인쇄한 전지는 접어서 철한 후 재단한다. 《월페이퍼*》의 판형과 제책은 잡지에서 상당히 전형적인 유형이다. 판형(가로 220mm, 세로 300mm)은 인체공학만큼이나 인쇄용 전지의 전체 규격을 고려한 결정이라 전지에서 버리는 부분이 아주 적다. 단행본, 특히 하드커버는 실매기를 해서 거듭 펼쳐 보아도 잘 견디도록 하지만 페이퍼백과 잡지의 기대 수명은 양장본보다 훨씬 짧아서 대부분 무선철(접장을 순서대로 한데 모은 다음 제책용 강력접착제가 잘 흡수되도록 책등에 거칠게 흠집을 낸다. 그리고 표지를 붙이고 나서 판형에 맞춰 재단한다.)을 한다. 수집 가치가 있는 잡지라면 독자들이 과월호를 보관하기 쉽게 제책해야 한다.

내지를 모두 인쇄하고 표지가 나오면 시간당 3만 부를 처리할 수 있는 페라크 제책 기계로 무선 제책 후 재단한다. 속도를 늦추지 않고 삽입지를 바로 넣을 수 있다.

3월 19일 오후ㄱ 제책과 책등 너비 계산에 넣도록 스위스 포스터 접지 샘플을 세인트아이브스 인쇄소로 보냈다. 세라가 이번 호를 넘기러 인쇄소에 갈 것이다. 인쇄는 다음 금요일에 시작한다.

3월 25일ㄱ 리가 '사텔리테' 섹션을 스타일링했다. 내일 아침에 나이절에게 일러스트레이션을 보낼 것이다. 다음 호의 '장바구니Nice Basket' 때문에 식품점에 촬영하러 간다.

완성된 표지와 내지의 간결한 모습에서 지금까지 디자인 세부에 대한 면밀한 검토와 조정, 출력 작업 등에 들인 수많은 시간과 노고를 읽기는 쉽지 않다. 기획, 디자인, 아트 디렉팅에서 인쇄, 제책 그리고 마침내 배포를 거치는 매호의 창작 과정은 흔치 않은 규모이다. 이번 호가 서점에 깔릴 때쯤 메이리언 팀은 다음 호 작업에 한창일 것이다. "잔인한 일이다!"

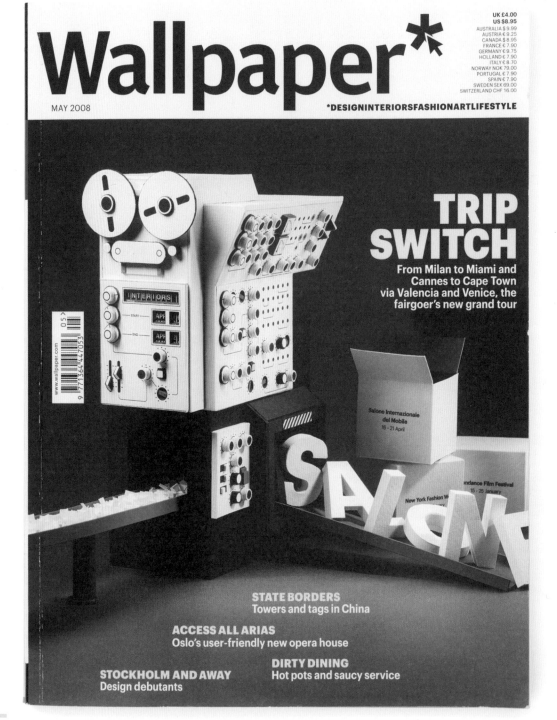

유통

《월페이퍼*》의 독자 11만 3000명은 93개국에 분포하는데 그중 영국이 30퍼센트, 나머지 유럽이 30퍼센트, 미국 30퍼센트, 기타 국가들이 10퍼센트이다.

배본

《월페이퍼*》가 제작을 마치면 최종 업무는 잡지를 인쇄소에서 전 세계 판매처로 보내는 것이다. 영국에서 《월페이퍼*》의 배급업체는 IPC 소유의 마켓포스이며 여기에서 잡지의 국제 배급도 관리한다. 배급은 운송과 배달 이상의 일을 포함한다. 배급업체는 도매업자와 국외 운송 대행사에 물품을 할당하고 소매상의 판매 자료를 수집해 판매 동향을 분석한다. 배급 계획과 판매 일정을 지키는 것은 모든 잡지의 유통에 필수적이다. 경쟁이 치열한 이 분야에서 유통은 잡지가 끌어들일 수 있는 광고의 양과 유형, 즉 수익과 직결된다. 매체 대행사와 광고주는 판매 동향을 주시하고 마케팅 비용을 계획하기 위해 발행부수공사에서 제공하는 영국 잡지의 월별 판매 수치를 검토한다.

지역/세계

《월페이퍼*》가 인쇄되어 영국의 판매처에 도달하기까지는 2주가 걸린다. 영국의 지정 판매일인 매달 두 번째 목요일까지 약간의 여유를 둔 일정이다. 국외 배달은 대부분 배편을 이용해 미국은 28일, 오스트레일리아는 7주가 걸리지만 일부는 항공 화물로 보낸다. 신간호는 미국에서는 영국 판매일 이틀 뒤에, 오스트레일리아에서는 약 일주일 뒤에 판매에 들어간다.

3월 26일ㄱ 나이절에게서 최종 이미지를 받았다. 의도에서 약간 벗어났지만 그래도 좋아 보인다.
3월 27일ㄱ 수정할 것과 승인할 페이지가 잔뜩이다. 삽화가 완성되었지만 아주 단순하다. 기본적으로 시간이 없다.

디자인 실무를 논할 때 디자이너와 작업에 대해 최상급 수식어를 동원해 신비감을 입히는 경우가 다반사다. 그러나 매력이 다소 반감되더라도 전체 과정을 냉정하게 살펴보면 잘나가는 디자이너에게도 타협이 성공의 전제조건일 때가 있음을 알 수 있다. 디자이너와 클라이언트 사이에 약간의 '주고받기'는 공정거래처럼 들리지만 거듭되는 클라이언트 설득은 디자이너를 지치게 한다.

DIY 그래픽 옹호자인 디자이너 에미 살로넨(1977-)은 외부에서 의뢰받는 프로젝트와 개인 프로젝트의 균형을 잡는 것이 좌절을 피하는 방법임을 발견했다. 다른 디자이너처럼 그녀도 자기 주도 작업이 돈벌이가 되기를 꿈꾸었다. 에미는 활달하고 긍정적인 기질을 바탕으로 가내 수공업 수준의 배지 제작을 용케 자립 가능한 사업으로 바꾸어 그 꿈을 이루었다.

I♥NY 로고로 유명한 밀턴 글레이저는 예술의 여러 기능 중 하나는 우리의 공통분모를 일깨우는 것이라고 말했다. 십대 시절부터 정치적 활동을 한 에미는 배지가 뜻을 같이하는 사람들의 작은 연대를 만드는 한 방법이라고 생각했다. 배지보다 티셔츠가 훨씬 강하지만 에미는 배지를 단 사람들끼리 조심스럽게 동질감을 나누고 서로 의미심장한 미소를 교환하는 가능성을 즐긴다. 정치의식과 윤리적 디자인 실천이라는 면에서 감탄할 만큼 낙관적이고 명랑한 에미가 새로운 배지 세트를 개발하는 과정을 따라가 보았다. 잘나가는 스튜디오를 운영하면서 어떻게 배지 작업을 할 시간을 내는지, 소매상을 어떻게 설득해 그녀의 배지가 입점하도록 대담함을 발휘하는지 궁금했다.

배지는 디자인하기엔 크기가 꽤 작지만 작기 때문에 도달 범위가 무한해 한편으로는 매력적인 크기이다. 출근길에 마주친 사람의 옷깃에 꽂힌 배지를 발견하거나 만찬회에 도착한 손님의 코트를 걸면서 배지를 발견하는 등 배지 착용자가 세상과 연결될 기회는 많고도 다양하다. 에미가 이러한 것들을 알고 즐기는 것이 전반적인 디자인에 영향을 줄까? 그녀는 어디에서 영감을 끌어낼까? 또 그녀의 장기적 직업 계획은 무엇일까?

될성부른 나무는 떡잎부터

에미는 모든 어린이가 성별과 관계없이 재봉틀과 선반기 사용법을 배우는 핀란드 출신이다. 아버지는 가족이 사는 목조 주택을 지었고 어머니는 "그림을 그리고 솜씨 부리는 일을 한다." 일곱 살 때까지 에미는 외딸이었다. 양친은 그녀가 뭔가를 만들고 소소한 노력의 결과를 대회에 출품하도록 격려했다. "참가자 중 최연소라고 나를 언급한 신문 기사를 아직도 가지고 있다. 나는 세 살이었다." 에미의 부모 중 누구도 예술적 재능을 직업에서 살리지 않았으므로 에미가 자신의 창의성을 밥벌이에 활용하려고 마음먹기까지는 상상력과 신념을 키우는 것이 필요했다.

정신을 넓히는 것

예술적 천재성이 개인의 정신적 외상과 관계있다는 의견도 있지만 에미는 행복한 어린 시절이 자신의 디자인에 영향을 주었다고 이야기한다. 그녀는 열아홉에 집을 떠나 영국에서 공부했고 다음에 이탈리아 트레비소와 뉴욕에서 일했고 런던으로 옮겨 스튜디오를 차렸다. 에미는 자신 있게 위험을 감수하는 낙천적인 세계 시민이다. "견실한 가정교육 덕분이다. 내가 탐험을 계속할 수 있게 하는 안전망이 있다. 기꺼이 새로운 것을 찾아 배우려 하며 나를 둘러싼 모든 것을 바꾸는 데 두려움이 없다."

차이를 만드는 것

에미가 핀란드에서 성장한 경험이 정치적 각성의 바탕이 되었다. "어릴 때 부유한 아이도 가난한 아이도 없었다. 모두 똑같았다. 사립학교 같은 것도 없었다." 하지만 안정과 보장이 에미에게서 정치적 열정을 앗아가지는 않았다. 대신 다른 나라들의 상황에 대해 생각하는 동력이 되었다. 그녀는 좌파를 지지하고 모피 반대 행진과 인종차별 반대 시위에 나갔다. 그녀는 권능을 받았다고 생각한다. "한 사람이 많은 것을 바꿀 수 있다." 이후 줄곧 집단과 개인의 책임을 느꼈지만 나중에서야 전단, 배지, 기타 운동 자료들에 대해 곰곰이 생각하게 되었다. 재밌게도 당시에는 그것들을 누가 만들었는지 전혀 관심을 기울이지 않았다.

손수 만들기

에미는 현재의 그래픽디자인 실천에 대해 알고 싶어 하지만 특정 디자이너의 철학보다는 생산물에서 감동 받는다. 개념적인 면에서는 '언더그라운드 음악계'에서 영감을 얻었다. 가식이 없고 상업 세계에서 동떨어져 추종자들 사이에 공동체 의식을 불러일으키는 창의적 노력의 한 형태이다. "연주자가 공연 기획자이자 티셔츠와 전단을 만드는 사람이기도 하다. 그들은 모든 것을 한다. 일을 벌이며 진실로 독립적이다." 에미는 유행이 성공의 증거라고 생각하지 않으며 불필요한 것을 모두 뺀 접근이 그래픽디자인에서도 가능하다고 생각한다. 그녀는 디자이너가 "발견, 만족, 경이의 느낌을 불어넣고 생각을 유발하며 새로운 세계를 여는" 작은 것들을 만들 수 있다고, 분명히 그렇다고 주장한다.

나아가려는 때에 시작하라

열아홉 살에 자신의 무지를 깨달은 에미는 그래픽디자인의 역사에 관한 책을 사고 예술 기초 과정에 등록했다. 4년 뒤 그래픽디자인 과정이 끝나갈 즈음 그녀는 이 직업이 언제나 남의 메시지를 전하는 것이라는 점이 걱정스러웠다. "내가 뭔가 더 개인적이고 윤리적이며 정치적인 것을 만들 수 있음을 깨달았다." 졸업 과제로 에미는 당시의 보도기사와 관련된 아이콘이 담긴 배지 60개를 만들었다. 관련 신문기사를 오려 배지를 포장했다. "젊은이들의 의식을 높이고 논쟁을 일으키고 싶었다. 배지는 구제역에서 인신매매와 학교 폭력까지 다양한 사회적 쟁점을 다루었다."

병에 담긴 편지

어떻게 받아들여질지 모르는 채 자신의 작업을 세상에 내보내는 데는 용기가 필요하다. 그러나 성공이란 통제와 우연의 기묘한 결합에서 온다. 에미는 그래픽디자인의 실천 기반을 연구하겠다는 지원서와 함께 배지 프로젝트를 이탈리아의 베네통 커뮤니케이션 연구센터 파브리카 Fabrica로 보냈고 거의 배지 덕분에 합격했다. 파브리카는 전 세계에서 모인 젊은 디자이너들이 새로운 작업 방향을 탐구하는 교육기관 겸 상업 스튜디오의 독특한 혼합체이다. "그곳에서 배운 교훈은 디자인에 정말 잘못되거나 올바른 길은 없다는 것이다. 파브리카는 대학 시절 생긴 선입견을 허물어 주었다. 해방된 기분이었는데 주로 자기 표현에 대한 것이었고 그래서 나는 계속 나아가기로 했다. 내가 다양한 대의를 위해 일하고 싶음을 알았다."

Do-it-yourself

에미는 2005년 런던에 스튜디오를 차렸다. 그때부터 상업적 작업과 다양한 자기 주도 프로젝트를 겸했다. 정치적 성향을 가진 디자이너에 걸맞게 에미의 클라이언트 범위는 문화단체와 예술 출판사에서 자선단체와 비정부 기구에 이른다. "그저 그 안에 선량함이 많기를 바란다. 내가 생각하는 것이 다시 긍정적이 되고 주도권을 잡을 수 있다고 믿는다." 에미는 전문적으로 조직된 자신의 스튜디오가 자랑스럽다. 최신 디자인 동향을 주시하는 한편 새로운 재료와 제작 기법을 조사하는 시간을 갖지만 "아침에 눈을 뜨는 진짜 이유는 완성작이 클라이언트와 목표로 하는 대상에게 도움이 된다는 성취감이다. 자기가 만든 것이 유용하면서 동시에 놀랍게도 아주 사랑스럽거나 멋져 보인다."

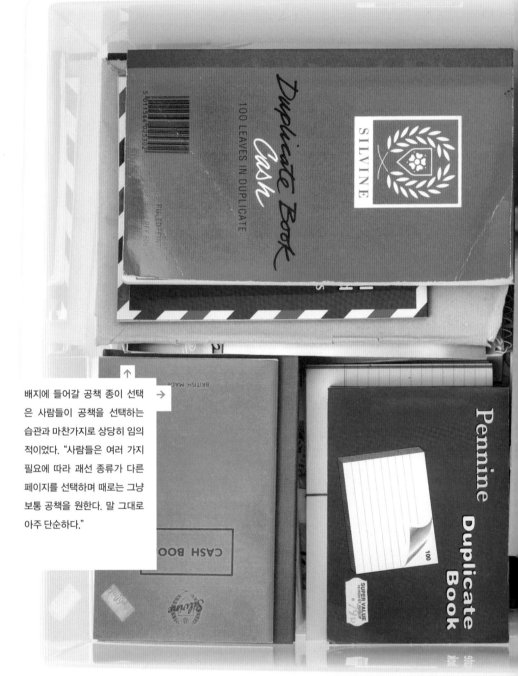

에미는 자기 주도 프로젝트와 상업적으로 의뢰받은 프로젝트 접근법이 다르다는 것을 인정한다. "배지 작업을 시작할 때 그것이 팔릴지 아닐지는 절대 생각하지 않았다. 단지 호기심을 불러일으키는 것에 집중했다. 상업적인 일에서는 바로 최종 결과에 관해 생각한다. 누구와 무엇을 소통하기 위한 것인지를 고려한다."

배지에 들어갈 공책 종이 선택은 사람들이 공책을 선택하는 습관과 마찬가지로 상당히 임의적이었다. "사람들은 여러 가지 필요에 따라 괘선 종류가 다른 페이지를 선택하며 때로는 그냥 보통 공책을 원한다. 말 그대로 아주 단순하다."

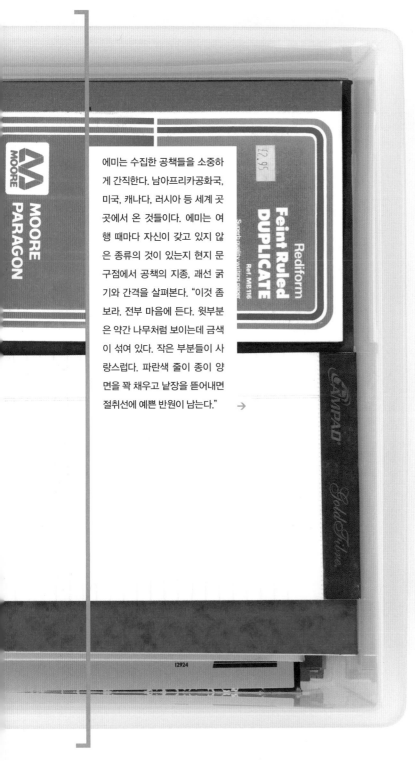

에미는 수집한 공책들을 소중하게 간직한다. 남아프리카공화국, 미국, 캐나다, 러시아 등 세계 곳곳에서 온 것들이다. 에미는 여행 때마다 자신이 갖고 있지 않은 종류의 것이 있는지 현지 문구점에서 공책의 지종, 괘선 굵기와 간격을 살펴본다. "이것 좀 보라. 전부 마음에 든다. 윗부분은 약간 나무처럼 보이는데 금색이 섞여 있다. 작은 부분들이 사랑스럽다. 파란색 줄이 종이 양면을 꽉 채우고 낱장을 뜯어내면 절취선에 예쁜 반원이 남는다."

자기표현

대체로 그래픽디자인은 보수를 지급하는 클라이언트가 제기한 문제에 응해서 예상 수용자의 이용을 끌어내는 일이다. 디자이너는 브리프에 따라 재능과 열정을 쏟고 제약 조건을 충족시키고 결정 과정에서 타협한다. 이런 맥락에서 에미의 배지가 제멋대로인 듯 보이겠지만 그녀는 이 작업이 "구체적인 목적에 들어맞으며 게다가 돈이 된다"고 말한다. 에미에게 개인적 흥미와 그래픽디자인은 서로 배타적이지 않다. 그보다는 하나가 다른 하나를 충족한다.

첫 디자인 아이디어

어린 시절 신문에서 모양을 오리고 채우는 놀이를 좋아했던 에미는 이후 줄곧 로테크형 인터랙티브 인쇄물에 관심을 기울였다. 괘선 공책을 아주 많이 수집했는데 이것들이 새로운 배지 세트에 영감을 주었다. 연습장에서 수첩까지 이 실용적인 물건의 얇은 종이, 옅은 색, 정밀한 괘선이 마음을 사로잡는다. "내 명함을 공책 비슷하게 만들었는데 이것도 어느 정도는 나의 아이덴티티가 되었다. 음악이나 정치에 관해 말하지 않는 배지를 만드는 것이 재미있다고 생각했다. 비어 있어도 부지불식간에 자기 홍보가 되었다."

자기 주도 브리프

에미의 의도는 이런 일상용품, 공책의 사랑스러움을 배지 연작으로 찬양하는 것이었다. 우선 배지 크기와 디자인할 배지 가짓수 등 몇 가지 기본 요소를 정했다. 무난하고 상업적으로 인기 있는 지름 2.5cm로 배지 크기를 정했다. 자신의 공책 수집품을 반영할 몇 가지 디자인이 필요했다. 엉터리 짝짓기를 막으려고 홀수 세트를 생각했는데 세 개는 충분하지 않고 일곱 개는 너무 많았다. 그래서 다섯 개로 정했다.

1주ㄱ 첫 배지 아이디어 개발에 들어간다. 일하다가 잠시 짬을 내서 생각한다. 책 『생각하는 사물Thinking Objects』. 시안 승인받기. 친구 페카가 며칠 방문하는데 만날 시간이 아침 8시뿐이라니 힘들다! 월례 '상담 시간'이 왔다. 재학생과 최근 졸업생들의 포트폴리오 제작을 돕기 위한 시간이다. 지역사회와 자선단체에 재능과 시간을 기부한다는 스튜디오 윤리에 따른 것이다. 핀란드협회를 위한 성탄절 초대 배지 만들기. 친구가 전단을 멋지게 디자인한 공연을 보러 콘크리트 앤드 글라스에 갔다.

에미의 첫 스케치와 최종 결과물을 비교하면 처음부터 만들고 싶은 것에 대한 명확한 아이디어가 있었음을 알 수 있다. 오른쪽의 세 가지 메모에서 배지만이 아니라 포장의 세부까지 알아볼 수 있다.

mini badge note book

try different cover lines w/ correspon... badges

inside

staple

"이것은 보통 구할 수 있는 가장 단순한 공책 표지이다. 색지에 검정으로 인쇄한 선 몇 개만 있다." 이 공책 표지에서 배지 포장 방법에 대한 영감을 얻었다. 이 표지의 축소판을 만들어 안쪽에 배지를 꽂고 책등에 작은 스테이플을 찍어 마무리할 예정이다.

아이디어 발전시키기

괘선 공책에 매료된 에미지만 아이러니하게도 디자인
스케치는 백지 스케치북에 한다. 그녀는 늘 스케치북
을 가지고 다니는 자신을 '스케치북 인간'이라고 여긴
다. 기록과 낙서로 가득한 스케치북은 비망록 역할을
한다. 에미는 아이디어를 재빨리 스케치해서 가능성
을 시험한다. 이 경우 열 가지 배지 디자인을 버리고서
야 다섯 개짜리 세트 디자인이 나왔다.

포장 개발

에미는 이 배지 세트를 '테이크 노트'라 이름 붙이고 배
지 자체의 디자인과 함께 여러 가지 포장 방법을 실험
했다. 에미는 배지들이 소중히 간직되기를 바랐다. 낱
개로 팔리는 것도 있지만 배지 자체만큼 그것을 넣어
두고 보여 주는 방식이 중요하다는 걸 알게 되었다. 가
장 잘 팔리는 배지는 "레코드플레이어가 있는 곳이 나
의 집home is where the record player is"이라는 문구를 담은 것
이며, 레코드플레이어를 인쇄한 카드에 꽂아 투명한
비닐봉지에 포장했다. 하트 모양 봉투가 그려진 배지
는 '사랑을 담아with love'라는 스탬프를 찍은 작은 갈색
봉투에 담았다. 배지를 사서 달지 않고 보관하는 경우
도 있는데 이것은 전체적 조화가 얼마나 완벽하고 매
혹적인가를 보여 준다. 에미는 한 공책 표지에서 '테이
크 노트' 배지의 포장 아이디어를 발견하고 다섯 가지
색으로 축소판 표지를 개발했다.

간단한 게 가장 좋다는 옛말이
있다. 에미는 배지를 가지각색
공책 종이로 싸는 것으로 충분
하다고 생각했지만 한편으로 확
신이 안 섰다. 그녀는 종이에 구
멍을 뚫어 은색 배지 틀이 약간
드러나게 해 보았지만 "별로 좋
아 보이지 않았다." 여러 가지 종
이도 써 보았다. 아래는 몇 가지
탈락안이다.

3주ㄱ 몇 시간 동안 스케치와 배지 재료를 시험했다. 클라우스 하파니에미와 핀란드협회의 새 아이덴티티 디자인하기. 블란카에서 내 『스튜디오
　　 브로슈어Studio Brochure #2』를 판매하게 되었다. 좋은 소식. 이번 달 '자원봉사 시간'에는 아동&예술 왕세자 재단을 위한 크리스마스카드를
　　 디자인했다.
4주-5주ㄱ 온종일 배지에 대한 것들을 시험했다. 종이 견본을 주문했다. 친구가 스튜디오 밖에서 작은 자전거 사고를 당했다. 런던에서 자전거 타는
　　 사람들에게 트럭은 악몽이다. 윌리엄 블레이크 전시의 그래픽과 관련해 테이트 브리튼 쪽과 만났다.

　　 그래픽디자인 다이어리

DIY

지난 몇 년 동안 공예와 디자인의 관계에 대한 관심이 높아졌다. 손으로 만든 이미지에는 컴퓨터로 묘사하는 세상에는 없는 진실성이 있다. 예컨대 《월페이퍼*》 표지에 들어간 댄 맥펄린의 종이 모형(88쪽)은 기계의 '완벽한' 렌더링보다 훨씬 더 보기에 즐겁다. 에미의 배지 생산 라인은 그 무엇보다 수공이며 '진짜'이다. 그녀는 저녁에 텔레비전 앞에 앉아 우선 수첩 종이를 둥글게 오린 다음 그것으로 배지 틀을 감싸고 뒤에 핀을 붙인다. 이어서 패키지로 쓰일 공책 표지 축소판을 접고 안에 배지를 꽂고 책등에 스테이플을 박는다. 에미는 연평균 1000개의 배지를 판다. 스튜디오에서 직업 연수를 받는 학생들이 종종 작업에 참여한다. "내 스튜디오의 중요한 작업이라 이곳에서 배지를 만든다." 배지는 이윤이 빠듯한 작업이라 이렇게 재정적으로 덜 생산적인 프로젝트 때문에 돈이 되는 작업을 거절하는 것은 말이 안 된다. 따라서 배지 작업을 스튜디오에서 하지 않아야 한다는 것을 에미도 안다. 에미는 가장 많이 팔린 '레코드플레이어가 있는 곳이 나의 집' 배지를 지금까지 6000개 만들었다. 최근에는 5000개를 제작할 수 있는 묶음을 새로 인쇄했다. 원형으로 따내기한 상태로 배지를 꽂을 구멍을 낸 카드와 함께 배달되었다. "배지가 한 달에 100개 이상 팔리면 작업 방식을 다시 생각할 시점이다. 그러나 당분간은 서너 개씩, 또는 열 개, 스무 개씩 주문이 들어올 때마다 만드는 방식이 좋다."

배지 작업을 할 때 에미는 텔레비전을 보거나 음악을 듣는다. 에미가 듣는 음악은 이스라엘 바이브레이션스Israel Vibrations의 「무슨 소용인가What's the Use」, 티켄 자 파콜리Tiken Jah Fakoly의 「정의Justice」, 더 글래디에이터스The Gladiators의 「일어나라Rise and Shine」, 마이키 드레드Mikey Dread의 「전통과 문화Roots and Culture」, 파블로 개드Pablo Gad의 「어려운 시절Hard Times」, 유 로이U Roy의 「세련된 저항/영혼의 저항Natty Rebel/Soul Rebel」이다.

에미는 포장용 카드를 위해 페드리고니 우드스톡 285gsm을 선택했다. 연습장 표지를 연상시키는 코팅하지 않은 재생 펄프 색판지이다. 중간 색조라 건조한 듯하지만 이것이 매력이다. 에미는 지알로, 로사, 첼레스테, 베르데, 노체 색을 선택했다.

에미는 작은 원형 커터를 사용해 공책 종이를 오려 견본 작업을 한다. 결국 실제 사용할 것보다 훨씬 많은 종이를 시험했다. 공책은 미리 색을 인쇄한 종이에 여러 가지 색과 형태의 괘선을 인쇄한 것이 대부분이다. 배지는 최종적으로 유광 라미네이팅 처리를 했다.

포장용 카드 바깥쪽의 앞면에선 세 개를, 뒷면에 시리즈 이름과 웹주소를 검은색으로 인쇄했다. 더 빨리 만들 수 있도록 자르고 접는 안내선도 인쇄해 재단 크기와 등 너비를 표시했다.

이 배지 제작 기계를 장만할 수 있을 만큼 돈이 모이기 전까지는 지역사회 센터에 가서 배지를 만들었다. "돈이 아주 빨리 회수되어 다행이었다."

에미는 공책 수집물을 최대한 활용하고 싶었다. 최종 세트를 결정하기까지 다섯 가지 포장용 카드에 열두 가지 다른 유형의 배지 디자인을 시험하고 그중에서 점차 좁혀 나갔다.

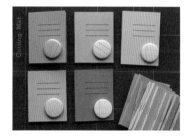

끝으로 에미는 카드 등에 스테이플을 박는다. "전혀 쓸모없는 것"이라는 점을 그녀도 잘 안다. "하지만 공책 아이디어에 보태고 싶었던 디테일이다."

6주ㄱ 배지 디자인을 끝냈다. 스튜디오에 물이 샌다. 빌어먹을 벽돌. 자선단체를 위해 자원봉사로 하던 포스터 작업에서 손 떼야 한다. 그쪽에서 내 일러스트레이션을 좋아하지 않았다. 성탄절 배지 주문을 맞추느라 바쁘다. 카페 오토에서 책 디자인에 관한 토론에 참석했다. 늘 가는 카페에서 늘 만나는 친구와 늘 있는 좌절에 관해 이야기했다.

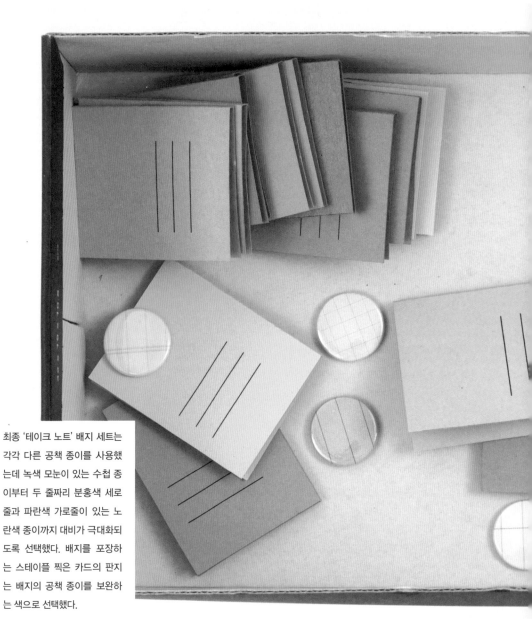

에미가 어릴 때 가족의 지인이 오래된 단추 몇 킬로그램을 가지고 놀라고 주었다. 그녀는 그 단추들을 색과 종류에 따라 분류해 동네 과자점에서 가져온 용기에 담았다. 어느 초여름 에미는 부모님 정원에 단추 파는 가게를 차렸다. 아무도 찾아오지 않아서 화살표와 함께 '에미네 단추는 이쪽으로'라는 표지판을 써서 붙였지만 여전히 아무도 오지 않았다. 할머니가 단추 몇 개를 사 주며 위로했지만 사실 에미는 이 모든 과정이 아주 즐거웠기 때문에 전혀 실망하지 않았다. 어쩌면 이 경험이 훗날 그녀가 회복이 빠른 세일즈맨이 되는 밑거름이 되었는지도 모른다. 에미는 자신의 배지를 달고 다니는 사람을 발견하면 기쁨을 느낀다. "요전 날 버스에서 내 배지를 단 남자를 보았다. 내가 너무 쳐다봐서 추파를 던지는 줄 알았을 것 같다."

최종 '테이크 노트' 배지 세트는 각각 다른 공책 종이를 사용했는데 녹색 모눈이 있는 수첩 종이부터 두 줄짜리 분홍색 세로줄과 파란색 가로줄이 있는 노란색 종이까지 대비가 극대화되도록 선택했다. 배지를 포장하는 스테이플 찍은 카드의 판지는 배지의 공책 종이를 보완하는 색으로 선택했다.

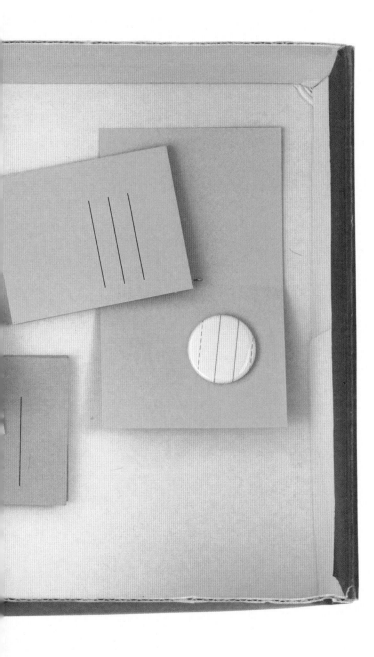

영업하기

디자이너가 자신이 하는 일이 무엇이고 자기가 왜 그 일을 맡아야 하는지 설명하기란 쉬운 일이 아니다. 이메일과 웹의 등장으로 전화 영업의 괴로움은 거의 사라졌다. 그러나 클라이언트와 디자이너 사이의 진정한 교감을 굳히는 데는 여전히 직접 대면해 이야기하는 것이 가장 효과적이다. 소매상에 무언가를 팔려면, 특히 판매 품목이 개인적 열정과 독창적 재주의 결과물이며 자기 손으로 공들여 만든 것이라면 완전히 다른 차원의 설득 기술이 필요하다. 에미는 이 모두를 손쉽게 해치운 듯하다. 어떤 가게는 거래를 하기까지 2년이 걸렸다고 한다. 하지만 현재는 핀란드와 영국의 예술디자인 서점, 음반 가게, 화랑 등 열 곳의 판로를 확보했다. 에미는 새 배지 디자인이 나오면 먼저 50개 정도를 만들어 샘플을 판매점에 보낸다. 이어 주문 확보를 위해 직접 매장에 방문할 때도 있다. '테이크 노트' 배지는 런던의 프레젠트 & 코렉트와 핀란드의 갤러리아 B에서 샘플을 받자마자 물건을 떼어 갔다.

7-8주ㄱ 판매점에 보낼 견본 배지 세트를 만드느라 하루를 보냈다. 런던으로 이주한 핀란드 일러스트레이터 예세 아우에르살로를 만나 디자인 업계에서의 여성이란 주제로 흥미로운 대화를 나누었다. 새해 초에 노팅엄 트렌트대학교에서 강의하기로 했다. 카페에서 루시를 만나 베키의 책에 관해 이야기했다. 루시가 먼저 자리를 떠서 그녀 몫까지 계산하려는데 갑자기 예전 고용주와 마주치는 바람에 깜빡하고 말았다. 정말 당황해서 스튜디오에 와서 루시에게 전화를 걸어 다시 가서 돈을 내야 한다고 말했다.

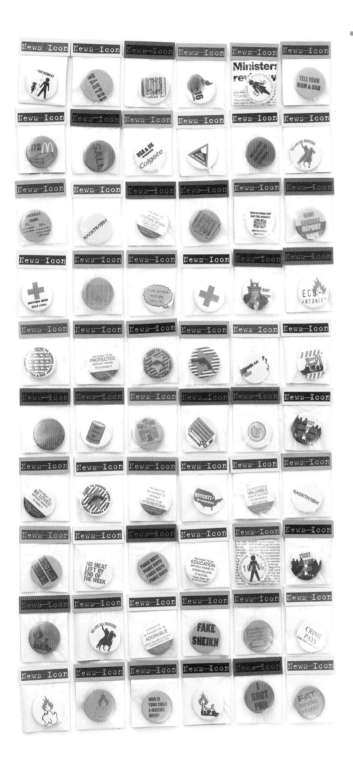

인맥 쌓기

2000년의 첫 60개 세트를 제작한 이래 에미는 150 가지 배지 디자인을 내놨다. 이는 알게 모르게 클라이언트 사이에서 에미의 인지도를 높였다. 몇 가지 일러스트레이션 일은 배지 디자인 덕에 받았다. 나이키에서 축구 셔츠에 넣을 아이콘 디자인을 요청받은 적도 있지만 거절했다. 에미는 잠재고객에게 자기 주도 프로젝트를 보여 주는 것의 장점을 이렇게 설명한다. 그녀는 항상 개인 작업과 의뢰받은 작업을 섞어 제시하는데 "후자는 타협이 필요하고 불가피하게 클라이언트의 성격을 반영해야 한다. 그래서 내가 누구인지, 어떻게 일하는지를 알리고 싶어 개인 작업을 보여 준다." 끊임없이 개인 프로젝트를 진행하는 것은 에미에게 창작의 생명선이다. "배출구가 되어 주는, 아무 검열 없이 뭔가를 하는 것이 매우 중요하다. 그러므로 누군가 내 배지 제작 기계를 훔쳐 간다면 나는 아주 당황하겠지만 다른 방법으로라도 작업할 것이다. 하고 싶은 일들을 적은 무한한 목록을 나는 아마 다 해 볼 수 있을 것 같다."

에미는 학창 시절에 처음으로 배지 60개 세트를 만든 이래 끊임없이 새로운 배지 디자인과 포장 아이디어를 생각한다. 그녀가 지금까지 한 모든 배지 디자인을 이 펼침쪽에 실었다. "거의 취미에 가깝다"고 표현하기는 해도 그녀는 배지 제작에 전문적으로 접근한다. "그 일이 좋고 하고 싶지만 거기에서 절대 스트레스를 받지 않도록 주문을 소화할 재고가 충분한지를 반드시 확인한다."

가장 잘 팔리는 "레코드플레이어가 있는 곳이 나의 집"

이 개인 프로젝트 덕분에 에미는 헬베티카 폰트 탄생을 기념하는 단체전 '헬베티카 50'에 참여해 달라는 요청을 받았다. 모든 참가자는 주제가 되는 연도를 지정받았는데 에미는 1990년이었다. 그녀는 넬슨 만델라 석방을 택했다. 구름과 추상적 막대 모양을 결합해 남아공의 상징인 무지개로 변하는 모티프를 만들었는데 아주 성공적이어서 그 디자인을 넣은 머그잔과 배지를 제작하게 되었다.

핀란드협회에서는 에미에게 크리스마스 파티 초대장과 특별 기념 배지를 디자인해 달라고 요청했다. 그 파티에 초대받아 갔을 때 모든 손님이 그녀가 디자인한 배지로 치장한 것을 보고 에미는 뛸 듯이 기뻤다.

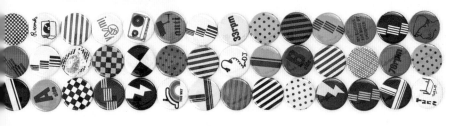

9주 이후 ㄱ 이제부터는 주문이 들어온 배지를 보낼 때 '테이크 노트' 샘플도 끼워 보낸다. 그렇게 해서 프로젝트가 계속 이어진다.

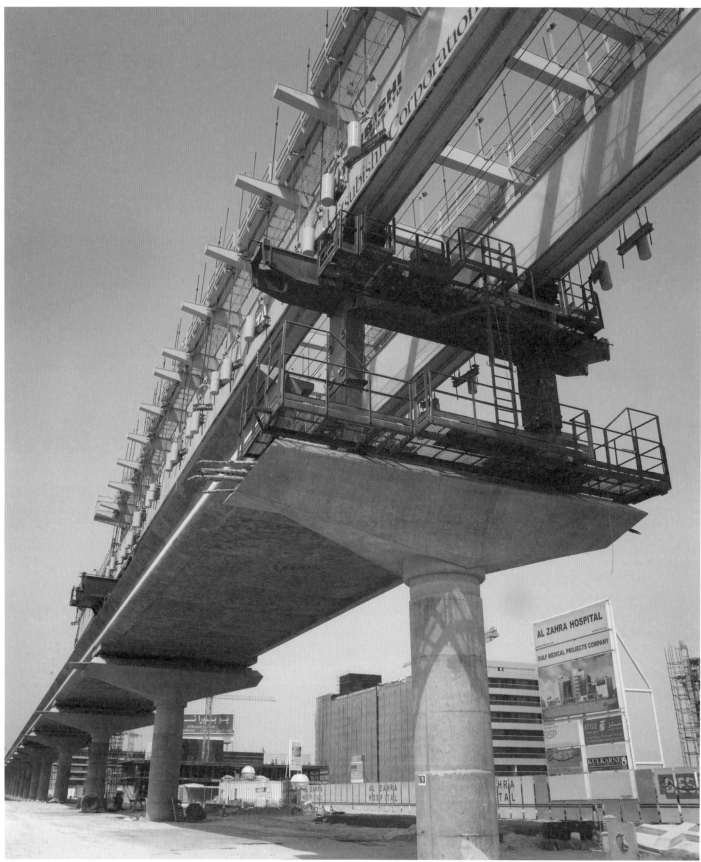

그래픽디자인에서 트레인스포터에 해당하는 사람은
글자 디자이너일지도 모른다. 그들은 예외적인 부류
이다. 주제에 대해 대단히 해박하고 엄격하며 열정적
인 그들은 디자인계에서 컬트적인 추종자들을 낳곤
한다. 글자 디자인은 대중적 관심이 미치지 않는 직업
이지만 그 결과물은 어디에서나 볼 수 있다. 사용자는
디자인에 독특한 정체성을 부여하는 요소를 알아차
리지 못하겠지만 디자이너들은 글자체를 선택하면서
그것이 전체 분위기를 조성한다는 것을 안다.

이런 점은 대중교통망에 사용되는 전용 폰트에서 확
실히 드러나는데, 이 경우 글자꼴이 도시 또는 심지어
나라 전체를 떠올리게도 한다. 영국을 본거지로 스위
스와 브라질에 지사를 둔 폰트 디자인 회사 돌턴 마그
는 두바이 도로교통국으로부터 대중교통 시스템의 길
찾기 표지판에 사용할 폰트를 개발해 달라는 의뢰를
받았다. 우리는 돌턴 마그의 디자이너 브루노 마그
Bruno Maag(1962-), 론 카펜터Ron Carpenter(1950-),
마크 바이만Marc Weymann(1978-), 제레미 호르뉘스
Jeremie Hornus(1980-)가 아랍 글자체와 거기에 어울
리는 라틴 글자체를 함께 디자인했다는 점에 관심이
갔다.

독특하면서 권위 있고 동시에 다가가기 쉬운 중립적
인 글자체를 개발하는 것이 이 프로젝트의 목표였으
리라는 것은 쉽게 짐작할 수 있었다. 하지만 그 과정,
특히 완전히 뿌리가 다른 두 알파벳을 디자인하는 과
정에 대해서 알고 싶었다. 아주 궁금했고 수수께끼 같
을 테지만 폰트 디자인의 본질적인 기술에 대해 더 알
고 싶었다.

폰트 디자인은 고된 일이다. 디자이너를 살짝 미치게 하는 활동의 집대성이다. 어떻게 각 글자꼴의 세부 항목과 몇 글자의 조합 효과를 동시에 고려할 수 있을까? 가능한 모든 글자 조합에 대해 시각적으로 균등한 글자사이 값을 얻기 위한 노력은 아주 능숙한 전문가라도 눈물 쏟을 만한 일이 아닌가? 타이포그래피에 대한 애정을 이어가는 돌턴 마그의 전략은 무엇이며 디자이너들은 자신들의 재능을 각기 어떻게 평가할까?

계속 지켜봐 주시오

브루노는 1991년에 돌턴 마그를 공동 창립했다. 첫 전용 폰트를 디자인하게 된 계기는 낭만적 환상과는 거리가 있다. "폰트를 디자인하고 싶었는데 바로 입금이 되어야 했다." 큰 폰트 회사는 주로 기존에 구비한 폰트들의 사용권을 판매하고 부수적으로 새로운 폰트를 디자인하거나 예전 폰트를 수정하겠지만 돌턴 마그는 완전히 다르게 운영된다. 브루노는 돌턴 마그의 사업 방향을 약간만 틀어서 의뢰받은 폰트 작업을 하면서 자기 주도 프로젝트로 새 폰트를 디자인해 온라인으로 판매한다.

보편적 호소력

극렬한 모더니스트들 뜻대로 되었다면 돌턴 마그는 일감을 잃었을 것이다. 아주 포괄적으로 모든 디자인 작업에 적합한 '보편적인' 폰트 개념을 옹호하는 사람들이 있다. 헤르베르트 바이어가 1925년에 디자인한 유니버설처럼 소문자만으로 이루어진 급진적인 폰트도 있지만, 무난하게 꾸준히 쓸 수 있는 폰트를 하나 꼽으라면 디자이너 대부분은 그로테스크 폰트를 선택한다. 그로테스크는 형태가 약간 타원형이고 한 글자 가족 안에 몇 가지 변형이 있는 산세리프 폰트이다. 브루노도 그 논리를 이해하지만 "세상 사람들만큼 많은 폰트가 있다. 아이스크림과 같다. 모든 사람이 자기만의 바닐라 맛을 원한다. 헬베티카, 악치덴츠 그로테스크, 유니버스의 장점을 생각해 보라. 대다수가 그 차이를 말할 수 없겠지만 각각 조금씩 다른 질감이 있다."

해석에서 길을 잃어

돌턴 마그는 유감스럽지만 새 프로젝트에 쓸 폰트 선택이 마감 일정과 예산에 좌우된다는 것을 인정한다. "오늘 브리프를 받아 내일 첫 스케치를 보여 줘야 하니, 전에 작업한 적 있거나 사용해서 익히 아는 폰트, 아니면 영화에 등장해서 익숙한 헬베티카를 사용한다." 그래도 타이포그래피에는 독자적 언어가 있고 글자 분류 등 용어에 관한 포괄적인 지식이 있으면 폰트를 선택하는 데 도움이 된다. 브루노는 디자이너 대부분이 대학을 졸업할 때까지도 포괄적인 타이포그래피 어휘를 다 익히지 못한다고 생각한다. "전에 본 적이 없다면 폰트에서 어디를 보고 무엇을 찾아야 하는지 어떻게 알겠는가?"

완벽함은 완벽하지 않다

글자 디자이너는 일일이 열거할 수 없을 만큼 완벽한 버전을 얻으려고 애쓴다. 기하학이나 수학적 규칙에 의거해 작업하리라 짐작하겠지만 그렇지 않다. 폰트 디자인은 디테일에 대해 엄청난 관심과 집중을 요하는, 어느 정도는 직관적인 과정이다. 브루노는 자신들이 "강박신경증 환자"라고 말한다. 폰트 디자이너는 각 글자꼴이 단독으로 쓰일 때와 다른 글자꼴과 결합하여 쓰일 때 사람들이 글자체를 어떻게 사용하고 반응하는가에 관한 모든 이론과 지식을 적용한다. 브루노는 어도비의 개러먼드가 한 영역에서만 성공적이라고 생각한다. "내 생각엔 모든 낱자가 하나의 예술이지만 그렇다고 아름다운 낱말이나 문장이 만들어진다고 볼 수는 없다. 글에서는 생명력을 잃는다." 론도 동의하며 폰트에 권위를 부여하는 것은 사실 불완전함, "다듬지 않는 것"이라고 설명한다.

활자로 되돌아가기

열여섯 살 차이가 나는 마크와 브루노는 "스위스 방식으로 교육받은 마지막 타이포그래퍼"이다. 브루노는 형태는 기능을 따른다는 바우하우스의 원칙을 되돌아본다. 그 원칙은 그가 바젤 디자인학교에서 받은 교육의 토대였고 지금도 유효하다. "미학은 과정의 일부일 뿐이다. 왜 글줄 하나가 저기가 아니라 여기에 있는지 그 논리를 설명할 수 있어야 한다." 그는 '할 일이 있다는 것'을 자랑스러워하며 타이포그래피가 예술인만큼 기술이기도 하다는 신념을 고수한다. "좋은 아이디어가 있지만 그것을 실행할 수 없다면 아무 소용이 없다. 창조적 목표를 달성하고 싶다면 기술 능력이 절대적으로 가장 중요하다."

거물급

아니나 다를까, 브루노와 마크는 추앙받는 폰트 유니버스를 디자인한 스위스의 타이포그래퍼 아드리안 프루티거를 그들의 스승으로 꼽는다. 론과 제레미도 자기 나라에서 유래한 디자인 감성을 팀에 보탠다. "낭만파 대 스위스다!" 론이 재치 있게 말한다. 그와 제레미는 헤르만 차프의 세리프 폰트 팔라티노가 주는 기쁨에 관해 말하길 "활자와 캘리그래피가 경탄할 만한 감성으로 합쳐졌다. 처음 팔라티노를 보았을 때 '저런 것을 하고 싶다'고 생각했다. 그러나 아직 이루지 못했다." 제레미는 프랑스에서 타이포그래피보다 레터링의 진가를 강조하는 필사 교육을 받았다. "작업이 유기적이다. 펜의 흐름이 보인다." 브루노는 제레미의 접근법에 대해서 "마크와 나의 배경은 골수 타이포그래피이다. 우리 작업은 더 딱딱하고 론의 작업은 더 인본주의적"이라고 설명한다. 론은 끄덕이며 저명한 활자 주조소 모노타입에서 보낸 시절을 언급한다. 모노타입은 1928년에 산세리프 길 산스를 개발하고 발매했다. 론은 철저하게 영국적인 디자인의 오리지널 드로잉을 보았던 때를 유기적이고 인본주의적인 산세리프 형태에 대해 인식한 결정적 순간으로 꼽는다.

상호 존중

돌턴 마그와 오랜 관계를 쌓은 그래픽디자이너가 그들의 클라이언트가 되곤 한다. 예컨대 런던에서 활동하는 디자인 집단 노스North는 1998년 이래 여러 차례 돌턴 마그에게 일을 의뢰했고 브루노는 그들에게 돌턴 마그의 몇몇 홍보물 디자인을 의뢰한다. "흥미로운 일이다." 론은 "우리는 아주 세밀한 작업을 하고 약간은 고치에 둘러싸여 더 큰 그림을 보지 못한다. 그래서 상황이 어떻게 돌아가는지를 보고 끊임없이 고도로 창조적인 상태에 있는 디자이너들과 일하는 것이 매우 도움이 된다. 그들은 다른 차원에서 작업하고 생각한다. 친해지면 큰 도움이 된다"고 말한다. 브루노도 동의한다. "노스와 좋은 관계로 진화했다. 그들을 존중하고 서로 배운다. 곧잘 우리의 첫 반응은 '앗, 이건 아니야!'이지만 곧 그들이 우리를 밀어붙이고 그것이 활력소가 된다."

디자이너 클라이언트

돌턴 마그는 전용 폰트 디자인을 전문으로 한다. 그들의 디자인은 대단히 돋보이는 것에서부터 비교적 평범한 것까지 다양하지만 목적은 뚜렷하다. 모두 기업, 브랜드 또는 정보 시스템 고유의 폰트로 쓰인다. 자기 목소리를 가시적으로 뚜렷하게 만드는 전용 폰트의 가치를 이해하는 디자인 회사가 가장 가까운 클라이언트가 되기 쉽다. 돌턴 마그는 클라이언트 다수와 지속적인 관계를 발전시켰고 로고 콘셉트를 정교하게 다듬어 상표로 바꾸어 달라는 의뢰도 종종 받는다. 런던의 미니스트리 오브 사운드 클럽에 가거나 톰슨 여행사를 통해 휴가를 예약하거나 더블린의 얼스터 은행에 들어갈 때마다 돌턴 마그의 작업을 볼 수 있다. 브루노 팀은 폰트가 주로 본문에 사용되는지, 제목용 크기로 사용되는지 아니면 둘 다인지부터 어떤 시스템에서 어떻게 재현되는지 등 여러 가지 예리한 질문을 통해 완전한 브리프에 도달한다. 브루노 팀은 프로젝트 중간에, 다른 디자이너가 그들의 클라이언트에게 콘셉트를 승인받은 후 합류하곤 한다. "변수가 설정된다. 디자이너들이 우선 기성 폰트로 타이포그래피의 방향을 제시한 다음 우리는 그런 모양과 느낌을 압축하는 한편 독특한 뉘앙스를 고려한 글자체를 디자인하라는 지시를 받는다."

저작권과 보수

클라이언트가 특별히 요청하지 않는 한 돌턴 마그는 디자인에 대한 지적 재산권을 보유한다. 대신 클라이언트는 일정 기간 동안 일정 인원이 그 폰트를 사용할 수 있는 독점 사용권을 갖는다. 레귤러, 이탤릭, 볼드, 볼드 이탤릭으로 이루어지는 4종 폰트 가족의 디자인과 제작에 3개월쯤 걸린다. 보수는 폰트를 만드는 데 걸리는 예상 시간을 기준으로 계산하지만 브루노는 폰트를 넘겨준 후에 하는 사용자 지원 작업도 예산에 넣는다. "다국적 기업과 일한다면 사용자가 50만 명 정도이다. 이런 정보가 있으면 장차 그들에게 어느 정도의 지원이 필요할지 추정하는 데 도움이 된다."

글리프는 글자의 그래픽 표현이라고 할 수 있다. 예를 들어 글자 'A'에는 소문자, 스몰캡, 스와시 등 여러 가지 변형, 즉 글리프가 있다. 그래픽 표현은 바뀌지만 글자 자체는 바뀌지 않는다. 글자마다 운영 체제와 프로그램에서 인식되는 표준 코드(유니코드)가 할당된다. 'A' 키를 누르면 'A'의 글자 코드를 활성화해 이 코드를 차지하는 글리프를 호출해 화면에 표시하거나 인쇄한다. 최신 폰트 명세는 전 세계에서 현재 사용되는 글자 체계 대부분을 다루도록 65535자를 인코딩한다.

브루노 팀이 디자인하는 새로운 폰트는 모두 라틴어 확장-A라는 공인된 문자세트의 모든 글자와 기호를 포함한다. 여기에는 대문자, 소문자, 숫자, 모든 구두점, 동서유럽 언어의 모든 악센트와 악센트 붙은 글자가 들어간다. 여기에서 검은색 글자들은 기본 라틴어 확장-A 문자세트이고 회색은 돌턴 마그에서 자체 표준 문자세트를 구성하려고 추가한 것이다. 더 전문적인 용도인 돌턴 마그의 '타이포그래피 문자세트'에는 파란색으로 표시한 글자들도 들어간다. "표준 세트에 어깨숫자와 다리숫자, 분수, f 이음자를 포함해 확장했다." 스몰캡과 넌라이닝숫자가 이 표준 세트에 추가될 것이다. 브루노는 이 과정을 시작하기 전에 무엇이 필요한지 아는 것이 중요하다고 설명한다. "그것이 디자인 방향과 문자세트 구성 방식에 영향을 준다."

ABCDEFGHIJKLMNOPQRSTUVWXYZÆŒ&
abcdefghijklmnopqrstuvwxyzæœøfiflﬀﬃﬄß
$¢ƒ£¥€0123456789%‰0123456789⁰¹²³⁴⁵⁶⁷⁸⁹₀₁₂₃₄₅₆₇₈₉
½⅓⅔¼¾⅕⅖⅗⅘⅙⅚⅐⅔⅜⅝⅞⅑⅖⅘⅚⅞⅑
{[(_)]}*,.:;-/|¦\□!@^~†‡§·•¶®©™ªº¿¡«»‹›…——""''‚„#''°ℓ℮
¬+<=>≠≤≥±÷−×/∞∑√◊∏∫∂Δ≈μΩ

ÁÀÂÄÃÅĀĄĂÇĆČĈĊĎĐÉÈÊËĒĔĖĘĚĜĠĢĞĦĤÍÎÌÏĪĨ
ĬĮĨĴĶĻĽĿŁŃÑŇŅŊÓÒÔÖÕŌŐØŎŔŘŖŚŠŞŜŤŢŦ
ÚÙÛÜŪŲŮŰŨŴẂŴẀŸÝŶỲŹŽŻÞĲ

áàâäãåāąăçćčĉċďđéèêëēĕėęěĝġģğħĥíîìïīĩĭįĩĵķļľŀłŋñńňņŉó
òôöõōőøŏŕřŗśšşŝťţŧúùûüūųůűũŵẃŵẁÿýŷỳźžżþſĸĳ

ABCDEFGHIJKLMNOPQRSTUVWXYZÆŒØFIFLﬀﬃﬄLSS
{[()]}&!?*@ªº''""$¢ƒ£¥€0123456789%‰123456789
ÁÀÂÄÃÅĀĄĂÇĆČĈĊĎÐĐÉÈÊËĒĔĖĘĚĜĠĢĞĦÂÍÎÌÏĪĨĬĮĨĴĶĻĽĿŁŔ
ÑŃŇŅŅÓÒÔÖÕŌŐØŎŔŘŖŚŠŞŜŤŢŦ
ÚÙÛÜŪŲŮŰŨŴẂŴẀŸÝŶỲŹŽŻÞĶĲ `´˝ˆ˜¯˘˙˚¸˝ˏˎˇ

스몰캡이라고 부르는 스몰캐피털은 폰트의 대문자를 소문자 엑스하이트와 비슷하게 보이는 높이로 다시 그려 변형한 것이다. 스몰캡의 비례와 굵기는 소문자와 나란히 놓일 수 있도록 조정된다. 스몰캡 대신 크기가 작은 대문자를 사용한다면 전체 획의 굵기가 줄어들어 다른 글자에 비해 너무 가늘게 보이므로 스몰캡이 필요하다. 스몰캡이 가장 흔히 쓰이는 경우는 우편번호와 누군가의 이름 뒤에 자격을 나타내기 위해 두문자어를 쓸 때다. 두 경우에 표준 대문자를 쓰면 눈에 거슬릴 수 있다.

어깨숫자와 다리숫자는 보통 참조, 색인, 수학적 용도로 사용한다. 어깨숫자의 상단은 대문자 높이 약간 위에, 다리숫자는 기준선 아래에 앉힌다. 어떤 폰트에는 역시 주로 수학에 사용되는 어깨 소문자도 들어간다.

이음자는 나란히 놓일 때 서로 겹치거나 불안정한 두 글자를 대체하는 하나로 된 글자이다. 이음자는 보통 프로그램에서 자동으로 대체되는 글리프이다. 가장 일반적인 것은 fi와 fl이다.

라이닝숫자는 기준선을 따라 놓이는 숫자인데 여기 검은색과 회색으로 표시된 것에서 보듯이 대문자와 높이가 비슷하다. 항상 같은 너비를 차지하도록 디자인되어 도표를 작성할 때 쓰면 줄이 자연히 정돈된다. 이는 예를 들면 숫자 1 둘레에 남는 공간이 9의 경우보다 더 크다는 뜻이다. 파란색으로 표시한 넌라이닝숫자 또는 올드스타일숫자는 소문자처럼 디자인된다. 일부는 기준선 아래로 내려오는 디센더가 있고 일부는 엑스하이트 위로 올라오는 어센더가 있다. 쭉 이어지는 글이나 우편번호 등에 사용한다. 넌라이닝숫자는 본문에 사용하기 좋도록 비례너비이다. 폰트에는 대부분 라이닝숫자가 들어가고 전문가 문자세트 또는 오픈타입 특성의 일부로 넌라이닝을 이용할 수 있다. 넌라이닝숫자를 모든 폰트에서 이용할 수는 없다. 디자이너들은 글자사이를 시각적으로 고르게 만들기 위해 종종 본문에 들어가는 라이닝숫자의 글자사이 값을 따로 조절하기도 한다.

2007년 11월 12일 ㄱ 스튜디오는 대 흥분. 방금 클라이언트에게 라틴 글자 디자인 콘셉트를 보냈고 이제 아랍 글자를 생각하기 시작했다.

TDC는 브리핑에서 아틀리에 퍼시픽 디자이너들과 아이다스 Aedas 건축사무소로부터 받은 사이니지의 상세 사양을 돌턴 마그에 제시했다. 그러니까 돌턴 마그가 개입하게 되었을 때 클라이언트인 두바이 도로교통국 RTA의 승인 아래 표지판 패널의 크기와 위치가 대부분 정해진 상태였다. 브루노 팀은 폰트가 궁극적으로 사용되는 방식에 대해서는 스스로 한 발 물러서 왔지만 이렇게 미리 정해진 몇 가지 요인에 제약을 느꼈다. 제레미는 건축사무소에서 받은 지하철역 계획과 도면에서 약간의 영감을 받았다. "아주 미래적인 모습이었다."

사이니지 폰트를 디자인할 때는 공간의 경제성이 고려되어야 한다. 이 프로젝트의 경우 추가로 긴 문장을 넣어야 할 때를 대비해 패널을 300mm 너비 단위까지 확장할 수 있도록 디자인되어 있었다. 하지만 브루노 팀은 가능하면 모든 글자를 길이가 짧은 공간에 편안하게 들어맞도록 해야 한다. 그래서 이런 용도로 개발되는 글자체는 대개 상당히 좁게 맞추어진다.

브루노 팀은 사인이 후면 발광이라는 말을 들었다. "중요한 정보였다. 후광이 흰색 글자를 빛나게 해서 실제보다 강렬하게 보이도록 한다." 브루노 팀은 폰트를 알아보기 쉽게 해야 하지만 글자 크기가 커서 생기는 특수성도 염두에 두어야 했다. 큰 글자에서는 글자체 내부 공간과 글자사이 공간이 작은 글자에 비해 더 커 보이기 때문에 보완해야 한다. 발광과 함께 검토할 사항이다. "언제나 기능으로 돌아가야 한다."

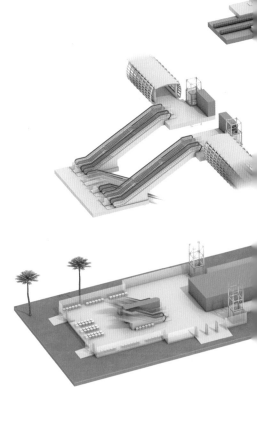

길찾기

사람들이 공공장소에서 방향을 잘 찾기 위해서는 공간 계획과 함께 일관성 있는 길잡이 시스템이 필요하다. 여기에는 사이니지와 음성 안내 또는 전략적으로 배치한 촉각 표면 등이 있는데, 보통 사용자 경험을 분석해 다양한 건축 및 그래픽디자인 장치와 결합한다. 이 분야 전문가들이 있고 그들과 함께 일하는 그래픽 디자이너들이 있지만 두바이 프로젝트는 이런 경로를 따르지 않았다. 대신 교통산업 전문 디자인 컨설턴트로 새 교통망의 브랜드 전략을 개발한 영국의 TDC, 즉 교통디자인 컨설턴시가 일을 맡았고 그들이 돌턴 마그에게 폰트 일을 의뢰했다.

트랜스포트 두바이

아랍에미리트 두바이의 새 지하철 체계는 2006년 공사를 시작했다. 브루노 팀은 지하철 사인을 위한 라틴과 아랍 글자 폰트를 디자인하는 일이 즐거웠지만 처음 받은 브리프는 "상당히 제한적이었다." TDC가 제시한 두바이 지하철망 내부 콘셉트는 전용 폰트와 종합 사이니지 체계를 통해 전체 네트워크에 시각적 아이덴티티를 부여하는 것이었다. TDC가 임시로 사이니지에 적용한 기존 아랍 글자와 라틴 글자 폰트는 이 과업에 어울리지 않았고 시각적 관련성도 없었다. 이 폰트들은 지도와 도로표지 등 장차 확장될 시스템에 응용하기에도 부적합했다. 어쨌든 돌턴 마그 팀은 다른 용도를 위해 폰트를 새로 만들어야 한다는 눈앞의 브리프에 집중했다.

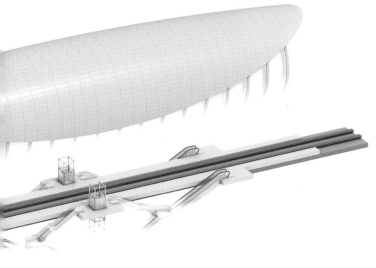

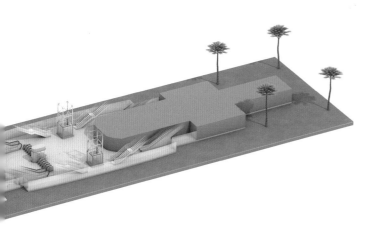

2007년 11월 28일ㄱ 디자인 콘셉트 결정에 따라 아랍 글자 시안을 보냈다. 시안이 형편없어 다시 시작해야겠다.

팀은 처음에 이 아홉 가지 라틴 글자체를 TDC에 제시했다. 모두 약간 좁고 로만 글자 평균보다 두껍다. 몇몇은 슬래브세리프를 적용했지만 대부분 산세리프였다. 조사에 따르면 낱말에 대문자와 소문자가 섞여 형태가 고르지 않을 때 멀리서 읽기에 더 쉽다. 모든 선택안이 어센더와 디센더에 비해 상대적으로 엑스하이트가 높다. 이는 폰트가 전체적으로 좁아서 일어나는 가독성의 손실을 보상하기 위한 것이었다.

Burj Dubai Station

Burj Dubai Station

Burj Dubai Station

Burj Dubai Station

Burj Dubai Station

Burj Dubai Station

Burj Dubai Station

Burj Dubai Station

Burj Dubai Station

마크가 제안한 글자체는 아홉 가지이지만 실은 미세하게 다른 방식으로 발전되고 정련된 네 가지 접근법에서 나온 것이다. 경험이 풍부한 전문가로서 그들은 이 중에 하나의 글자체가 선택되어도 추후 개발 과정에서 엄청나게 바뀌리라는 것을 안다. 그들은 이 과정에 실리적으로 임한다. "잘되려면 모두 많이 바꾸어야 한다."

이 아홉 가지 선택안들은 비례가 비슷하지만 흘낏 보아도 제법 차이가 드러난다. 소문자 't'의 암이나 소문자 'j'의 터미널 또는 소문자 'r'의 이어를 보라. 최소한의 변화를 준 것들은 현대적으로 보이고 터미널에 곡선을 준 것들은 이색적이지만 더 보수적인 느낌이다.

출발점

돌턴 마그는 내부적으로 새로운 폰트를 개발하는 방식을 표준화해 놓았다. "클라이언트가 새 폰트의 특정 낱말 세트를 먼저 보고 싶어 하는 경우도 있지만 우리는 'o'와 'i'로 시작한다. 원형과 스템이 기초를 제공하기 때문이다." 제레미의 설명이다. 론은 대개 먼저 실험할 12자를 뽑는다고 말한다. 무작위로 선택하는 것이 아니라 모든 주요 변수를 드러낼 수 있는 글자를 선택한다. 예를 들어 소문자 'g'는 'o'에 대한 본보기가 될 뿐 아니라 디센더가 있다. 소문자 'h'는 'n'의 바탕이 되고 역시 어센더가 있다. "몇 글자를 본 다음 외형과 느낌을 잡기 시작한다." 브루노가 덧붙인다. 팀의 대부분은 바로 컴퓨터에서 작업하고 마크는 드물지만 가끔 스케치북도 사용한다. 프로젝트와 여건에 따라 다르지만 회사 디자이너 전체를 활용해 초기 아이디어를 끌어낼 때도 있다. "도요타 프로젝트에서는 거의 모두가 스케치를 내서 결국 27가지 다른 디자인 아이디어가 나왔다." 팀 내에 아무도 아랍 글자 경험이 없어서 트랜스포트 두바이의 라틴 버전을 먼저 실험하기로 하고 세 가지 핵심 단어, 'Noho'와 'Burj Dubai'를 출발점으로 삼았다. 첫 프레젠테이션을 준비하느라 치열한 일주일을 보냈다. "이 단계에서 한 달이 걸릴 수도 있다." 마크가 말한다. 브루노가 끼어든다. "그래서 개인 프로젝트가 잘 안 되는 것이다. 시간이 무제한이고 제약이 없으니 영원히 빈둥거리게 된다." "맞다. 때로는 시간 제약이 머리를 더 잘 돌아가게 한다." 론이 인정한다.

2007년 12월 11일ㄱ 라얀 압둘라와의 작업은 성공이다. 아랍 글자는 해결했고 두 스크립트 체계에 대진전이 이루어졌다. 이제 클라이언트의 평가를 받을 기본 글리프 세트가 갖추어졌다.

프레젠테이션

멀리 떨어져 일하더라도 디자이너들은 클라이언트를 직접 대면해 작업을 보여 주고 싶어 한다. 클라이언트의 유난히 아쉬워하는 눈빛이나 지나치게 힘찬 악수가 장황한 토론보다 많은 것을 드러내기 때문이다. 돌턴 마그에게 일을 준 디자이너 클라이언트(TDC)가 그 위의 클라이언트 프레젠테이션을 처리하므로 브루노는 이 미묘한 교류를 직접 관찰할 수 없었다. 그는 중개자 역할을 하는 직속 클라이언트에게 의지하지만 잘못된 정보에 희생되지 않기 위해 할 수 있는 모든 일을 한다. "그래서 초기 브리핑 단계가 중요하다. 최종 클라이언트를 상대하는 중간의 TDC 디자이너가 타이포그래피를 제대로 이해했는지 파악해서 그들이 클라이언트에게 올바른 질문을 하도록 유도한다."

두 번째 단계

TDC는 돌턴 마그의 아홉 가지 시안을 클라이언트에게 제시했고 그중 하나가 선택되었다. 두 번째 단계도 아직 콘셉트 과정이기 때문에 중간 클라이언트가 한 가지 방향만 고집하지 않도록 해야 한다. "이를테면 스템 터미널을 처리하는 방식이 활자의 전반적 느낌에 큰 영향을 준다. 이 단계에서는 이런 디테일들을 충분히 실험한다. 아직 개발 중이지만 매우 엄격한 틀 안에서 이루어진다." 이 시점에서 아랍 글자에 대해서도 생각했는데 라틴 글자에 대한 전반적 방향이 정리될 때까지 아랍 글자 작업은 할 수 없었다. 프루티거 폰트를 떠올리게 하는 트랜스포트 두바이의 라틴 버전은 원보다는 타원을 바탕으로 하지만 그래도 매우 열린 느낌이다. "산세리프가 가장 적합하고 느낌은 휴머니스트라는 데 모두 동의했다. 사이니지 용도로는 친근하고 다가가기 쉽게 디자인하는 것이 맞다."

트랜스포트 두바이 2단계 과정에서 나온 몇 가지 버전이다. 엑스하이트와 어센더/디센더의 비례, 선 굵기, 각 획의 특징이 일치하지만 미세한 조정에 따라 폰트의 전반적 느낌이 다르다.

위의 버전은 몇몇 글자의 스템 터미널이 둥글고 다른 버전은 소문자 'i'와 'j'의 점이 마름모꼴이다(에드워드 존스턴의 유명한 1916년 런던교통국 폰트에 대한 경의의 표시). 모든 획의 스템이 둥근 버전도 있다. 놀랍게도 이러한 미세 조정이 폰트마다 뚜렷한 차이를 준다. 특이하게 생긴 터미널도 폰트의 가독성을 높인다. 론이 설명한다. "전체 낱말의 형태 그리고 엑스하이트와 어센더의 관계는 멀리서도 글자를 읽을 수 있게 하는 데 중요한 역할을 한다. 가까이 다가갈 때는 세부를 본다. 이 또한 폰트 식별에서 중요하다."

DubaiMetro1b

Burj Dubai Station
Union Square
Trains to Rashidiya
to Nakheel Station

bdhkltijumnprat

Similar to the DubaiMetro1a font but with
a change in the cut, which is rounded off
and fits very well to dynamic shapes like
in b, d etc.

2007-11-20 DubaiMetro1b

DubaiMetro1c

Burj Dubai Station
Union Square
Trains to Rashidiya
to Nakheel Station

bdhkltijumnprat

Only ascender charaters are with a
rounded stroke. Also a trial with different
dot shape.

2007-11-20 DubaiMetro1c

DubaiMetro1d

Burj Dubai Station
Union Square
Trains to Rashidiya
to Nakheel Station

bdhkltijumnpr

A trial with all the strokes rounded. It
might changes the font now to much and
looks a bit quirky for a signage font.

2007-11-20 DubaiMetro1d

2008년 1월 31일ㄱ 라틴 글자를 거의 완성해 승인을 받기 위해 보냈다. 약간의 가벼운 논평을 기대할 뿐이다. 아랍 글자의 기본 세트도 의견을 충족했다. 라얀 압둘라와 피오나 로스에게도 평가해 달라고 보냈다.

라틴과 아랍 글자꼴

라틴 알파벳은 15세기 중반 독일의 인쇄업자 구텐베르크가 처음 금속활자로 주조하면서 표준화되기 시작했다. 이전에는 모든 글이 손으로 쓴 필사본으로 제작되었으며 필사하는 사람의 특이한 버릇과 성격이 사본에 드러났다. 인쇄기술이 발달하고 대량생산이 가능해지면서 타이포그래피의 합리화와 단순화가 이루어졌다. 그러나 아랍 글자꼴의 역사는 전혀 다르다. 코란은 그림을 그리는 등의 형상화를 금지하기 때문에 레터링은 정보 전달의 수단일 뿐 아니라 추상적인 장식으로 여겨진다. 캘리그래피는 이슬람 문화에서 존경받는 부분이므로 인쇄된 아랍 알파벳도 여전히 손글씨 형태에 기반을 두고 있다. 그러므로 라틴과 아랍 알파벳이 시각적으로 동질감 있는 한 덩어리의 폰트를 디자인하는 것은 어려운 과제이다.

아랍 글자 버전 시작

라틴 폰트에 대한 접근법이 합의되자 돌턴 마그는 여기에 맞춰서 아랍 버전 개발에 관심을 돌렸다. 처음에 다양한 아랍 필기체를 실험했지만 글자들이 모여 어떻게 글을 구성하는지 제목용 폰트는 어떻게 쓰이는지 제대로 파악하지 못했다. 론에 따르면 "라틴 글자와 아랍 글자는 완전히 다르다. 마치 라틴 손글씨와 헬베티카를 비교하는 것과 같다. 구조가 완전히 다르다. 처음에 돌턴 마그는 이 점을 통찰하지 못했다. 먼저 만든 라틴 알파벳을 분석해 일관된 원리를 적용하고 비슷한 느낌을 주는 아랍 버전을 제작하려고 했는데 외국 글자를 다룰 때 발생하는 실질적인 오해다. 그리스 문자든 키릴 문자든 글자꼴이 인식되는 방식에는 국가적 차이가 있다. 이러한 변수를 이해하고 그 안에서 작업해야 한다."

'부르즈 두바이 역'을 뜻하는 아랍 글자를 실험했다. 돌턴 마그 팀이 글자의 구조를 이해하기 위해 분투했음이 느껴진다. 개념적으로는 흥미롭지만 브루노는 자신들이 아랍 글자에 무지함을 깨달았다. 기본 규칙을 파악하지 못했기 때문에 응집력 있는 문자세트를 개발할 수 없었다. 브루노는 타이포그래퍼 겸 디자이너 라얀 압둘라_{Rayan Abdullah}에게 자문을 부탁했다. 라얀은 이라크에서 태어났지만 독일에서 디자인을 공부했고 현재 라이프치히 시각예술학교의 타이포그래피 교수이다. 타이포그래피 전문 지식이 있으면서 아랍어와 독일어가 유창하고 영어도 잘하는 그는 완벽한 조언자였다.

자문을 수락한 라얀은 "이곳에서 며칠을 보낸 다음 우리에게 아랍 활자 개발에 관한 프레젠테이션을 했다. 우리는 잘못된 방향으로 가고 있었다. 문서에 사용되는 서체가 아니라 쿠파체(서예 중 이슬람 세계에서 가장 오래된 서체)에서 출발해야 한다는 것을 깨달았다. 철저한 이해 없이 외국 글자로 폰트를 만들 수 있다고 생각한 것은 오만이다." 론의 설명이다.

여기에서 라얀은 몇몇 라틴 글 자꼴을 택해 어떤 요소가 그 폰 트의 아랍 버전에 적용될 수 있 는지 탐구했다. 점의 형태와 크 기, 터미널의 곡선은 확실히 아 랍 글자에 옮길 수 있고, 라틴 글 자를 옆으로 또는 거꾸로 돌려 다른 유사점들을 확인했다.

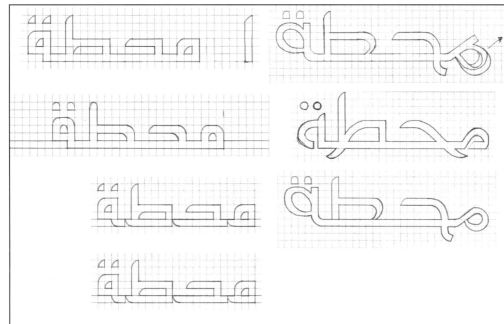

이 드로잉에서 라얀은 쿠파체의 구조가 아랍어 문서에 사용되는 서체보다 더 각진 사각형이라는 것을 보여 준다. 세로는 낮고 가 로가 넓은 특유의 비례가 있다. 높이에 비해 넓은 형태가 갖는 방향성이 사이니지에 적합하다.

쿠파체는 기하학적이라 폰트로 적용하기 쉽고 시각적으로 단순 해서 제목용으로도 알맞다. "본 디부터 비교적 작도하기 쉬운 글 자 형태이다." 론이 말한다. "문 제는 우리가 가려는 방향이 왜 그렇게 되었는지 스스로 이해하 는 것이었다. 제대로 하고 있다 는 확신을 얻으려면 원어민 독자 의 정보가 필요했다."

2008년 3월 4일 ㄱ 라틴 글자 'k'와 'y'에 예상하지 못한 몇 가지 변경. 아랍 글자는 잘 진행되고 있다. 디자인 승인을 받을 폰트를 준비 중이다. 승인이 나야 폰트 엔지니어링으로 넘어갈 수 있다.

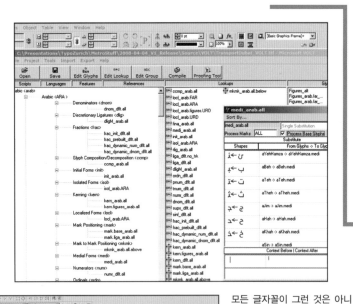

아랍 키보드는 글자마다 키가 하나씩 있다. 네 가지 변형 중 정확한 글리프가 입력되도록 프로그래밍하는데, '단독형' 글리프가 낱말에서의 위치에 따라 그 변형 중 하나로 교체되는 것이다. 전문 폰트 소프트웨어에서 이러한 대체표를 만들 수 있다.

모든 글자꼴이 그런 것은 아니지만 아랍 글자는 연결해서 쓰는 글자이다. 알파벳은 페르시아 글자와 우르두 글자를 포함해 32자이다. 다섯 글자를 제외한 모든 글자에 단독형, 어두형, 어중형, 어말형의 네 가지 변형이 있으며 낱말에서 놓이는 위치에 따라 어느 것을 사용할지 결정된다. 일부 글자는 디자인이 여기에 실린 것보다 조금 더 변형된다. 어두형은 라틴 알파벳의 대문자와는 쓰임이 좀 다르다. 아랍 글자의 어두형은 문장에서 모든 띄어 쓰는 낱말 처음에 사용되어 글자가 이어지는 것을 단절하는 역할을 한다. 낱말에서 중간의 모든 글자는 어중형이며 각각 어말형으로 끝난다. 따로 떨어진 형태는 단독형이다. "물론 라틴 필기체 폰트에도 비슷한 원리가 있다." 론이 말한다. "어두형, 어중형, 어말형이 있지만 효과가 그렇게 극적이지는 않고 원래의 캘리그래피 형태와의 관계를 볼 수 있다."

브루노는 저자, 강사 겸 활자 디자이너인 피오나 로스에게 트랜스포트 두바이 아랍 버전의 기본 글자사이 조절과 커닝 작업을 부탁했다. 피오나는 활자 주조소 라이노타입에서 일할 때 비라틴 폰트 디자인을 맡았기 때문에 이 일에 상당한 전문 지식이 있었다. 보통 전문적인 제작에 들어가기 전에 글자꼴 디자인과 글자사이 조절, 커닝이 이루어지며 이렇게 하여 사용 가능한 폰트가 탄생한다. 아랍 글자는 오른쪽에서 왼쪽으로 연결된 글자이므로 사용자가 글자 입력 진행 방향이 전환되는 소프트웨어로 작업하는지가 중요하다. 이는 돌턴 마그가 표준 라틴 글자에 하는 식으로 커닝 작업을 할 수 없다는 뜻이다.

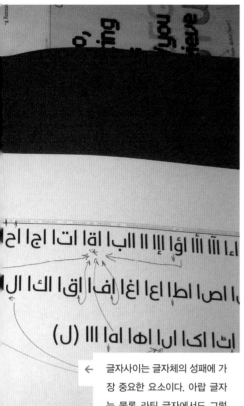

← 글자사이는 글자체의 성패에 가장 중요한 요소이다. 아랍 글자는 물론 라틴 글자에서도 그렇다. 판짜기할 때 글자와 글자의 관계가 균등한 짜임새를 갖도록 해야 한다. 'TA'처럼 중요한 글자 쌍은 따로 커닝 값을 주기도 한다. 작업 자체는 모니터 화면을 보고 하지만 돌턴 마그는 인쇄를 해 보고 글자사이 조절과 커닝이 잘되었는지 정확히 판단한다.

돌턴 마그가 폰트 하나를 본문용과 제목용으로 디자인하는 일은 드물지만 예산이 허락하면 그렇게 한다. "9pt에 최적화된 본문용 폰트와 더불어, 디자인을 좀 조정하고 글자사이와 커닝을 다르게 한 제목용 폰트를 만들어 달라는 의뢰를 받았다." 하나의 폰트를 사용 크기에 따라 디자인과 글자사이가 달라지도록 제작하는 것이 이론적으로 가능은 하다. "활자 디자이너로서 약간 좌절감이 드는 일이다." 브루노가 설명한다. "오픈타입 폰트의 본질은 프로그램이기 때문에 폰트를 노래하고 춤추게 만들 수 있다. 그 안에 지능을 넣을 수도 있지만 문제는 응용프로그램과 시스템 개발자들이 폰트의 작동 방식을 계속 제어하고자 하므로 이런 종류의 폰트를 지원하지 않을 것이다." "폰트가 판짜기되는 크기에 따라 글자사이, 엑스하이트, 굵기, 너비가 바뀐다면 아주 좋을 것이다. 시각적 크기 조정, 그것이 우리의 열망이다." 론이 말한다.

테스트

폰트 디자인은 "발표, 비평, 개선, 발표, 비평, 개선"의 연속이다. 이 프로젝트에서는 표지판이 후면 발광일 때의 폰트의 작용에 대한 실험도 했는데 "후광 효과를 보완하기 위해 약간 얇게 만들어 속공간을 키웠다." 새 폰트의 글자체들이 완성되면 기본 글자사이를 조절하는 까다로운 작업에 들어간다. 트랜스포트 두바이의 두 버전은 기본 글자사이 조절과 커닝 작업을 포함해 폰트랩 스튜디오 프로그램으로 만들어졌다. 본문용 폰트는 제목용 폰트보다 느슨하게 판짜기하는데 개별 글자 쌍의 사이가 덜 두드러진다는 뜻이다. 시각적 질감을 고르게 하려면 제목용 폰트에서 글자 쌍의 사이 조절에 더 신경써야 한다. "모든 글자를 그 외 모든 글자와 짝지어 살펴본다." 즉 "소문자의 26 제곱, 대문자의 26 제곱. 그리고 대문자와 소문자 조합으로 다시 26 제곱, 물론 구두점도 더한다." 바보 같아 보이지만 테스트의 효과는 만족스러우며 "기본 글자사이 조절을 잘할수록 개별 글자 쌍에 대해 할 일이 줄어든다." 디자이너들은 커닝 작업으로 흑백 공간의 균형을 최적화해 고른 질감을 얻는다. "대문자 'T' 다음에 'A'가 오면 사이에 큰 공백이 생기지만 이에 대해 할 수 있는 일이 많지 않다. 'T'와 'A'는 물론 'T'와 'H' 같은 조합에서도 고른 질감을 유지해야 한다." "전부를 조이면 구멍이 더 드러나"므로 "결국 절충이다. 글자사이를 고르게 하는 것은 판짜기된 언어의 모든 단어에 따라 좌우된다." 돌턴 마그는 적절한 글자사이 값을 정하는 알고리즘을 만드는 것이 불가능하다고 보고 모든 가능한 글자 조합에서의 글자사이와 커닝 조절을 수동으로 한다. 글자사이 조절은 '직선/직선', '직선/원형', '원형/원형'의 기본 결합을 확립하기 위한 체계적인 과정이다. 그에 따라 디자이너가 폰트의 글자사이를 완전히 제어하고 필요한 경우에 모든 수정 사항을 쉽게 적용할 수 있다.

2008년 4월 1일ㄱ 아니, 만우절 농담이 아니다. 폰트가 모든 디자인 과정을 마치고 제작 단계에 들어간다. 제작 담당자들이 폰트가 프로그램과 시스템에서 작동하도록 할 것이다. 며칠 걸린다.

기술적 작업

활자 디자인이 끝나면 폰트로 사용할 수 있게 바꾸는 일을 제레미가 맡는다. 그는 글자가 낱말 안에서 놓이는 위치에 따라 맞는 버전이 사용되도록 각 글자에 대한 글리프 대입을 프로그래밍한다. 폰트랩 스튜디오를 이용해 수천 개의 글자를 하나의 폰트 시스템으로 생성할 수 있다. 브루노가 덧붙여 설명한다. "이 사람들이 대문자, 소문자 등 기본 문자세트, 기본 커닝 작업을 한다. 제작에 들어가면 여기에 모든 악센트 부호가 있는 글자와 이음자를 넣어 확장한다. 그래서 악센트 부호가 있는 글자들에 대해 커닝을 재확인하고 일부는 수정해야 한다." 돌턴 마그가 전체 폰트 가족을 디자인하면 제레미의 작업은 더 광범위해진다. 예컨대 같은 폰트의 로만과 볼드가 같은 크기로 사용될 때 같은 기준선에 놓이는지 확인하면서 모든 대안에 대해 작업해야 한다. 또한 다른 운영 체제와 응용 프로그램에서 새로운 폰트의 기본 작동을 시험한다. 폰트가 어도비와 마이크로소프트에서 정한 규칙을 준수하는지 확인하는 중요한 작업이다. 준비되면 최종 글자체를 오픈타입 폰트로 내보낸다. 여러 가지 테이블이 담긴 작은 파일이다. 화면 렌더링을 개선하는 테이블과 함께 테이블 하나는 글리프이고 또 하나는 커닝이다.

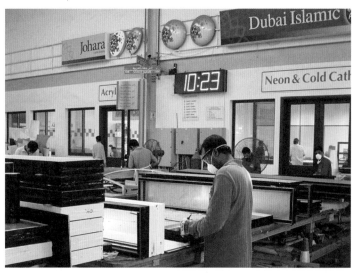

트랜스포트 두바이의 폰트는 해양청 소속의 수상 버스, 페리, 수상 택시의 길찾기에도 사용된다. 이것들과 지하철 사인뿐 아니라 지하철의 2500개가 넘는 거리 표지 또한 그 글자체를 사용한다. TDC는 폰트가 사인 레이아웃에서 어떻게 사용되어야 하는지를 보여 주는 종합 매뉴얼을 제작했다. 『두바이 사인 설명서Dubai Signing Manual』는 크기와 글자사이, 글줄사이 조절, 모든 픽토그램과 글자의 관계를 다룬다.

지하철 사인은 아랍에미리트 연방의 두 회사에서 만들었다. 방향 표지는 모두 스테인리스 스틸 상자에 담긴 LED 조명에 특수 비닐을 적용한 아크릴 패널을 탑재했다. 지금까지 약 1만 1000개의 사인이 만들어졌다.

브루노 팀은 폰트가 완성되면 기쁜 마음으로 재빨리 다음 프로젝트로 넘어간다. "여러 가지 굵기 등으로 제작하는 큰 프로젝트라면 4–5개월 계속될 수도 있다. 따라서 일이 끝나면 아주 기분이 좋다." 브루노의 말이다. "때로 우리 폰트가 잘못 사용되면 괴롭지만 내가 할 수 있는 일이 없다는 것을 알기 때문에 대개 모르는 체한다. 우리 작업이 디테일을 다루는 것이라 어떤 의미로는 저주받았다고 생각한다. 마이크로 타이포그래피이다. 우리의 눈은 세부 사항, 미약한 변화를 포착하도록 단련되었지만 다른 사람들, 심지어 꽤 실력 있는 디자이너도 그것을 완전히 알아채지는 못한다."

2008년 4월 4일┐ 엔지니어링이 예상보다 순조롭다. 폰트를 클라이언트에게 발표할 준비가 되었다. 대대적 테스트를 마치고 드디어 나와 기쁘다.
2009년 7월 29일┐ 클라이언트에게 폰트를 넘기고 나서 1년 동안 어떤 불만도 나오지 않았다. 우리가 훌륭하게 해낸 모양이다. 폰트는 마침내 지하철이 개통되는 9월부터 실제 사용된다.

그래픽디자인 다이어리

나미비아의 디자이너 프로크 스테그먼(1973-)은 공예적 작업과 재료에 대해 독특한 접근을 하는 디자이너라 흥미로웠다. 프로크는 일반적인 분야 구분에 구애받지 않고 도예, 영화, 일러스트레이션, 디자인, 패션 등을 넘나들며 일한다. 패션은 의외의 재료를 실험적이고 감성적으로 사용하는 그녀의 작업과 잘 어울리는 세계이다. 남아프리카의 니트 디자이너 리처드 재거Richard de Jager의 신생 패션 레이블 PWHOA의 그래픽 아이덴티티를 개발하는 이 프로젝트는 패션과 그래픽디자인의 융합이라는 점에서 호기심을 자극했다. 또 이 프로젝트가 창작의 자유는 보장하지만 구체적 브리프와 고정된 마감, 예산이 없는 개방적 성격이라는 점도 관심이 갔다. 어떤 창작 과정을 거쳐 어떤 결과를 끌어냈을까? 불손한 아방가르드 리처드 재거는 PWHOA를 "공예의 새로운 악몽"이라고 표현한다. 개인적이고 일회적인 작품을 창작하는 그는 독창적이다 못해 때로는 기이한 디자인으로 국제적 주목을 받았다.

프로크의 클라이언트로는 패션 브랜드 프라다, 미우미우, 엘리 키시모토, 피터 새빌과 트레이더 레코드가 있고 그녀는 펄프의 리더 자비스 코커의 청첩장을 디자인하기도 했다. 리처드와 프로크 두 디자이너의 합작은 둘 다 가능성을 끝까지 밀어붙이고 자기가 속한 분야의 상업성에 비슷하게 회의적인 태도를 보이며 둘 다 남아프리카에서 일하는 디자이너라는 점에서도 흥미롭다. 이러한 지리적·정치적·사회적 맥락이 프로젝트에 어떤 영향을 미칠 것인가?

종종 실험을 지향하며 고급 생산가치를 이용해 세련되고 유려한 결과를 얻는다는 점에서 패션과 그래픽 디자인은 동류이다. 프로크는 아프리카와 유럽이라는 아주 다른 두 대륙에서 교육을 받고 경력을 쌓았다. 이러한 배경이 그녀의 접근 방식을 특징짓는다. 프로크에게 정말로 중요한 것은 무엇이고 그녀의 로테크 기술과 공예에 근거한 작업의 토대는 어디에서 찾을 수 있을까?

아프리카에서

"나는 확실히 아프리카인이다." 프로크는 독일과 영국에서 공부했고 지금은 남아프리카공화국 케이프타운에서 활동하지만, 나고 자란 곳은 아프리카 남부의 인구가 많지 않고 작은 사막 국가 나미비아이다. 그리고 그 뿌리는 깊다. 독일을 떠나 나미비아로 이민 온 고조부 대부터 그녀는 이민 5세대이다. "내가 태어난 장소가 전적으로 나를 알려 준다고 할 수 있다. 나미비아는 산업 발전이 없다. 풍경이 전부이다. 완벽하게 훼손되지 않았고 매우 아프리카적이다. 유럽의 흔적이 별로 없다. 완전히 다른 세계가 보인다. 그것은 자연에 관한 것인데 그것이 바로 지금의 나에 대해 알려 준다."

힘바족

프로크는 아무것도 아닌 것에서 '놀라운' 무언가를 만드는 것에서 기쁨을 느낀다. 그녀가 성장기를 보낸 아프리카가 영감의 원천이 되었다. "나미비아 북부에 힘바라는 부족이 있다. 그들은 아주아주 하찮은 것들로 정말 놀라운 생활양식을 만들어 냈다. 짚과 진흙과 동물성 지방으로 만든 것들은 단순하지만 매우 아름답고 압도적이다." 프로크의 작업은 미학적으로는 유럽의 영향을 받았지만 감수성, 끈기, 지략은 아프리카에서 더 많은 영향을 받았다. 간과되기 쉬운 재료에 대한 관심은 이번 프로젝트에서도 드러난다. "인쇄에 특정 종이를 사용해 거기에서 뭔가 특별한 것을 끌어낸다. 기회가 없다고 생각하는 곳에서 기회를 찾을 것."

이상주의에 관하여

돈을 받는 그래픽디자인 프로젝트 작업은 답답하게 느껴진다고 프로크는 털어놓는다. 그녀는 더 실험적인 일을 하고 그래픽디자인의 관습에 도전할 때 가장 행복하다. 순진하게 들릴 수도 있지만 그래픽디자인에서 자신만의 길을 추구하려는 조용하고 격렬한 투지는 모든 디자이너가 기피하는 타협까지도 포용한다. "내가 해야 하는 그래픽디자인을 하기 위해 늘 잡다한 일들을 해야 했다. 우울하게 들릴 수도 있지만 불가피했다. 내가 믿는 그래픽디자인을 하기 위해서라면 바닥 청소라도 할 것이다."

자유를 찾아

프로크는 독일 마인츠에서 그래픽디자인을 공부했는데 정규 디자인 교육과정이 다루는 범위는 상당히 제한적이었다. "훌륭한 작업과 훌륭한 타이포그래피가 있었지만 이것이 내가 바라는 그래픽디자인이라고는 전혀 인정할 수 없었다." 런던으로 옮겨 로열 칼리지 오브 아트(RCA)에서 석사과정에 진학했는데 이것은 짜릿한 경험이었다. "RCA에 내가 찾던 모든 것이 있었다." 독립적으로 자신만의 그래픽디자인과 작업을 할 수 있다는 것을 발견했는데 그녀는 그 경험이 일종의 깨달음이었다고 표현한다. "그래픽디자인 안에서 하고 싶은 것을 알게 되었고 비로소 나 자신이 될 수 있었다. 어떤 사람들은 여행을 통해 무언가를 찾겠지만 나는 RCA에서 공부하는 것을 통해서 찾았다."

성실과 기교

"나미비아에서 그래픽디자인은 자의식이 약한 활동이지만 나는 언제나 그래픽디자이너가 되고 싶었다." 이는 그녀가 '구식 활판 인쇄 장인'이라고 부르는 아버지의 직업, 그리고 잉크와 종이에 둘러싸여 자란 것과 관련 있을지도 모른다. "나는 인쇄 과정에 관심이 많았고 극상의 솜씨를 활용해 최고의 작업을 만드는 데 흥미를 느꼈다." 영국 재즈 음반사 트레이더의 음반 표지를 위해 그녀는 현존하는 마지막 전통 판각사 두 사람에게 그녀의 새 그림을 형판으로 옮겨 달라고 의뢰해 그것으로 색깔 있는 편지지에 금박을 찍었다.

로고를 넘어

프로크는 케이프타운에서 어머니와 자매가 운영하는 버즈 카페의 아이덴티티 작업을 했다. "로고를 디자인해 간판으로 내걸거나 레터헤드와 메뉴판에 넣고 싶지 않았다. 그건 정말 재미없고 한계가 있다. 대신에 그릇으로 아이덴티티를 만들고자 했다. 그릇은 공간과 손님과 주방 사이에 관계를 형성한다. 따라서 도자기로 아이덴티티를 만드는 것은 완벽히 이치에 맞다." 카페 아래 작업장에서 가마에 직접 구워서 만든 프로크의 맞춤 수제 그릇에 담겨 나오는 나미비아 가정식은 현지는 물론 국제적으로 주목을 받았다. 그녀는 버즈 카페 프로젝트에서 로고가 꼭 필요한 건 아니라는 점을 발견해 좋았다면서 그렇다고 자신이 도예가가 된 것은 아니라고 덧붙였다. "나는 재료가 그래픽디자인 맥락에서 어떻게 활용될 수 있는지에 흥미를 느끼는 그래픽디자이너이다."

극단적인 클라이언트

"나는 도전 의식을 일으키는 클라이언트를 원한다. 클라이언트가 관습에 얽매이지 않는 방식으로 극단적이기를 희망한다." 이러한 프로크의 갈망은 현재 케이프타운에서 활동하고 있기 때문에 더 충족시키기 어렵다. 런던에서라면 케이프타운에서는 부적절하게 여겨질 프로젝트도 할 수 있을 것이고 '차이'에 대해서도 더 관대할 것이다. "자유로운 작업 방식이 받아들여지기 어렵다는 점에서 케이프타운에서의 생활은 아주 교육적이었다. 틈새시장을 찾아야 한다. 나의 방식대로 행할 수 있는 곳을 실제로 찾아야 한다."

Hi Frauke

Its all so exciting. I must say i think i make clothes because i
cant express myself in words properly everything seems funny but
here follows some:

power
kotz
ha-ii
organic tech
techno hobo
wont u please run over me
soldiers
camping fetish
loser
strange flora
fox
violence
smell
eyes
climbing
bad
sunshine on t.v
army
protection to the wearer
taking a yarn for a walk
chaos
future
the nothing

/
richie

프로크와 리처드가 나눈 대화가 사실상의 브리프가 되었다. 처음에 이메일을 주고받다가 만나서 커피를 마시는 것으로 발전했다. "언어적 과정이었다. 사람에 관한, 그리고 대화의 기회와 가능성에 관한 것이었다." 이리하여 프로크는 리처드의 작업 과정을 프로젝트에 반영하며 "그가 어떻게 생각하고 무엇을 원하고 그의 작업이 얼마나 걸리는가"를 이해했다. 그들은 서로 생각이 잘 맞는다는 것을 깨달았다. 각자의 일에 심오한 접근법을 사용하고 틀에 박힌 상업적 작업에는 흥미를 느끼지 못한다. 그들은 대화를 통해 "아주 많은 일이 진행되고 있어 그것들을 어떻게 로고에 구현할지가 과제"임을 확인했다.

프로크는 전에 친구들이 입은 리처드의 옷을 본 적이 있다. 이것은 "옷을 이해하는 진정한 방법이다." 그러나 프로크는 그의 작업의 시각적 측면에 지나치게 영향 받고 싶지 않았다. 그녀는 사람들이 생각하는 방식에서 영감을 얻는 창작의 도전을 즐기므로 리처드에게 낱말 목록을 보내 달라고 부탁했다. "프로젝트가 아주 느슨하게 개방적인 방식으로 이루어지기를 바랐고 그에게 사진을 받는 것보다는 낱말 목록만 받는 편이 더 분명하고 훨씬 제대로 전달된다고 생각했다."

이질적으로 보이는 리처드의 낱말과 구절 목록은 난센스와 허무주의, 유기적인 것, 인공적인 것과 일상적인 것을 망라한다. 이 목록과 둘이 나눈 대화에서 프로크는 PWHOA의 그래픽 아이덴티티가 브랜드의 유연한 포부를 반영해야 한다고 느꼈다. 두 사람 모두 단일한 그래픽 아이덴티티를 사용하는 것은 제한적이라고 느꼈다. "PWHOA는 언제나 개방적이어야 하므로 로고와 아이덴티티는 바꿀 수 있어야 하고 특정 크기나 모양으로 고정되어서는 안 되었다."

이 협업 프로젝트가 정해진 기한 없이 계속 진화하며 진행될 것임이 일찌감치 명확해졌다. 사실 프로크는 평생의 프로젝트라고 말한다. 유일하게 정해진 기한은 케이프타운에서 열리는 연례 디자인 행사이자 국제회의 겸 아프리카 디자인 박람회인 '디자인 인다바' 날짜였다. 그곳에서 리처드는 패션쇼를 열고 새로운 컬렉션을 발표했다.

열린 브리프

그래픽디자인 프로젝트는 대부분 마감 기한과 결과물을 제시하는 문서화된 브리프와 공식 브리핑 같은 것으로 시작한다. 이와 대조적으로 이 프로젝트는 시작부터 격식이 없고 열려 있었다. 프로크와 리처드가 활동하는 케이프타운의 예술디자인계는 비교적 작다. 그들은 만난 적이 없을 때도 서로의 작업을 알고 있었고 공통으로 아는 사람들이 있었다. 리처드는 프로크의 버즈 카페 작업에 대해 알고 그녀의 접근법에 흥미를 느꼈다. 프로크가 회상한다. "PWHOA에서 내가 아이덴티티를 맡아 주기를 바란다는 말은 가을부터 들었지만 리처드 드 재거와 이야기를 나누고 무엇에 관한 것인지 정말 이해하게 되기까지는 시간이 좀 걸렸다." 친구들의 소개에 이어서 전화, 이메일 그리고 직접 대화를 통해 그들의 협업은 형태를 갖추었다.

창조적 협력

많은 디자이너가 다른 분야 종사자와 교감하며 프로젝트를 하기를 바라고 실제로 그런 일을 찾는다. 그런 일은 재정적으로 매력적이지 않더라도(이 사례처럼 예산이 부족하거나 자비 프로젝트인 경우가 많다.) 창조적 협력을 수반하기 때문이다. 이는 위계적인 클라이언트/디자이너 관계가 아니라 존중, 신뢰, 평등을 바탕으로 한다는 점에서 창조적으로 큰 차이가 있다. "업무 관계가 매우 중요하다." 프로크가 설명한다. "일이 클라이언트가 하는 만큼 또는 클라이언트가 허용하는 만큼만 잘되는 경우가 많다. 물론 언제나 클라이언트가 어떤 일을 하도록 설득할 수 있지만 그것도 클라이언트가 어디까지 가겠다고 마음먹기에 달려 있다."

7월 12일 ㄱ 리처드와 처음 만나다.
7월 20일 ㄱ 리처드가 이메일로 낱말들을 보내다.

프로크는 "매우 소박한 재료를 멋지게 사용"하기로 결정했다. 비용을 최소화하기 위한 제한 조건이기도 하지만 "아이덴티티에 여러 가지 다른 느낌을 주면서도 통합 가능성을 만드는" 접근 방식이기도 하다.

프로크의 스튜디오가 있는 케이프타운은 여러 사업체가 들락날락하는 곳이어서 작업에 필요한 재료를 풍성하게 수집할 수 있다. 그녀는 자기 지역에서 재료를 구하는데 특히 사무실이 이사하면서 길가에 내놓은 물건들에서 놀랄 만큼 다양한 것들을 발견한다. 그녀는 사람들이 가치 없고 일회용에 그친다고 여기는 것들을 재발견하는 것에서 보람을 느낀다. 프로크는 재고나 할인 상품을 찾아 문구점을 돌아다니다가 발견한 종이를 이 프로젝트에 사용했다. "버려질 폐품을 되살리는 일은 아주 멋진 일이다."

프로크는 작업에 개인적 자료를 즐겨 사용한다. 리처드에게 어린 시절의 수집품을 요청했고 그가 태어난 곳인 남아프리카의 동식물에서도 영감을 얻었다. 식물을 스케치해 이 그림들을 글자꼴 형태로 짜 넣었다. 드로잉은 프로크의 작업 과정에서 항상 중요하며 연필의 움직임이 생각의 해방으로 연결된다.

본능적 반응

그래픽디자인 프로젝트는 대체로 리서치에서 시작된다. 리서치로 알아낸 것들은 브리프의 주제, 내용, 배경을 가다듬고 프로젝트의 방향을 설정하거나 어떤 선택을 해야 할 때, 아이디어를 낼 때 정보를 제공한다. 그러나 프로크의 접근 방식은 더 직관적이며, 정보보다는 번뜩이는 상상력에 기반한다. 그녀는 클라이언트와의 첫 대화에서 느낀 것과 그에 대한 본능적 반응에 의존한다. "처음의 신선한 아이디어가 늘 중요하다. 일종의 선견지명 같은 것이다. 우습게 들릴지 모르지만 클라이언트와 대화하는 초기 단계에 구상한 것이 아주 중요할 수 있다." 이 과정이 반드시 스케치북에 그린 이미지로 명시되지는 않는다. "이것이 좋은지 나쁜지는 잘 모르겠지만 보통 처음은 마음속의 그림인 것 같다. 그다음은 그 그림 또는 상상 또는 무엇이든 그것과 연결되는 것을 찾는 일이다." 프로크에게는 글쓰기와 기록이 중요하고 대개 거기에서부터 스케치가 나온다. "거기에서부터 쌓아 올린다."

낱말들은 연계되어 맥락을 형성하면서 프로크의 작업에서 점점 더 유의미해진다. 그녀는 리처드에게 프로젝트 내내 낱말 목록을 요청했고 여기 실린 것처럼 그의 이메일을 자신의 스케치북에 옮겼다. 이 목록은 그들의 프로젝트와 패션 분야의 성격에 특히 들어맞았다. "우연과 간접성과 주어진 시간에 알맞은 사물 찾기가 아주 잘 어울린다. 유행과 패션이 그런 것처럼 사물은 계절에 따라 변한다."

지속적인 긴 협력 과정 내내 리처드가 보내는 낱말 목록은 디자인 과정에 대해 "별자리처럼 방향을 알려 주는" 판단 기준이 되었다.

재료

자비 또는 저예산 프로젝트는 어쩔 수 없이 재료나 제작 사양 선택에 한계가 있다. 반상업적인 두 디자이너의 철학까지 더해져 이 프로젝트는 예산이 부족했고 지략을 발휘해야 했다. 리처드는 오래된 편물기로 일회성 작품들을 만드는데, 프로크는 그의 자급자족 방식과 '근원으로의 회귀' 열망이 직접 양을 키워 양털을 얻고 싶은 경지에 이르렀다고 말한다. 프로크는 이렇게 설명한다. "돈이 아니라면 열정에 관한 문제이고, 프로젝트의 시각적 해답으로서 필요한 것에 온전히 충실할 수 있다."

9월 10일 ㄱ 패션쇼 무대에 프로젝터로 영사할 새 이미지를 작업 중. 수컷은 다채롭고 암컷은 수수하게.
9월 21일 ㄱ 공식 로고와 PWHOA 꽃 글자 개발.
10월 1일 아침 ㄱ 가게 쓰레기통과 재고품에서 종이, 봉투, 카드, 천을 건지기 시작.

리처드의 PWHOA 디자인은 기하학적 형태, 형광색, 과장된 각도의 시대인 1980년대 양식에서 영향을 받았다. 프로크도 여기에서 영감을 얻었는데 특히 삼각형 'P'와 원형 'O'에서 이를 확인할 수 있다. 그녀는 선線 구조로 'W'를 그려 장난기와 개방성을 가미했다. 글자 'H'에는 '강한' 글자체 보도니를 넣어 리처드의 접근에 진지함과 완전함을 더했다.

1798년에 지암바티스타 보도니가 디자인한 보도니는 굵은 획과 얇은 획의 극명한 대조가 특징인 모던 글자체이다. 과장된 형태와 평평한 세리프가 여전히 과거를 내비치면서도 현대적인 느낌을 준다. 프로크가 부연 설명하듯이 'H'는 로고를 묶는 역할을 한다. "아마 'P'가 'P'인지 확신이 안 들겠지만 그다음 'H'를 읽고 왼쪽에서 오른쪽으로 더듬더듬 나아갈 수 있다. 글자를 바로 알아보지는 못해도 무엇을 말하는지 이해하려 한다는 것이다. 우리는 너무 직접적이지 않기를 원했다. 정보에 약간의 장벽이 있기를 바랐다."

리처드는 PWHOA와 짝을 이루는 HAII라는 남성복 라인을 개발하려고 한다. PWHOA와 HAII는 만들어 낸 말인데 프로크의 손을 거쳐 올빼미와 고릴라로 동물화되었다. 이 장난기 어린 디지털 드로잉은 PWHOA의 특징인 자연스럽고 직관적인 접근 방식에 따라 타이포그래피와 기하학적 요소로 이루어졌다. "동물적 본능 같은 것이다." 프로크가 설명한다.

그녀는 동물 얼굴 안에 브랜드 이름을 배치해 얼굴 모양을 만드는 것이 "로고를 부드럽게 하며 가벼운 느낌을 줘서 좋다"고 말한다. 이 글자들은 아직 사용되지 않았고 아마 사용되지 않을 것이다. "다만 하나의 로고로 밀고 나가지 않는 것이 매우 중요하다. 계속할 가능성을 만들었다는 점이 중요하다."

패션을 위한 디자인

그래픽디자인과 패션 모두 이미지와 아이덴티티를 구축하고 투영해야 한다. 하지만 그래픽디자인에서는 포용성(모든 이의 접근성을 전제로 디자인하기)이 바람직한 반면, 아방가르드 또는 오트 쿠튀르 패션은 배타성과 개성을 중시하므로 일회적이고 맞춤 제작이 높이 평가된다. 패션 레이블을 위한 로고나 아이덴티티 역시 독특하고 눈에 띄어야 하지만 가독성, 암시, 파격을 가지고 노는 자유가 더 허용된다. 자기 분야에서 변방에 있기를 자처하는 프로크와 리처드는 규제 없는 탐구를 즐긴다. "우리 둘은 '패션디자이너가 있고 레이블이 있고 특정 아이덴티티가 있다'는 식의 가시성이나 고정된 최종성을 좋아하지 않는다. 그것이 불분명하기를 바란다. 어쩌면 사람들을 불안하게 만들지도 모르지만 실험적이기 때문에 우리 둘 다 좋아하는 대로 간접적으로 남겨둘 수 있다."

우연한 발견

프로크는 리처드와의 첫 대화에서 영감을 얻었다. 그녀는 리처드의 절충적이고 활기 넘치는 접근 방식을 받아들여 PWHOA라는 이름이 지닌 타이포그래피 가능성을 탐구했다. "여러 가지 차원에서 진행되는 것이 많았기에 각 글자에 다른 느낌을 시도하고 구현하기가 좋았다." 그녀가 설명한다. "이 아이디어는 우리 둘 다 아주 이해하기 쉬웠다. 뜻하지 않게 완벽해서 진행이 매우 빨라졌다. 적절한 형태를 찾아 준비되었고 그렇게 되었을 때 좋았다." 그러나 그녀도 프로젝트와 아이덴티티의 완료되지 않은 속성을 분명히 안다. "PWHOA라는 이름은 있지만 온갖 형태와 크기로 나올 수 있다."

프로크는 눌러서 말린 꽃으로 알파벳 26글자를 만들어 두 번째 로고를 만들었다. 각 글자를 하나하나 손으로 그리고 싶었지만 일부 요소를 스캔해서 반복적으로 사용했다. 이런 디지털 조작은 그녀를 슬프게 한다. "긴 과정을 거쳐야 한다. 이상적으로는 각 글자를 따로 그리고 싶었다. 우리는 오직 한 번만 쓰일 것을 특별히 만드는 호사를 즐긴다." 두 로고는 거의 동시에 디자인되어 "같은 것을 다르게 표현했다."

10월 1일 오후ㄱ PWHOA의 재봉 라벨과 세탁법 표시 라벨 개발. 포스터를 위한 종이를 찾고 모으기.

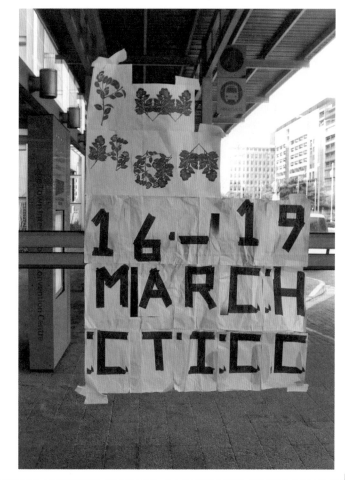

프로크는 포스터 제작 체계를 만들었다. 각 글자를 복사한 A4 종이를 타일처럼 이으면 필요한 크기와 비례에 따라 큰 포스터를 만들 수 있다. 그녀가 테이프로 단순한 알파벳을 만들었고 리처드는 쇼가 있을 때마다 그 글자들을 복사해 스스로 포스터를 구성할 수 있다. 위 오른쪽의 포스터는 케이프타운 국제 컨벤션 센터 주변에 나붙었다. 이 포스터는 프로크가 직접 작업했지만, 포스터가 "자기 삶을 갖도록" 했기 때문에 다른 사람에게 이 일을 맡겨도 안심할 수 있다.

프로크는 이 알파벳들의 역동성을 유지하고 테이프 글자의 본질을 지키고 싶었다. "그런 것에 너무 완벽을 추구하면 그것을 죽이는 셈이다. 작업하는 재료의 일반적 기능을 살펴보는 것이 늘 중요하다. 그런 이유로 나는 계속 직관적이려 한다. 마치 상자를 테이프로 봉하듯 속도감과 즉흥성을 포착해 묶어 놓는 것이다."

창조적 재활용

남아프리카의 문화적 다양성과 풍부함은 예술과 공예 창작에도 반영된다. 구슬, 유리, 가죽 같은 전통적인 매체와 함께 석유통, 전화선, 식품 라벨 등 발견된 재료를 차용해 쓰는 독창성이 있다. 이런 재료에 대한 적응과 혁신적인 접근 방식은 대체로 경제적 필요에서 나왔다. 어수선한 역사와 아파르트헤이트 42년을 지나 남아프리카공화국은 1994년에 첫 민주 선거를 치렀다. 정치적으로는 진보했지만 사회경제적으로는 여전히 어려웠다. 이러한 상황에서 풍부한 지략과 창의력은 중요한 생존 전략이며 프로크와 리처드를 비롯해 다양한 현대미술과 공예 작가들의 창작 의식에서 이를 읽을 수 있다.

규모의 경제

공예는 보통 소량 생산하므로 디자이너와 제작자 그리고 소비자와 제작자 사이의 관계가 밀접하다. 이에 공감하는 프로크와 리처드는 처음부터 PWHOA의 아이덴티티에 이러한 가치를 반영했다. 프로크가 선택한 재료와 스탬프와 스텐실 등을 사용하는 단순한 제작 방법 덕분에 리처드는 자급자족으로 생산 과정을 통제할 수 있었다. 주문이 들어올 때마다 직접 라벨과 포스터를 만드는 것이다. "대량으로 필요하지 않으니 모든 것을 아주 정성들여 만들 수 있다. 저예산으로 신중하게 물건을 만드는 접근법이다."

멸균 진공 포장되는 옷에 부착할 의류 라벨은 재활용 창고에서 싸게 살 수 있는 재생 천으로 만들었다. 프로크가 만든 로고를 스텐실로 라벨마다 찍어서 옷에 달았다. 그녀는 라벨이 상업적으로 보이지 않게 하고 싶었다. "PWHOA는 뭔가 아주 원초적인 것이 필요했다. 리처드를 위해 이런 극단적인 날것을 개발하는 것은 무척 멋진 일이었다. 이 스텐실 라벨이 지금 PWHOA에 어울린다. 그런 식으로 작업 방향을 제어한다."

세탁법 안내 라벨을 넣는 봉투도 발견된 것 또는 중고였다. 프로크는 리처드의 어린 시절 수집품을 이용해 이 장식 아이콘을 디자인했다. 그다음 이 일러스트레이션을 잉크 스탬프로 만들어 필요할 때마다 직접 봉투에 찍었다. 이 수공 제작 방법과 개인 문방구 활용이 옷의 맞춤복 성격과 수공예 성격을 강조하며 디자이너와 제품 소유자 사이에 친밀감을 형성한다.

2월 13일 ㄱ 리처드는 지난 몇 달에 걸쳐 패션쇼에서 보일 컬렉션을 준비했다. 이제 디자인 인다바에서 열릴 쇼를 준비하기 시작한다.

디자인 인다바

디자인 인다바에서 열린 PWHOA 패션쇼는 (이 책을 쓰는 동안) 이 프로젝트에서 유일하게 기한이 정해진 행사였다. 남아공 무역산업부의 후원으로 매년 열리는 디자인 인다바 엑스포는 디자인의 경제적 잠재력을 증진하고자 전 세계 구매자를 유치하며 남아프리카공화국 디자인의 다양성에 대한 국가적·국제적 관심을 반영하고 있다. PWHOA는 2008년 디자인 인다바에 패션 전용 행사장이 마련되면서 초청받았다. 디자인 인다바는 '받침대 같은' 기존 캣워크 등의 패션쇼의 공식에서 탈피하고자 패션디자이너들에게 "그들만의 '이야기'나 브랜드가 소통하는" 독창적 형식으로 작품을 제시해 달라고 요청했다.

패션쇼

처음에 리처드는 이 PWHOA 컬렉션을 회색 여성복과 밝은 색 남성복, 이렇게 두 가지 색상 라인으로 구분하려고 했다. 프로크가 말하듯이 "암컷이 항상 흐릿한 색이고 수컷이 아주 밝고 화려한 것이 조류와 비슷하다." 옷의 주름 등을 이용해 목과 어깨 등의 신체 부분을 과장하고 강조하는 것 또한 조류를 연상시킨다. 이 컬렉션을 위해 모델은 짝을 유혹하는 새를 닮은 무언가로 변신한다. 프로크는 컬렉션 의상 몇 벌을 보았지만 역시 시각적인 것보다는 언어적인 해석에서 디자인이 나왔다. "대화에서 많은 것이 나왔다." PWHOA의 패션쇼는 언론과 텔레비전의 주목을 받았고 호평을 얻었다. "이제 모든 것이 준비되었고 PWHOA는 출시해서 제대로 판매를 시작할 수 있다." 프로크가 행복하게 말한다. "이제 전부 모였으니 매장에 넣기만 하면 된다."

패션쇼 디자인에서 프로크와 리처드는 단순한 수공의 느낌을 유지하고 싶었다. 그들은 로테크 접근법을 특징으로 삼기 위해 흑백 아세테이트 복사와 프로젝터를 사용하기로 했다. 프로젝터에서 비치는 최소의 빛이 연극적 분위기를 강조했고 한쪽에서 과장된 그림자를 드리우는 강한 스포트라이트가 그것을 상쇄했다. 쇼의 시간은 리처드가 선택한 음악에 따라 정해졌다. 배경음악의 불협화음이 불안한 분위기를 강화했다.

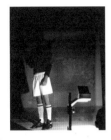 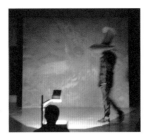

↑
프로크는 더 거칠고 낡아 보이는 이미지를 얻기 위해 새의 사진 자료를 복사해서 사용했다. 새 이미지가 대개 아름다움이나 선량함과 연관되지만 실제 새는 더 난폭하다는 것을 암시하고 싶었다. "리처드의 접근법 역시 어두운 면이 있으며 복사는 완벽함을 약간 없애 주고 조금 더 어둡게 만든다."

프로크와 리처드에 대한 글을 쓰는 지금 그들은 PWHOA 웹사이트를 개발하느라 바쁘다. 그녀는 웹사이트 작업이 오래 걸리지만 신속한 해결은 이 프로젝트의 철학이나 구체적 요구에 적합하지 않다고 느낀다. "진행 중이라는 점이 재미있다고 생각한다. 완결된 PWHOA 디자인은 없다. 시종일관 변화할 것이다. 무언가 이루어지자마자 창밖으로 내던지거나 새로운 맥락에서 사용할 수 있다."

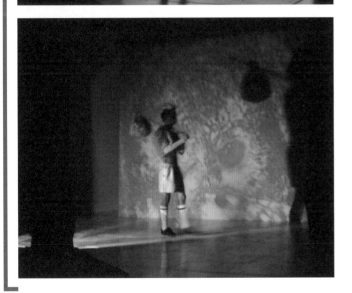

2월 19일ㄱ 쇼를 위한 영사 이미지 배열을 마무리하다.
3월 15일ㄱ 총연습.
3월 16일–19일ㄱ 디자인 인다바 패션쇼.
7월 10일ㄱ 라벨을 찍을 스텐실과 세탁법 봉투에 쓸 스탬프로 된 DIY 세트 준비. PWHOA는 DIY 준비 완료! 웹사이트 개발은 진행 중……

그래픽 커뮤니케이션 컨설턴트 회사 본드 앤드 코인이 자선단체 워 온 원트War on Want(빈곤과의 전쟁)를 위해 진행한 이 프로젝트는 그래픽디자이너에게 흔치 않은 과제였다는 점에서 특히 흥미롭다. 브리프는 작은 공공예술 공간에서 여는 특별전을 디자인하는 것이었다. 전시 디자인은 3D 디자이너에게 맡기는 게 관행이지만 이 전시는 이례적으로 그래픽디자이너가 주도적 역할을 맡았다. 프레젠테이션과 전시 내용에 주어진 자유와는 대조적으로 예산과 시간은 극도로 빠듯했다. 자선 부문은 보수적이고 대중적 호소력을 의식하는 경향이 있지만 전시 디자인 그리고 예술문화 단체를 위한 디자인에서는 대체로 실험의 자유가 보장된다. 그래서 우리는 이 구속과 자유의 결합이 어떻게 작용할지 알고 싶었다. 그래픽디자이너는 공간 디자인 프로젝트에 어떻게 접근하며 거기에는 어떤 디자인 요소와 과정이 필요할까? 그리고 자선단체 클라이언트를 위해 무엇을 해야 할까?

워 온 원트는 영국에 본부를 둔 자선단체로 개발도상국의 불평등, 불공정, 빈곤 개선을 목표로 노동자 권리 운동을 펼친다. 본드 앤드 코인과 워 온 원트는 2005년에 빈곤 퇴치를 위한 '메이크 파버티 히스토리 Make Poverty History' 운동을 홍보하는 런던 지하철 광고를 만드는 작업 때 처음 같이 일했다. 마이크 본드 Mike Bond(1977-)와 마틴 코인Martin Coyne(1978-)은 2001년에 본드 앤드 코인을 설립했다. 그래픽디자인 분야를 넘어 디자인 사고를 적용한 문제 해결에 전념하는 그들의 작업 범위는 브랜딩은 물론 디자인 카운슬과 영국심장재단 등의 클라이언트를 위한 커뮤니케이션 분석에까지 이른다.

자선이나 자원봉사 부문에서 일하는 디자이너는 대개 클라이언트와 뜻을 같이하기 때문에 그 일을 한다. 상업성이 비교적 덜한 분야에서 일하는 디자이너로서 마이크와 마틴의 포부는 다른 디자이너들과 어떻게 다를까? 그들의 프로젝트나 디자인 수행 방식에 영향을 준 경험은 무엇이며 그들의 디자인 철학을 어떻게 정의할 수 있을지 물었다.

이름이 중요한가?

마이크와 마틴은 어울리지 않게도 한때 '소년들'이라 불렸다. 냉정히 말해 둘에게 사내다움이 덜하다고 하긴 어려울 것이다. 그들은 대학에서 만나 학위를 위해 공동 프로젝트를 진행한 것을 계기로 "그때부터 어떤 형태로든 함께 일하고 싶다는 것을 알았다"고 한다. 외부에서 의뢰받은 작업을 같이 한 것이 동업의 시작이었다. "우리는 스스로를 마이크 앤드 마틴이라고 부르고 있었지만 성장했다고 생각해서 이름 대신 성을 따서 본드 앤드 코인이라고 했다."

재료와 제작

마이크와 마틴은 로열 칼리지 오브 아트 석사과정에서 같이 공부하면서 재료에 대한 진취적 접근 방식을 보여 주는 프로젝트를 진행했다. '물질적 글자체 physical typeface'라는 것인데 버려진 가게 창문에서 수거한 보안 테이프를 사용해 연결을 끊지 않고 계속 접어서 글자꼴이 이어지는 알파벳을 만들었다. 이렇게 나온 최종 결과물은 보안 테이프의 기능을 하는 동시에 정보도 전달됐다. 마이크와 마틴은 재료의 촉각적 성질에서 즐거움을 느끼고 여기에서 창조적 자극을 얻는다. 그들은 건축 책과 잡지에서 참고할 자료를 찾곤 한다. 그래픽디자인 잡지를 보기는 하지만 "영감을 얻기보다는 업계를 주시하기" 위해서라고 마이크는 말한다.

그래픽디자인을 넘어서

"그저 아름답고 시시한 것은 만들고 싶지 않다. 뭔가 좋은 일을 하는 디자인을 원한다." 마이크가 말한다. 나이와 능력과 관계없이 모든 사람의 삶의 질을 개선하기 위한 디자인 전략을 연구하는 RCA 헬렌 햄린 센터 연구원으로 있으면서 그들은 포괄적 디자인과 사용자 중심 디자인의 가능성에 대해 귀중한 식견을 얻었다. 그들은 영향력 있는 연구 기반 디자인 집단인 IDEO, 영국 디자인 카운슬과 함께 학교 디자인이 학습에 미치는 효과를 살펴보는 18개월짜리 프로젝트를 진행했다. 학생 워크숍 운영, 교장 및 관리자와의 대화, 프로젝트 보고서 작성과 디자인, 프로젝트의 장점을 내세워 상당한 예산을 확보한 발표 워크숍이 있었다. 결과물 중 하나는 새로운 책걸상 디자인이었다. "나를 가장 자극한 것은 디자인 세계를 넘어서는 문제를 해결하는 것이었다." 마이크가 말한다.

무에서 유를

디자이너는 대부분 제약 조건 안에서 일하기를 즐긴다. 마이크와 마틴에게는 제한된 예산도 그중 하나이다. "예산은 예기치 않은 영감의 원천이다. 무에서 유를 창조하는 것에 약간 흥분하는 것 같다." 어느 정도 절충 과정을 거치지만 그들은 예산에 맞추기 위해 생산성을 발휘한다. 특히 재료 사용과 제작 방법에서 존경할 만한 다재다능함과 독창성을 보이는 디자인 집단 그래픽 소트 퍼실러티Graphic Thought Facility가 그들에게 귀감이 되었다. 마이크는 그들의 진취적인 접근법이 자선 분야에 안성맞춤이지만 상업적 클라이언트에게도 환영받을 것이라고 생각한다. "그들은 의뢰한 것보다 더 많은 것을 얻을 수 있음을 안다."

교육 문제

마이크는 "교육에 대한 열정이 있다." 그는 "뇌를 활발하게 움직이는 데 좋다. 다른 공간에 있는 것이 좋다. 하루에 클라이언트 두세 명과 만나다가 75명의 학생을 상대하러 가는 것이 좋다. 아주 보람 있다." 졸업한 후 마이크와 마틴은 일주일에 하루 각각 킹스턴 대학교와 본머스 예술대학에서 그래픽디자인을 강의한다. 사업을 하면서 수입을 보충하기 위한 수단으로 가르치는 일을 찾는 디자이너가 많지만 본드 앤드 코인은 교육을 자신들의 업무의 중요한 부분으로 보고 이 관계의 공생적 성격에 대해 열변을 토한다. 그들은 가르치는 일을 한다고 클라이언트에게 자랑스럽게 이야기한다. 강단에 서는 것은 업계의 미래에 적극적으로 이바지하는 것이자 신선한 관점으로 디자인 문제를 바라보게 해 준다. "철학적인 면에서 디자인 교육은 큰 역할을 한다."

노동의 분배

"마틴이 어떻게 할지를 안다." 마이크가 웃으며 그들의 업무 관계를 말한다. "그는 하고 나는 그것에 관해 이야기한다." 뿌리 깊은 상호신뢰 덕에 역할과 책임을 나누기가 쉽다. 마이크는 대개 클라이언트 교섭과 프레젠테이션에서 간판 노릇을 하고 마틴은 그들이 '핵심 정리'라고 부르는 일을 한다. 그래픽디자이너 마크, 모니터 기반 디자이너 리아즈, 인턴 베스가 추가되어 스튜디오에는 풍성한 대화와 다양한 아이디어, 관점들이 오간다. 다 같이 프로젝트 목표, 콘셉트, 전반적 방향을 논의하지만 실제 창작과 디자인 측면의 일은 마틴과 마크에게로 넘어간다. "일부러 내가 좀 더 선의의 비판자 역할을 하는 편이다." 장난기 어린 웃음을 띠며 마이크가 말한다. "나는 클라이언트의 관점에서 문제를 제기하려 한다. 나는 흥을 깨는 사람이다."

안 어울리는 스타일

IDEO로부터 자기네 런던 사무실을 함께 쓰자고 초대받기 전까지 마이크와 마틴은 자기 집 침실에서 사업을 운영했다. 후에 마틴이 강의하는 본머스 예술대학과 연계된 창업보육센터에 입주했다. 런던을 벗어나는 것이 업계에서 밀려나는 것은 아니라는 걸 깨달은 그들은 다시 윈체스터로 옮겼다. 마이크와 마틴이 각각 사는 곳에서 동일한 거리만큼 떨어진 런던 남서쪽 도시이다. 여기로 회사를 옮긴 것에 대해 마이크는 "일과 삶의 균형에 관한 문제"라고 설명한다. "아름다운 곳이다. 도시지만 아주 작고 문화가 있다. 거리를 걸으며 머리를 식힐 수 있고 어딘가에 자신을 끼워 맞추거나 멋져야 한다는 등등의 압박감 없이 일하기 편안하다. 쇼디치에서 활동하기에는 우리가 유행을 못 따라간다."

해마다 워 온 원트는 전 세계에서 그들이 하는 일과 주변 이야기를 사진에 담아 이를 전시한다. 마이크와 마틴은 작업 시간이 짧고 기한이 빠듯한 이 연례 사진전의 브리프를 "일종의 협력 상황"이라고 말한다. 워 온 원트에게서 구체적 브리프 대신에 전시할 사진 작품들과 예산, 공간, 기한에 대한 가이드라인을 받았다. 본드 앤드 코인은 이 제한 조건 내에서 전시 내용과 디자인을 해석하고 조직하는 작가적 권한과 통제력을 보장받는다. 이번 전시는 사진가 훌리오 에트차르트의 과테말라 여행에 관한 것이었다. 그곳에서 워 온 원트는 협력단체 콘라도 델라 크루스와 함께 마야 아동 노동자의 인권 향상을 위해 필요한 교육과 서비스를 제공하는 프로젝트를 운영한다.

전시가 열릴 리치믹스는 극장, 행사장, 카페, 바를 합친 런던 이스트엔드의 예술 공간으로 런던 BBC 라디오가 있는 곳이기도 하다. 문화 창작 공동체 허브인 이곳의 이용자들은 워 온 원트가 목표로 하는 인구 유형과 일치한다. 문화에 관심이 많고 세계 문제에 통달하며 긍정적 행동에 기꺼이 참여하는 20-40대이다.

통신기술 덕분에 런던 밖에서 그래픽디자인 스튜디오를 운영하기 쉬워졌지만 온라인만으로는 한계가 있어서 마이크와 마틴은 종종 클라이언트나 작업에 필요한 장소를 직접 방문한다. 이번 프로젝트에서는 전시 공간을 보러 리치믹스 출장이 꼭 필요했다. "전시장에 직접 방문한 날부터 아이디어를 짜기 시작했다." 특히 전시장 방문을 통해 클라이언트의 요구 사항을 조정할 필요가 있음을 알게 되었다. 그 공간은 "전형적 사진 전시"에 적합하지 않았고 그들은 이 점을 워 온 원트에 솔직히 털어놓았다. "흰 벽에 사진을 거는 공간이 아니다. 그런 것을 원한다면 장소를 바꿔야 하고 이 장소를 고수하려면 다른 전시 방식을 찾아야 한다."

PROJECT - RICH MIX MEZZANINE AREA
DRAWING - PLAN AND ELEVATION
SCALE - 1:100 AT A3 1:50 AT A1
DRAWN BY: SQUIBBZ JOYCEE DATE: JUNE 2008

← 전시장 측에서 전시 공간의 바닥 면적을 표시하고 창문, 출입구, 비상구, 전원의 위치를 보여주는 평면도와 입면도를 제공한다. 디자이너는 이 도면을 보고 디자인이 잘 들어맞는지 점검할 수 있다. 이번 전시가 열릴 예정인 중이층 공간은 긍정적 특성과 문제점을 동시에 드러냈다. 세 개의 벽 가운데 하나는 비상구, 벽장, 선반 등 돌출된 부분이 있었다. 두 번째 벽은 긴 창문이 거의 차지하고 있어서 적당한 빛을 제공하지만 작품을 걸 공간이 한정되어 있고 세 번째 벽은 경사지고 밝은 빨강으로 칠이 되어 있다. "장소를 나오면서 갤러리 안에 갤러리를 세워야겠다고 생각했다. 말 그대로 공간 안에 공간을 구축하는 것이다. 3D 디자이너를 맞아들일 때였다."

예산

자선단체를 위한 전시 디자인은 다른 전시 디자인과 다르다. 우선 작품 전시보다는 논점을 전달하는 것이 목적이고, 역시 중요한 것이 예산인데 늘 쪼들린다. 큰 갤러리나 미술관 전시에서는 예산을 수만 또는 수십만 파운드까지 늘릴 수 있다. 이 프로젝트에서 마이크와 마틴이 쓸 예산은 많지 않았지만 직접 집행할 수 있었다. 예산을 확보해 직접 통제하는 쪽을 선호하는 디자이너가 많다. 덕분에 마이크와 마틴은 3D 디자이너나 인쇄소 등 다른 협력업체에 의뢰하고 계약하는 과정을 관리할 수 있었다.

내용

전시의 주제와 내용은 다양하며 이것을 내보이고 전달하기에 적절한, 계몽적이면서 매력적인 방식을 고안하는 것이 전시 디자인의 과제이다. 자선단체에게 전시는 대의를 널리 알리고 인지도를 높여 모금 활동이 수월하도록 하기 위한 것이다. 입장료가 있는 전시와 달리 이 무료 전시는 전시장 근처를 지나가는 방문객들의 발길을 잡아끌 수 있어야 한다.

공간

크건 작건, 웅장하건 초라하건 전시가 열리는 공간은 분명 브리프에서 결정적인 부분이다. 구조적 차원과 접근성 같은 기초적인 사항부터 관객, 분위기에 대한 고려에 이르기까지 전시 공간이 디자인의 상당 부분을 결정한다. 워 온 원트가 이 전시 장소를 찾아냈지만 공식 브리핑이 없어서 마이크와 마틴은 그곳을 방문하고 나서야 프로젝트의 과제를 완전히 이해했다.

기한

큰 미술관의 전시 디자인 프로젝트는 의뢰에서 전시 개막까지 여섯 달이 걸릴 때도 있다. 그에 비하면 이 프로젝트는 주어진 시간이 대단히 짧아서 예산을 받는 것부터 전시 초대까지 단 3주가 주어졌다.

8월 5일 ㄱ 전체 팀이 리치믹스 현장을 방문하고 브릭레인 등지를 돌아볼 예정이다.
8월 19일 ㄱ 공간의 비전통적 성격에 관련해 우려되는 점을 워 온 원트와 논의.

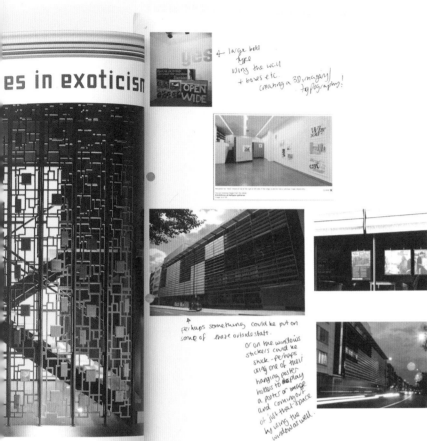

This and opposite page: Gijs
Bakker, Solo for a Soloist
(1990), as exhibition with two
faces. Soberly symmetrical
frames represent reason, and
'smashed-up' frames, atta-
ched to the installation in
criss-cross fashion, symbol-
ise the emotional side of
Dutch designer Gijs Bakker.
Photography Tom Crepts

마이크는 국제적인 인테리어 잡지《프레임Frame》에서 찾은 전시 공간에 대한 기사를 "핵심 이미지"라고 부른다. 건물을 디자인한 헤이스 바커르Gijs Bakker의 기본 구조와 원초적 미학에 끌린 마이크는 이러한 구조의 가능성, 즉 오픈 그리드를 '작품을 거는 선반'으로 이용할 수 있음을 확인했다. 개방 구조는 마이크가 설명하듯이 "어느 정도 우리에게 필요한 구조인 빈 캔버스를 연상시키기 때문에" 즉각적 반향이 있었다.

전시 공간 방문 후 마이크와 마틴은 영감을 얻기 위해 시각적 참고 자료를 찾았다. 리테일, 커머셜, 전시 디자인 등 다양한 공간디자인을 망라하는 건축 책과 잡지를 훑어보며 아이디어를 끌어내고 적합한 시공법과 건축 자재를 유심히 살폈다.

처음 조사에서 마이크와 마틴은 전시가 열릴 건물을 점검하며 그들의 디자인에 실마리를 제공해 주고 행인들이 전시를 보러 오도록 홍보하는 데 활용할 수 있는 건축적 장치를 찾았다. 메모가 곁들여진 이 출력물은 그들이 건물 외부에 덧댄 솔대slat를 이용하고, 창문에 스티커를 붙이고, 고정 장치에 포스터를 거는 방법을 고려했음을 보여 준다.

자선단체를 위한 디자인

지금은 자선단체가 메시지 홍보를 위해 그래픽디자인
을 이용하는 일이 흔해졌지만 늘 그랬던 것은 아니다.
전에는 자선단체들이 디자인을 하나의 차별화의 수단
으로 보았기 때문에 실험적 작업이나 창작의 자유를
허용하곤 했다. 그러나 이제는 그래픽디자인을 활용
하는 것이 이 부문에서 평범한 일이 되었기 때문에 디
자인 브리프가 관례화되었고 디자이너가 재량껏 프로
젝트를 밀어붙일 기회도 제한되고 있다.

어조

적절한 어조를 찾고 기획하는 것은 디자인에서 중요
한 일이지만 클라이언트가 자선단체일 때는 특히 그렇
다. 자선 부분에서 그래픽디자인은 열정적이고 효과
적으로 운동을 홍보하고 논점을 전달하고 지지를 불
러일으키는 등 가치 있는 역할을 해 왔다. 하지만 이러
한 긍정적 가능성 한편으로 그래픽디자인의 공공연한
사용에는 부정적인 부분도 있다. 비영리 모금 단체가
그래픽디자인에 돈을 쓰는 건 사치라는 인식이 아직
있고, 그래픽디자인이 자선단체의 은행 잔고와 우선
순위에 대해 오해의 소지가 있는 메시지를 전달할 수
있다. 자선단체는 좋은 디자인이 불러일으키는 권위
와 신뢰를 원하지만, 동시에 너무 기업적이거나 번드
르르해 보여서 그들이 대변하는 현실과 동떨어진 이미
지를 내보이지 않으려고 조심한다. 이러한 균형을 유
지하는 것은 까다로운 일이다. 본드 앤드 코인은 워 온
원트의 브랜드를 위해 빨강과 검정의 박력 있는 색상
과 볼드체를 사용해 마이크가 "비교적 투지 있다"고
표현한 눈에 띄는 시각 아이덴티티를 만들었다. 자선
단체 운동의 본질에 잘 맞으면서도 그들의 대외적 인
상을 세심하게 고려해야 한다. "결코 그들이 전투적으
로 보이지 않도록 해야 한다."

마이크와 마틴은 워 온 원트를
위한 디자인이 자선단체의 실천
적 개입을 드러내면서도 너무 세
련되거나 능란하게 보이지 않아
야 한다는 점을 염두에 둔다. 이
런 이유로 그들은 로테크의 공
리주의 미학을 전개했다. "사용
한 재료를 보면 브랜드에 맞는지
안다."

본드 앤드 코인이 이전에 디자인
한 이 연례 보고서와 소식지는
낡아 보이는 목판 타이포그래피
와, 대비가 큰 배색을 대담하게
사용해 그들이 다루는 직설적
메시지에 어울리는 시각적 효과
를 냈다. 워 온 원트의 시각언어
가 그들이 디자인한 행사와 품
목 전반에 걸쳐 일관성을 유지
하는 것이 중요하다.

9월 10일 ㄱ 워 온 원트를 만나 아이디어 논의.

마이크와 마틴은 스티브와 함께 아이디어를 시각화하기 전에 전시 장소를 다시 방문했다. 공간에 실제로 필요한 것들에 대해 파악하는 동안 스티브가 한 스케치이다.

"우리가 원하는 것은 아마도 합쳐서 하나의 벽을 만들 수도 있는 모듈 같은 것이다." 초기 논의에서 나온 이야기다. 그들의 접근법은 건축가보다는 제품디자이너에 가까웠다. "외부에서 어느 정도 만든 다음 현장에서 하루 만에 조립을 마칠 수 있는 게 필요했다. 거대한 한 덩어리의 구조물을 만든다면 융통성이 적을 것이다." 모듈 시스템을 구축하기로 합의한 다음 어떤 재료를 쓸지 논의했다. 마이크와 마틴은 제품 디자이너 스티브 모슬리Steve Mosley와 자료를 공유했고 전시 주제의 폭넓은 논제와 실현 가능성을 숙고했다. 미학과 예산 관점에서 "어떤 형태로든 목재를 사용해야 한다는 것이 매우 분명했고 그래서 어떤 구조를 만들어야 할지를 생각하게 되었다. 유년기와 노동이라는 전시 주제에서 사진이 유년기를 묘사하므로 구조는 노동을 반영해야 하며 약간 산업적이어야 한다고 생각했다."

그들은 단독형 구조의 토대로 목재 팰릿을 사용하는 것을 고려했다. "기성품 팰릿을 사용하고 싶었지만 썩 괜찮은 것이 없었다." 대신에 스티브가 이 아이디어를 본보기 삼아 직접 토대를 디자인해 만들었다. 이 브레인스토밍 기록에는 팰릿과 포장재에 인쇄할 그래픽 스케치도 있는데 원자재의 느낌을 전달할 목적으로 가공하지 않은 목재를 사용하다 보니 필요 없게 되어 바로 버려졌다.

스티브는 가로대 위치를 무작위로 잡을 작정이었지만 이럴 경우 사진을 배치하는 데 너무 많은 제약이 생긴다. 최종 디자인에서는 각 스탠드의 가로대 각도와 위치가 같아서 사진을 배치하는 그리드가 더 일관성 있게 되었다. 그래도 사진 크기가 다양하므로 무작위적 인상은 유지된다. 큰 사진은 항상 가로대 두 군데에 걸쳐서 걸리므로 튼튼하게 걸 수 있지만 작은 사진은 가로대 어느 지점에 걸지 정확한 접점을 생각해야 했다.

스티브는 다음 날 스케치 pdf를 마이크와 마틴에게 이메일로 보내 왔다. "어떻게 맞출지 구상할 수 있도록, 전시할 사진 개수와 크기에 대한 지침을 처음부터 스티브에게 주어야 했다. 이 초기 스케치에서는 구조를 강화해 주고 사진을 걸 수 있는 가로대가 디자인에 들어갔다."

전시 디자인

전시는 상설 전시, 단기 전시, 순회 전시, 이렇게 세 가지 범주로 크게 나뉘는데 각각 디자인 조건과 요구 사항이 다르다. 상설 장기 전시를 위한 디자인과 구조물에서는 내구성이 중요하다. 순회전에서는 각기 다른 장소에 맞춰 재조립할 수 있는 디자인이어야 하고 물류비와 운송비를 고려해야 한다. 이 프로젝트는 단기 특별 전시로, 마이크와 마틴은 빠듯한 예산과 일정에 맞춰야 해서 경제적으로나 논리적으로나 디자인의 효율성을 추구하기로 했다. 단 하루 만에 전시 설치를 해야 하므로 디자인과 시공을 위한 준비 기간 3주를 최대한 활용해야 했다. 또한 반드시 하루 안에 쉽게 철거할 수 있도록 디자인해야 했다.

3D 디자인

전시 디자인 프로젝트에서는 그래픽디자인이 보조적이고 3D 디자인이 주도하는 것이 더 일반적이다. 대형 화랑이나 미술관의 전시라면 특히 그렇다. 이런 경우에는 3D 디자이너의 전문 기술이 충분히 발휘될 수 있고 디자인과 구조 공사는 물론 작품 구성과 배치, 기본적 관리와 안전 규정 이행까지도 그들의 광범위한 책무에 들어간다. 3D 디자이너는 건축가가 많으며 복합 구조물에 관련된 작업도 할 수 있다. 리치믹스 전시 공간의 성격과 비교적 규모가 작은 전시 성격을 고려해 마이크와 마틴은 3D/제품 디자이너 스티브 모슬리에게 작업을 의뢰했다. 마이크는 처음부터 예산을 솔직히 밝혔다. "'돈벌이가 될 프로젝트는 아닌데 그래도 관심 있는가?'라고 말할 수밖에 없었다."

9월 26일 ㄱ 스티브와 리치믹스에서 만남.

10월 2일 ㄱ 워 온 원트에 목재 스탠드 프레젠테이션. 승인이 나서 바로 제작에 들어갈 수 있다. 스티브에게 목재 주문과 조립에 들어가도 된다고 알릴 것. 전시 일주일 전에 다 짓는 것이 목표.

이미지 선택

이 프로젝트처럼 그래픽디자이너가 전시할 작품을 선택하고 큐레이터 역할을 하는 것은 매우 이례적이다. 내용에 대해 이런 수준의 개입 권한을 받은 것은 그들이 워 온 원트와 쌓은 신뢰를 반영한다. 그러나 마이크는 좀 더 현실적으로 배후의 논리에 대해 말한다. "일이 성사되려면 그 방법밖에 없다. 큐레이팅을 따로 하기엔 예산, 시간, 인력 문제가 있고, 그들은 창작에 관한 의사결정을 우리에게 믿고 맡겨도 된다는 확신이 있다." 사진가와 워 온 원트가 우선 사진을 선별하지만 마이크와 마틴이 모든 이미지의 디지털 파일을 받아 그중에서 직접 선택한다. 그들은 사진을 선택할 뿐만 아니라 어떤 크기로 인화할지도 결정한다.

레이아웃

대부분 전시 디자인 프로젝트에서 큐레이터와 3D 디자이너는 사진 같은 평면적인 작품부터 입체 작품, 영상이나 인터랙티브한 작품 등 다방면의 전시품의 순서와 배치에 대해 긴밀히 협력한다. 이번에는 순전히 사진 전시여서 마이크와 마틴은 책이나 잡지 내지를 배치할 때와 비슷한 방식으로 전시 레이아웃에 접근할 수 있었다.

제목 선택

이 시점에는 전시 제목이 아직 정해지지 않았다. 마이크와 마틴은 이미지 선택을 시작하기 전에 제목이 필요하다고 느꼈다. "우리가 보기에는 모두 유년기를 빼앗기는 현실에 관한 것이었다. 그래서 유년기를 없애는 것 또는 유년기를 차단하는 것이 주제가 될 수 있다고 제안했다. 워 온 원트는 훌리오와의 미팅 이후에 전시 제목이 '중단된 유년기'로 갈 거라고 알려 주었다."

이미지의 레이아웃을 선택하고 디자인하는 것은 주로 마틴의 역할이었다. 우선 디자인 콘셉트를 알리는 이야기나 관점을 찾으려고 모든 이미지의 섬네일을 출력해 전체를 훑어보았다. 이미지 원본 200개를 28개가 될 때까지 선별하는 데 3일이 걸렸다. 마틴의 최종 선택은 주제나 이야기에 따르기보다 주로 사진 사이에 설정할 수 있는 미학적 관계와 색과 구도의 리듬에서 나왔다.

사진을 전시할 레이아웃을 짜기 전에 스탠드를 어떻게 배열할지 정해야 했다. 우선 이 인디자인 스케치로 스탠드들의 최종 배치와 배열을 계획했다. 스탠드 몇 개가 모여 한 열을 이루었다. 어떤 이미지들을 나란히 놓을지 고려하다 보니 "약간 펼침쪽 비슷하게" 되었다고 마이크는 설명한다. 디자인하는 동안 마틴은 스탠드가 놓일 위치를 상세히 표시한 도면에 사진 섬네일을 배치해 전시가 전체적으로 어떻게 돌아가는지 계속 살펴볼 수 있었다. 사진은 A1, A2, A3 크기로 출력된다.

스탠드 구조 때문에 사진 배치에 제약이 있었다. 사진을 가로대에 단단히 고정해야 하는 한편, 사진 뒤쪽이 노출되므로 이미지의 앞뒤 양쪽 배치를 모두 고려해야 했다. 이 레이아웃을 보면 이미지 뒷면이 보임으로써 전체 전시의 속도를 조정하는 조용한 구역이 생긴다. 앞뒤의 정렬은 서로 보완하며 비대칭적이고 역동적인 레이아웃을 만든다. 이로 인해 관객은 공간을 헤쳐 나가며 스탠드의 반대쪽에 보이는 것을 발견하게 된다.

자르고 붙이고 재설계하는 과정을 통해 마틴은 사진의 여러 순서와 조합을 시험하면서 이야기가 만들어지는 관계를 찾으려 했다. "이렇게 꽤 여러 단계를 거쳤다." 각 사진은 가로대의 각도가 주는 효과를 고려해 주의 깊게 배치되었다. 사진 속 수평선, 팔 또는 빨랫줄이 만드는 각도 사이의 긴장, 뒤에 흐르는 가로대의 각도는 정연하고 설득력 있는 배치를 만들기 위해 미세하지만 중요한 세부 사항이었다.

이미지를 인화하고 대지에 붙이고 시간에 맞추어 전시장까지 운반하는 데 배정된 시간이 촉박했다. 이전 프로젝트에서 마이크와 마틴은 시간이 오래 걸리는 사진의 색상 점검도 했지만 이 경우에는 "시간의 혜택이 없었다. 전혀 안 되었다." 대신에 사진가가 미리 색상 균형을 맞춘 고해상도 파일을 제공했다.

놀랍게도 사진가는 마이크와 마틴이 수행한 사진 선별과 배치 및 순서에 만족했다. "이전에 그는 사진을 꽤 많이 가져다 벽에 붙이는 전시를 했던 것 같다. 그는 우리가 자기 사진을 다른 식으로 다룬다는 점에 흥분한 듯했다."

10월 13일ㄱ 사진 배열 조정. 앞으로 3일 안에 큰 흐름은 정리되어야 한다.

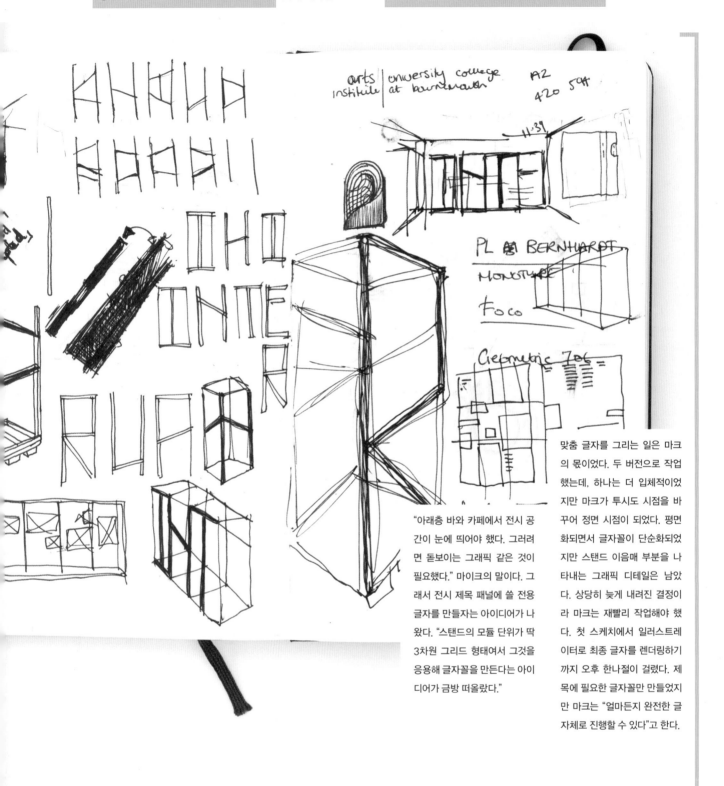

"아래층 바와 카페에서 전시 공간이 눈에 띄어야 했다. 그러려면 돋보이는 그래픽 같은 것이 필요했다." 마이크의 말이다. 그래서 전시 제목 패널에 쓸 전용 글자를 만들자는 아이디어가 나왔다. "스탠드의 모듈 단위가 딱 3차원 그리드 형태여서 그것을 응용해 글자꼴을 만든다는 아이디어가 금방 떠올랐다."

맞춤 글자를 그리는 일은 마크의 몫이었다. 두 버전으로 작업했는데, 하나는 더 입체적이었지만 마크가 투시도 시점을 바꾸어 정면 시점이 되었다. 평면화되면서 글자꼴이 단순화되었지만 스탠드 이음매 부분을 나타내는 그래픽 디테일은 남았다. 상당히 늦게 내려진 결정이라 마크는 재빨리 작업해야 했다. 첫 스케치에서 일러스트레이터로 최종 글자를 렌더링하기까지 오후 한나절이 걸렸다. 제목에 필요한 글자꼴만 만들었지만 마크는 "얼마든지 완전한 글자체로 진행할 수 있다"고 한다.

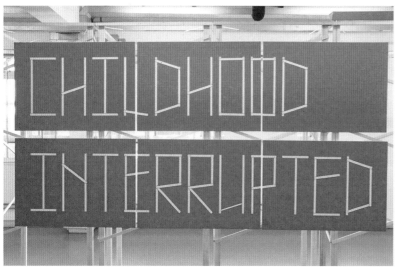

우연히 중이층 구역의 페인트칠한 벽이 cmyk 프로세스로 맞추기 쉬운 빨간색이었다. 더군다나 이 빨강이 워 온 원트의 아이덴티티에 쓰이는 빨강인 팬톤 485와 비슷한 것은 "순전히 요행"이었다. 우리는 빨강 바탕에 제목 레터링을 하얗게 넣어 이 우연의 일치를 활용했다. 반복적으로 사용된 이 레드는 전시 공간에 간간이 끼어들며 관객을 전시로 끌어들였다. "중이층 가장자리에, 계단 꼭대기에서 사람들의 눈길을 사로잡고 그들을 전시장으로 끌어들이는 무엇이 필요했다."

마이크와 마틴은 부럽게도 전시에 사진 캡션을 넣지 않겠다는 결정을 할 수 있는 위치에 있었다. 그들은 사진의 성격이 직접적이라 보충 정보가 필요하지 않으므로 캡션이 없어도 된다고 느꼈다. 그래픽디자인 관점에서 이것은 "약간의 보너스"라고 할 수 있다. "글을 전시 곳곳에 흩어 놓지 않고 한곳에 둘 수 있었다." 그래서 시각적 간섭이 과해지는 것을 막을 수 있었고 도입부와 제목 패널을 만드는 데 집중할 수 있었다.

전시 그래픽

대부분 전시 디자인 프로젝트에서 그래픽디자이너의 역할은 3D 디자이너와 큐레이터와의 논의를 통해 전시의 그래픽 언어와 시각 아이덴티티를 개발하는 것이다. 여기에는 정보 표시 패널, 작품 라벨, 사이니지부터 관련 인쇄물, 도록, 전단까지 모든 그래픽이 포함된다. 이 프로젝트에서는 전시 공간이 못 보고 지나치기 쉬운 공간이라 위층으로 방문객을 끌어들이기 위해 눈에 띄는 시각 아이덴티티를 만드는 것이 중요했다.

접근성과 포괄성

디자이너는 접근성과 포괄성 문제도 고려해야 한다. 영국의 장애인차별금지법(DDA)은 모든 사람이 차별 없이 공공 영역의 공간과 정보에 접근하기 쉬워야 한다고 명시하고 있다. 전시에 쓰이는 모든 글의 폰트, 글자 크기, 글자사이, 색상, 게시하는 높이를 고려해야 한다는 뜻이다. 이는 동영상과 소리 등의 대안으로 정보를 전달해야 한다는 뜻도 된다. 예를 들어 작품 라벨에는 엑스하이트가 큰 산세리프 글자체가 읽기 쉽다. 흑백이 가장 읽기 쉬운 배색이며 여기에서 벗어나면 가독성이 떨어지므로 디자인에서 다른 식으로 보완해야 한다. 그래픽디자이너는 DDA의 지침을 지키면서도 결과물이 비슷비슷해 보이지 않아야 하는 과제를 안게 된다. 포괄적 디자인이 모두에게 접근성을 보장하는 것이지만 모든 사람이 다 같지는 않다. 또 그래픽디자이너는 관객을 가르치려 들거나 관객이 넘겨짚게 될까 봐 상당히 신경 쓴다. 작품이 걸린 높이와 가시성, 조명도 관객의 접근성에 영향을 준다. DDA 요건을 충족시킬 책임은 3D 디자이너, 그래픽디자이너, 큐레이터가 함께 나눈다.

10월 16일ㄱ 전시 패널 최종안 프레젠테이션
10월 17일 오전ㄱ 전시 패널 승인 완료. 다음 주 목요일까지 인쇄해야 한다.

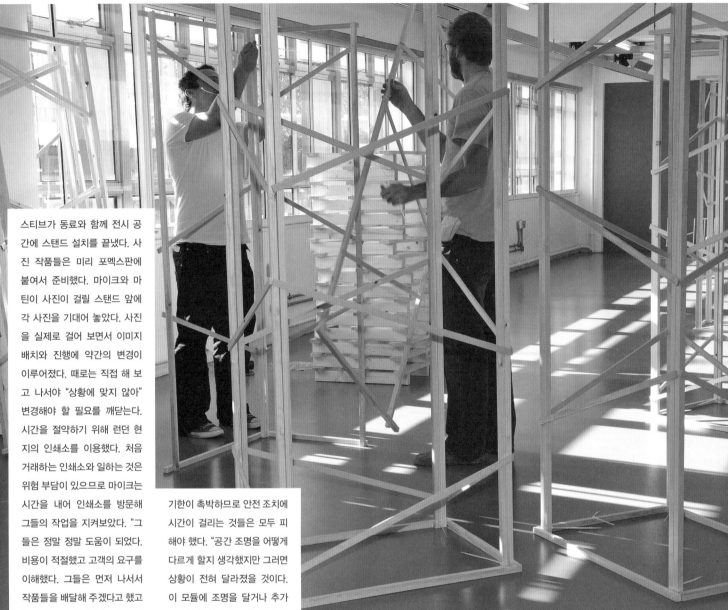

스티브가 동료와 함께 전시 공간에 스탠드 설치를 끝냈다. 사진 작품들은 미리 포멕스판에 붙여서 준비했다. 마이크와 마틴이 사진이 걸릴 스탠드 앞에 각 사진을 기대어 놓았다. 사진을 실제로 걸어 보면서 이미지 배치와 진행에 약간의 변경이 이루어졌다. 때로는 직접 해 보고 나서야 "상황에 맞지 않아" 변경해야 할 필요를 깨닫는다. 시간을 절약하기 위해 런던 현지의 인쇄소를 이용했다. 처음 거래하는 인쇄소와 일하는 것은 위험 부담이 있으므로 마이크는 시간을 내어 인쇄소를 방문해 그들의 작업을 지켜보았다. "그들은 정말 정말 도움이 되었다. 비용이 적절했고 고객의 요구를 이해했다. 그들은 먼저 나서서 작품들을 배달해 주겠다고 했고 놀랍게도 직접 배달을 왔다. 런던에서 거래할 인쇄소가 필요했는데 믿을 수 있는 곳이었다." 그들의 사전 계획과 신중한 준비는 설치가 계획대로 진행되고 예정보다 빨리 마치는 데 중요한 역할을 했다.

기한이 촉박하므로 안전 조치에 시간이 걸리는 것들은 모두 피해야 했다. "공간 조명을 어떻게 다르게 할지 생각했지만 그러면 상황이 전혀 달라졌을 것이다. 이 모듈에 조명을 달거나 추가 조명을 들인다면 과열, 화재 위험, 전기 배선에 대해 고민했을 것이다. 그러지 않으면 안전상 상당히 무기력한 구조가 된다." 마이크와 마틴은 전시장에 미리 그들의 계획을 알렸지만 심각한 문제는 없을 것이며 그들의 디자인이 충분한 접근성을 허용한다는 것을 경험으로 알았다.

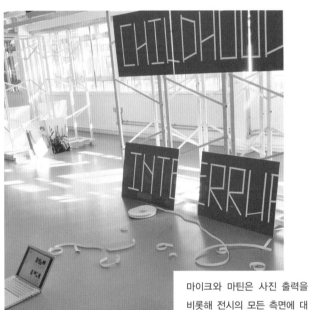

마이크와 마틴은 사진 출력을 비롯해 전시의 모든 측면에 대한 예산을 짜고 조직하는 일을 맡았다. "예산은 출력, 표구, 배달, 모든 재료, 공사, 스티브의 급여까지 전적으로 모든 것을 포함해야 했다."

전시 설치

전시 디자인 프로젝트는 신중한 계획과 조율이 필요하다. 일단 콘셉트가 개발되고 디자인 계획이 서면 공사는 각 단계마다 기한을 고려해야 한다. 디자인과 공사는 보통 개막일이나 프리뷰 날짜를 고려해 정해진 기간 안에 완료되도록 동시에 진행한다. 작품 배치 등 설치에 관한 결정은 대부분 미리 이루어진다. 갤러리 측에서 전시 작품을 대여해 오는 경우가 있는데 그 경우에는 작품에서 관람 위치까지 유지해야 할 거리 등의 전시 요건과 명세서가 딸려 온다. 설치는 시간이 오래 걸린다. 귀중한 작품을 다루는 일이기 때문에 꼼꼼함과 주의를 요구한다. 그리고 대개 흰 장갑이 필요하다. 큰 갤러리나 전시 시설은 내부에 설치 팀이 따로 있지만 이번에는 스티브와 동료, 마틴과 마이크가 함께 일했다.

사진 준비

사진 작품은 전시 설치를 하는 날 배달되었다. 최종 단계에 이르러 마이크의 가장 큰 걱정은 사진들이 제시간에 도착할 수 있는가와 품질이 만족스러운가 하는 것이었다. 레이저 기술을 이용한 디지털 인화 방식의 람다 프린트로 사진을 출력하기로 했다. 다른 출력 공정보다 색의 선명함과 정확성이 뛰어나다. 사진을 출력해서 경질 포멕스판에 붙일 수도 있고, 보드, MDF, 알루미늄 등에 직접 출력할 수 있다. 출력한 사진을 코팅해 대지로 둘러싸거나 가장자리까지 꽉 차게 출력할 수도 있다.

10월 17일 오후┐ 파일 전송 중에 문제가 생길 수도 있으므로 우리 중에 누군가 차를 타고 런던의 인쇄소로 고해상 파일을 가져간다.

10월 20일┐ 전시 패널을 인쇄했다. 인쇄소에서 직접 전시장에 가져오기로 합의.

10월 22일 오전 8시 30분┐ 출력물이 전시장에 도착. **오전 9시┐** 설치 시작. **오전 10시┐** 그래픽 등등.

전시 개막

일반 공개 전의 프리뷰에서 디자이너는 전시장이 관람객으로 채워진 것을 처음 보게 된다. 그래픽디자이너는 자기 작업의 최종 사용자로부터 항상 논평을 받는 것은 아니기 때문에 프리뷰에서 대중의 평가를 받는 것에 신경이 쓰일 수 있다. 하지만 마이크는 이런 상황에 초연하며 방문객으로 활기 넘치는 공간을 보는 것이 즐겁다. 또한 프리뷰에 참석한 유일한 스튜디오 구성원이라 약간 멋쩍었다. "사람들로부터 자연스럽게 축하를 받는 지점이다. 모두 같이 만들었는데 영광스럽게 내가 거기 있었다." 클라이언트에게 프리뷰는 보도와 홍보의 귀중한 기회이며 자선 활동이 성취한 긍정적 변화를 직접 전달할 수 있는 통로이다. 이번 행사를 위해 워 온 원트는 프로젝트의 수혜자였던 한 과테말라 소녀를 런던에 초대했다. 이것은 프로젝트가 변화시킨 사람과 삶을 실제로 제시하고 워 온 원트가 하는 일에 대한 인식을 높이는 강력한 방법이다. 이것은 워 온 원트의 후원자들은 물론 그들이 변화를 위해 영향을 미치고자 초대한 정치가와 정책 입안자에게도 중요했다.

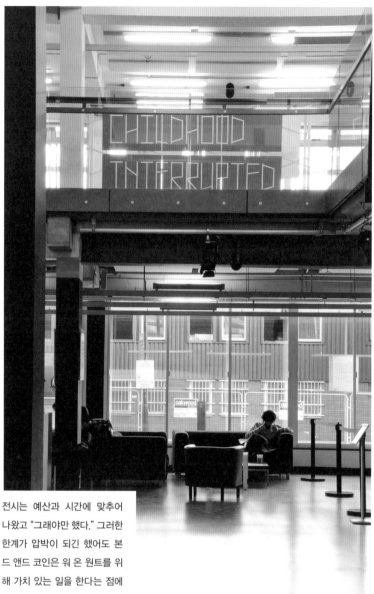

전시는 예산과 시간에 맞추어 나왔고 "그래야만 했다." 그러한 한계가 압박이 되긴 했어도 본드 앤드 코인은 워 온 원트를 위해 가치 있는 일을 한다는 점에서도, 디자이너로서 새로운 시도를 해 볼 기회로서도 이런 종류의 작업을 즐긴다. "우리가 투자할 프로젝트가 있다면 바로 이런 것이다. 사실 거기에 더 투자하고 싶었고 자진해서 돈을 덜 받았지만, 실제로는 우리가 들인 시간을 보상하는 정도의 금액만 챙기고 나머지는 제작에 썼다. 누구나 최상의 결과를 얻고 싶어 하는 법이다."

마이크는 만족스러워했다. "우리는 결과가 정말 마음에 들었고 클라이언트도 마찬가지였다. 그들이 제시한 예산과 공간에 맞춰 해내고 말았다. 전시장 쪽에서도 그들이 본 중에 가장 성공적으로 공간을 이용했다고 말했다. 또한 스티브와의 협력 관계가 진전된 것도 성과이다. 앞으로도 이런 종류의 작업을 아마 더 큰 규모로 그와 함께 추진하려고 한다."

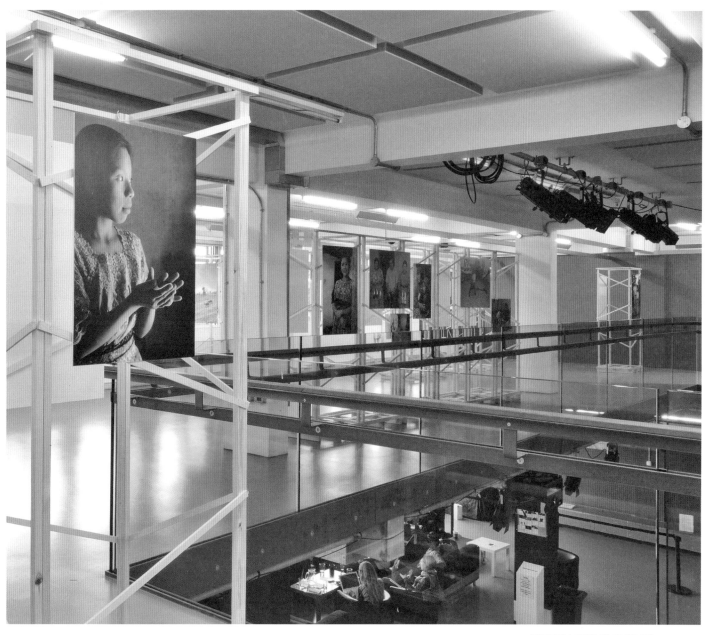

마이크와 마틴은 워 온 원트의 실질적인 전담 디자이너 역할을 하고 있으므로 전시가 끝난 후에도 이 프로젝트를 보존할 가능성에 대해 생각했다. "그들이 스스로를 소개할 때 자료로 쓰기 위해 모든 것을 사진으로 확실히 기록해 두었다."

10월 23일 밤 ㄱ 전시 프리뷰. 마이크가 참석.

11월 7일 ㄱ 전시 폐막.

그래픽디자인 다이어리

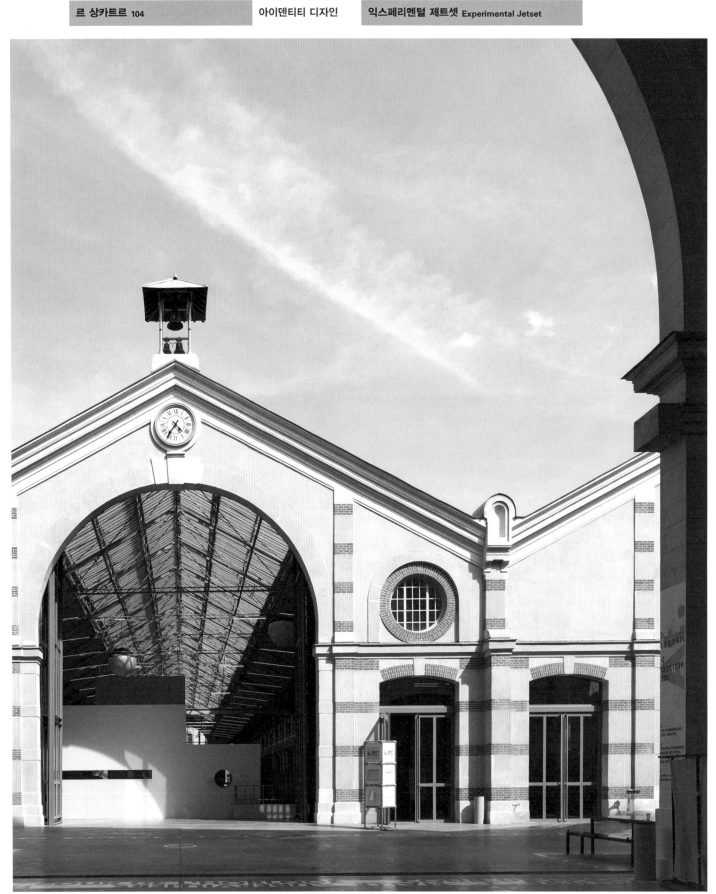

익스페리멘털 제트셋을 만났을 때 그들은 파리에 새로 생긴 3만 9000제곱미터 규모의 예술 단지 104(르 상카트르)의 아이덴티티 디자인 프로젝트를 진행 중이었고 우리는 이 프로젝트가 인상적인 성과를 낼 것임을 예견했다. 발주 과정이 이례적이었고 디자인 개발에 몇 차례 기이한 전환점이 있었지만 결과물은 이미 특출해 보였다. 그래서 디자이너 다니 판 덴 뒹언 Danny van den Dungen(1971-), 마리커 스톨크Marieke Stolk(1967-), 에르빈 브린케르스Erwin Brinkers(1973-)가 프로젝트에서 손을 떼는 것이 최선이라고 생각했다는 말을 듣고 놀랐다. 그 결정을 결코 가볍게 내리지 않았을 것이다. 그러나 이 새로운 사태는 디자인 과정의 민감하고 때로는 격한 측면을 탐구할 기회가 되었다.

다니, 마리커, 에르빈은 중도 포기한 이 프로젝트를 평가하면서 원숙함, 객관성, 호의를 잃지 않았다. 전혀 예상치 못했던 클라이언트와의 첫 만남에 대해서도 즐겁게 이야기했다. 디자이너들만 볼 것으로 생각했던 디자인 책에 실린 그들의 작업을 104 팀이 보았고 그들은 익스페리멘털 제트셋이 프로젝트에 '네덜란드 감성'을 부여해 주지 않을까 기대했다고 한다. "우리 제안서 중 하나는 너무 프랑스답다고 거절당했다." 다니, 마리커, 에르빈의 창작 과정을 지켜보고 그들에게 최종 산물을 되돌아보도록 부탁하면서 우리는 프로젝트의 거대한 규모와 기간이 근심의 원인이었는지, 그리고 정치적 문제가 디자인 작업에 방해되었는지를 물었다.

새로운 복합 예술 기관의 아이덴티티 작업이라면 꿈의 일거리처럼 들리지만 이런 일에는 디자인 능력은 물론 엄청난 헌신과 숙련된 조직적·외교적 수완까지 필요하다. 익스페리멘털 제트셋은 문화적으로 절충적인 자칭 모더니스트들이다. 그들은 어디에서 영감을 얻으며, 디자인 열정이 끓어오르기 시작할 때 어떻게 평온함과 침착함을 유지할까?

마력적인 중심지

디자인에 민감하고 정치적으로 격렬한 도시 암스테르담에서 일하고 생활하는 것은 익스페리멘털 제트셋의 작업에 큰 영향을 미쳤다. 그들은 1960년대 무정부주의자 단체부터 1980년대 불법 거주자를 거쳐 지하운동이 어떻게 도시의 잠재의식에 영향을 끼쳤는지 흥분해 이야기한다. (여담이지만 마리커의 아버지 로브 스톨크는 1960년대 무정부주의 단체 프로보의 창립 회원이었다.) 그들의 그래픽 언어는 빔 크라우얼 등 후기모더니스트들에 의해 형성된 것이 확실하지만 익스페리멘털 제트셋은 그들의 뿌리가 사실 "우리 고향 도시의 플럭서스 같은 무정부 상태"에 있다고 말한다.

진정한 한길

다니, 마리커, 에르빈은 어린 시절에 마음에 품었던 진로를 기억하지 못한다. 어쨌든 그들이 천직을 찾았다는 것은 확실하다. "졸업하고 나서 내내 그래픽 디자이너가 되는 것 외에 다른 어떤 것도 생각하지 않았다. 다른 무엇도 할 수 없었다." 그들은 1990년대 초에 암스테르담의 헤리트 리트벨트 아카데미에서 학생으로 만났다. "대학은 우리를 만들어 준 곳이다." 그들은 실용주의와 무정부주의의 믿기지 않는 혼합을 보여 주는 린다 판 되르선과 헤랄드 판 데르 카프 선생에게 빚을 지고 있다. "우리는 그들보다 조금 더 소심하지만 그들의 '할 수 있다'는 자세가 우리에게 큰 영향을 미쳤다." 그래픽디자인으로 규정되는 영역 중에서 내키지 않는 것으로는 광고를 꼽는다. "만약 그것이 유일한 선택이었다면 다른 걸 해야겠다고 느꼈을 것이다. 신문 배달이나 버려진 건물의 경비원이 되거나 뭔가 디자인과 관련이 없는 일 말이다."

토털 디자인/토털 축구

"전혀 축구 팬이 아니"라고 떳떳하게 말하면서도 익스페리멘털 제트셋은 전설적인 네덜란드 선수 요한 크라위프의 '토털 축구' 개념에서 영감을 얻었다고 한다. 토털 축구에서는 선수 각자의 역할이 고정되지 않고 모든 선수가 공격수, 수비수 또는 미드필더가 될 수 있다. "아주 모더니스트적인 모듈식 체계이다. 또한 매우 평등하며 어느 정도는 네덜란드답다." 네덜란드의 첫 다분야 디자인 집단 중 하나인 토털 디자인의 작업에서 큰 영향을 받은 익스페리멘털 제트셋은 토털 축구와 토털 디자인 사이의 개념적 유사성에서 즐거움을 느낀다. "크라위프가 크라우얼을 만난다." 토털 축구 체계는 다니, 마리커, 에르빈의 스튜디오 운영에 응용된다. 가끔 마감 때문에 각자 고정된 역할이 필요할 때도 있지만 전반적으로 익스페리멘털 제트셋은 이것을 피하려고 한다. 그들은 동료이자 친구로서 모든 것을 함께하며 역할과 책임의 공유를 지향한다. "스트레스는 짜증을 부를 수 있지만 절대 그것을 서로에게 풀지 않는다."

모더니스트 되기

모더니즘은 사고방식이 아니라 양식으로 안일하게 잘못 해석되기도 한다. 그래서 헬베티카 왼끝맞추기를 사용한다는 이유로 익스페리멘털 제트셋은 무심코 모더니스트로 통한다. 그들은 모더니스트이지만 그런 이유에서는 아니다. 물론 모더니즘을 정의하기는 어렵다. 그러나 대니, 마리커, 에르빈의 출발점은 카를 마르크스의 연역적 추론이다. "인간이 환경에 의해 형성된다면 환경은 인간적으로 만들어져야 한다." 인간 개입의 긍정적 가치에 대한 믿음은 모더니스트 사고의 주춧돌이며 이 원칙에 따라 익스페리멘털 제트셋은 살아가고 일한다. "우리에게 그것은 확실히 인간에 의해 만들어지는 환경을 창조하는 것을 뜻한다. 이것이 반드시 따뜻하고 아늑하고 친숙하다는 뜻은 아니다. 모든 것이 형체를 이룰 수 있고 바뀔 수 있고 부서지기 쉽다는 것을 우리에게 일깨워 주는 것으로 정의하고 싶다." 이 철학은 익스페리멘털 제트셋의 모든 작업에서 드러난다. "우리의 이전 작업을 보고 찾아오는 클라이언트는 대개 우리의 생각을 이해한다. 생각과 작업은 하나이며 동일한 것이다."

쓴맛단맛

객관적 비평이라고 해도 디자인 논평이 과찬과 조소 사이를 오락가락한다면 저명한 디자이너라도 대처하기 어렵다. 익스페리멘털 제트셋은 그들에게 쏟아진 일부 부정적인 시선에 충격을 받았다. "완전히 경악스럽다. 늘 정직하고 성실하게 디자인한다고 생각했는데 많은 평론가가 우리 작업을 냉소적이고 역설적인 포스트모던 헛짓으로 표현했고 아직도 그렇다. 우리는 그래픽디자인을 둘러싼 때로는 매우 적대적인 업계에 대처하는 방식으로서 계속 겸손하고 솔직하려고 마음먹었다. 우리가 적의에 차는 순간 지는 것이기에 그런 일이 일어나지 않게 할 것이다."

문화 충돌

대니, 마리커, 에르빈은 펑크와 모더니즘의 관계에 대해 열변을 토했다. 그들이 논란의 소지가 있는 위치에 있긴 하지만 "펑크의 모든 DIY 모델은 우리에게 가장 순수한 형태의 모더니즘이다." 아직도 1980년대 중반을 생각나게 하는 펑크의 메아리는 익스페리멘털 제트셋이 공유한 10대 시절의 영감이었다. "그것들은 우리의 출발점이었다. 펑크는 그 뒤를 이은 모든 것에 신화적으로 영향을 미쳤다. 크래스 Crass의 접는 음반 표지, 크램프스 Cramps의 '핏방울이 떨어지는' 로고, 피터스 Foetus의 선전물 같은 재킷, 자기만의 작은 만화책을 복사하는 방법을 상세히 설명한 《이스케이프》라는 멋진 영국 뉴웨이브 만화 잡지 같은 것들을 생각해 보라." 정신의 독립, 문화에 대한 경계 없는 접근, 작은 것에 대한 찬양 등 이러한 영향이 바로 익스페리멘털 제트셋의 작업 중심에 있다.

모든 일에

세 디자이너 모두에게 그래픽디자인은 다른 모든 관심사와 연결된다. 이런 의미에서 그들은 그래픽디자인에 관한 생각을 결코 멈추지 않는다. 가장 큰 영향을 미친 것은 음악과 음악이론이다. 예를 들면 크라우트록 밴드들이 사용한 4/4 리듬 '모토릭 비트'에 관한 기사를 읽으면서 그들은 이것을 그래픽디자인 그리드로 어떻게 옮길 수 있을지를 생각한다. "우리는 필 스펙터의 '소리의 벽Wall of Sound' 기법을 그래픽디자인으로 어떻게 옮길 수 있을지를 생각하고, 영국에서 온 네 명의 백인 비틀스가 미국 흑인음악을 혁명적인 무엇으로 바꿀 수 있었던 방법에 관해 생각하고, 전반적으로 음악의 변화무쌍한 힘에 관해 생각하며 시간을 보냈다. 작업이 막힐 때면 언제나 록 음악으로 시선을 돌린다. 우리에게 그것은 디자인의 거울이기 때문이다."

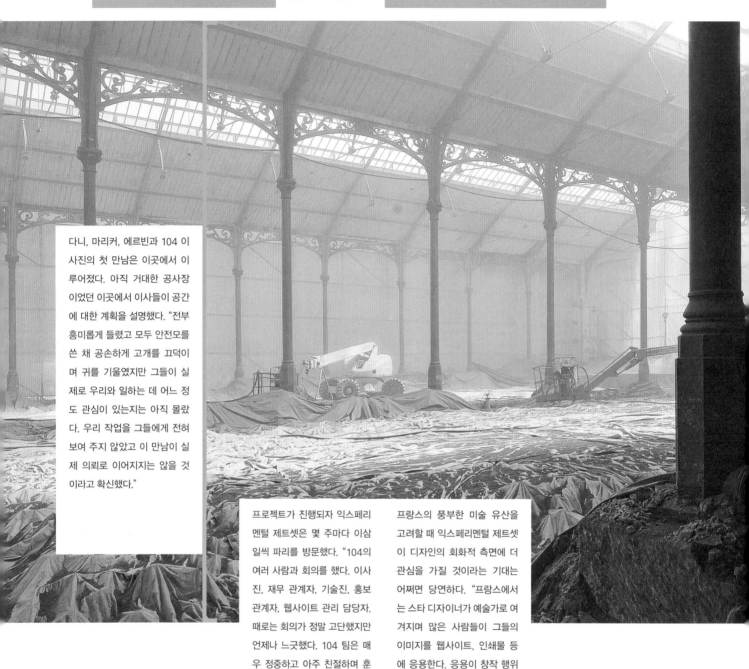

다니, 마리커, 에르빈과 104 이 사진의 첫 만남은 이곳에서 이루어졌다. 아직 거대한 공사장이었던 이곳에서 이사들이 공간에 대한 계획을 설명했다. "전부 흥미롭게 들렸고 모두 안전모를 쓴 채 공손하게 고개를 끄덕이며 귀를 기울였지만 그들이 실제로 우리와 일하는 데 어느 정도 관심이 있는지는 아직 몰랐다. 우리 작업을 그들에게 전혀 보여 주지 않았고 이 만남이 실제 의뢰로 이어지지는 않을 것이라고 확신했다."

프로젝트가 진행되자 익스페리멘털 제트셋은 몇 주마다 이삼일씩 파리를 방문했다. "104의 여러 사람과 회의를 했다. 이사진, 재무 관계자, 기술진, 홍보 관계자, 웹사이트 관리 담당자. 때로는 회의가 정말 고단했지만 언제나 느긋했다. 104 팀은 매우 정중하고 아주 친절하며 훈훈했다."

프랑스의 풍부한 미술 유산을 고려할 때 익스페리멘털 제트셋이 디자인의 회화적 측면에 더 관심을 가질 것이라는 기대는 어쩌면 당연하다. "프랑스에서는 스타 디자이너가 예술가로 여겨지며 많은 사람들이 그들의 이미지를 웹사이트, 인쇄물 등에 응용한다. 응용이 창작 행위라는 생각은 인정할 수 없다. 네덜란드에서 우리는 창조성이 어떻게 통합적이고 체계적인 방식으로 적용될 수 있는지에 훨씬 더 관심이 있다. 프랑스 디자이너 피에르 베르나르가 프랑스에는 아름다운 꽃이 있지만 네덜란드에는 아름다운 정원이 있다는 비유를 들었는데 완벽한 설명이다."

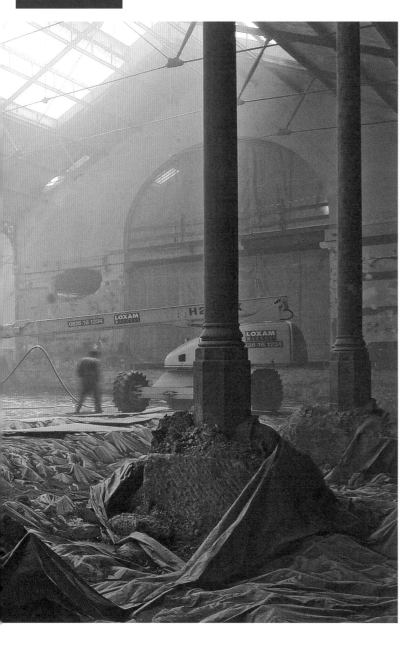

의뢰받기

세 디자이너는 전혀 예측할 수 없는 경로로 프로젝트 의뢰가 들어오는 것을 즐긴다. "1999년에 퐁피두 센터의 전시 도록과 사이니지 체계와 대형 벽화 디자인 요청을 받았다. 우리가 디자인한 A6 초대장을 큐레이터가 보았기 때문이었다. 헬베티카로 된 문장 하나를 담은 것이었다." 이번에는 104의 이사진이 디자인 책에 실린 다니, 마리커, 에르빈의 암스테르담 시립미술관 작업을 보았다. 그들은 이들이 104를 위한 시각 아이덴티티를 개발할 수 있으리라는 확신을 갖고 파리에 초대했다. 그러나 익스페리멘털 제트셋은 이것이 프로젝트를 위한 사전 브리핑 회의라는 것을 금방 알지 못했다. "그들이 사정을 살피는 것으로 생각했고 프로젝트의 규모상 피칭이 필요하리라고 확신했다." 다니, 마리커, 에르빈은 프랑스어로 작성된 여러 가지 서류를 받아들고 회의를 떠났다. 그날 밤 프랑스어를 하는 몇몇 친구들이 문서를 보고 서명해야 하는 계약서라고 확인해 주었다.

피칭

프랑스에서는 정부 지원을 받는 프로젝트를 수주하려면 어떤 회사든 경쟁입찰을 거치도록 법으로 규정한다. 처음부터 익스페리멘털 제트셋은 디자인 경쟁에 참가하지 않는다는 것을 분명히 했다. 그래서 이 과정을 피하는 방법으로 계약서에 그들을 '입주 작가'로 언급했고 그들의 작업을 '그래픽 아이덴티티의 기초가 될 작품 창작'이라고 명시했다. 이것은 현명했지만 오해를 불러일으켰다. "그들은 우리가 표현적이고 창의적인 것을 내놓되 세부적인 것은 신경 쓰지 않을 것이라고 기대했다. 그러나 우리는 로고는 물론 그 아래 들어가는 작은 활자를 디자인하고 싶었고 그것을 어디에 어떻게 활용할지에 대해서도 고려하고 싶었다."

2007년 **2월 6일** ㄱ 메일을 주고받은 사람들: 박정연, 모니카 오일리츠, 휘스 뵈머르, 노엘러 케메를링, 데브라 솔로몬, 게리 허스트윗, 버네사 비크로프트, 피터 제프스, 캐스코 프로젝트, 세실 르노, 브루나 로카살바, 앙드레 빌젠, 콩스탕스 드 코르비에르, 스테파니 위소누아, 프리츠 헤이그, 크리스티안 라르센, 요리트 헤르만스, 토마스 스미트, 셀린 보스먼, 파스칼러 헨서, 리트벨트 아카데미 학생들, 린다 판 되르선, 플로르 코먼 등.

프로젝트는 클라이언트 브리프에서 출발할 수밖에 없지만 디자이너가 프로젝트를 진행하면서 일의 요소 요소를 충분히 파악한 후 새로운 브리프를 궁리하는 것은 드문 일이 아니다. 특이하게 104 프로젝트는 익스페리멘털 제트셋에게 처음부터 그들만의 브리프를 만들어 달라고 요구했다. "공식 브리프와 '비공식' 브리프가 있었다. 전부 이해할 수 있는 유일한 방법은 요구 사항을 거듭해서 재확인하는 것이었다."

익스페리멘털 제트셋은 일본, 영국, 미국 등 외국 클라이언트와 작업한 경험이 상당하다. 104 팀과의 회의는 영어로 진행되었다. "전반적 분위기가 아주 국제적이었다." 하지만 공문서는 프랑스 법률 용어로 가득해 원어민조차도 이해하기 어려웠다. 여기에 실린 것은 영어 번역이 딸린 프랑스어 계약서 원본의 일부이다.

프로젝트는 로고 디자인, 사이니지 체계 제안, 웹사이트 제안, 서식류 디자인, 사전 개막 행사 관련 인쇄물 디자인 등으로 구성되어 있었다. 이러한 과제가 비공식 회의에서 브리핑되었지만 모든 법적 문서에는 '예술 프로젝트'라고 언급되었다.

계약

큰 프로젝트에서는 법적 구속력이 있는 계약서를 쓰지만 중소 규모의 프로젝트에서는 대부분 브리프와 예산을 구두나 이메일로 합의한다. 익스페리멘털 제트셋은 104 프로젝트 계약에서 입찰 과정을 피하기 위해 작업 계획, 기간, 예산을 정확히 서술하지 않았다. 2007년 2월 열린 첫 디자인 회의에서 익스페리멘털 제트셋은 아이덴티티 개발과 각종 홍보물 제작을 개막 전에 끝내야 하며 개막까지 20개월이 남았다고 이해했다. 이 작업 일부에는 고정 예산이 있었고 나머지는 견적이 나왔다. "얼마를 어디에 써야 할지 곤혹스러웠지만 104의 재무 관계자들이 도움이 되었다."

재정

프로젝트가 파리 시 당국에서 자금을 지원받는 탓에 클라이언트/디자이너 관계는 약간 왜곡되었다. 디자이너들은 104 이사진에게 직접 설명하면 된다고 생각했지만 '더 높은 권력'이 있음이 드러났다. "이사진이 승인한 우리의 첫 제안 중 하나가 '시장이 노란색을 좋아하지 않는다'는 이유로 나중에 거부되었다. 지금은 그 말이 우리 스튜디오의 우울한 표어가 되었다."

관객

다니, 마리커, 에르빈은 104의 관람객이 그들만큼이나 문화적으로 호기심이 많을 것으로 추정했다. "우리에게 이해되는 디자인을 생산하려 한다. 우리에게 논리적인 것이 다른 사람들에게는 터무니없을 것이라고 생각하지 않는다. 우리는 사회의 일부이고 사회는 우리의 일부이다. 때로는 교묘한 참조물을 활용하지만, 그것은 요리사가 손님이 알아채기 어려울 정도의 재료를 살짝 가미해 음식 맛에 영향을 주는 정도일 뿐이다."

2007년 4월 3일 ¬ 메일을 주고받은 사람들: 박정연, 조엘 프리스틀랜드, 맥그리거 하프, 요리트 헤르만스, 산더르 돈케르스, 라라 수아레스 네베스, 아흐너스 파울리선, 캐런 보렐리, 알렉스 드베일런스, 안토니오 카루소네, 클라우스 에게르스 소렌센, 크리스티안 라르센 등.

출발점

다니, 마리커, 에르빈은 폭넓은 조사 활동을 통해 호기심을 채운다. 조사는 광범위하게 이루어지지만 그래도 각 프로젝트와 밀접한 관련이 있고 보통 방대한 독서를 수반한다. 그들의 디자인 제안은 언제나 이 조사 자료와 함께 제시된다. 그들의 프랑스 클라이언트는 지적 담론을 두려워하지 않았으며 그 진가를 인정했다. "그들은 사상, 철학, 정치를 논하는 것을 즐겼다. 회의가 언제나 지적으로 자극을 주었다." 문학 평론가이자 철학자인 발터 벤야민의 작업에 이미 익숙했던 세 디자이너 모두 벤야민의 부르주아 체험 비평 『아케이드 프로젝트』에 몰두하게 되었다. 1940년에 벤야민이 사망할 당시 미완성작으로 남은 이 저작에서 그는 19세기 파리의 쇼핑 아케이드를 현대 생활의 여러 측면에서 일어나는 광범위한 상품화에 대한 은유라고 보았다. 이 책에는 '권태', '매춘', '꿈의 도시'라는 제목의 장들이 있으며 특히 통로와 아케이드에 철을 사용한 금속제 건축물의 역사와 이념에 바친 장도 있다. 사실상 지붕이 있는 거리, 104가 바로 그런 아케이드 공간이었다. "우리는 벤야민이 이 주제로 많은 글을 썼다는 것을 알았다. 그래서 프로젝트에 관련되었을 때 처음으로 한 일 중 하나는 그의 책을 공부해 실마리와 출발점을 찾는 것이었다." 이 연구와 동시에 다니, 마리커, 에르빈은 '진행 중인 작업' 콘셉트가 104를 위한 핵심 큐레이팅 비전이라고 밝혔다. 철제 건축물에 관한 벤야민의 저술은 계속 진화하는 작업이라는 아이디어와 함께 디자인 과정 초기 단계의 중심이 되었다.

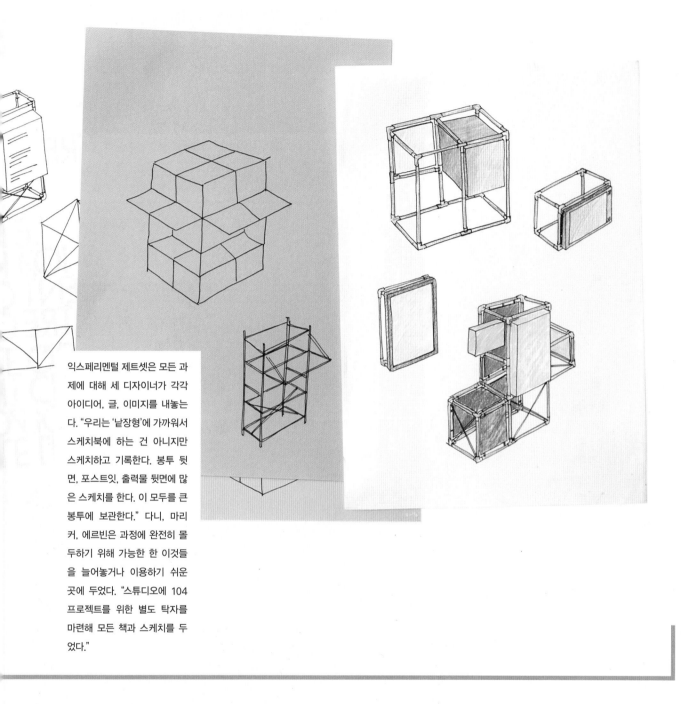

익스페리멘털 제트셋은 모든 과제에 대해 세 디자이너가 각각 아이디어, 글, 이미지를 내놓는다. "우리는 '낱장형'에 가까워서 스케치북에 하는 건 아니지만 스케치하고 기록한다. 봉투 뒷면, 포스트잇, 출력물 뒷면에 많은 스케치를 한다. 이 모두를 큰 봉투에 보관한다." 다니, 마리커, 에르빈은 과정에 완전히 몰두하기 위해 가능한 한 이것들을 늘어놓거나 이용하기 쉬운 곳에 두었다. "스튜디오에 104 프로젝트를 위한 별도 탁자를 마련해 모든 책과 스케치를 두었다."

2007년 5월 22일 ㄱ 메일을 주고받은 사람들: 펨커 데커르, 리앙루, 모니카 오일리츠, 우치야마 류타로, 십메이트 스크린프린팅, 세실 르노, 아흐너스 파울리선, 데니스 바우스, 예룬 클라버르, 라파엘 로젠달, 브리타 린드발, 산인칸, 사카모토 도모코, 버네사 비크로프트, 셀린 보스먼, 크리스티안 라르센, 앤드루 하워드, 이토이, 히구치 아유미, 클라우디아 저메인 마리 돔스, 리볼버 북스, 라이나 쿰라, 야스 레브키비츠, 데이비드 케샤브지, 세바스티안 톨라, 리트벨트 아카데미 학생들, 게리 허스트윗, 얀 디트보르스트, 작 카이스, 버네사 노우드, 마크 블래미어 등.

그래픽디자인 다이어리

기업 아이덴티티

1950년대 이래 시각 아이덴티티의 기둥은 로고였다. 기업 디자인에서 모든 그래픽디자인의 길은 대개 로고로 통한다. 로고는 초기 아이덴티티 디자인 작업의 중심이 되는데, 전체 시각 아이덴티티가 로고를 보강하고 강조하고 지원하려는 의도로 그것을 반영하거나 대조를 이루며 개발된다. 104 센터는 아이덴티티 디자인을 의뢰하기는 했어도 익스페리멘털 제트셋의 로고 아이디어는 경계했다. "그들의 사고방식은 더 프랑스적이고 포스트모던적이었다. 그들은 로고가 '권위주의적'이고 너무 '고정'되고 '집중'된다며 무척 의심스러워했다." 그래서 익스페리멘털 제트셋은 선택의 여지 없이 다른 시각에서 아이덴티티를 개발하기 시작했고 공간을 위한 실내 사이니지에 착수하기로 했다.

실내 사인

『아케이드 프로젝트』의 관련 내용을 읽고 클라이언트의 브리프에 유념하면서 익스페리멘털 제트셋은 공사장 비계 벽을 둘러싸는 사이니지 체계를 개발하는 아이디어를 떠올렸다. 그들은 설명한다. "비계는 자동으로 '진행 중인 작업'을 나타내는 구조이다. 비계를 이용한 사인 체계가 건축, 철거, 재건축의 끊임없는 순환을 상기시키고 또한 구조에 철을 사용함으로써 초기 산업 건축에 대해서도 강조한다." 다니, 마리커, 에르빈은 과도한 디자인 해법을 경계하지만 이것은 정직한 미학을 갖춘 매우 유기적인 접근 방법인 듯했다. "거기에는 '레디 메이드'의 우발성이 있다."

익스페리멘털 제트셋에게 이 일에 대한 제안이 오기 전에 104의 건축가들은 104의 영구적 사인에 대한 디자인 제안을 제출해 이미 시 당국의 허가를 받은 상태였다. 그러나 104 이사진은 이 결정을 뒤집고 싶었고 익스페리멘털 제트셋에게 나머지 체계와 함께 이 사인들도 생각해 달라고 요청했다. 익스페리멘털 제트셋의 디자인이 여기에 있다. 그러나 유감스럽게도 익스페리멘털 제트셋은 타협을 해야 했고 실망했다. 건축가들은 익스페리멘털 제트셋의 그래픽 매뉴얼에 따라 고정 사인을 디자인하는 쪽으로 타협안을 제시했다. 매뉴얼에 아이덴티티 응용 방법을 상세히 설명하기는 했지만 다니, 마리커, 에르빈은 영구적 사인에 적용되는 '건축적' 목소리와 그들의 디자인에 드러나는 '제도적/큐레이터적' 목소리를 분명히 구분하는 편이 더 일관적이라고 느꼈다.

비계를 이용한 104 사이니지는 개념적으로 엄격한 것만큼 실용적이기도 했다. 고도로 융통성 있는 체계의 핵심 요소였다. 비계 벽은 각각 움직이거나 재구성할 수 있고 사인은 쉽게 바꿀 수 있으며 구조는 시각적 효과가 높았다. 종합적으로 사이니지를 건물 자체에 고정하거나 벽에 그리지 않아 색달랐다.

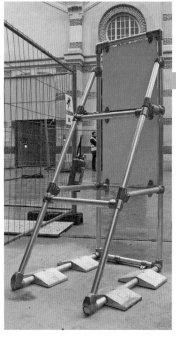

많은 디자이너가 전체 디자인 과정을 원하는 대로 통제하는 데 흥미를 느끼지만 그럼에도 우연의 작용에 즐거움을 느낀다. 104 사무실 이웃에 비계 회사 직원이 살고 있다는 것은 익스페리멘털 제트셋에게 정말 행복한 우연의 일치였다. "사인 체계의 축소 모형이 104 사무실 창가에 진열되어 있었다. 그걸 본 그녀가 무슨 일을 하는지 궁금해하며 104 사무실에 들렀고 마침 우리가 그곳에 있었다. 그녀는 자신을 소개하며 안내 책자를 주었다. 또한 그녀는 원래 영국 출신으로 영어를 완벽하게 구사했기 때문에 의사소통이 정말 쉬웠다. 이런 일이 일어날 확률이 얼마나 될까?"

다니, 마리커, 에르빈은 104가 개관하기 전에 다양한 행사에서 사이니지 해법을 시험 운영할 수 있었다. 사인은 대형 퍼스펙스 시트에 실크스크린 인쇄를 했다. 이는 내구성이 있을 뿐만 아니라 인쇄 가능한 가장 강렬한 색을 냈다. 그리고 큰 금속 클립으로 비계에 고정했다.

브리프에서 강조하지는 않았지만 104 팀은 안전 규정을 염두에 두고 익스페리멘털 제트셋에게 비계 구조가 바닥에 단단히 고정되어 있어야 하고 아이들이 쉽게 올라가지 못하게 할 것을 요청했다. 클라이언트는 익스페리멘털 제트셋의 디자인 제안서를 시각장애인과 기타 장애인 방문자들의 접근성 관점에서 고려했다. 다행히도 디자인은 어떤 우려도 일으키지 않았다.

2007년 8월 17일ㄱ 메일을 주고받은 사람들: 블레이크 싱클레어, 마이크 밀스, 린다 판 되르선, 버네사 비크로프트, 플로르 브로이, 제롬 생루베르비에, 크리스토프 세이퍼스, 닐스 헬레만, 데본 레스, 프랑크 노클란트, 신디 후트머르, 요린더 텐 베르허, 펨커 데커르, 네덜란드 국제사회주의자단체, UOVO, 게리 허스트윗, 다니엘러 판 아르크 등.

로고

어떤 클라이언트들은 프로젝트가 진행 중인데도 대단히 확신에 찬 지령을 내려 브리프를 바꾸곤 한다. 익스페리멘털 제트셋은 104 로고를 디자인하지 말아 달라는 요청을 받았다. 다니, 마리커, 에르빈은 클라이언트의 논리에 다소 불안을 느꼈지만 어쨌든 자신들의 브리프를 철회하기보다는 알맞은 때를 기다리기로 했다. "우리는 그들과 정반대로 본다. 로고가 없는 비권위주의적인 '부드러운' 그래픽 아이덴티티라는 아이디어는 아주 인간적으로 들리겠지만 결국 억압적 관용의 한 형태나 마찬가지이다. 쿠션으로 질식시키는 것과 같다. 어쩐지 더 정직해 보이기 때문에 우리는 '딱딱한' 권위주의적 그래픽 아이덴티티를 선호한다." 그런데 사이니지 체계를 위한 사전 아이디어를 스케치할 때 우리의 로고 아이디어를 활용할 수밖에 없었다. 단지 사인 본보기를 채울 자료를 만드는 것이어도 말이다. 그 결과로 나온 사이니지 시안들을 104 이사진에게 제시했다. "우리는 로고가 탈락하리라고 예상했지만 놀랍게도 이사진은 그것을 좋아했다. 그렇게 해서 로고가 프로젝트의 일부가 되었다." 다니, 마리커, 에르빈은 다양한 로고 아이디어를 탐구했지만 선/원/삼각형 콘셉트가 떠오르자 "뭔가 발견했다"는 것을 알았다. 오로지 타이포그래피적이거나 레터링만 사용한 로고는 로고의 필수 요건, 즉 조직의 이름을 강조하는 독특하며 알아보기 쉬운 단독형 마크라는 점을 충족하기 때문에 대개 가장 강력하다. 익스페리멘털 제트셋의 로고는 선, 원, 삼각형을 사용해 104라는 이름을 표현한다. 그 단순성이 시각적으로나 개념적으로나 이목을 끈다. 그 로고 마크는 바우하우스와 밀접한 기본 형태인 사각형, 원, 삼각형을 암시하며 3원색만큼이나 근본적이다. 이 형태를 가지고 노는 그들의 디자인은 독특하고 흥미롭다.

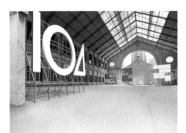

다니, 마리커, 에르빈은 104 로고를 구성하는 세 가지 추상 형태를 사이니지 체계를 위한 건축용 블록처럼 이용했다. 이 형태들은 암호처럼 사용되었다. 선은 '선을 따라가라'를 나타내고 원은 '현 위치', 삼각형은 화살표이다. 또한 삼각형의 각도는 옆에서 본 비계 구조를 연상시킨다.

확실히 인지시키기 위한 열쇠는 반복이기 때문에 어떤 조직의 로고든 대개 하나를 반복해서 사용한다. 그러나 104의 아이덴티티에는 더 유연한 접근이 필요해서 익스페리멘털 제트셋은 로고 마크를 마치 폰트처럼 개발하기로 했다. 최종 로고는 라이트, 미디엄, 볼드, 엑스트라볼드, 네 가지 굵기로 제공되었다. 각각 다양한 인쇄물에 어떻게 사용되는지를 실험해 굵은 것보다 가는 것이 더 '그림 같다'는 것을 알았다.

LE ÉTABLISSEMENT
104 ARTISTIQUE
CENT DE LA
QUATRE VILLE DE PARIS

LE ÉTABLISSEMENT
104 ARTISTIQUE
CENT DE LA
QUATRE VILLE DE PARIS

LE ÉTABLISSEMENT
104 ARTISTIQUE
CENT DE LA
QUATRE VILLE DE PARIS

LE ÉTABLISSEMENT
104 ARTISTIQUE
CENT DE LA
QUATRE VILLE DE PARIS

익스페리멘털 제트셋이 104라는 이름의 표현법을 개발하자 이번에는 정치적 이해관계에 따라 다른 로고 변형을 개발하라는 요청을 받았다. 104 이사진은 맨 오른쪽의 순전히 숫자로 된 로고에 만족했지만 시 의회는 이렇게 하면 사람들마다 이름을 제멋대로 발음하게 된다고 우려했다. 이사진은 그것이 오히려 이 공간에 부여한 다문화적 포부를 적절히 반영한다고 보았지만 공직자들은 르 상카트르가 지방세에서 비용을 지원받는 프랑스 기관임이 드러나지 않을까 봐 걱정했다. 그래서 다니, 마리커, 에르빈은 위와 같이 르 104 상카트르Le 104 Cent Quatre라는 새로운 텍스트 기반 로고를 개발했다.

다음번 로고 변형 요청은 더 직접적으로 정치의 영향을 받았다. 시장 선거가 임박했고 현직 시장은 104가 파리 시에서 개발한 프로젝트라는 것을 강조하고 싶어 했다. 그래서 '파리 시립 예술기관'이라는 글줄이 로고에 추가되었다. 몇 달 뒤에 익스페리멘털 제트셋은 모든 인쇄물에 위와 같이 파리 시청 로고를 추가하는 또 다른 변경 요청을 받았다. "번번이 화가 났지만 이런 차원의 관료정치와 맞닥뜨렸을 때 할 수 있는 일이 정말로 없다. 그래서 마지못해 따랐다."

2007년 11월 11일ㄱ 메일을 주고받은 사람들: 이반카 바커르, 펨커 데커르, 에밀리 레이스, 힐레리, 윌 홀더, 로라 스넬, 데이비드 베네위스, 페덱스 뉴스레터, 리코르 데 모노, 노아 시갈, 겟 레코즈, 에르빈 K 바우어, 나야 소르, 린다 판 되러선, 에드빈 판 덴 뒹언, 카트야 베이테링 등.

다니, 마리커, 에르빈은 104에서 열리는 여러 행사를 위해 다양한 배지를 제작했다. 그중 "살아 있다It's Alive"라는 메시지를 담은 배지를 만들어 서명하고 번호를 매겨 배포하는 '배지 제작 실연'이 있었다. 하지만 다니, 마리커, 에르빈의 배지 기계가 파리로 가는 도중 부서져 버렸고 그들은 기대에 찬 관중 앞에서 아무것도 할 수 없는 처지에 놓였다. 그래도 그들은 이 행사의 원래 아이디어 자체에는 만족했고 그렇게 "유연한 사고를 지닌" 클라이언트와 일하는 것에 만족했다. "그들은 정말 쉽게 이런 종류의 아이디어들을 내놓았다. 함께 일하기에 아주 좋은 사람들이었다."

다니, 마리커, 에르빈은 104의 폰트로 푸투라를 선택했다. 로고와 마찬가지로 굵기가 라이트부터 엑스트라볼드까지 있다. 원, 사각형, 삼각형의 단순한 형태에 기반을 둔 서체라는 점에서 그들의 디자인에 가장 적합했다.

```
ΛBCDEF
GHIJKLM
NOPQRS
TUVWXYZ
123456
7890
```

```
ΛBCDEF
GHIJKLM
NOPQRS
TUVWXYZ
123456
7890
```

```
ΛBCDEF
GHIJKLM
NOPQRS
TUVWXYZ
123456
7890
```

```
ΛBCDEF
GHIJKLM
NOPQRS
TUVWXYZ
123456
7890
```

기업 전용 폰트

로고와 함께 그래픽 아이덴티티의 또 다른 핵심 요소인 기업 폰트의 중요한 선택 기준은 적용의 적절성과 전체적인 어울림이다. 104 폰트를 위해 여러 후보를 시험해 본 후에 다니, 마리커, 에르빈은 파울 레너의 산세리프체 푸투라가 로고 디자인을 가장 잘 보완하리라고 확신했다. 바우어 활자 주조소에서 1928년에 처음 발매된 푸투라는 획이 균등한 굵기로 이루어진 모노라인 글자체이며 단순한 기하학적 형태에서 나왔다. 익스페리멘털 제트셋은 폰트에 두 글자를 추가했다. "실제 푸투라 폰트에는 손대지 않았다. 그냥 삼각형-A, 삼각형-4, 대문자 I와 O를 바탕으로 한 선과 원으로 이루어진 미니 폰트를 모두 네 가지 굵기로 만들었다. 이 미니 폰트를 푸투라 원본과 함께 사용하려고 한다."

입주 작가

다니, 마리커, 에르빈은 사이니지, 로고, 초기 구현 작업을 하는 동시에 이른바 '입주 작가'라는 그들의 계약상 의무도 눈여겨보았다. 비록 입찰 절차를 피하려고 생각해 낸 가짜 역할이어도 104의 이사진은 전통적인 디자이너의 한계를 넘어서는 익스페리멘털 제트셋의 작업을 아주 좋아했다. "한 회의에서 우리 로고를 배지 세트로 만들어 보여 줬더니 이사진들은 그것을 자랑스럽게 윗옷에 꽂았다. 우리는 배지 제작 기계를 작동하는 방법을 몸짓으로 보여 주며 배지를 어떻게 만드는지 설명했다. 연극계 출신 이사 둘이 외쳤다. "훌륭하다. 공연으로 만들어야 한다." 그래서 사전 개막 행사가 열리는 다음 '백야Nuit Blanche' 축제 때 15분짜리 배지 제작 실연을 해 달라는 요청을 받았다."(백야 축제는 매년 가을에 열리는 파리의 현대예술 축제이다.)

2008년 1월 3일ㄱ 메일을 주고받은 사람들: 흐리스털 하우벨레이우, 하네커 뵈케르스, 시모네 베르제아트, 프랑커 노를란트, 카리나 비슈, 푸엥에페메르, 마이커 판 레인, 타네커 얀선, 올리비아 그랑페랭, 라이더 실러, 토머스 디맨드, 토마스 데만트, 비스발트, 마투카나 100 등.

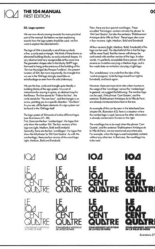

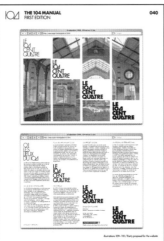

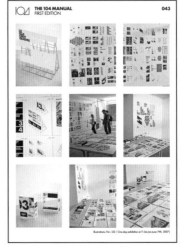

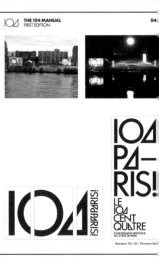

익스페리멘털 제트셋의 104를
위한 그래픽디자인 매뉴얼은
100쪽 이상에 달한다. 내용을
몇 가지만 들자면 EM 포스터,
발터 벤야민, 헨리 포드를 인용
해 이 특별한 그래픽 여행 이야
기를 전하며 마음을 사로잡고
즐거움을 주고 슬프게도 한다.

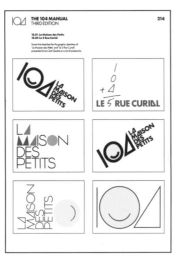

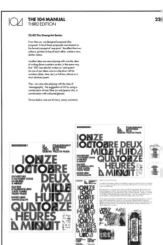

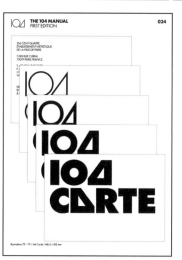

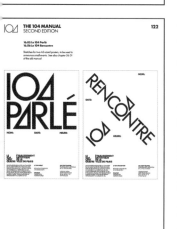

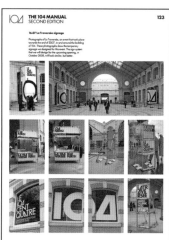

실행

시각 아이덴티티 디자이너는 자신이 직접 아이덴티티를 응용하지 못할 경우 그것이 어떻게 응용되는지를 빈틈없이 관리하고 싶어 한다. 익스페리멘털 제트셋은 "104에게 좋은 출발 기회를 주는 것"은 물론 아이덴티티가 어떻게 사용되어야 하는지를 후임 디자이너에게 보여 주기 위해 가능하면 첫 인쇄물을 직접 디자인할 계획이었다. 하지만 클라이언트는 그들이 그래픽디자인 매뉴얼을 개발하기를 간절히 원했다. "클라이언트는 실제 인쇄물보다 본보기와 지침에 훨씬 더 관심이 있었다."

매뉴얼

그래픽디자인 매뉴얼이 다루는 것은 상당히 다양하다. 좁게는 단순한 로고 사용에 대한 지침부터 넓게는 이와 함께 폰트, 이미지, 색의 사용을 다룬다. 언어와 이미지로 구현되는 핵심 메시지와 디자인의 톤을 간략히 서술하고 인쇄, 웹페이지, 디스플레이에 응용할 수 있는 본보기와 그리드를 포함하며 제작 방법과 기법을 설명한다. 익스페리멘털 제트셋의 104 매뉴얼은 특이하다. 객관적이고 교육적인 어조가 아니라 아이덴티티 개발에 관한 이야기를 솔직하고 감정적인 방식으로 전한다. "우리 매뉴얼은 '승리한' 디자인만이 아니라 거절당한 제안과 실패도 보여 준다. 디자인과 템플릿이 승인될 때마다 그것을 매뉴얼에 추가했다. 때로는 이사진이 승인한 것을 시 의회에서 거부한 것도 있다. 그럴 때 디자인을 매뉴얼에서 빼지 않고 다른 장을 추가해 앞 장이 무효가 되었음을 분명히 밝혔다."

2008년 3월 18일ㄱ 메일을 주고받은 사람들: 캐서린 그리피스, 다카하시 사토코, 사스키아 스훈마커르, 나야 소르, 세실 르노, 콩스탕스 드 코르비에르, 레온하르트 프레숄, 맷 그레이디, 게리 허스트윗, 재클린 판 아스, 프로젝트프로젝츠, 다이애나 버그퀴스트, 커샌드라 코블런츠, 패 화이트, 버즈워크스, 장 베르나르 쿠만, 오픈리딩그룹, 데이비드 라인퍼트, 재닌 퍼거슨, 락시미 바스카란, 외위빈 텐데네스, 프린티드매터, 헤르만 베르케르크, 파울 카위페르스, 사라 루드빅손 등.

인쇄

익스페리멘털 제트셋의 작업은 대부분 인쇄를 기반으로 한다. 마리커의 아버지는 인쇄업자였고 세 디자이너 모두 실제로 인쇄와 후가공을 통해 얻을 수 있는 미세한 감각의 차이를 잘 안다. 그들은 제작의 모든 측면을 미학과 개념적 관점에서 신중하게 고려한다. 예를 들어 팬톤의 정확한 색에 비하여 "단지 색의 흉내에 불과"하므로 cmyk를 사용하지 않으려 한다. 또 104 매뉴얼에서는 대비 효과를 극대화할 수 있는 평량의 종이를 써서 사용자에게 즐거움과 놀라움을 주어야 한다고 주장했다. 104를 위한 인쇄 발주는 그래픽디자인과 마찬가지로 입찰 과정을 거쳐야 해서 문제가 있었다. 디자인이 해결되기 훨씬 전에 인쇄 사양을 정해야 했을 뿐 아니라 작업의 여러 부분에 다른 인쇄소가 선택될 수도 있어 모든 항목에 걸친 일관성 유지와 품질 관리 수행이 걱정되기도 했다. 다행히도 104의 상근 직원 하나가 입찰 체계를 피할 수 있는 방법을 찾아주어 결국 모든 일을 한 인쇄소에 맡기게 되었고 익스페리멘털 제트셋은 다소 안심했다. "이 인쇄소는 일을 잘했지만 프랑스에서는 인쇄에 대한 기대치가 네덜란드와는 다른 느낌이다. 네덜란드에서는 인쇄 품질이 디자인의 필수적인 부분으로 여겨지지만 프랑스에서는 디자인이 '아름다운 이미지'의 창조에 더 중점을 둔다. 인쇄를 비롯한 적용은 덜 중요한 듯이 보인다."

이 우산은 104 사전 개막 행사로 '백야' 축제 때 15분짜리 공연을 한 예술가 집단 발토를 위해 디자인되었다. 그 공연에서는 모든 관객이 "정원이 어디인가?Où est le jardin?"가 인쇄된 우산을 들어야 했다. 익스페리멘털 제트셋은 104 시각 아이덴티티를 이용해 이 문구를 넣은 우산을 디자인했다.

다니, 마르커, 에르빈은 애당초 그들이 그래픽디자인에 끌리게 된 원인이 된 품목으로 배지와 티셔츠를 꼽는다. "우리의 뿌리는 포스트펑크 하위문화에 있다. 10대 시절에 개라지 펑크, 뉴웨이브, 하드코어 펑크 같은 운동에 상당히 매료되었다. 음악만이 아니라 이러한 운동이 음반 재킷, 배지, 티셔츠, 팬진으로 자기를 표명하는 방식에 마음을 빼앗겼다."

가방, 티셔츠, 배지는 모두 익스페리멘털 제트셋의 아이디어로, 다양한 사전 개막 행사를 위해 만들어졌다. 다니, 마리커, 에르빈은 이런 품목들과 포스터, 소책자, 카드 등을 구별 짓지 않는다. "우리는 포스터를 티셔츠나 배지처럼 3차원인 물리적 대상, 인공물로 간주한다. 맨 위에 잉크층이 있는 물질적 종이이다. 그래픽디자인을 이미지 창조가 아니라 물체의 창조로 보는 것이 우리에게 언제나 중요했다. 디자인의 물리적 차원을 강조하는 것이 우리 작업의 중심 주제 중 하나이다. 이미지는 우리 위에 높이 떠 있어 손댈 수 없고 멀리 떨어진 듯이 보인다. 그런데 물질적 기반에 확실히 관련되는 이미지는 만질 수 있고 형체를 이룰 수 있고 바뀔 수 있다."

2008년 6월 10일ㄱ 메일을 주고받은 사람들: 모니카 오일리츠, 최성민, 발렌티나 브루스키, 바르트 그리피운, 노엘러 케메틀링, 마리 기유맹, 사라 드봉, 리처드 라이스, 페드로 몬테이로, 벨라 에릭손, 더노, 이바노 살로니아, 나야 소르, 가와사키 요시 등.

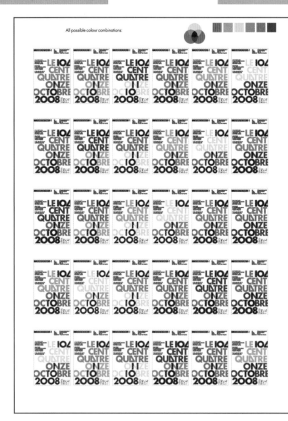

All possible colour combinations:

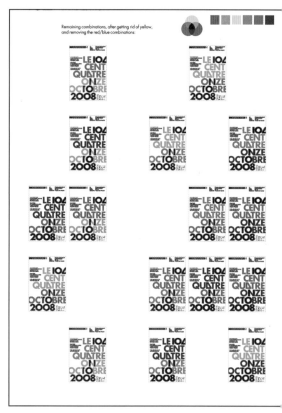

Remaining combinations, after getting rid of yellow, and removing the red/blue combinations:

이 포스터에 관한 이야기가 아마도 104 프로젝트 작업에서 겪은 일들을 가장 잘 요약하는 것일 게다. 첫 104 로고에 '르 상카트르'를 넣어 다시 디자인하면서 다니, 마리커, 에르빈은 글과 숫자를 더 포함하기 위한 방법을 모색했다. 그들은 두 색을 겹쳐 인쇄해 제3의 색을 만드는 오버프린트 효과에서 이차적 의미를 활용할 수 있음을 발견했다. 하지만 실제로 색을 선택하는 과정은 점점 더 정치적이 되고 말았다.

색은 언제나 가장 주관적인 반응을 이끌어내기 마련이지만, 삼원색으로 작업하기로 결정한 익스페리멘털 제트셋은 "노랑을 좋아하지 않는" 시장, 그리고 파랑과 빨강을 싫어하는 이사진과 싸워야만 했다. 위의 포스터들은 점진적인 삭제 과정을 보여 준다. 삼원색을 오버프린트해 만들어지는 색을 사용하는 것이 합리적 해결책이라 확신한 디자이너들은 이차색으로 보라, 초록, 주황을 시도했다. 그러나 이 색들은 오해의 소지가 있었다. "어떤 사람들은 초록/주황이 이탈리아 국기처럼 보인다고 생각했다." 결국 선택된 색은 초록과 파랑이었다. 여기에 실린 것들은 다니, 마리커, 에르빈이 "이 부조리한 연역적 추론 과정"을 입증한다고 표현한 포스터들이다.

Remaining combinations, after removing all double colour combinations:

떠나기

프로젝트 작업에 1년 반을 보내고 아직 미완성일 때 익스페리멘털 제트셋은 이 프로젝트에서 손을 뗐다. 어떤 디자이너에게든 대담한 행위이고 상심하지 않고는 내릴 수 없었을 결정이다. 그들은 예기치 않은, 정치적으로 민감한 수정 사항을 놓고 관료와 협상을 벌이는 일이 반복되면서 그리고 그들의 아이덴티티를 다른 일부 디자이너들이 서툴게 응용하는 것을 목격하면서 프로젝트를 지킬 수 없게 되었다. 그들이 제작한 것들을 재검토했을 때 환멸은 더 뚜렷해졌다. "실제로 몇 안 되는 작은 품목들만 디자인했다. 배지 조금, 셔츠, 소책자 몇 권. 물론 로고 체계와 그래픽 매뉴얼을 디자인했지만 그것으로는 만족스럽지 않았다. 아름다운 인쇄물을 디자인하고 싶었다." 다니, 마리커, 에르빈은 더 젊었을 때의 자신들에 대해 되돌아보며 그때는 덜 겸손했을지언정 더 호탕했다고 시인한다. "그때는 확실히 떠나기가 더 쉬웠다. 더 고집스럽고 자신감이 있었다. 나이를 먹으면서 의심이 생긴다. 우리가 모든 것을 알지 못한다는 것을 자각한다." 즉 그들은 서비스와 돈의 교환을, 본질적으로 동등한 필요에 근거한 중립적인 것으로 생각한다. 그래서 타협이 필요한 디자인이 상당히 많음에도 의미 있는 자유 같은 것을 계속 유지하고 싶어 한다. "일을 그만두는 것은 디자이너가 갖는 궁극적 자유이다. 그것은 실존적 문제이다. 중지할 가능성을 염두에 두면 아무리 제한적인 일도 완전히 자유로운 일로 바뀐다." 이 경험의 여파로 다니, 마리커, 에르빈은 승인 과정이 어떻게 관리되고 인쇄 발주 책임이 어디에 있는지를 명시한 문서에 클라이언트가 서명하게끔 하는 방식을 생각해 보았다. 그들은 이것이 선언의 시작이 될 수 있을지 고민한다. 다른 디자이너들이 현재 디자인 과정에 내재한 일부 함정을 피하도록 돕는 긍정적인 방법으로서의 선언 말이다.

다니, 마리커, 에르빈은 104 프로젝트의 경험으로부터 그런 일이 되풀이되지 않게 할 무언가를 배웠다고 확신하지 않는다. 그들은 여전히 솔직하고 숙명론적이다. "일이 어떻게 전개될지는 예견하기 어렵다. 언제나 정말이지 도박이다. 때로는 꿈의 과제로 시작한 프로젝트가 악몽으로 밝혀지고 때로는 그 반대일 때도 있다." 세 디자이너 모두 104 이사진과 그 직속 팀 "모두가 우리를 위해 발 벗고 나섰고 함께 일하기 정말 좋은 사람들"이라고 생각했다. 그들의 디자인 이야기의 이 마지막 장조차도 104의 '진행 중인 작업'의 일부로 보이리라고 확신한다. "그렇게 과정을 숨기지 않는 것이 진정 우리에게는 바로 그 주제의 연장이다."

2008년 8월 4일 ┐ 메일을 주고받은 사람들: 마크 오언스, 이지젯, 루트 판 데르 페일, 앙젤리크 스파닌크스, 마노 스헤르프비르, 린다 판 되르선, 나야 소르, 폴 엘리먼, 베로니카 말류프, 아르만도 안드라데 투델라, 발렌티나 브루스키, 더울프소니언, 콜레트파리, 오르푀 데 용 등.

우리는 거의 달려들다시피 이 프로젝트를 지켜볼 기회를 잡았다. 우선 디자이너가 뉴욕 펜타그램의 폴라 셰어(1948–)인데다 미국의 두 대기업이 클라이언트인 상업 프로젝트였기 때문이다. 클라이언트는 국제적인 식품·농업·금융·산업 제품과 서비스를 제공하는 카길과 청량음료 거대 기업 코카콜라였다. 제로 칼로리 천연 감미료 신제품의 브랜드 아이덴티티와 패키지를 디자인하는 프로젝트였다. 폴라를 앞세워 펜타그램 런던의 동업자 대니얼 웨일Daniel Weil도 합류했다. 우리는 이런 종류의 프로젝트가 어떻게 돌아가는지 참으로 궁금했다. 이런 대규모 상업 프로젝트는 어떤 종류의 관계와 제약을 수반하고 어떤 창작 과정을 형성할 것인가?

펜타그램은 1972년에 런던에서 설립되었다. 창립 파트너 가운데 앨런 플래처와 콜린 포브스는 펜타그램 전에 디자인 회사 '플래처, 포브스, 길'에 있었다. 펜타그램의 독특한 아이디어 기반 작업이 엄청난 성공을 거두어 1979년에 콜린 포브스는 뉴욕에 사무실을 냈다. 펜타그램은 동등한 여러 분야의 동업자들이 개인으로서 자기 팀을 운영하며 일하는 선구적인 구조를 취하고 있다.

제품의 물리적 보호, 규제 기준, 보건 안전, 운송과 소매 물류, 브랜딩과 마케팅, 구조 디자인과 그래픽디자인 등 다양한 고려 사항을 포함한 패키지 디자인의 전문 영역에 관해 더 많이 알고 싶었다. 이런 상업적 프로젝트라면 디자인에 분명 제약이 따르겠지만 인체공학, 정보 디자인, 3D 그래픽의 결합은 많은 디자이너들이 흥분할 만한 부분이다.

특히 대량 판매용 식품의 패키지 디자인은 특정 집단을 겨냥하면서도 폭넓은 호소력이 있어야 한다. 이렇게 노골적으로 상업적인 작업을 하는 것을 부끄러워하는 그래픽디자이너도 많겠지만 폴라는 이를 낙천적으로 받아들였고 많은 사람이 자기 작업을 본다는 점에 기뻐했다. 인지도 높은 국제적 디자인 회사의 공동 대표로서 그녀의 경력은 눈부시지만 이 점이 자신의 기대도 충족시킬까? 그리고 어떻게 창작의 샘이 계속 흐르게 할까? 여성으로서 디자인계 중요 인물로 거론되는 것에 그녀는 어떻게 느낄까?

실패할 자유

폴라는 디자이너가 되기 위해 미래를 그려 보거나 장기 계획을 세우지는 않았다고 솔직히 인정한다. "나는 아주 아주 운 좋게 음반업계에 들어가 1970년대 음반 재킷 작업을 했다." CBS 레코딩의 사내 아트 디렉터로 일하면서 그녀는 너무 많은 음반 재킷 디자인을 제작하다 보니 "정말 형편없는 것"을 할 때도 있었다. 그녀는 실패를 통해 기교를 연마할 수 있었다면서 실험의 중요성과 함께 실패가 디자인 과정의 일부라는 점을 강조한다. 그녀는 요새 젊은 디자이너들은 그렇게 할 여유가 거의 없다면서 이런 구속적인 분위기를 애석하게 여긴다. "잘 해야만 할 때는 일을 밀어붙이거나 뭔가 발견을 하기 매우 어렵다. 발견하는 행위는 실패할 자유에서 나온다."

보통 사람들

AIGA 웹사이트에서는 폴라를 "당당한 대중 영합주의자"라고 표현한다. 그녀는 "평범한 사람들이 내 작업을 좋아하는 것이 좋다. 내가 만든 것이 큰 인기를 얻을 때 정말 행복하다"고 생각한다. 그녀는 일반 대중 사이에서 디자인이 할 수 있는 일에 대한 기대를 높이는 것이 자신의 목표라고 말한다. "디자인 교육을 받지 않은 보통 사람들이 진가를 알게 되는 아주 수준 높은 것을 할 수 있으면 좋겠다." 그녀는 자신의 접근 방식의 이러한 정치적 측면이 실무에서도 전체적인 철학에서도 근본적이라고 본다. "그것이 디자이너가 된다는 것에서 중요한 점이다." 그녀가 단도직입적으로 말한다.

평형

폴라는 디자인 작업을 다작하면서 동시에 화가로 활동한다. 그녀의 섬세하고 '공들인' 대형 캔버스 작업은 세계 여러 지역을 그린 복잡한 타이포그래피 지도로, 완성에 6개월이 걸리기도 한다. 그녀는 회화가 주는 자유를 즐긴다. "디자인은 매우 사회적이고 회화는 매우 개인적이다. 그것들이 나의 균형을 잡아 주고 둘 다 중요하다. 한쪽의 어휘와 다른 쪽이 평형을 이루게 한다." 폴라의 회화가 비평적으로나 상업적으로 갈채를 받으면서 그녀에게 풀기 어려운 문제가 생겼다. "그림이 팔리면서 주문을 받기 시작했고 이것이 문제이다. 지금 나에게 필요한 것은 재창조하기 위한 온전한 시간이다."

펜타그램

폴라는 1991년에 펜타그램에 입사했고 17명의 동업자 가운데 둘뿐인 여성 중 한 명이다. 그녀는 펜타그램이 "디자이너를 위한 조직이다. 디자이너가 운영하고 디자이너가 소유하며 디자이너가 디자인한다"면서 만족감을 표한다. 그녀는 그들 집단의 역사와 업적에 자부심을 갖고 있다. 이제 디자이너 4세대로 접어든 펜타그램은 창립의 바탕이 된 전제는 유지하지만 끊임없이 변화를 꾀한다. 회계 담당자나 다른 중개인 없이 "우리의 능력을 디자인에 쏟기 위해 터전을 닦았다." 동료들에게 뒤처지지 않기 위해 어쩔 수 없는 압박도 있지만 그들은 자신들의 '훌륭한 회사'를 즐긴다. 폴라는 펜타그램 동료 가운데 대니얼 웨일과 함께 이 프로젝트를 진행했다. 건축가 자격이 있는 대니얼은 1992년에 펜타그램에 입사했다. 그의 전문 분야는 실내 디자인과 제품 디자인 등이며 주요 클라이언트 중 하나인 유나이티드 항공을 위해 객실 내부에서 제복과 식기류까지 모든 것을 디자인했다.

공공의 캔버스

폴라는 1994년에 뉴욕 퍼블릭 시어터와 일하기 시작했는데 이 오랜 관계는 그녀에게 대단히 만족감을 주는, 보람 있는 일이다. 그녀는 아이덴티티와 포스터에서 입장권까지 그들이 제작하는 "종이란 종이는 모두" 디자인한다. 그녀는 자신이 "장소의 시각적 목소리"라고 부르는 것을 해방시키는 일을 찾았다. 공동 작업을 통해 그녀가 상상한 모든 한계를 넘어 탐구하고 자신을 표현할 수 있었다. "실험할 수 있다는 것이 환상적이었다." 이 작업, 특히 1990년대 중반 「노이즈/펑크」를 위한 제작물들의 요란하고 대담한 디자인이 널리 알려지고 성공하면서 그녀가 명성을 쌓는 데 도움이 되었다. 뉴욕 퍼블릭 시어터를 위한 디자인들은 뉴욕의 지하철, 건물, 광고판에 등장해 도시의 그래픽 버내큘러에 빠르게 편입되었으며 그녀는 긍지를 갖고 이렇게 말할 수 있게 되었다. "뉴욕 시가 내 아이덴티티를 먹었다."

디자인계의 여성

폴라는 이렇게 말한다. "나는 괜찮은 노부인이 되어 가고 있다." 자조적인 말이지만 그녀가 자기 세대에서 몇 안 되는 높은 성취를 이룬 걸출한 여성 디자이너라는 사실은 변함없다. 그러나 여기에는 결의가 필요했다. 자녀가 있었다면 그녀의 경력 쌓기가 더뎌졌을 것이라는 점을 수긍하면서도 그녀는 자녀를 두고도 "계속 제대로 해 나가는" 펜타그램 동료 리사 스트라우스펠트의 예를 들어 미국 디자인 산업 문화가 변화하고 있다고 평가했다. 더 젊은 여성으로서 리사는 인정한다. "내가 별종으로 느껴졌다. 한동안 매우 외로웠다." 그러나 곰곰이 생각하더니 "지금은 덜 외롭다"고 말한다.

강력한 커플

폴라는 디자이너/일러스트레이터 시모어 쿼스트Seymour Chwast와 1973년에 처음 결혼한 후 10년 넘게 헤어졌다가 다시 결혼했다. 그녀의 작업, 정체성, 경험은 독특하며 자랑스러운 자신만의 것이지만 분명 그에게서 영향을 받았다. 폴라는 그를 가장 큰 영향을 준 사람이라 부르며 칭송한다. 1954년에 창립된 푸시 핀 스튜디오에서 시모어 쿼스트는 예술과 문학에서 가져온 역사적 양식과 참조를 재치 있는 그래픽 이미지로 혼합한 특유의 새로운 시각 언어를 구축했다. 그의 장난기 있고 독창적인 글자와 이미지의 조합 그리고 대중적 그래픽 이미지 수용은 폴라를 비롯해 여러 세대의 일러스트레이터와 디자이너에게 영향력을 행사한다. 그녀의 대담한 일러스트레이션적 타이포그래피와 손글씨 사용에서 그의 흔적을 분명히 읽을 수 있다.

미국의 3대 주요 브랜드 감미료
의 패키지이다. 시각적으로 복
잡하고 색채가 화려하며 부드러
운 곡선과 소용돌이 요소가 들
어 있다. 또한 1950년대 패키지
를 연상시키며 마음이 편안해지
는 가정적 느낌을 준다. 이런 신
뢰감은 묘사적인 그림을 사용함
으로써 강화된다. 상자마다 이
미지 어딘가에 커피 잔을 넣어
제품이 무엇이며 어디에 쓰는 것
인지를 분명하게 보여 준다. 패
키지 안에 담긴 내용물인 1회용
낱개 봉지도 각각 그려 넣었다.
모든 감미료는 설탕 몇 숟가락
에 해당하는 봉지 포장으로 나
온다. 감미료 상자에는 모두 구
성과 모양이 비슷한 식품 성분
표시가 제시되어 있다.

최초의 제로 칼로리 천연 감미료로서 트루비아 브랜드는 경쟁 제품과 분명하게 차별화되면서도 쉽게 알아볼 수 있어야 했다. 브랜드마다 주조색이 있다. 스위트앤로는 분홍, 이퀄은 파랑, 스플렌다는 노랑이다. 이 간단한 코드화가 각 제품에 대한 약칭이 되어 미국 상당 지역에서는 혼동 없이 '커피와 분홍'을 주문할 수 있다. 이렇게 파스텔 계열의 시각적으로 달콤한 색들이 인공 감미료에 적합하게 느껴질 수 있지만 천연 대안 제품인 트루비아 브랜드가 당면한 색상 선택은 자명했다. 그것은 녹색이어야 했다.

완벽한 브리프

대규모 조직은 아주 철저한 브리프를 준비하는 경향이 있다. 브리프에 마케팅 부서, 제품 개발자, 법무팀도 참여하며 브리프를 발표하기 전에 고위직에 있는 몇몇 사람에게 점검을 받는 것으로 보인다. 대니얼이 설명하듯이 이 프로젝트의 브리프는 "고도로 전문적인 조사 정보 꾸러미와 희망 사항 목록으로 이루어진 좋은 브리프"였다. 그것은 권위적이고 지시로 가득하기보다는 분위기를 보여 주는 데 중점을 둔 것이었다. 첫 브리핑에 참석하러 미국으로 날아온 폴라와 대니얼은 소비자 브랜딩에 각기 다른 경험을 가진 두 기업과 일하는 이 기회가 아주 특별하다고 느꼈다.

브랜드 경쟁

트루비아 아이덴티티의 주요 목표 중 하나는 트루비아를 경쟁 브랜드로부터 구별하고 독특하게 만드는 것이었다. 보도에 따르면 미국의 감미료 시장은 10억 달러 이상의 가치가 있으며 전체 가구의 거의 3분의 1이 감미료를 사용한다고 한다. 사실상 세 가구 중 하나는 감미료 브랜드 이름을 댔다는 뜻이다. 스위트앤로는 사카린, 이퀄은 아스파탐, 스플렌다는 수크랄로스를 주성분으로 하는 화학 감미료이지만 트루비아 브랜드는 스테비아 나뭇잎을 사용해 만들어지며 최초로 상용화된 천연 감미료라고 주장할 수 있다. 처음 미국에서 출시된 트루비아 천연 감미료는 식품의약국에서 일반적으로 안전하다고 인정된다는 GRAS 확인을 받았고 국제적인 식품·농업·금융·산업 및 서비스 회사인 카길에서 제조되었다.

이 시기에 폴라가 쓴 일기는 없다. 그녀의 말에 따르면 "그건 내 방식이 아니다."

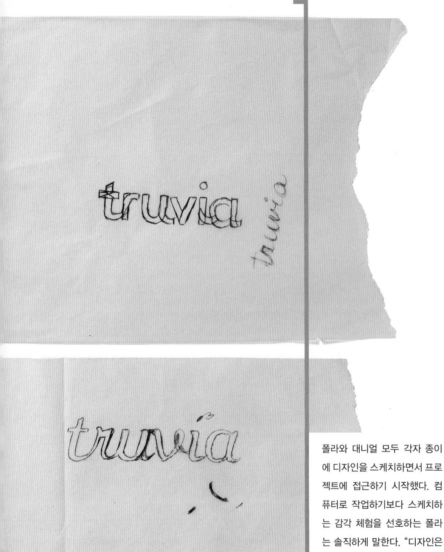

truvia

truvia

truvia

truvia

truvia

폴라와 대니얼 모두 각자 종이에 디자인을 스케치하면서 프로젝트에 접근하기 시작했다. 컴퓨터로 작업하기보다 스케치하는 감각 체험을 선호하는 폴라는 솔직하게 말한다. "디자인은 입력하는 것이 아니다." 이 스케치들은 그녀가 글자꼴의 리듬에 스스로 익숙해지면서 폰트, 굵기, 이름의 구조를 탐구하는 방법을 보여 준다. 스크립트 폰트를 이용한 그녀의 스케치는 글자꼴을 연결하는 초기 실험과 최종 기하학적 스케치로 바뀌는 세부를 보여 준다.

스케치에서 폰트 샘플로 진행한 다음 폴라는 다양한 글자체로 브랜드명을 써 보며 지면에서의 시각적 효과와 변화를 관찰한다. 로고는 독특해야 한다. 낱말보다는 형태로 읽히기 때문에 전체적 형태가 강하면서 쉽게 알아볼 수 있어야 한다. 제로 칼로리 제품이므로 가는 글자꼴을 사용하는 것이 논리적으로 타당할 수 있지만 굵은 글자꼴이 좀 더 존재감이 있다. 폴라는 처음에 스크립트체와 이탤릭체를 실험했다. 둘 다 손글씨를 떠올리게 하며 친근하고 다가가기 쉽다. 그녀는 너무 전형적이라는 이유로 이 버전을 버리기는 했지만 최종 로고에 약간 부드러운 특징을 남겨 놓았다.

truvia

Truvia

truvia

truvia

폴라가 선택한 녹색은 파스텔 색조도 아니고 확실히 달콤하지 않지만 대신에 신선한 자연의 색조이다. 이 노골적인 상징성은 반투명 효과로 더욱 강화된다. 반투명의 획이 겹치는 부분의 색 농도가 짙어지는데, 이는 클라이언트가 전하려는 투명성과 순수성의 메시지를 시각적으로 보강한다.

소문자로 설정한 둥글고 친근한 기하학적 폰트는 열린 원형이 들어가는 산세리프이다. 볼이 하나인 'a'를 선택해 이 형태를 강조하고 반투명 효과를 도입해 색의 흥미로움과 입체감을 더하는 한편 획의 방향성을 두드러지게 한다. 'i'의 점은 나뭇잎 모양으로 다시 그렸다. 타이포그래피 세부를 다듬거나 바꿀 부분을 찾고 글자꼴을 다시 그리는 것은 로고 디자인에서 단독형 마크를 만드는 경우에 흔한 일이다.

네이밍

제품명은 브랜드 이미지는 물론 로고나 시각 아이덴티티의 근본이다. 제품 이름을 선택하는 일은 제품 개발과 브랜딩에서 핵심으로 여겨진다. 이름의 독창성, 제품과의 관계, 소비자의 기억에 남는 정도, 발음, 국제적 함의, 연관 의미 등을 숙고해 적절한 이름을 찾는 일은 복잡하고 시간이 걸릴 수 있다. 전문 네이밍 또는 브랜딩 회사를 고용해 이 과정을 관리하는 조직이 많으며 이 사례에서처럼 개발 도중에 제품 이름이 변경되는 경우도 드물지 않다. 트루비아 브랜드명은 제품의 자연성과 신뢰성을 암시하는 한편 스테비아 식물이라는 유기적 기원도 참조했다. 짧고 독특하며 기억하기 쉬운 이름이다. 그리고 타이포그래피 관점에서는 글자들에 디센더가 없어서 깔끔하다. 제품명은 가치를 지니며 보통 저작권과 사용권을 보호하기 위해 상표를 등록한다.

대서양 횡단 협력

폴라와 대니얼이 이 프로젝트에 착수했을 때는 브랜드명이 아직 확정되지 않았고 이 단계에서 제품은 다른 이름으로 불렸다. 그들은 전달받은 제품 정보와 함께 자료 조사를 통해 창작 방향을 설정했다. "디자이너로서 하고 싶은 것이 있어도 클라이언트의 기호에 밀릴 수밖에 없다. 그래도 목표를 세워야 한다. 디자이너로서 확실한 견해가 있다면 클라이언트가 이에 부응할 것이다." 폴라와 대니얼은 3D 디자인과 그래픽 개발을 위해 영감으로 작용할 두 가지 목표로 열망과 신뢰성을 정했다. 대니얼이 제품 포장용 상자 디자인의 공학적 측면에 집중하는 동안 폴라는 브랜드 아이덴티티와 이름을 처리하는 방식, 기본적으로 로고 디자인을 개발했다.

폴라가 트루비아 로고 첫 프레젠테이션에서 카길과 코카콜라에 제시한 이 시안들은 아이덴티티 세부에 숨은 논리를 설명하고 다양한 매체와 크기로 로고를 응용한 모의실험을 보여준다. 테이크아웃 커피 컵 슬리브에 넣는 광고가 있으며 전 세계적 열망이 담긴 건강식품에 걸맞게 수영장 그래픽 광고 제안도 있다. 마케팅 비용 규모는 제품 가시성과 브랜드 인지도에 영향을 미친다. 제품이 더 널리 퍼지려면 디자인이 덜 노골적이어야 하고 디자이너가 추상적이거나 모험적인 시도를 할 수 있도록 더 큰 자유가 주어져야 한다.

폴라의 프레젠테이션에는 패키지 디자인의 시각 요소와 로고의 중요성을 분명히 하기 위한 분석도 포함되어 있었다. 그녀는 폰트 선택과 세부의 나뭇잎 표현, 단순한 사진 사용에 이르기까지 로고의 솔직함에 중점을 두었다. 이 프레젠테이션 자료에 달린 설명에 나와 있듯이 그녀의 디자인은 "천연 재료의 느낌을 함축"하고 브랜드명의 색 중첩과 삼각형 그래픽은 포장 상자의 구조와 접지, 조립 방식에 대한 암시와 함께 "자연과 장인 정신을 함축"한다.

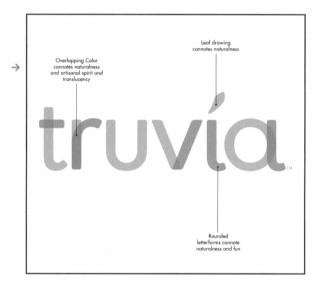

Overlapping Color connotes naturalness and artisanal spirit and translucency

Leaf drawing connotes naturalness

Rounded letterforms connote naturalness and fun

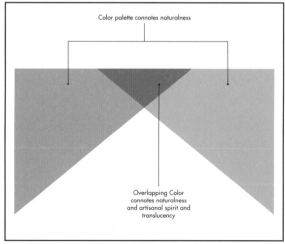

Color palette connotes naturalness

Overlapping Color connotes naturalness and artisanal spirit and translucency

작은 팀

프로젝트 내내 폴라는 카길과 코카콜라를 대표해 나온 사람들에게 디자인 작업을 프레젠테이션했는데 그들은 족히 40명은 되었다. 이와 대조적으로 폴라는 이 프로젝트에서 긴밀히 협력한 디자이너 레니 나르를 비롯해 4인 정도의 소규모 팀과 작업했다. 사람들은 이 것에 놀라워했다. "그들이 말했던 것 같다. '이게 당신 팀인가?'" 이런 일은 드물지 않은 경험이었고 폴라는 종종 더 큰 디자인 회사와 "양복 입은 남자 무더기"를 상대하곤 한다. 그녀는 동요하지 않는다. "회의에 나가려고 사람들을 급히 끌어모으지는 않을 것이다. 나는 나 자신일 뿐이다. 그리고 사람들을 끌고 나가면 클라이언트들이 나머지 사람들이 무슨 일을 하는지 궁금해할 수도 있다."

아이디어 제시하기

폴라, 대니얼, 카길, 코카콜라 사이의 연락은 지리적 위치가 얽히면서 더 복잡해졌다. 대니얼은 모형을 만들자마자 그것들을 클라이언트와 뉴욕에 있는 폴라에게 보냈다. 작업 과정 내내 화상 회의와 전화 회의로 대화했고 폴라와 직접 논의하기 위해 대니얼이 수차례 뉴욕으로 이동했다. 브랜드명이 정해진 다음에 폴라와 대니얼은 트루비아 로고 디자인에 깔린 논거를 명확히 하고 브랜드의 포부를 시각화하는 프레젠테이션을 준비했다. 폴라는 아이디어를 제시할 때마다 경쟁 제품 포장을 함께 놓고 그 차이를 드러내는 데 중점을 두었다. "탁자에 트루비아 패키지를 놓고 이것이 당신네 상자이고 식료품점에서 바로 이렇게 작용한다고 말했다. 다른 제품과 함께 놓고 보면 만족하게 된다."

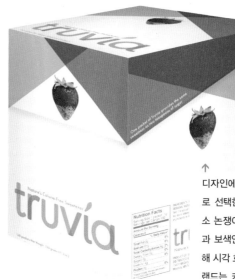

트루비아의 상자 디자인은 경쟁 제품의 어수선한 디자인과 비교할 때 여백과 절제가 돋보인다. 곡선 위주인 경쟁 제품과 달리 폴라와 대니얼은 포장 상자의 입체 구조와 연계되는 각과 삼각형을 그래픽 특징으로 삼았다. 슈퍼마켓 선반에 쌓인 상자 시뮬레이션이 트루비아 패키지가 경쟁 제품과 나란히 있을 때 어떻게 다르게 보이는지에 대한 시각 효과를 분명히 제시한다. 로고에 "제로 칼로리 천연 감미료"라는 제품 설명문을 합쳐 이 핵심 정보를 놓치지 않게 했다.

↑ 디자인에 들어가는 주요 이미지로 선택한 딸기에 대해서는 다소 논쟁이 있었다. 고명도 사진과 보색인 녹색과 빨강을 사용해 시각 효과를 높였고, 경쟁 브랜드는 커피 잔을 보여 주지만 트루비아 패키지는 과일에 뿌린 감미료를 보여 주는 서빙 제안으로 차별화했다. 과일을 사용해 천연의 메시지를 강화하고 여름과 신선함이라는 감각 연상을 불러일으킨다. 슬리브 디자인에서 커피잔을 위에서 찍은 사진은 로고처럼 기하학적 형태로 나타난다. 깔끔하고 현대적이며 강렬한 향기를 유발하는 커피 자체에 시선이 끌린다.

트루비아에서 'i'가 점이 아니라 악센트여야 한다고 결정되면서 성분 심벌에 나뭇잎을 활용하는 아이디어로 진화했다. "나뭇잎을 5만 번쯤 그렸다. 잎사귀 모양과 로고는 거의 순간적으로 나왔다. 잎은 무한정 계속되었다." 이 버전들은 폴라가 여러 가지 잎 형태와 다양한 각도, 테두리, 구조를 시도했음을 보여 준다. 잎이 길거나 짧거나 둥글거나 납작하거나 잎사귀의 들쭉날쭉함이 적고 많고는 전체 아이덴티티와 패키지 디자인에 별 차이를 가져오지 않는다. 하지만 폴라는 잎이 훨씬 더 커지거나 색을 바꿔야 했다면 "나빠졌을 것"이라고 인정한다.

폴라는 규모가 큰 작업에서는 이런 종류의 난제가 일반적으로 일어나며 그녀는 이런 일에 대체로 웃어넘긴다고 한다. "나는 그런 일을 즐겁게 한다." 일단 적절한 크기와 비례, 이 경우에는 녹색 잎 모양, 글자꼴 겹치기, 타이포그래피 배치에 대한 적정 값을 구하고 나면 디자인의 근본은 흔들리지 않을 것임을 알기에 클라이언트가 으레 던지는 제언에도 여유롭게 대처할 수 있다. 그녀는 덧붙인다. "그런 것들이 제자리를 찾으면 우리가 잎 모양을 가지고 하는 모든 일이 시간을 허비하는 것이라도 상관없다. 패키지가 이미 좋으므로 엉망이 될 수는 없다. 모두가 이 세부에 논평함으로써 디자인에 대한 권리를 가지게 되는 것을 기쁘게 생각한다."

표적 집단 시험

사용자 시험과 피드백은 제품 개발 과정에서 중요한 부분으로 여겨진다. 트루비아 패키지는 폴라의 말에 따르면 "훌륭하게" 시험되었다. "그들은 모든 것을 시도했다. 패키지에 대장 내시경을 들이대다시피 했다." 디자인의 기능을 진정으로 이해하기보다는 취향에 따라 형성되는 소비자의 의견에 이런 정성定性적 연구가 미치는 영향력을 우려하는 디자이너들이 있다. 하지만 클라이언트 관점에서 사용자 시험은 소비자 반응을 알아내고 기대와 요구를 충족하는 제품을 개발하기 위해 가치 있는 방법이다.

변화에 대한 태도

대기업 클라이언트는 규모가 작은 클라이언트보다 디자인을 더 통제하려는 경향이 있고 이것이 디자이너에게 문제가 될 수 있다. 트루비아 프로젝트는 두 기업이 관여하기 때문에 복잡한 프로젝트였다고 폴라는 설명한다. 회사마다 다른 방법론이 있었지만 두 회사가 초기 단계부터 그녀의 디자인에 보이는 열성적인 태도가 인상 깊었다. "끔찍한 과정이 될 수도 있었지만 그렇지 않았다." 제작과 예산의 일부 측면에서 필연적으로 불평불만이 있었지만 주요 문제에는 모두 합의가 되었다. 하지만 변경이 필요할 때에도 폴라는 낙관적인 경향이 있다. 예를 들어 디자인 작업이 흑백이라면 보통 어떤 색이라도 어울리므로 색 변경이 디자인을 망치는 일은 드물다. 그녀는 클라이언트의 요구가 디자인을 망치지 않을 사소한 것이라면 대개 재미있게 여긴다고 말한다. "클라이언트가 디자인이 빨강이면 좋겠다고 말한다. 빨강으로 해 놓으면 그들은 빨강을 좋아하지 않는다고 말한다. 하지만 그들이 그것을 망칠 수는 없으니까 문제없다. 만약 세 가지 색이 있는데 그들이 그 중 한 가지 색을 다른 두 색과 어울리지 않는 색으로 바꾸고 싶어 한다면 문제가 되겠다."

트루비아는 'tru-vee-ah'로 발음되며 가운데 음절에 강세가 있고 'i' 위의 잎은 악센트로 진화했는데 그 각도는 발음에서 강세가 어디에 와야 하는지를 나타내는 데 도움이 된다. 또한 성분 심벌로 단독형 마크가 디자인되었다. 따라서 그 형태가 여러 가지 크기에 맞아야 했다. 또한 상표 등록된 기존 잎 모양들의 자료와 신중하게 대조해 유일무이한 형태인지를 확인해야 했다. 최종 디자인은 트루비아 패키지에서 떼어 놓더라도 개성 있고 알아보기 쉬워야 했다.

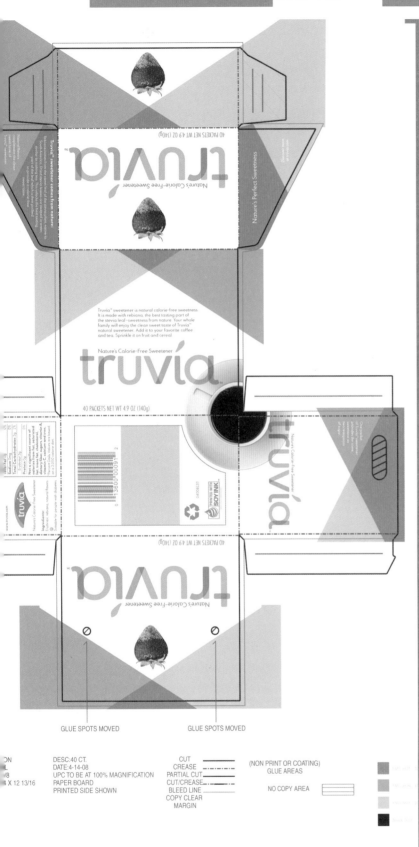

이 패키지 제작 과정은 인쇄에서 접지까지 모든 부분이 자동화되었다. 인쇄소에서 이 전개도를 만들어 정확도를 확인하기 위해 펜타그램으로 보냈다. 각각 실선과 점선으로 표시한 자르고 접는 안내선은 둘 다 인쇄하지 않는 부분이다. 재단 여분 영역은 흐리고 가는 선으로 나타내며 접착제 자리와 문안이 없는 영역도 표시한다. 색 막대는 인쇄소에서 잉크 농도를 확인하는 데 이용된다. 미국의 아메리크래프트 인쇄소에서 패키지를 인쇄하고 접지하고 조립했다.

패키지 디자인의 목적 중 하나는 구매자가 제품을 사도록 유도하는 것이지만 법 규정에 맞게 제품 정보 또한 명확히 전달해야 한다. 미국에서는 패키지에 원재료와 영양 성분 목록뿐 아니라 유통업체 세부 사항과 내용물, 무게와 부피 명세를 표시하도록 하고 있다. 폴라는 이 필수적 통계 정보를 작은 트루비아 성분 심벌과 함께 한쪽 면에 담았다. 정보 배치는 위계를 염두에 두고 디자인한다. 상자 앞면은 대개 매대에서 확실한 의사소통이 가능하도록 로고와 이미지를 위한 자리로 남겨 둔다. 제품과 서빙 제안에 대한 정보를 제공하는 문구는 상자 뒷면에 적용한다. 바코드와 재활용 및 콩기름 잉크 심벌처럼 상자 자체에 관련된 정보는 상자 바닥에 배치한다. 트루비아 로고는 바닥을 제외한 상자 모든 면에 등장해 어떤 각도에서도 바로 제품을 알아보기 쉽도록 한다.

GLUE SPOTS MOVED GLUE SPOTS MOVED

DESC:40 CT.
DATE:4-14-08
UPC TO BE AT 100% MAGNIFICATION
PAPER BOARD
PRINTED SIDE SHOWN

CUT
CREASE
PARTIAL CUT
CUT/CREASE
BLEED LINE
COPY CLEAR
MARGIN

(NON PRINT OR COATING)
GLUE AREAS

NO COPY AREA

패키지 디자인

패키지는 주로 상업적 요구에 의한 것이라 제한 사항이 많고 세속적인 디자인 분야로 인식되곤 한다. 그러나 건축을 공부한 대니얼의 관점은 다르다. 그는 패키지를 "엄청나게 시사적인 주제"라고 말한다. 그는 포장 상자를 디자인하는 것이나 의자나 실내 디자인하는 것이 동일한 "지적 노력"의 투자를 요하기에 다르지 않다고 생각한다. 그렇다고는 해도 패키지 디자인에 아주 구체적인 규제가 따르는 것도 사실이다. 특히 형태가 제한되어 있고 법규에 따른 의무 사항이 있고 정보 문안을 포함해야 한다. 패키지 디자인을 즐기는 디자이너는 대부분 이 많은 제약과 거기에 따르는 창조적 도전 때문에 오히려 좋아한다.

제작

폴라와 대니얼은 첫 프레젠테이션에서 제시된 단가에 근거해서가 아니라 대니얼의 말대로 "제품이 생존하고 경쟁해야 하는 상황에 대한 포부에 따라" 아이디어를 발표했다. 그들은 일반적인 상자에 그래픽을 적용해 내놓는 데 그칠 것이 아니라 제품에 더 독창적인 접근이 필요하다고 확신했다. 폴라와 대니얼이 제시한 패키지 디자인은 "할 수 있는" 것이었지만 대니얼의 설명대로 "독창성에는 값이 있고 값은 디자인이 아니라 제작 측면의 개발 비용이다." 제작사의 기계는 특정 유형의 상자를 생산하도록 맞추어져 있으므로 그 구성을 바꾸려면 돈이 든다. 첫 프레젠테이션 다음에 대니얼은 제작 단가를 조사하기 시작했다. 카길이 제작을 맡았기에 대니얼은 패키지를 전문으로 하는 카길의 인쇄소를 방문해 그들의 공정과 체제를 익혔다. "제작사는 무엇이든 할 수 있다"고 그는 말하지만 핵심 요인은 얼마나 많은 공정을 거치느냐와 거기에 드는 시간 그리고 비용이다.

천연 제품임을 고려해 폴라와 대니얼은 가능한 한 생태 효율적인 디자인에 열중했다. 이는 프로젝트 모든 단계에서 논의되었지만 불가피한 제한이 있었다. 예컨대 낱개 봉지마다 들어가는 습기차단제는 재활용할 수 없다. 하지만 각 봉지가 밀봉되기 때문에 습기를 차단해 주는 외부 패키지에 두꺼운 카드지 대신 가벼운 종이를 사용할 수 있었다. 이는 유연성을 줄 뿐 아니라 사용되는 자원도 줄인다. 대니얼이 지적하듯이 치수는 별 차이 없어 보이지만 제품 판매 시점의 부피에서는 상당한 절약 효과가 있다. 또한 식품 패키지는 식품 안전 기준에 따라야 한다. 패키지에 사용한 환경 친화적인 콩기름 잉크를 비롯해 모든 재료가 안전성 검사를 받아야 한다는 뜻이다.

카길과 코카콜라의 경험과 방법론, 일정이 달라 부득이하게 개발과 제작 과정이 늘어났다. 여기에는 폴라가 설명하듯이 오락가락하는 과정도 상당히 작용했다. "상자 바닥을 특정 형태의 컨베이어 벨트에 얹을 수 있도록 상자를 세 가지 크기로 만들어야 했다. 모든 그래픽을 수정해야 하고 크기와 수량도 바뀐다는 뜻이다."

대량 판매 시장

폴라와 대니얼은 보수적인 감미료 패키지 분야에서 무엇이 가능한지를 탐구하는 것으로 프로젝트를 시작했다. 처음부터 그들은 카길과 코카콜라를 설득할 수 있으리라 기대하며 야심 찬 아이디어를 제시했다. 약간의 예외를 제외하고 그래도 대부분 이루어졌다는 것이 그들 모두에게 큰 기쁨이다. "자리를 아주 잘 잡아 소비자를 정확히 겨냥해 다른 방식으로 다른 범주에서 경쟁하는 신제품이 나왔다." 그들은 클라이언트가 그들이 예상한 것보다 더 큰 위험을 감수하도록 설득하는 데 성공했다. 물론 온당한 범위 내에서였다. 대니얼의 설명대로 "그들은 사람들이 이해하기 어렵게 만들고 싶어 하지 않았다."

전진하기

"마음에 든다. 그렇게 만들어진 것이 놀랍다." 폴라가 최종 아이덴티티와 패키지에서 느끼는 성취감을 표현한 말이다. 이것이 그래픽디자이너로서 그녀의 경력이나 개인적 발전 면에서 중요한 부분을 차지하지는 않겠지만, 그녀는 일반 대중을 위한 식품 디자인의 진전이라는 면에서 "경이적인 승리"라고 주장한다. 그녀가 설명한다. "이것이 출시되어 성공한다면 다른 모든 패키지 또한 진보할 것이다. 그리고 시장 전체의 수준이 올라갈 것이다."

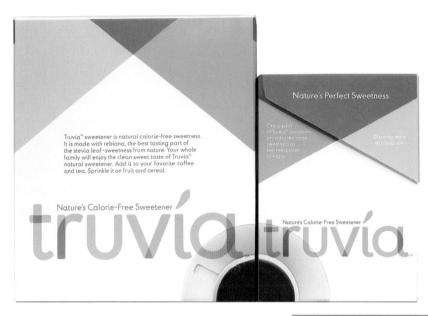

식품 패키지 디자인은 제품 안전과 보관 수명을 지키기 위한 물리적 보호와 편리성 사이에서 균형을 맞추어야 한다. 트루비아 패키지 브리프의 특징 중 하나는 상자가 탁자나 카운터에 놓일 때 어울리면서도 본래 기능을 해야 한다는 것이었다. 상자가 시각적으로 매력적일 뿐 아니라 되풀이해 여닫아도 견딜 수 있도록 디자인되어야 한다는 뜻이다. 이런 점에서 대니얼의 디자인은 트루비아 경쟁 브랜드의 상자보다는 과자 패키지와 더 비슷했다.

대니얼의 디자인에서는 상자 윗부분이 쉽게 개폐되고, 닫힌 상태로 카운터에 놓일 때 보관 상자보다는 설탕 용기처럼 보이는 것이 중요했다. 좋은 패키지 디자인은 구조와 그래픽디자인이 밀접하게 결합되어 있다. 여기에 실린 여러 크기의 상자 구조와 그래픽의 관계는 폴라와 펜타그램 특유의 세부에 대한 관심을 보여 준다. 상자를 나란히 놓으면 완성되는 커피잔 이미지는 판매점 진열대에서 시각적인 즐거움을 줄 것이다.

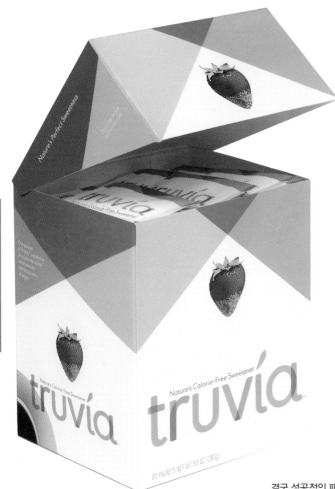

결국 성공적인 패키지 디자인은 신제품 출시와 판매에 도움이 된다. 카길은 트루비아 브랜드가 '성공작'이라고 평했다. "결과가 좋다니 정말 기쁘고 실제로 그렇다." 대니얼이 말한다. "전문적이면서 보기에 좋다."

이 패키지가 급진적이지는 않을지 모르지만 폴라와 대니얼은 최종 디자인이 세련되게 나와 기뻤다. 감미료 시장에서 다른 브랜드와 패키지의 관례에 비교하면 디자인의 절제미와 현대적 감각 면에서 큰 차이를 보인다. 폴라에게 이를 증명할 만한 일화가 있었다. "사람들이 내게 와서 하는 더없이 기분 좋은 말은, 이 패키지를 식품점에서 발견했을 때 충격적이라는 말이다." 그녀가 사뭇 만족한 듯이 말한다.

우리는 처음부터 웹사이트 디자인 프로젝트를 지켜보고 싶었다. 상대적으로 초창기인 웹사이트 구축과 디자인은 그래픽디자이너를 포함한 폭넓은 창작 전문가 집단의 기술을 활용해 끊임없이 발전하는 분야이다. 에어사이드가 국제적 가구 회사 비트수를 위해 진행한 웹사이트 리디자인 프로젝트는 디자이너와 클라이언트의 이력과 명성, 그리고 이것이 보장하는 창조적 잠재력 때문에 우리를 흥분시켰다. 디지털 매체와 개성 있는 애니메이션의 창의적 사용으로 호평을 받은 에어사이드는 이 까다로운 브리프를 어떻게 다룰 것인가? 프로젝트의 규모는 확실히 야심찼고 다소 흥미로운 도전 과제도 있었다. 에어사이드는 프로젝트를 어떻게 관리하고 유지하며 창의적 콘텐츠와 이것의 구현이라는 양쪽의 요구 사이에서 어떻게 균형을 맞출 것인가?

크리에이티브 에이전시 에어사이드는 냇 헌터Nat Hunter(1966-), 프레드 디킨Fred Deakin(1964-), 알렉스 매클린Alex Maclean(1968-)에 의해 1998년에 공동 설립되었다. 그래픽디자인, 일러스트레이션, 디지털, 인터랙티브, 동영상을 망라해 작업하는 이 작은 스튜디오는 현재 인턴으로 시작해 2005년에 에어사이드의 일원이 된 크리스 레인Chris Rain(1972-)을 비롯한 12명의 상근 직원으로 이루어져 있다. 에어사이드의 독특한 작업에는 코카콜라, 그린피스, 라이브 어스, MTV, 나이키, 노키아, 소니 등의 클라이언트를 위한 모바일 콘텐츠, 아이덴트, 타이틀 시퀀스, 전시, 브랜딩, 장난감 디자인 등의 서비스가 포함된다.

비트수는 1959년 독일에서 닐스 비트수Niels Vitsoe가 디자이너 디터 람스의 제품과 가구를 제작, 판매하기 위해 설립했다. 디자인 고전이 된 람스의 '606 유니버설 선반 시스템'으로 가장 유명한 비트수는 "더 적게 쓰고 더 오래 쓰며 더 낫게 살아가기Living better, with less, that lasts longer"라는 좌우명에서 알 수 있듯이 지속 가능성에 대한 윤리의식으로도 명성이 높다.

그래픽디자이너에게 예술디자인 부문의 클라이언트와의 작업은 부처에게 설법하는 셈이니 그것을 즐기는 것이 당연하다. 이런 종류의 클라이언트는 대개 디자인 해법을 개발할 때 많은 설명을 요구하지 않는다. 그래도 비트수처럼 부러운 디자인 족보를 가진 회사의 웹사이트 제작을 맡기란 쉬운 일이 아니다. 이 프로젝트에서 에어사이드의 작업을 뒷받침하는 철학은 무엇이었을까? 그리고 무엇이 냇과 크리스의 창작 의욕을 북돋는가?

에어사이딩

"프로젝트를 시작할 때 모두 탁자를 둘러앉아 아이디어를 토의한다. 그러다가 누군가 다들 공감할 만한 강력한 아이디어를 제시하면 자리를 떠나 그것을 발전시킨다. 그리고 중간에 그 아이디어가 '에어사이드화되면' 함께 탁자로 돌아가서 아이디어가 여전히 유효하며 충분히 발전시키고 밀어붙였는지를 점검한다." 크리스의 말이다. 냇이 덧붙이길 "우리의 창조적 위계는 수평적이다. 크리에이티브 디렉터/시니어 디자이너/디자이너라는 표준 스튜디오 모델을 따르지 않는다는 뜻이다. 장단점이 있지만 우리는 거의 좋다고 느낀다."

즐거운 인생

"우리는 높은 삶의 질을 목표로 한다." 냇이 말한다. 일을 즐기는 것은 언제나 에어사이드의 중심 철학이다. 그들은 그래픽디자이너라면 과하게 오랜 시간 일할 수밖에 없다는 디자인 업계의 일반적인 신화에 반대한다. 에어사이드는 이것을 잘못된 고행이라고 보며 역시 강박적인 면은 있지만 확실히 더 균형 잡힌 스튜디오 문화를 장려한다. 에어사이드는 최근에 런던 북부로 스튜디오를 옮겼는데 직원들이 점심을 같이 먹으려고 최상층에 커다란 공용 탁자가 있는 방을 마련했다. 생각을 공유하고 비공식적으로 프로젝트를 논의할 기회를 마련하는 것은 활기차고 생기가 도는 작업 환경 만들기의 일부분이다. "만약 생활의 3분의 1을 작업에 쓴다면 할 수 있는 만큼 최대한의 성취감을 얻는 편이 좋다."

인터랙티브 전문

"나는 실수로 그래픽디자이너로 일하게 되었다." 냇이 고백한다. "디자인 스튜디오에 관리자로 취직했는데 석 달 만에 수습 디자이너가 되었다." 그녀는 에든버러 대학교에서 휴먼컴퓨터 인터페이스 심리학과 컴퓨터 프로그래밍 등을 포함해 심리학을 공부한 다음 로열 칼리지 오브 아트에서 인터랙티브 멀티미디어 석사학위를 받았다. 냇은 에어사이드에서 디지털 프로젝트를 지휘하는 한편 모든 프로젝트를 지켜보면서 다른 디자이너들과 긴밀하게 협력한다. 크리스가 감탄하며 말한다. "냇의 진정한 강점은 당신이 한 것을 때로는 아주 무자비하게 혹평할 수 있다는 것이다. 그러나 그녀도 당신만큼이나 그 일이 잘되기를 원한다는 사실 때문에 짜증도 누그러든다."

환경 애호가

"에어사이드의 탑승자는 모두 환경 의식이 높은 유기체이다."라고 에어사이드 웹사이트에 명시되어 있다. 여기에는 이면지 활용, 음료수 냉각기를 대체하는 수도꼭지 여과기, 재생지와 휴지 사용부터 대중교통과 녹색 인증 택시 이용, 가능하면 자전거 택배 이용에 이르는 모든 것이 포함된다. 그들은 한 사람만 차를 가지고 있을 뿐 대부분 자전거로 출퇴근한다는 점에 자부심을 느낀다. 에어사이드는 최근에 환경 문제 실천에 도움을 얻으려고 청한 그린마크의 감사에서 '탁월한' 점수를 받았다. 2007년에 냇은 비영리 사회적 기업 겸 자문 회사 '스리 트리스 돈트 메이크 어 포리스트Three Trees Don't Make A Forest'를 공동 설립했다. 디자인 산업이 지속 가능한 창조적 작업을 생산하도록 돕고 궁극적으로 무탄소 디자인 산업 창조를 위한 기폭제가 되는 것을 목표로 하는 회사이다.

있는 바퀴를 또 발명하기

"사무실 업무를 잇달아 하고 나서 정말 내 삶에서 약간은 보람 있고 창조적인 무엇을 해야 한다는 것을 깨달았다." 크리스가 털어놓는다. "나는 언제나 타이포그래피에 관심이 있었기 때문에 그래픽디자인에 끌렸고 당시에 디자이너스 리퍼블릭Designers Republic이 하던 작업을 경외했다." 런던 인쇄대학 졸업생이자 국제 타이포그래피 디자이너 협회원으로서 크리스는 타이포그래피와 그래픽디자인에 대한 열정과 전문 지식을 갖고 있었다. 자기가 아는 것을 고수하는 데 만족하지 않는 그는 "이미 있는 바퀴지만 다시 만들려는 시도를 좋아한다. 바로 그런 점에서 디자이너가 되고 싶었다. 나는 같은 일을 같은 방식으로 두 번 하기를 싫어한다. 내가 하는 일을 늘 진전시키려 한다."

혼합매체와 음악

에어사이드의 공동 설립자 겸 크리에이티브 디렉터 프레드 디킨은 머큐리와 브릿 음악상 후보에 오른 댄스 음악 그룹 레몬 젤리Lemon Jelly의 일원으로서 음반 세 개를 냈고 세계적으로 50만 장 이상을 판매했다. 에어사이드는 레몬 젤리의 모든 시각물을 제작한다. 에어사이드가 관여하는 대안 프로젝트는 이것만이 아니다. 영국 전역의 음악 페스티벌을 순회한 인터랙티브 설치 작품인 외계 신「미고테프」의 창조에서부터 입양 가정이 필요한 봉제완구 스티치스 제작 홍보까지 에어사이드는 언제나 즐거이 경계를 넘나든다. 이 장난기 어린 다양성이 스튜디오 철학의 기본이 되고 성장할 수 있는 핵심 동력이 된다. 냇이 말하듯이 "에어사이드는 우리가 바라는 무엇이든 될 수 있다. 우리 자신의 자산이 한계일 뿐이다."

VITSŒ

Brief for a new website

The vision for vitsoe.com

To be key to making the 606 Universal Shelving System the world's definitive shelving system.

The new vitsoe.com will not only be **alluring** (more appealing and descriptive than, say, visiting Vitsœ's shop) but it will be the **crystal-clear model** for planning and buying online a seemingly complicated product. vitsoe.com will be at the heart of Vitsœ's global ambitions and its never-ending quest for closer **customer relationships** (like visiting your favourite restaurant, being greeted by name and shown to your preferred table). Additional worldwide retail presences will support vitsoe.com, not vice versa.

The website's purpose

To dramatically simplify and shorten the visitor's journey from awareness to buying.

The most frequently heard comment from Vitsœ's new customers is: "I wish I had done this sooner". Sometimes they are meaning "15 or 20 years sooner". 20 years can be reduced to two hours. vitsoe.com must convince visitors to make the investment now. Like pensions, the sooner the better.

Website tone

Underpinned by a dry sense of humour, vitsoe.com will be engaging, fun, smart, gutsy, classic and, even, addictively usable vitsoe.com will exclaim Vitsœ's ethos — longevity, innovation, integrity, authenticity, trust, honesty, sustainability and lifelong service — and achieve this on a **multi-cultural and multi-lingual** stage. Without doubt, the website must be international in feel.

The website will be confident in its size, weight and structure. Its **navigation will be orthodox and generic**. (100 years later, the user interface for the car is still a steering wheel, two or three pedals and a gearstick.) The visitor (highly web-savvy or a total novice; design conscious or design disinterested) will always know where they are and what they can do next. As Steve Krug said, "**Don't Make Me Think**" (New Riders Publishing, 2006).

이제 웹사이트는 비즈니스와 소셜 네트워킹, 방송에 필수적인 인터페이스가 되었다. 웹사이트는 판매자를 잠재적으로 거대한 전 세계 고객과 다양한 인구에 도달하게 해 주는, 사업 전략의 중추적 부분이다. 비트수는 이 브리프에 그들의 사업적 포부와 새로운 웹사이트를 통해 관계를 구축하려는 열망을 표현했다. 에어사이드는 새롭게 선보이는 웹사이트에 필요한 것을 이렇게 요약했다. "새로운 고객을 끌어들이고 세계적으로 성장하는 회사의 고객 기반을 반영해야 한다. '중독성 있는' 새로운 사이트는 606 유니버설 선반 시스템의 정보와 판매를 위한 주요 매장이 되어야 하며 비트수의 온라인 무료 플래닝 서비스를 강조해야 한다. 또한 설립자 닐스 비트수의 재치와 진실성을 반영하면서도 지속 가능한 디자인과 장기적인 고객과의 관계를 소중하게 여기는 비트수의 정신을 고취하는 것도 중요하다."

첫인상

이 프로젝트는 냇이 어느 파티에서 비트수의 이사 마크 애덤스를 만나면서 시작되었다. 웹사이트 디자인을 새로 하고 싶었던 마크는 어떻게 해야 할지 모르겠다고 얘기했고 그녀는 그에게 일반적 디자인 의뢰 절차를 조언했다. 이어서 마크가 에어사이드에 피칭을 요청했다. 일은 종종 우연한 사건이나 만남을 통해 생기며 이번 사례는 일상의 대화에서 어떻게 큰 이득을 볼 수 있는지를 보여 준다. 냇은 조심스럽게 마크에게 조언하면서 중립을 지키려 애썼는데 아마도 이런 정직함이 에어사이드의 개방성과 전문성에 대한 마크의 첫인상에 긍정적 영향을 준 것 같다.

좋은 브리프

잘 알고 있겠지만 모든 브리프가 좋은 브리프는 아니다. 클라이언트가 글로 표현하지 못하는 것을 알아채는 것이 프로젝트 수행에서 중요하다. 비트수는 포괄적인 브리프를 개발하는 데 상당한 노력과 시간을 쏟았다. 그들은 다양한 업종을 참고하고 잡지 에디터, 건축 비평가, 문화 논평가 등 전문가들과 교류했다. 그 결과로 나온 브리프는 프로젝트 과정 내내 '복음서'가 되었다. 냇이 확언한다. "그것은 성경이었다." 그 7쪽짜리 브리프에는 프로젝트의 핵심 포부와 요구가 명확히 제시되었고 일의 전망과 목적, 원하는 웹사이트의 분위기가 설명되어 있었다. 또한 그들이 제공하는 서비스와 함께 기존 고객 분석, 희망하는 최종 소비자에 대한 분석도 포함되어 있었다. 비트수가 닐스 비트수, 디터 람스, 귄터 키저, 토마스 만스 등 회사의 걸출한 디자인 유산과, 자신들의 광고와 인쇄물을 가로지르는 근원적 재치와 해학을 자랑스러워하는 것은 당연하다. 이러한 역사를 인정하는 한편 브리프는 "매력적이고 중독성 있는" 사이트와 사용자 경험을 추구하며 미래 역시 계획한다.

브리프는 신중하게 작성되고 구성되었다. 정보 기술 환경에 대한 비트수의 시각을 설명하고 그들의 기술 사양을 명료하게 밝힌 업계 분석가의 문맥도 인용했다. 여기에는 준수해야 할 법규와 검색엔진 지침도 들어갔다. 사이트는 장애인차별금지법에 따라야 하며 쉽게 찾을 수 있도록 검색엔진에 최적화되어야 한다. 브리프는 또한 비트수가 감탄하는 웹사이트와 그 이유, 그리고 그들의 주요 경쟁자 웹사이트 주소를 기재하고 브리프 자체에 대한 프리랜서 개발자의 객관적 분석으로 끝맺었다.

비트수는 단지 선반 판매에 그치는 것이 아니라 냇이 "다소 놀랄 만하다"고 표현하는 서비스도 제공한다. 그 서비스의 핵심에는 그들의 지속 가능 정신이 스며 있다. 비트수에서 수거해서 재사용하는 패키지부터 모듈식 맞춤 시스템 디자인까지 그들은 "더 적게 쓰고 더 오래 쓰며 더 낫게 살아가기"라는 좌우명에 충실하다. 냇이 설명한다. "일종의 재사용과 장기 사용 모형이다. 이 선반을 오늘 사서 40년 후에 다른 선반이 필요하면 거기에 비트수가 있을 것이다. 그들은 당신이 누구인지 알고 훌륭한 서비스를 제공하며 선반을 가져다줄 것이다. 이베이에서 비트수 선반을 찾는다면 새것을 사는 데는 얼마가 드는지, 괜찮은 가격에 사는 것인지를 알려줄 것이다. 그들이 당신을 위해 그것을 재구성하고 개조할 것이다. 결코 쓰레기 매립지 신세가 되지 않게 할 것이다."

6월 27일 ㄱ 냇이 파티에서 마크를 만났다.
7월 22일 ㄱ 비트수가 브리프와 '비트수란 무엇인가?'에 대해 프레젠테이션.

에어사이드의 프레젠테이션에서 선보인 이 키노트 슬라이드는 철저한 사전 조사 내용을 단순한 그래픽으로 뽑아내는 기술을 보여 준다. 마크와의 회의를 통해 에어사이드는 그들이 "영리해 보여야" 하며 논거와 의견을 현명하면서도 설득력 있게 명료한 방식으로 표현해야 한다는 것을 깨달았다. 프레젠테이션은 브리프에서 추론된 핵심 질문과 논제를 제기할 뿐 아니라 에어사이드의 접근법에 이론적 배경이 되었다.

이 다이어그램은 도널드 노먼 교수가 디자인에 대한 인간 반응을 분석한 것이다. 그는 『감성 디자인Emotional Design』에서 인간 반응을 본능적(그 사물의 외양), 행동적(그것이 작동하는 방식), 반성적(그것이 사용자에게 일깨우는 것) 이렇게 세 범주로 구분했다. 에어사이드는 이 구조를 이용해 비트수의 브리프를 분석한 결과를 이렇게 이야기했다. "본능적 수준에서 귀사는 훌륭한 기본 아이덴티티가 있지만 온라인에서는 사용이 저조하다. 행동적으로는 귀사의 사이트는 멋지게 직관적이어야 한다. 반성적으로, 귀사는 사람들이 사이트를 애용하기를 바라는데 그렇다면 그들이 웹사이트에서 무엇을 느끼기를 원하는가?"

브리프에서 중요한 질문 중 하나는 비트수의 플래닝 도구, 즉 사용자가 무료로 자기만의 설계 명세를 짤 수 있는 소프트웨어를 온라인에 넣을 것인가 하는 점이었다. "그것은 6만 4000달러짜리 질문이었다." 냇이 말한다. "그리고 우리의 답변은 명쾌하게 '아니오'였다. 우리는 사람들이 비트수에게 애정을 느끼게 하고 싶다고 했다. 정말로 사람들을 사로잡을 무엇이 필요하다." 기존 비트수 웹사이트는 글이 너무 많아서 그들의 독특한 에토스를 전달하는 수단이 될 스토리텔링과 사용자 경험 관점에서 뒤떨어져 있었다. 그것을 개선하기 위해 에어사이드는 리치 미디어 사용을 고려했다.

아무리 강력한 웹사이트라도 역시 검색엔진에서 쉽게 발견되어야만 하므로 에어사이드의 프레젠테이션은 검색엔진 최적화의 중요성을 강조했다. 그들은 비트수 사이트가 검색엔진에서 "신뢰를 얻는" 방식을 이 다이어그램으로 표현했다. 명확하고 읽기 쉬운 웹사이트 주소를 사용해 가시성을 확보하고 웹사이트 내용에 적절한 키워드를 포함하며 검색엔진은 새로운 사이트보다 오래된 사이트를 선호하므로 그들의 순위를 올려 줄 확고한 사이트들과의 상호 링크를 고려한다는 뜻이다.

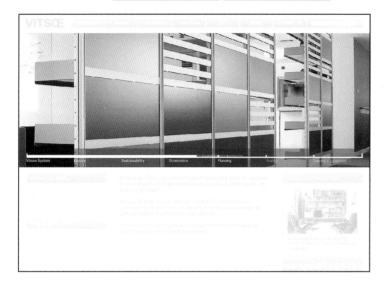

에어사이드는 비트수가 2분 이내에 '비트수 체험'을 전달해야 한다고 설득하려 했다. 이 슬라이드는 짧은 프레임 안에서 모든 핵심 정보를 어떻게 개략적으로 설명할 수 있는지를 보여주는 스토리보드이다. 타임라인을 보면 에어사이드는 시스템, 역사, 지속 가능성, 경제성, 계획, 구매라는 6개 부분으로 나뉘어 있다. 그들은 스톱 모션과 실사 촬영을 결합해 606 유니버설 선반 시스템의 이야기를 전달하자고 했다. 홈페이지에 적용한 리치 미디어는 더 상세한 리치 미디어를 포함하는 2차 페이지로 가는 경로로 작용한다.

피칭

피칭은 다양한 형태로 여러 단계를 걸쳐 이루어지기도 한다. 클라이언트에게 직접 작업을 제시하기 전에 작업 샘플과 이력서를 보내는 것도 여기에 들어간다. 성공적인 피칭은 자신감, 솔직함, 설득력이 결합되어야 하고 시각과 언어 측면에서 상당한 프레젠테이션 기술을 요한다. 이 프로젝트의 피칭에서는 첫 단계로 에어사이드의 자질, 범위, 규모, 적절성을 입증하기 위해 과거 작업들에 대해 프레젠테이션했고 두 번째로 보수를 받긴 했지만 경쟁 피칭이 있었다. 에어사이드는 마크의 피칭 요청을 수락하면서 경고도 잊지 않았다. "우리는 '피칭을 하게 되어 기쁘지만 질문하고 싶은 것이 많다'고 말했다." 냇이 밝힌다. 그 회사와 다채로운 시스템을 이해하려 했기에 "많은 면담"이 이어졌다.

투자

피칭에서 이긴 다음에야 에어사이드는 그들의 견적 비용이 비트수가 계획한 예산보다 크다는 것을 알았다. 숙고 끝에 에어사이드는 프로젝트 투자라는 이례적 조치를 했다. 냇이 설명한다. "우리는 이 웹사이트에 실제 사업적 필요성이 있으며 그들의 매출이 올라갈 것을 알았다. 그래서 '귀사가 모든 공급물과 프리랜서를 이윤 없이 직접 제공하고 우리 보수의 삼분의 일을 지급하면 그 차액 대신 앞으로 2년간 귀사의 수익에서 일정 비율을 갖는 것으로 하겠다'고 했다." 이것이 양쪽의 이치에 맞았으며 마크는 가구업계에서 디자이너가 디자인료를 적게 받는 대신 상품 판매량에 따라 저작권료를 받는 모형에 이미 익숙했다. "잘될지 아직은 모른다." 냇이 웃으며 말한다.

8월 6일ㄱ 피칭과 키노트 프레젠테이션.
8월 7일ㄱ 우리가 일을 따냈다고 들었다.
9월 23일ㄱ 프로젝트 시작부터 크리스가 부성 휴가를 냈다.

↑

에어사이드는 웹사이트에 606 유니버설 선반 시스템에 관한 2분 이내의 애니메이션을 넣자고 비트수를 설득했다. 냇이 지적하듯이 부득이하게 '어림짐작'이었던 피칭 이후 디자인 팀은 그들의 목표와 영상에 대한 접근법을 정의하기 시작했다. 디자이너와 클라이언트 모두에게 서로를 이해하는 과정은 시간이 걸리고 그래서 첫 회의와 논의가 더 오래 걸리기도 한다. "당신은 그들을 이해하고 그들은 당신이 어디에서 왔는지를 이해해야 한다. 이것은 일종의 토대와도 같다. 상당히 느린 과정이 될 수 있다."

에어사이드는 첫 영상 아이디어와 스토리보드를 개발하고서 곧 자신들이 디테일의 늪에 빠졌음을 알았다. "마크는 디테일형 인간이다." 크리스가 설명한다. 그래서 그는 "이 선반이 잘못된 곳에 있거나 잘못된 선반이거나" 하는 것들을 무시하지 못한다. 크리스는 영상에 결여된 재기발랄함을 되살리기 위해 다시 제도판의 스케치 단계로 돌아가야 함을 깨달았다.

크리스는 동료 말리카 파브르와 가이 무어하우스를 만나 더 '감성적인' 내용을 다루는 아이디어를 궁리했다. 크리스, 말리카, 가이는 점점 확장되는 비트수 선반 컬렉션과 거기에 담기는 콘텐츠를 통해 개인의 삶을 따라가는 3막짜리 영상을 고안했다. 크리스는 3막이 각각 성장 growth, 돌봄nurture, 반성reflection 이라는 인생의 단계를 나타낸다고 설명한다. 에어사이드는 이 새로운 아이디어를 클라이언트에게 팔아야 했고 크리스는 이를 위해 흑백으로 스케치한 스토리보드보다 더 시각적으로 매력적인 무엇이 필요하다고 생각했다.

에어사이드는 각 막의 색과 느낌을 전달하기 위해 이 무드보드 세 개를 구성했다. "첫 번째는 활기차고 강렬하며 두 번째는 제자리에 정리를 시작하는 것에 관한 것이다. 3막에서는 팔레트가 더 절제되고 사색적이다." 비트수가 이들의 아이디어를 받아들여 크리스는 한시름 놓았다. "어느 정도 고비를 넘긴 셈이다. 물론 그들은 우리가 말하는 바를 시각화하기 어려워했다. 아마 그들이 알 것이라고 우리가 조금은 안이하게 여겼던 것 같다. 일단 그들이 합류하자 세부를 철저히 검토할 수 있었고 영상 개발과 웹사이트 역시 훨씬 순조롭게 진행되었다."

Growth : starting, growing, evolving

Nurturing : reorganising/reordering

Reflection : reflecting, history, inheritance,complete order.

리치 미디어

비트수 웹사이트는 "대단히 시각적"이어야 하고 동영상과 리치 미디어를 활용해야 한다는 것이 에어사이드의 제안에서 핵심이었다. 리치 미디어는 오디오, 동영상, 고해상 그래픽을 통합할 수 있는 기술로 웹페이지 방문자와 관계를 맺고 상호작용하는 데 이용된다. 고속통신망이 보급되면서 리치 미디어를 포함하는 웹사이트가 늘어나고 있다. 리치 미디어는 디지털 환경에 아주 적합하므로 웹에서 애니메이션 수요를 증가시켰다. 즐겁고 인상적인 의사소통을 할 수 있고 말없이 이야기를 전할 수 있어 만국 공통으로 소통된다. 상대적으로 빨리 대량 정보를 전달하는 것은 물론이고 동영상은 글보다 더 강력한 잠재력이 있다.

스토리보드와 애니메틱스

스토리보드는 애니메이션, 영화, 동영상 창작 과정에서 필수적이다. 프레임 시퀀스의 계획과 시각화를 가능하게 하고 카메라 앵글, 장면 선택, 시점을 지시하며 대화와 타이밍을 위한 틀을 제공한다. 스토리보드 다음에는 보통 연속 이미지가 순서대로 나타나도록 편집하는 애니메틱스를 제작한다. 그것은 움직이는 시퀀스의 모습과 느낌에 대해 더 정확한 인상을 준다. 애니메틱스에 대화나 배경음악을 넣을 수도 있다. 애니메이션은 시간과 비용이 많이 들어가는 과정이므로 본격적인 촬영이나 애니메이션 작업 전에 스토리보드와 애니메틱스를 만들어 서사와 시각적인 면을 다듬는 것이 경제적이다.

10월 7일 ㄱ 크리스가 부성 휴가에서 복귀. "영상이 준비를 마치고 제작으로 넘어갔을 줄 알았다. 그러나 우리는 디테일의 늪에 빠졌다."

10월 8일 ㄱ 영상 작업을 다시 궤도에 올려놓기 위해 말리카와 가이와의 창작 회의. 우리는 정말 영상에 집중하고 있고 매주 아이디어를 스토리보드와 함께 그들에게 제시하는 중이다.

10월 15일 ㄱ 우리가 후위 처리 작업을 하려던 계획을 바꾸었다. 함께 일하고 싶은 위드 어소시에이츠With Associates라는 회사를 찾았다.

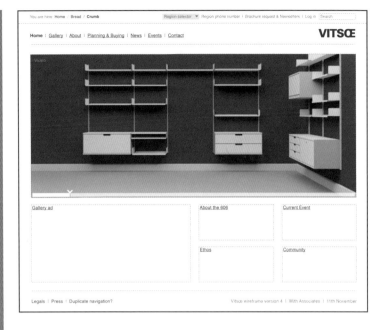

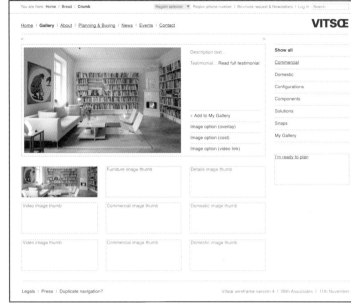

Home
Rich media
8 stage story

PLANNER

JOIN MAILING LIST

NEWS

LIVE CHAT

REQUEST A BROCHURE

PHONE NUMBER

FLICKR

iPHONE

EBAY Watcher

Customer quotes

Search

The Design
Rich media
Glossy slide show of
Dieter Rams, braun
products etc.

Dieter Rams

Braun

Niels Vitsoe

Good Design
Innovative
Useful
Aesthetic
Self-explanatory
Unobtrusive
Honest
Durable
Thorough
Environmentally-friendly
As little design as possible

Planning
Rich media
video of planner and
buyer planning over
phone

Call us to plan your
shelving system

Plan-it-yourself kit

**Adding, subtracting
and moving**
Rich media
show system expanding
over time.

What's the cost?
Rich media
Interactive cost calculator

Walls, floors and ceilings

Shelves and cabinets info
(interactive pic x 2 of all
available items)
Rich media:
how shelves are moved,
how cabinet drawers work,
how doors work

Fixing to the wall
Wall mounted
Semi-wall mounted
Compressed

Buying
Rich media:
imelapse video of
installers arriving on site

Stockists
Installation
Collecting
Export
Change of mind
Buying second hand
Site visits
Paying

620 Chair
Rich media:
nice pics of chair and
how it makes a sofa

Design
how it works
Brochure and prices

News
slide show of exhibitions
in shop or other
recent news

Vitsoe, 606 & 620

Exhibition and displays

Press coverage

+ RSS feed

Contact us
Rich media:
slide show of inside
of wigmore st. shop

General enquiry

Keep in touch

Jobs

Press

Log in
Rich media:
aspirational pics

talks about the process
of buying

FAQ
Questions
The basics
Walls/floors/ceilings
Storage
Colours/finishes/materials
Strength
Adjusting
Dismantling
Pricing
Cleaning

냇은 "본격적인 디자인"을 시작
하기 전에 정보 구조 설계가 되
어야 한다고 설명한다. 이 사이
트맵은 비트수 웹사이트의 기본
구조를 일목요연하게 펼쳐 보인
다. 상단에 9개 섹션 제목이 있
고 그 아래 각각 하위 섹션이 나
열된다. 기술적 설명은 빨간색
으로 표시된다.

You are here Home / Bread / Crumb Region selector ▼ Region phone number | Brochure request & Newsletters | Log in | Search

Home | Gallery | About | Planning & Buying | News | Events | Contact VITSŒ

Image / Video / ?
History / Deiter / Good design ?

Overview

606 Universal Shelving System

620 Chair Programme

Niels Vitsœ

Dieter Rams

Good design

Ethos

What our customers say

Latest Vitsœ event

What is the 606? Design / Dieter / Vitsœ Ethos

Testimonial

What is the 620 Good design Testimonial

Legals | Press | Duplicate navigation? Vitsœ wireframe version 4 | With Associates | 11th November

웹사이트 디자인

웹사이트 디자인은 그래픽디자인, 타이포그래피, 사진, 영화, 일러스트레이션, 사운드 디자인 등 많은 전문 분야가 결합되어 있는 한편 그 자체의 독특한 요구사항도 있다. 웹사이트를 디자인하려면 포맷, 기술, 정보 구조에 대해 구체적으로 고려해야 한다. 가장 중요한 사항으로는 웹사이트가 기능하는 방식, 그리고 결정적으로 사용자가 탐색해 이동하는 방법이 있다. 웹사이트 탐색은 공간적이면서 순차적이고 다양한 경로가 가능하다. 홈페이지 메뉴 또는 기본 탐색 막대에서부터 사용자가 자신의 여정과 위치를 추적하게 하는 브레드크럼(빵 부스러기란 의미)까지 내용, 디자인, 구조 사이의 관계와 경로를 설정하는 것이 극히 중요하다.

후위 처리

에어사이드는 후위 처리 개발에 집중함으로써 비트수 웹사이트 리디자인을 시작했다. 전위 처리 응용 프로그램은 사용자와 직접 상호작용하지만 후위 처리는 전위 처리를 돕는 소프트웨어 시스템의 부분을 구성한다. 이는 웹사이트의 정보 구조에 대한 계획과 프로그래밍을 포함하는 것이다. 웹사이트의 섹션과 하위 섹션의 위계 목록인 사이트맵, 그리고 기본 페이지 구조와 페이지 사이의 와이어 프레임 같은 계획 도구가 사이트 디자인과 효율적 탐색을 시험하고 개발하는 데 사용된다. 에어사이드는 디지털 대행사 위드 어소시에이츠를 비트수 사이트를 위한 후위 처리 전문가로 고용했다. 냇이 설명한다. "처음부터 그들이 적임자라는 것을 알았다. 위드 어소시에이츠의 동업자 중 한 명인 매슈는 디자인 전공자이지만 후위 처리 언어를 독학했고 정보 구조를 아주 잘 안다. 그들이 우리의 빈틈을 메우고 지원할 수 있으리라는 것을 알았다."

웹사이트 구조를 디자인하면서 에어사이드는 비트수가 넣고 싶어 하는 콘텐츠가 들어갈 위치를 설정해야 했다. 위드 어소시에이츠의 매슈와 함께 그들은 사이트의 와이어 프레임을 만들었다. "전에는 이런 것을 한 적이 없었다. 그가 정말로 혁신적인 사용자 클릭 와이어 프레임을 만들었는데 완전히 멋졌다. 클라이언트가 확인할 수 있도록 전체 웹사이트를 스케치해 당신네 사이트에 이런 것이 들어가고 이것이 하위 메뉴이고 여기에 이런 것이 들어가고 등등을 말했다."

이 페이지는 와이어 프레임의 네 번째 판이다. 각 와이어 프레임은 사용자 시험을 거쳤다. "사람들을 데려와 기본적인 것을 찾으려면 어디로 가겠느냐고 물었다. 그들은 '모르겠다'라고 하거나 '저기를 클릭한다'라고 말했다. 에어사이드는 그에 따라 사이트의 구조와 디자인을 변경하고 개선할 수 있었다."

12월 3일 ┐ 와이어 프레임 개발.
12월 5일 ┐ 디자인이 멋지게 되어 가는 것 같다.

디자인 개발

웹사이트 디자인 프로젝트에서 그래픽디자이너는 인터페이스디자인을 전공해 스스로 사이트를 코딩하고 구축할 수 있지 않은 이상 프로그래머와 긴밀히 협력해야 한다. 수석디자이너로서 크리스는 프로젝트에 엄격한 타이포그래피를 적용했고 인터랙션 디자이너 가이는 전문적 기술 지식이 있었다. 크리스가 웹사이트 디자인의 기술적 세부를 완전히 이해하지는 못한다며 가이에게 질문을 퍼부었더니 "그는 대부분 '아니, 그렇게 할 수는 없다'로 답했다." 그들의 기술 협력은 이 프로젝트를 위해 강력한 팀워크를 이루었다. 요건이 복잡한 일이라 에어사이드, 위드 어소시에이츠, 비트수 사이에 명확한 의사소통이 긴요했다. 그리고 크리스의 말대로 가이는 중요한 기술적 다리 역할을 했다. "내가 웹사이트를 좀 디자인했어도 언어는 모르는데 알다시피 그것은 중요한 일이다. 무엇을 하려는지 전달할 수 있어야 하는데 가이는 이것에 대해 아주 분명하게 소통할 수 있다."

팀워크

이 프로젝트는 드물게 에어사이드 팀 전체를 활용했다. 냇이 설명한다. "알렉스는 건축 분야 경험과 지식이 있다는 이유로 리치 미디어와 동영상 전반을 담당했다. 비트수의 에토스에 대한 영상 작업에 들어갈 때 작은 하위 팀이 출발했다. 크리스, 가이, 말리카는 아이디어를 제시했고 그중에서 하나를 채택하는 사람은 주로 말리카였다. 가이와 크리스는 함께 웹사이트 디자인을 개발했고 가이가 모든 반복 처리를 했다. 나는 클라이언트의 비위를 맞추고 알렉스와 함께 정보 구조, 콘텐츠, 단어 선택과 검색엔진 최적화 쪽의 일을 감독했다. 우리가 지금까지 했던 것 중에 가장 큰 일이었다고 생각한다. 모든 사람을 활용하는 것은 아주 드문 일이었다."

에어사이드는 비트수의 디자인 유산에 영감을 받아 웹사이트에 기능성과 합리성을 유지하고자 했지만 "전반적 분위기를 바꾸고" 싶기도 했다. 크리스와 가이는 주로 일러스트레이터로 디자인하면서 각 웹페이지의 구조와 모양을 다듬느라 수많은 반복 실행을 만들었다. 크리스와 가이는 개별 페이지 디자인을 각자 동시에 작업했다. 따로따로 일했지만 종종 함께 딱 들어맞는 디자인이 나왔다. "클라이언트에게 제시하면 그들은 여기서 조금, 저기서 조금 마음에 들어 하는 경향이 있다."

에어사이드는 선반 시스템의 미학과 기능성을 전달하기 위해 비트수 아카이브에서 가져온 이미지를 사용하고 싶었다. 사진 포맷이 다양해서 가이는 오버레이와 팝업창을 이용해 이미지를 더 크게 보는 방법을 탐구했다. 가로와 세로 사진의 혼합은 몇 가지 문제를 제기했다. 잘라서 표준화할 것인가 아니면 두 포맷 모두 사용할 수 있는 유연한 체계를 개발할 것인가?

크리스는 레이아웃 작업을 대단히 좋아하며 "상당히 본능에 따라" 일하는 편이라고 고백한다. 가끔은 종이에 스케치하지만 영상 개발이 웹사이트 디자인으로 곧장 이어져야 하는 프로젝트의 일정과 규모 때문에 그럴 시간이 거의 없었다. "아주 집중적이었다. 비트수에 이틀에 한 번씩 프레젠테이션을 했고 스토리보드 때의 경험을 생각하니 그들에게 스케치보다 페이지를 보여주어야겠다고 느꼈다."

에어사이드는 강렬한 색채를 사용하는 것으로 알려져 있는데 가이는 이 특징이 비트수 웹사이트에서 어떻게 작용할지를 탐구했다. 가이는 맨 왼쪽의 선명한 접근법을 택했지만 크리스는 위와 같이 괘선과 탭을 적용하고 더 섬세하게 억제된 색채 사용을 파고들었다. 원래 와이어프레임 오른쪽에 내비게이션이 있었지만 비트수에서 왼쪽으로 옮겨 달라고 요청했다. 주말 내내 갤러리 페이지를 작업하면서 그는 새로운 레이아웃을 개발했고 사용자 위치를 분명히 하고 내비게이션과 정보 요소를 구별하기 위해 탭을 사용했다.

에어사이드는 비트수의 디자인 아카이브에서 가져온 빨간 손 그래픽을 챙겨 두었는데 그것을 어떻게 사용할지를 재검토했다. "지금 손이 나타나는 곳은 고객 지원과 관련된 곳"으로 비트수의 서비스 정신을 나타내는 곳이다. 크리스는 그것으로 어떻게 탐색을 돕고 페이지에 친근한 느낌을 더할지를 검토했지만 일부 시험에서 결과적으로 세련미가 좀 떨어지는 점이 걱정되었다.

12월 8일ㄱ 영상이 사용자 시험 집단에서 보편적인 호응을 얻었다. 결국 오브젝트 작업을 도울 사람을 불렀다. 오늘 첫 3D 애니메이터를 만났다.
12월 10일ㄱ 영상과 일본 마이크로 사이트를 우선 처리하고 후위 처리 정리하기. 비트수는 오른쪽에 2차 탐색 막대를 달기를 원했다. 내가 보기에는 직관에 어긋나지만 처리할 수 있을 것 같다. 내일 3D 모델러가 오브젝트 편집을 시작한다. 가이가 부성휴가에 들어간다.

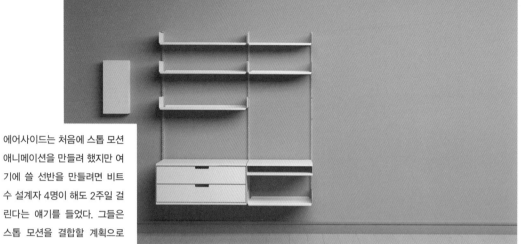

에어사이드는 처음에 스톱 모션 애니메이션을 만들려 했지만 여기에 쓸 선반을 만들려면 비트수 설계자 4명이 해도 2주일 걸린다는 얘기를 들었다. 그들은 스톱 모션을 결합할 계획으로 여러 오브젝트의 3D 모델링을 시험 제작하기 시작했다. "3D 하는 사람과 이야기했는데 전부 3D로 하는 편이 훨씬 더 쉬울 텐데 왜 그렇게 하지 않느냐고 했다." 에어사이드는 즉각 접근법을 재검토해야 했다.

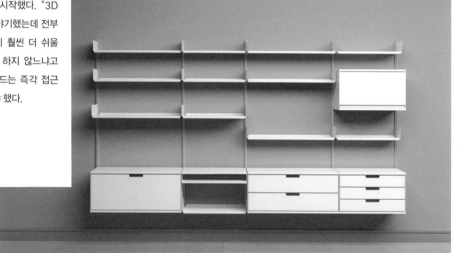

에어사이드가 이 비트수 선반 렌더링을 보여 주자 클라이언트는 그 품질에 몹시 놀랐다. "분명 3D로 할 수 있고 우리 3D 기술이 충분히 만족스러울 것이라고 클라이언트들에게 성급히 말해 놓은 상태라 2주간 마음을 졸였다." 냇이 털어놓는다. 그녀는 마크의 반응을 기억하며 웃는다. "'저것이 3D라고?' 그가 물었고 말 그대로 흥분해 내 팔을 쳤다. 그에게는 캐비닛 촬영이 정말 큰일인데 여기에서는 그것이 3D로 포토리얼리즘에 가깝게 구현되었다. 그는 놀라워했다. 한시름 놓았다."

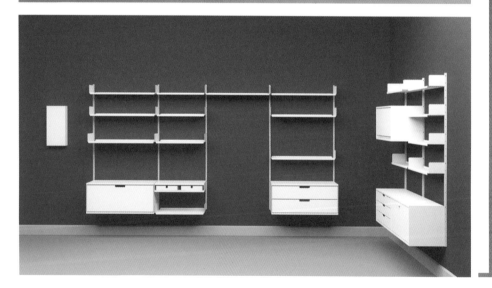

3D 애니메이션

3D 애니메이션에서는 렌더링하기 전에 오브젝트를 디지털로 구축하거나 모델링한다. 에어사이드는 애니메이션에서 포토리얼리스틱 3D 요소를 창조하기 위해 전문 3D 애니메이터를 고용했다. 3D 애니메이션은 굉장히 고도로 노동 집약적인 과정이다. 크리스가 관찰한 대로 "작은 새 한 마리를 움직이게 하려면 모델러, 리거, 애니메이터 그리고 질감과 조명을 줄 사람이 필요하다. 아, 깃털을 달 사람도 있어야 한다." 비트수에서 3막 단편 애니메이션 영상 아이디어를 승인하자 에어사이드는 이야기에 깊이를 더할 오브젝트를 찾기 시작했다. 각 막에 해당하는 삶의 단계와 분위기를 나타내기에 적절한 오브젝트를 찾는 일은 시간이 걸릴 것 같았다. 그래서 에어사이드는 패션스타일리스트에게 오브젝트를 조사하고 찾아 달라고 의뢰했다. "그녀는 우리라면 생각하지 못했을 흥미로운 것들을 몇 가지 가져왔다. 정말 재미있는 과정이었다. 마치 세트를 짓는 것 같았다." 말리카가 오브젝트를 스케치했고 이어서 3D 애니메이터들이 그것을 모델링했다. 3D 모델링은 실제 같은 착각을 주면서 동시에 비트수에서 재빨리 간파했듯이 아름다움을 통제할 능력을 준다. "마크는 사진가를 고용하고 벽을 칠하거나 선반 시스템을 쌓지 않고도 벽 색깔, 선반 마감 또는 조명을 바꿀 수 있다는 것을 알았다."

에어사이드가 이 프로젝트에 고용한 3D 전문가들은 장편 극영화계 출신이다. 에어사이드의 스케치를 참고 이미지로 작업해 이 3D 새를 모델링했다. "그들이 작업을 하는 데 하루, 아마 하루하고 조금 더 걸렸다. 놀랄 만큼 빠르다. 그렇게 잘하는 사람과 일해 본 적이 없다. 그들은 아주 아는 것이 많고 정말 너무 빨리 '좋아, 끝냈어요. 한번 볼래요?'라고 말한다." 놀라움을 감추지 못하며 크리스가 말한다.

12월 11일ㄱ 비트수에 선반 3D 렌더링 초연.
12월 15일ㄱ 첫 3D 오브젝트 모델을 구축했고 보기 좋다. 새가 사랑스러워 보인다.

고객 확인

냇이 인정하듯이 선반 시스템은 표면상 따분해 보인다. "비트수에서 말했다. '우리가 그저 선반 회사라면 살아남지 못했다.'" 에어사이드는 비트수에게 고객과의 관계 쌓기를 더 중시하라고 조언하며 여기에 활기를 불어넣을 새로운 콘텐츠를 만들자고 제안했다. 에어사이드는 어린이 침실 꾸미기와 도서관을 위한 큰 프로젝트, 건축가를 다루는 사례들을 소개했다. 비트수와 에어사이드는 자신들이 A형과 B형이라 부르는 두 부류의 사람들 모두에게 웹사이트가 관심을 끌어야 한다는 점을 분명히 했다. A형은 디자인에 민감하고 보통 건축가나 그래픽디자이너이며 디터 람스를 알고 그의 제품을 탐내는 사람들이다. B형은 금속 모듈식 선반이 세련된 가정보다는 차가운 느낌의 사무실 인테리어 같다고 생각해 주저하는 A형의 동반자들이다. 이 분석에 따라 에어사이드는 웹사이트의 디자인, 콘텐츠, 분위기와 애니메이션 등이 A형을 소외시키지 않으면서 "B형을 끌어당겨야" 한다고 브리프를 다듬었다.

에어사이드는 비트수의 풍부한 사진 아카이브가 예전 사이트에서는 잘 드러나지 않았다고 느꼈다. 에어사이드는 제품만이 아니라 라이프스타일에 대한 동경을 부추기기 위해 매혹적인 인테리어 사진 가운데 사람들이 들어간 이미지를 골랐다. 또한 사이트 전체에 리치 미디어 요소를 사용해 해설, 아카이브 화면, 추천의 말 등으로 비트수의 에토스를 상세히 설명했다.

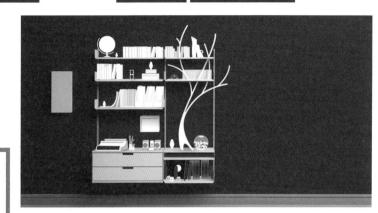

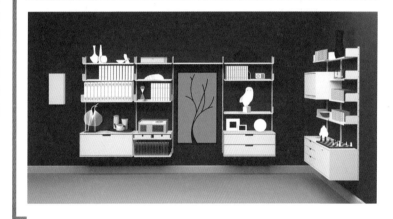

에어사이드의 애니메이션은 계속 늘어나는 비트수 선반 컬렉션과 선반 위의 물건들을 통해 개인의 삶을 따라간다. 3막은 생애 각 단계를 보여 준다. 첫 번째는 성장에 관한 것인데 크리스는 "무한하지만 산만한 에너지로 자신의 길을 찾는 것"이라고 묘사한다. 여기서는 뻐꾸기시계가 방 안에 다채로운 작은 새 떼를 풀어 놓아 절정을 이루면 다음 단계로의 전환을 암시하면서 끝난다. 2막은 돌봄 그리고 "삶을 정돈하고 사리를 도모하는 것"을 다룬다. 이를 반영해 오브젝트는 더 정돈되고 컬렉션이 형체를 이루기 시작했다. 3막은 반성에 관한 것이었다. "충실한 삶을 살고 지난 일을 되돌아보는 것을 다룬다. 삶이 나무로 표현되는데 앞의 두 막에서 선반을 통과해 서서히 자란 나무는 최종 막에서 벽에 걸린 태피스트리로 바뀌어" 1막과 2막을 상기시킨다. 이 막들 사이에 후렴이 들어가 다음 단계로의 이동을 돕기 위해 비트수가 왔음을 나타낸다.

애니메이션은 전적으로 에어사이드에서 감독했고 배경음악으로 중독성 있는 음악을 선택했다. "프레드 디킨의 아이디어를 비트수에서 상당히 좋아한 것 같다." 냇의 말이다. 대신 그들은 프레드의 스튜디오를 방문해 저녁 내내 다양한 음악을 들으며 스토리보드와 영상 애니메틱스에 맞춰 보며 시간을 보냈다. 그들은 디 펠리스 트리오의 1967년 재즈 클래식 「나이팅게일」로 정했다. "선반처럼 이미 규정된 것 같지만 마찬가지로 신선했다." 그리고 그들 모두 영상에 등장하는 새들과 이루는 대칭의 느낌이 마음에 들었다. 「나이팅게일」은 연주곡으로 국제적 고객을 고려한 것이다. 영상은 음성 해설 없이 자막을 최소화했다.

12월 17일 ㄱ 페이지 폴드를 홈페이지 어디에 둘지가 문제이다. 오늘 내비게이션을 승인받았고 한편으로 사이트에서 색을 없앴다.

에어사이드의 디자인은 폰트와 로고 사용법을 규정한 비트수 스타일 지침에 따라야 한다. 비트수는 볼프강 슈미트가 1969년과 1970년 사이에 디자인한 기본 그래픽 요소를 여전히 사용하며 그가 선택한 폰트를 계속 쓴다. 아드리안 프루티거가 1957년에 디자인한 유니버스는 선이 깔끔하고 가독성이 좋은 우아하고 이성적인 산세리프이다. 유니버스 폰트 가족은 다양한 굵기와 너비를 이름 대신 숫자로 표시하며 비트수를 위한 디터 람스의 디자인처럼 기능적이고 융통성 있는 시스템이다.

"이것이 내가 개인적으로 디자인한 마지막 페이지였고 그때 전체가 합쳐 내게로 왔다." 크리스가 흐뭇하게 떠올린다. "모든 것이 아주 비트수답다고 느꼈다. 기능적이고 사용자의 현재 위치가 어디인지 분명하게 알 수 있다. 최대한 공간의 느낌을 유지했으며 또한 섹션을 되도록 단순하게 했다." 처음에 5단 그리드로 작업하면서 제목과 소개문에 2단을 사용하고 가운데 단은 사진 캡션이 필요한 경우를 위해 남겨 두었다. 마지막 2단은 카피를 위한 것이었다. 크리스는 페이지 상단에 중요 항목의 텍스트를 넣었다. 냇은 이 영역을 이미지와 분리하자고 제안했고 크리스는 8단 그리드로 돌아가 소개 글과 정사각형 이미지를 도입해 더 유연하고 역동적인 섹션 도입부를 만들었다.

기능적 디자인

콘텐츠 관리 시스템(CMS)은 웹 코딩 기술 지식이 부족한 사람이 웹 콘텐츠를 비교적 쉽게 편집하고 업로드할 수 있게 해 주는 소프트웨어이다. 에어사이드는 웹사이트 콘텐츠를 만들고 관리하기 위한 일련의 CMS 템플릿을 비트수를 위해 디자인했다. 비트수는 이 중에서 필요한 것들을 선택해 페이지를 구성했다. "인용문을 다루는 방법을 짜내야 했다." 크리스가 설명한다. "또는 이미지가 하나인 섹션과 2단 텍스트 또는 영상 그리고 그것들이 전체적으로 어떻게 들어갈 수 있는지를 제시해야 했다." 원래의 브리프는 이 프로젝트에 오픈 소스 CMS를 사용한다고 명시했다. 오픈 소스 소프트웨어는 일반 사용이 무료로 가능하며 배포나 저작권 제한이 없다. 코더와 디자이너가 자체 특수 요건에 맞도록 소프트웨어를 수정하고 사용자 지정을 할 수 있다. 에어사이드가 설명하듯이 "오픈 소스는 검색엔진 최적화에 알맞고 유지하기 쉬운 100퍼센트 이용 가능한 코드이다."

세부에 대한 관심은 비트수의 철학과 그들이 제공하는 서비스에서 중요한 측면이다. 이 기본 탐색 막대들은 섹션 헤더를 나누는 괘선의 굵기와 색상을 간신히 감지할 만큼 변형한 버전들로, 비트수가 웹사이트 디자인에 요구한 엄격함과 섬세함의 수준을 드러낸다. 냇은 디자인의 미세한 부분에서 색상이 산만하게 적용되었다고 느꼈다. 그녀는 내비게이션을 개선하고 클라이언트에게 승인을 받는 데 집중하는 한편 디자인에서 색을 제거하기로 했다.

12월 23일 ┐ 지금 일러스트레이터 저장 파일 수 기록을 깼다. 99 정도까지 간다.

12월 28일 ┐ 마침내 내비게이션 막대에 대한 일종의 승인을 받은 것 같다. 이제 버튼 선택안을 6개 더 보내야 하고 또 뭘 했더라…….

보기

모든 웹사이트 디자인은 관련된 기술 명세를 고려해야 한다. 디자이너가 재량껏 사용하는 기술만이 아니라 사용자가 누구이고 그들이 어떤 하드웨어와 소프트웨어를 사용해 사이트를 보는지도 생각해야 한다. 에어사이드는 영상을 어떤 웹브라우저에서도 원활하게 로딩이 되고 재생될 수 있을 정도로 파일 크기를 줄이고 다양한 모니터와 기기에서 보기에 적절한 영상 비율로 만들어야 했다.

렌더링

애니메이션 디자인과 모델링이 완료되면 렌더링을 해야 한다. 렌더링은 3D 데이터 파일을 개별 디지털 프레임으로 변환하는 과정이며 느리지만 필수적으로 거쳐야 하는 과정이다. 초당 프레임이 많을수록 애니메이션이 부드러워지지만 파일 크기가 커지면 렌더링 시간이 길어진다. 비트수의 요청에 따라 영상 길이가 늘어났다. 이것은 렌더링 시간에 영향을 미치며 최종 납품일에도 영향을 줄 수 있다. 컴퓨터 한 대로 한 프레임을 렌더링하는 데 한 시간이 걸려 크리스는 다소 우려하며 지켜보았다. 그의 계산으로는 90초 길이 영상일 때 여러 지역의 산업 표준인 초당 25프레임이라면 렌더링에 2250시간이 걸린다. 에어사이드가 그들의 '렌더링 공장'에서 기계 몇 대를 동시에 돌린다 해도 역시 '만만찮은 일'이었다."

아이폰

에어사이드는 영상을 아이폰에서 '레터박스' 없이 재생할 수 있도록 16:9 와이드 스크린 비율로 디자인하기로 했다. 비트수의 브리프는 이동통신 모델로서 그리고 아이폰 사용자와 비트수 고객의 인구학적 상관관계 때문에 아이폰의 중요성을 분명히 밝혔다. 비트수가 자랑스럽게 주장하듯이 애플의 가장 혁신적이고 우아한 제품 다수를 디자인한 조너선 아이브는 비트수의 디자이너 디터 람스에게 빚을 지고 있다.

현재 대부분의 사용자가 웹사이트를 최소 해상도 1024×768 픽셀 화면으로 본다. 에어사이드의 디자인은 브라우저 창 내 비게이션 도구를 고려해 이 규격에 맞추어 최적화되었다. 에어사이드는 브라우저 창에 넉넉하게 맞도록 영상 너비를 950픽셀로 줄였다.

홈페이지가 시작 브라우저 창에 나타날 때 무엇이 보이는지가 중요하다. 처음에 에어사이드는 영상이 최대 효과를 내도록 전체 화면으로 열리게 하고 싶었다. 하지만 그러면 스크롤하기 전에 웹페이지가 끝나는 곳인 페이지 '폴드'가 영상 화면의 아래쪽 4/5 지점에 놓여 일부가 보이지 않게 된다. 이것을 피하려면 영상을 더 작게 만들어야 한다. "재앙처럼 느껴졌다. 홈페이지가 점점 어수선해져 걱정인데 그 안에 영상이 옹색하게 들어가야 한다."

비트수는 원래 1분 30초짜리였던 영상 애니메틱스를 보고는 분량을 더 늘려 배경음악 길이 2분 37초로 맞추는 게 낫다고 느꼈다. 에어사이드는 조금 더 길게 만들 수 있다고 그들을 안심시켰지만 영상의 로딩 시간에 영향을 주는 문제였다. 에어사이드는 영상을 다른 비율로 렌더링하는 선택안을 검토했다. "웹 표준 압축으로 여겨지는 초당 15프레임으로 렌더링하는 안이 제기되었다. 렌더링 작업팀은 초당 12프레임에 렌더링하는 것이 더 타당하다고 생각했다. 그래서 영상 일부를 초당 25, 15, 12프레임으로 시험 렌더링하고 결과를 비교했다."

렌더링 시험은 다소 놀라운 결과를 드러냈다. "25프레임 버전이 최상이었다. 새들이 아주 매끄럽게 움직였고 나무와 캐비닛의 동작이 사랑스럽게 보였다. 당연히 12프레임과 15프레임은 조금 더 투박해 보였지만 수작업처럼 사랑스러운 매력이 있었다." 이 둘 사이에는 차이가 거의 없어서 그들은 최종 파일 크기가 더 작고 홈페이지 로딩이 빨라지는 이점이 있는 초당 12프레임 렌더링을 선택했다. 에어사이드는 영상을 재생할 때 흔들리거나 멈추지 않도록 버퍼링을 프로그래밍하고 영상을 압축하기 위해 '플래시 전문가'를 고용했다.

1월 12일 ¬ 오늘 렌더링 시험으로 돌아갔다.

1월 21일 ¬ 2막과 3막 사이의 이행이 약간 어설픈 느낌이다.

1월 29일 ¬ 다시 피칭. 또 다른 작업을 위한 피칭에서 이겼다.

2월 3일 ¬ 내일까지 영상을 준비해야 하기 때문에 스튜디오에서 밤늦게 렌더링을 기다리는 중.

"새 웹사이트는 카피의 분위기를 좌우하는 힘이 있고 비트수의 기술력과 비즈니스 시스템의 통합 방식을 이해하게 하는 등 기대 이상의 많은 일이 일어났다. 소비자가 선반 시스템을 계획해 볼 수 있게 하는 소프트웨어 도구와 고객과 주문을 추적하는 소프트웨어 도구가 있고 이 둘은 연결되어 있다. 그리고 웹사이트 이면도 이 모든 것과 결부되어야 한다. 배후에서 일을 더 효율적으로 만들고 비용을 절약할 기회가 그 지점에 있다. 후위 처리에 비용이 더 든다는 뜻일 수도 있지만 장기적으로는 절감될 것이다. 우리가 예상했던 것보다 훨씬 더 깊숙이 들어갔다."

Our shelving system

Learn more about our products

Designed by Dieter Rams in 1960, 606 Universal Shelving System was conceived to be timeless.

You can add a single shelf to a system bought 40 years ago and then take it with you when you move.

Visit our shop

You can buy from our starter collection from GBP 145, delivered straight to you.

Visit our shop

NY store now open

Visit our new store in NY from Monday 14 September.

Store information

Where are yo

If your country is lis you can change yo

United States of Ar
Japan
Rest of Europe
Rest of World

입증

냇은 기업 대부분이 더 나아 보이고 싶어서가 아니라 투자한 만큼 수익을 거두기 위해서 디자인을 이용한다고 믿는다. 비트수에 대한 에어사이드의 재정 투자는 "말을 행동으로 보여 주는 것"과도 같았다. 웹사이트가 재출범하기 전에 Vitsoe.com 평균 방문자 수는 대략 1일 180명이었다. 새로운 사이트의 1일 방문자 수는 출범일에 2만 1000이라는 인상적인 수치로 급등했고 6주 뒤에는 평균 1000명 이상이었다. "확실히 트래픽이 많아졌다. '우리는 디자인을 믿는다'라고 말할 만큼 아주 성공적이다. 웹사이트가 정말 효과가 있는지 지켜보는 것은 특별한 기회이다." 그녀는 향후 수년간 얼마나 많은 판매가 이루어지고 실제로 무슨 일이 일어나는지에 관한 '핵심'을 알아내는 것이 흥미로울 것이라고 말한다. "우리는 이제 기득권을 얻었다. 그들의 수익 일부를 갖게 되었다."

평생 관계

냇은 사이트가 제시간에 예산대로 가동 준비되었을 때 엄청나게 안도했지만 일의 강도와 규모 때문에 타격을 받았다고 인정한다. "약 2주가 지나고 나서 우리 모두 쓰러졌다. 뇌가 솜뭉치 같았다." 어떤 프로젝트를 하든 에어사이드가 개발하고 싶은 부분이 있지만 이번 일에서 가장 보람 있는 점은 "비트수와 지속적 관계를 맺고 많은 것들을 향상시킬 기회를 얻었다는 것이다." 에어사이드는 이 이례적 관계를 "진정한 특전"이라고 생각한다. 냇이 말한다. "그렇게 신뢰받으면 정말 신명이 난다. 변화들을 관찰하고 우리가 언어를 바꿀 수 있는 큰 놀이터를 가질 수 있고, 웹사이트의 통계 수치라든가 검색엔진 결과를 향상시킬 수 있는지 확인하는 등등……. 웹사이트가 돌아가기 시작했을 때 무언가 이루었음을 알았다."

새 웹사이트 출범 뒤에 냇은 사용자 중심주의를 더욱 권장하는 것이 그들의 중요한 역할이라고 느낀다. "다음으로 보태려는 것은 이베이 파수꾼이다. 이베이 사이트에서 비트수 선반에 관심을 보이면 비트수에 직접 연결되어 신품 가격과 수선 서비스에 대해 전달받는 것이다. 이러한 알림을 받으면 사람들이 약간 당황하겠지만 비트수의 지속 가능성이라는 에토스에서 정말 중요한 부분이라고 생각한다."

2월 20일 ㄱ 2월 임시 출범일에 2만 명 이상 방문.

이 책에서 주시한 다양한 프로젝트가 입증하듯이 그래픽디자인의 창작 과정에는 신비한 뮤즈도, 두루 적용되는 공식도 존재하지 않는다. 첫 아이디어 발상에서 최종 산물까지 브리프, 환경적 요인, 디자이너나 클라이언트의 경험, 프로젝트에 동원할 수 있는 자원, 개인적 취향, 기질 등 다양한 요인에 따라 창작의 여정이 형성된다. 따라서 이 여정은 디자이너마다 프로젝트마다 다르다. 하지만 우리가 다룬 프로젝트들의 창작 과정을 관통하는 공통의 맥락도 있다. 이 책은 주로 디자인을 시작하는 사람들을 겨냥했지만 모두에게 도움이 되기를 바라며, 여기서는 그 공통의 맥락을 주요 주제로 탐구하고자 한다. 그 안에서 자신의 창작 과정을 반성하고 개발하며 어쩌면 두려운 창작의 장애물을 처리하거나 피하는 데에 도움이 될 진리, 조언, 방법을 구할 수 있을 것이다.

자유는 창조성을 꽃피우는 데 절대적이지는 않더라도 바람직한 조건으로 간주된다. 하지만 그래픽디자인에서는 그 반대일지도 모른다. 디자인은 제약에 따라 규정되는 분야이다. 시간, 돈, 기능, 형태의 제한 요소를 설정하는 프로젝트 브리프부터 쓸 수 있는 자원의 한계와 디자인 대상의 제한까지 모든 일이 가능한 것과 그렇지 않은 것, 그리고 디자이너의 시각과 클라이언트의 시각 사이의 줄다리기이다. 그래픽디자이너는 브리프에 응하도록 단련되고 요구받는다. 제약이 좌절감을 줄 수 있지만 물리적이거나 기술적인, 강제되거나 자발적인, 정치적이거나 이념적인 일련의 제약에 직면하는 것은 창조적 고집을 요구하고 자극한다. 제약은 체계와 출발점, 창의성에 대한 원동력을 제공한다. 그것은 많은 디자이너에게 도전, 생산성, 기쁨의 원천이며 창작 과정의 필수 구성 요소이다.

마감

보리스(40–41쪽)는 물론 메이리언(74–75쪽), 홈워크(52–53쪽) 모두 너무나 잘 알듯이 마감은 그래픽디자인에서 불가피한 부분이다. 디자이너에게 마감은 최종 데이터를 인쇄소로 가져갈 배달원이 밖에서 기다리고 있을 때의 아드레날린 분출은 말할 것도 없고 더 과감하고 집중적인 의사결정으로 가는 창조적 촉매를 제공한다. 뭔가를 오래 작업할수록 더 나아진다는 것이 언제나 사실은 아니며 스스로 부과한 것일지라도 마감이 유용할 수 있다. 스테판(16–17쪽)은 초기 아이디어를 개발할 때 자신만의 제약을 만든다. 아이디어를 내거나 일을 시작하는 데 어려움을 겪는 사람에게 유용한 조언이다. 빠른 작업은 생산성을 높이고 그렇게 하면 만족감이 커진다. 그리고 재빨리 대응하다 보면 발견하지 못한 채 지나칠 뻔했던 놀라운 것을 자신에게서 끌어낼 수 있다. 자기 시간을 제한해 짧은 단위로 구조화하는 시도를 하고, 미루거나 산만한 짬을 줄이자.

한정된 자원

그래픽디자이너는 시간은 물론 예산과 관련된 브리프의 제약에 도전하고 극복하는 것에서도 별난 즐거움을 얻는다. 본드 앤드 코인(138–139쪽)이 빠듯한 예산 때문에 변통성을 발휘한 지략에서 진정한 만족스러움을 느끼듯이 브루노와 돌턴 마그의 디자이너(112–113쪽)들은 시간과 예산을 효율적으로 조절하는 데 필요한 창조적 민첩성을 즐긴다. 디자이너들은 미학적으로 저예산 소재를 좋아하기도 하지만 아마 그건 어쩌다 사용하기 때문일 것이다. 하지만 미학적으로 예산을 중시해야 할 때와 그렇지 않은 때를 고려하는 것은 중요하다(142–143쪽). 창의력을 촉진하기 위해 한정된 자원으로 작업해 보자.

체계와 구조

디자이너는 제약을 받는 사람이면서 또한 제약을 구성하는 사람이기도 하다. 디자이너 대부분이 프로젝트에 접근할 때나 시각적 산물을 만들 때 본능적으로 질서를 부여하는 경향이 있다. 제약은 디자인 도구가 비축된 무기고의 일부이며, 통제력을 유지하기 위해 사용된 복잡한 규칙, 체계, 장치의 집합이다. 이는 보리스의 체계적 접근법(28–29쪽)과 메이리언이 즐겨 사용하는 그리드(70–71쪽)에서 분명히 드러난다. 본드 앤드 코인(150–151쪽)과 에어사이드(214–215쪽)의 프로젝트 관리, 계획, 조직은 모든 면에서 구조와 전략적 사고가 디자인 프로젝트 성공에 필수적임을 보여 준다. 좋은 조직과 명확하게 구조화된 디자인 접근법 그리고 프로젝트 관리는 아이디어를 실현하고 시간과 예산을 엄수하는 데 도움이 된다.

디자인 철학

많은 디자이너가 그들의 실무를 뒷받침하는 기본 원리 또는 가치의 틀이 되는 디자인 철학을 갖고 가다듬는다. 에미와 본드 앤드 코인은 모두 디자이너가 사회적 책임을 질 수 있으며 그래야 한다고 믿는 정치적 태도를 보인다. 그리고 이것은 필연적으로 그들이 지지하고 고취하고자 하는 콘텐츠, 프로젝트, 클라이언트의 유형을 제한한다(92–93, 138–139쪽). 보리스가 그렇듯이(28–29쪽) 익스페리멘털 제트셋은 형태는 기능을 따른다는 금언을 따라 모더니즘을 지지한다(156–157쪽). 디자이너는 창조적 목소리를 개발할 때 자신의 위치와 자신이 중요하게 여기는 아이디어, 가치, 원칙을 알아야 한다. 자신을 둘러싼 것들이 어떤 형태를 그리는지 그리고 어떤 것을 할 것이며 어떤 것을 따르거나 따르지 않을 것인지 계획하자.

미래 예측

강제된 한계는 프로젝트에서 가장 중요한 것이 무엇이고 그것을 추진하는 것이 무엇인지에 대한 반성을 촉구한다. 프로크는 제한된 예산과 재료에서 영감을 얻기도 하지만 이런 상황을 좀 더 냉정하게 바라보기도 한다. 그녀는 자금 부족으로 생긴 공백이 오히려 열정으로 프로젝트를 견인할 수 있는 기회라고 본다(128–129쪽). 제한된 예산은 디자인 작업에 대해서만이 아니라 얼마나 벌 수 있는가, 그에 따라서 어떻게 사는가를 제약한다. 자신에게 솔직하고 자기에게 맞는 곳과 스스로 바라는 클라이언트 유형, 예산, 생활양식을 계획하자.

디자인한다는 것은 의도를 가지고 창조하는 것이다. 아이디어와 해법을 계획하고 조직하고 의도적으로 개발하는 것이다. 하지만 아무리 합리적이고 체계적으로 보이는 프로젝트라도 창작 과정에는 위험이 필수적으로 도사리고 있다. 과감하게 선입관을 내려놓고 새로운 생각에 열려 있지 않는다면 그들이 창조한 산물은 개성이 없고 단조롭고 뻔한 것이 된다. 위험을 무릅쓰지 않는다면 클라이언트에게 실망을 줄 가능성이 높을 뿐만 아니라 스스로도 지루하게 느낄 것이다. 혁신과 창의에는 실패를 디자인 과정의 일부로 받아들이고, 미지의 것, 거절당하는 것, 클라이언트에 대한 공포와 궁극적으로 실패에 대한 공포를 물리치는 창조적 용기가 필요하다. 공포는 우리 모두에게 공통된 인간적 감정이기에 디자이너라면 누구나 어느 순간 공포를 느낀다. 그러나 아이디어를 개발하고 디자인 방법과 소재 탐구에 몰두하는 창작 과정에서 디자이너는 확신을 얻고 용기를 북돋우며 프로젝트는 추진력과 가속을 얻게 되는 것도 사실이다.

용기

대학 시절에 보리스는 동료들과 디자인 스튜디오를 차렸을 뿐 아니라 자기 논문을 출판하겠다는 뜻을 품었다(28–29, 38–39쪽). 에미는 파브리카에 지원하면서 큰 모험이라고 느낀 일을 했고 (92–93쪽) 자신의 배지를 팔기 위해서는 거절당할 가능성에 맞서는 용기가 필요하다는 것을 안다(100–101쪽). 프로크는 덜 상업지향적이고 더 실험적인 작업을 하겠다는 자신의 포부를 실현하기 위해 다른 것과는 타협할 각오를 한다고 솔직히 인정한다(124–125쪽). 과감해질 준비가 되어 있어야 한다. "모험을 하지 않으면 얻는 것도 없다"는 옛말은 진실이다. 야망을 키우고 북돋우며 용기를 기르자.

야심

그래픽디자인이 클라이언트나 전달해야 하는 메시지에 봉사하는 근본적으로 겸손한 분야이기는 하지만 디자이너들은 야심을 지닌다. 대다수가 이상주의자이며 세상을 더 나은 곳으로 만들고 혼돈에서 질서를 확립하며 효율적으로 우아하게 도움을 주고 필요를 충족하는 것을 디자인하려는 갈망을 품고 있다. 이 책에 실린 디자이너들이 보여주듯 야심과 자신감은 동기 부여와 추진력의 원천이자 창작 과정의 중요 요소이다.

균형

모든 일에는 미지의 것에 발을 들여놓는 과정이 필요하다. 새로운 것을 새로운 방식으로 작업하는 것은 벅찬 일이므로 디자이너는 프로젝트에 관련된 위험을 계속 가늠하며 균형을 잡아야 한다. 프로크는 클라이언트가 그녀를 극단으로 밀어붙일 때 짜릿함을 느끼지만(124–125쪽) 스테판은 견고한 토대로부터 쌓아 올리기를 선호하고 프로젝트와 씨름할 때 일에서 그가 아는 것과 모르는 것의 비율이 50 대 50이기를 바란다(12–13쪽). 돌턴 마그와 익스페리멘털 제트셋은 다른 나라의 다른 문화와 다른 언어와 관련된 프로젝트를 받아들이는 위험을 감수한다(110–111, 160–161쪽). 점점 더 많은 창작 실무를 익히고 새로운 기술을 재창조하고 탐구하려는 열망은 에어사이드 스튜디오의 에토스를 움직이며 일상 업무의 핵심이 된다(194–195쪽). 위험을 감수하기가 언제나 쉽지는 않지만 더 많이 감수할수록 더 쉬워진다. 자신의 한계를 발견하고 창작과 위험 부담에 도움이 되는 조건을 찾으면 대단히 유익할 것이다.

실패

이 책에서 다룬 프로젝트들은 전부 실패의 가능성도 갖고 있었다. 디자인은 반복 과정이다. 시험과 개선을 되풀이하며 그 속에서 실패는 피할 수 없는 과정이다. 실패는 디자이너가 문제를 인식하고 더 성공적이거나 의미 있는 해법을 얻으려고 노력하는 데 도움이 된다. 하지만 실패는 인식의 문제이다. 자신이 실패라고 생각하는 것이 클라이언트에게는 그렇지 않을 수 있음을 기억하고 자신의 작업을 평가하는 데 객관적이 되도록 노력하자. 또 실패했을 때는 그것을 또 다른 기회로 보자.

기회

뜻밖의 행운과 행복한 우연이 디자인 과정에서 곧잘 특별한 역할을 하지만 이것은 디자이너가 그 순간과 실수를 인식하고 어떻게 이용하는가에 달려 있다. 상황을 앞서 주도하고 다작하는 디자이너라면 스스로 기회를 만들어 가는 데 민감할 것이다. 어떤 디자이너는 창작 과정만이 아니라 해법의 일부로서도 우연과 임의성이 개입할 상황을 만든다. 스테판의 로고 생성기는 사용자에게 통제와 선택권을 주고(20–21쪽) 프로크의 DIY 세트는 디자인의 적용과 실행을 다른 사람 손에 넘긴다(132–133쪽). 이 디자이너들은 어느 정도 제어가 가능한 우연이 일어나도록 유도했지만 프로젝트에서 통제력을 포기하는 것에는 여전히 위험이 따른다. 하지만 예측할 수 없는 뜻밖의 것에는 풍부한 가능성이 따른다. 용감하게 스스로 행운을 만들고 예기치 않게 찾아오는 것들을 받아들이자.

위험

실패의 개념은 경력이 쌓이면서 바뀌며 자기 분야에서 더 확실히 자리 잡을수록 위험을 감수하기가 더 어려워진다. 이것은 클라이언트들이 디자이너의 이전 작업에 근거해 일을 의뢰하고 그 작업과 같은 것을 원하기 때문이기도 하지만 디자이너들이 새로운 것을 시도할 시간을 내기가 점점 어려워지기 때문이기도 하다. 경력이 쌓일수록 잃을 것이 더 많으므로 위험 부담은 더 커진다. 위험 부담을 자신의 업무에 박아 넣고 실패를 창작 과정의 한 부분으로 기꺼이 받아들이자. 스스로 놀라워할 만한 결과와 해법을 얻을 가능성 또한 커진다.

아이디어와 해법이 전부 디자이너의 머릿속에서 형성되는 것은 아니다. 창작 과정의 핵심은 아이디어를 발견하고 만들고 연마할 목적으로 다양한 생각과 출발점을 탐구하고 실험하는 것이다. 디자이너는 해법과 결과를 개발하고 시험하고 분석하고 개선하기 전에 보통 낙서나 목록 작성, 메모, 드로잉으로 아이디어를 시각화하기 시작한다. 디자인은 이제 디지털 작업이 지배적이지만 이 탐구와 놀이의 과정은 모니터 안팎에서 그리고 매우 다양한 매체에 걸쳐 일어난다. 시각적 탐구는 잠재력을 파악하고 문제를 정의하고 성공하기 위해 아이디어를 탐구하고 조사하고 실험하는 분석 과정이다. 시각적 탐구가 아이디어를 대신하지는 않지만 이것에 조사 및 연구가 더해지면 아이디어 생성과 개발에 도움이 된다.

스케치북과 공책

드로잉, 스케치, 메모는 디자이너 대부분에게 즉각적이고 본능적인 활동이며 스케치북과 공책은 이러한 활동과 조사를 수집하고 검토하고 해석하기에 적절한 저장고이다. 스테판은 특정 색, 판형, 제책의 스케치북을 선호하지만(16-17쪽) 보리스는 자기 작업을 레버아치 파일에 깔끔하게 순서대로 정리해 모아둔다(34-35쪽). 덜 까다로운 익스페리멘털 제트셋은 낱장의 종이, 봉투, 포스트잇 등 무엇이든 손닿는 것에 스케치를 하고 기록을 남긴다(162-163쪽). 반복해서 그리고 싶어지는 곳이자 진화하는 아이디어 보관소에서 시각적 연구와 실험이 이루어지므로 자신에게 유용한 체제를 찾는 것이 중요하다. 스테판과 보리스는 여러 가지 활동을 위해 각기 다른 스케치북이나 공책을 쓰는데(16-17, 34-35쪽) 여러 유형의 연구를 정리하고 모으는 데 유용한 조언이다.

준비된 자세

에미는 언제나 공책을 가지고 다닌다(96-97쪽). 아마 이것이 이 책의 모든 조언 가운데 가장 중요할 텐데 아이디어는 예기치 않은 순간에 찾아올 수 있으므로 늘 펜과 종이 또는 스케치북을 가지고 다니자.

낙서와 드로잉

디자이너가 스케치북이나 공책에 드로잉과 생각을 기록하는 방식은 개인적이고 다양하다. 프로크에게 드로잉은 생각하는 과정의 핵심이며 눈과 뇌 그리고 손을 연결하여(128-129쪽) 아이디어를 생성하고 구현하게 한다. 홈워크는 일러스트레이터에서 디지털로 작업하기 전에 먼저 공책에 아이디어와 연상되는 생각과 이미지를 간단히 스케치한다. 스테판의 초기 시각적 탐구는 다양한 매체를 이용하며 주제를 둘러싼 재치 있고 빈틈없는 시각적 사고와 분석을 보여 준다(16-17쪽). 드로잉을 남기고 시각적으로 생각하는 여러 가지 방법과 재료를 탐구하자.

시작하기

진부한 표현일지 모르지만 영감을 창조하려면 땀을 흘려야 하고 아이디어는 앉아서 기다리는 사람에게 오지 않는다. 디자이너는 마감에 맞추어 일해야 하기 때문에 창작의 장애에 빠져 허우적거릴 시간의 사치를 갖지 못하며 아이디어를 재빨리 생성해 곧바로 시작해야 한다. 본드 앤드 코인은 실마리가 될 소재와 시각적 참조물을 수집한다(138–139쪽). 홈워크는 시각적 은유를 만들기 전에 첫 연상을 기록하면서 작업을 시작한다(52–53, 56–57쪽). 프로크는 시각적 단서에 의존하기보다 목록과 낱말을 발상의 계기로 삼고(128–129쪽) 에어사이드는 시안 개발에 앞서 개념적 틀을 세우는 것이 유용하다는 것을 깨달았다(198–199쪽). 보리스는 해법을 좌우하는 것은 문제라고 믿는다(28–29쪽). 스스로 이해를 발전시키고 다양한 과정을 시험해 자신에게 유효한 방법과 과정의 무기고를 구축하는 것 외엔 일반적 규칙이나 간단한 방법론은 없다. 유레카의 순간을 기다리지 말자. 아이디어가 생겨나게 하자.

목록과 레이아웃

드로잉이 아이디어를 탐구하고 개발하는 유일한 방법은 아니다. 보리스는 스케치형보다는 목록 작성형에 가깝다(34–35쪽). 하지만 쪽배열표 스케치로 책을 시각화하는 것을 통해 생각을 정리하고 디자인 문제를 파악할 수 있었다(32–33쪽). 메이리언 팀에게 작업 쪽배열표는 《월페이퍼*》 매호의 내용, 구성, 쪽수를 개략적으로 설명하는 중요한 도구이다(68–69쪽). 이렇게 지면으로 보면 머릿속에서 상상하는 것보다 디자인 문제에 대해 더 확실히 알게 된다. 생각과 아이디어를 빨리 종이에 적어 스스로 시험하고 평가하고 해법을 발전시킬 시간을 갖자.

시험

메이리언이 《월페이퍼*》 그리드와 서체 개발을 설명하면서 시험해 보지 않고서는 잘될지를 알 수 없다고 하듯이(70–71쪽) 테스트는 의미 있고 성공적인 해법을 만드는 데 필수적이다. 시험 방식은 여러 형태를 취할 수 있다. 홈워크는 디자인과 일러스트레이션 작업에 들어가 선택안을 만들기 전에 관련 요소의 시각적 어휘를 수집한다(58–59쪽). 돌턴 마그의 과정은 대단히 체계적이어서 보통 처음에 알파벳 12자 개발에 집중한 후(112–113쪽) 그것을 평가하고 개선하고 다듬는 점진적 진화 과정을 거친다. 추측 대신 증거에 따라 판단할 수 있도록 자신의 아이디어와 디자인을 철저히 시험하자.

변형

폴라의 수많은 나뭇잎 변형 렌더링(186–187쪽)은 클라이언트를 설득할 최적의 해결책에 도달하기 위해 필요한 극단을 보여 준다. 이것은 유용한 조언이다. 선택 사항을 폭넓게 만들어 그중에서 편집하고 선택하자. 이 과정이 철저할수록 최종 해법에 대한 확신이 커지고 클라이언트에게 자신의 주장을 설명하는 데에도 더 설득력이 생긴다. 자발적으로 다작하자. 하나의 출발점에서 50개 또는 100개를 만들다 보면 뻔한 것에서 탈피해 무심결에 비범하고 색다른 아이디어와 생각이 나올 것이다.

사물을 다른 각도에서 다른 사람의 눈을 통해 보는 능력은 디자인 과정의 핵심이다. 디자인에 대한 것은 물론 자신을 둘러싼 세상에 대한 지식과 호기심은 자신의 디자인 작업이 기능하고 존재해야 하는 광범위한 맥락을 이해하고 판단하는 데 필수적이다. 문화 동향, 현재 풍조, 동시대 관심사에 대한 의식은 다양한 자원과 상황을 받아들이고 경험하는 데서 나온다. 보고 실행하고 생각하고 디자인하는 새로운 방식은 물론 옛 방식에 대한 열린 자세가 중요하다. 유명 디자이너든 폰트든 종이 샘플이든 펑크록이든 디자이너에게 영감을 주는 것들을 찾아야 한다. 디자이너에게 도전이란 이러한 영감, 관점과 자기 아이디어 사이에 의미 있는 연결을 만들고 이 통합을 통해 자신만의 독특한 창조적 목소리를 발달시키는 것이다.

되돌아보기

새것에는 반짝이는 매력이 있지만 옛것이 정보와 영감의 원천이 될 수도 있다. 서식 디자인의 역사는 보리스에게 프로젝트 개발과 내용의 기초가 되었으며, 폰트 디자인의 역사에 관한 지식은 《월페이퍼*》 리디자인의 선택과 결과에 영향을 미쳤다(72–73쪽). 독창적인 글자체 길 산스의 원화 드로잉은 돌턴 마그의 론에게 타이포그래피의 아름다움에 대한 계시적 경험을 주었다(106–107쪽). 홈워크는 폴란드 포스터 디자인의 풍부한 유산에 빚을 졌으며 그들의 작업이 그 유산의 연장선에 있음을 인정한다(52–53쪽). 여기서 얻는 조언은 이전에 존재한 것들을 토대 삼아 그 위에 쌓아 올리라는 것이다. 천문학자, 수학자, 물리학자, 철학자인 아이작 뉴턴은 더 멀리 내다보는 그의 능력이 거인들의 어깨 위에 서 있는 데서 나온다고 말했다. 과거를 이용하자. 앞으로 나아가기 위해 되돌아보자.

다른 역할

디자인 브리프는 거의 언제나 수용자에 맞춘 해법과 목표로 하는 고객에 대한 공감 능력을 요구한다. 따라서 다른 시각으로 디자인 문제를 바라보는 것은 매우 유용하다. 본드 앤드 코인은 최종 사용자에게서 나온 의견이 디자인 과정의 핵심이라는 디자인 사고desgin thinking의 주창자이다(138–139쪽). 또한 마이크는 선의의 비판자로서 자신들이 작성한 디자인 제안서를 클라이언트 관점에서 심문하는 것을 즐긴다(138–139쪽). 공감과 객관성을 불어넣기 위해 관점을 전환해 보자.

디자인을 넘어서

디자인 외적인 일에 관심을 가지면 대안적 관점을 얻을 수 있으며 다양한 참조물을 이용하면 독특한 작업을 하는 데 도움이 된다. 하위문화에 흥미를 느끼는 익스페리멘털 제트셋은 언더그라운드 음악계를 디자인의 거울이라 보고 열정을 품는 한편(156–157쪽), 아프리카에서 교육을 받은 프로크의 경험은 그녀가 자연을 시각적 참조와 영감으로 이용하는 것에 영향을 주었다(124–125쪽). 정치와 시사는 에미에게 언제나 큰 영향을 미쳤으며(92–93쪽) 폴라에게 회화는 상업적 작업의 연장이면서 그로부터의 탈출구이다(178–179쪽). 다양한 참조물을 이용하자. 풍부한 해법을 얻는 데 도움이 된다.

피드백

사용자 피드백은 디자인 과정을 더 포괄적으로 만들 수 있다. 에어사이드는 친근하고 인간공학적인 웹사이트 구조와 내비게이션 체계를 개발하는 데 사용자 테스트가 유익하다는 것을 발견했다(202–203쪽). 자신의 아이디어와 해법을 디자인 과정 내내 적절한 사용자에게 시험하자. 다른 사람들의 생각을 알아내자. 비판에 대해 신중히 검토하고 다른 사람들의 평가를 두려워하지 말자. 그것을 건설적으로 보자. 문제와 해법을 다양한 시각에서 검토하자.

경계하라

호기심이 많은 사람에게 영감은 특별한 것에서뿐만 아니라 일상적인 것 어디에서나 발견될 수 있다. 영감의 원천으로서 가까운 곳이나 바로 눈앞에 있는 것을 무시하지 말자. 잠재적 프로젝트와 새로운 아이디어는 익숙한 것들을 신선한 눈길로 바라보는 데서 찾을 수 있다. 자신이 생활하고 일하는 문화를 폭넓게 이해하고 의식하자. 읽고 듣고 관찰하고 참여하고 시작하고 배우자.

디자이너가 브리프에 대응하고 문제를 해결하거나 아이디어, 주제 또는 메시지를 전달하려면 우선 그것을 이해해야 한다. 이 과정은 예외 없이 연구와 조사 작업을 포함한다. 연구는 생각의 폭을 넓히고 초점을 맞추고 아이디어를 개발하고 지식을 확장한다. 좋은 연구는 탐구적이고 통찰력 있고 유용하며 지적이고 적절한 디자인 해법을 전개하는 데 도움이 된다. 또한 프레젠테이션을 하거나 클라이언트에게 아이디어와 디자인 선택을 설득할 때 작업에 대한 근거를 대는 데도 유용하다.

지식

집중적이고 지역적인 접근이 필요할 때도 있지만 연구는 광범위하고 엄밀해야 한다. 익스페리멘털 제트셋은 열렬한 독서가들로 폭넓은 맥락을 연구한다. 그들은 자신들의 작업을 알리고 뒷받침하기 위해 상당한 이론적·철학적·정치적 지식을 이용한다(162–163쪽). 에어사이드는 이론적 연구가 창조적 사고의 틀을 잡는 데 도움이 될 뿐 아니라 클라이언트에게 디자인 제안서의 적절성과 타당성을 설득하는 데 결정적이라고 생각한다(198–199쪽). 실질적이고 철저한 연구는 작업의 주제, 맥락, 논점에 대한 진정한 이해로 이어진다. 좋은 연구는 아이디어에 지적 지원을 제공하고 창조적 사고를 계발하며 현명한 디자인 해법을 개발하도록 돕는다. 디자이너는 항상 학습해야 한다. 자신을 둘러싼 세계를 알자. 모든 프로젝트에서 알지 못했던 무언가를 발견하고 열정적으로 철저하게 연구하자.

이해

좋은 디자인은 브리프를 확실히 이해하는 데서 나온다. 《월페이퍼*》의 메이리언은 디자이너들에게 디자인할 모든 원고를 읽게 하는데(76–77쪽) 그래서 그들은 자신들이 다루는 내용과 의미에 민감하다. 몇 가지 잘못된 출발 이후에 스테판은 아이덴티티 디자인의 대상이 되는 건물에 대해 집중적으로 연구한 후 디자인 해법과 근거를 찾았다(18–19쪽). 당연한 조언으로 보이겠지만 언제나 브리프와 프로젝트에 필요한 디자인 내용을 탐구하고 완전히 이해하는 데서 출발하자.

경험

연구는 여러 형태를 취할 수 있다. 독서나 인터넷 검색, 영화 감상도 가치 있지만 일차 증거와 직접 경험의 중요성을 과소평가하지 말자. 가능할 때마다 관심사의 원천을 찾아내 그것을 경험해야 한다. 아카이브를 방문하고 현장에 가고 사람들과 이야기하고 관계를 맺어야 한다. 경험은 복합 감각이 관여하고 입체적이기에 간접적인 설명으로는 불가능한 것을 발견하게 해 주고 관계를 맺을 기회를 제공한다. 홈워크는 대본을 읽고 영화를 거듭 보는 철저한 분석을 통해 콘셉트를 개발하지만, 가능하다면 감독과 이야기를 나누며(52–53쪽) 디자인하기 전에 지식을 넓히고 친밀해졌다. 타이포그래퍼 폴 반스와 작업할 때 메이리언은 폴이 세인트 브라이드 도서관의 아카이브에서 찾아낸 목판 활자들을 보고 《월페이퍼*》를 위한 새로운 폰트를 의뢰했다(70–71쪽). 에어사이드와 스테판은 모두 클라이언트와의 대면 논의를 통해서 브리프의 논제를 풀 실마리를 찾을 수 있었다(198–199, 14–15쪽). 호기심을 갖자. 스튜디오를 벗어나 세상으로 나가자. 느끼고 만지고 관계하고 배우자.

협업

창작 과정에 다른 분야 전문가, 스튜디오 동료, 창작 협력자 또는 심지어 클라이언트 등 다른 사람들을 참여시키는 것은 디자이너에게 흔한 일이다. 디자인 업무는 디자이너 혼자 작업해서 성취하기는 어려운 분야이다. 예를 들어 메이리언은 그의 팀에 크게 의존하지만(66–67쪽) 스테판은 로고 생성기를 만들고 발전시키기 위해 인터랙티브 디자인 전문가 랠프 아머에게 도움을 요청했다(20–21쪽). 폴라는 2D와 3D 디자인에 걸친 전문가와 프로젝트 팀을 구성하기 위해 펜타그램 동료 대니얼 웨일을 데려왔고(182–183쪽) 본드 앤드 코인은 프로젝트를 위한 전시 스탠드를 디자인하고 구축하면서 3D 디자이너 스티브 모슬리와 긴밀히 협력했다(144–145쪽). 브루노는 프로젝트에 대한 조언을 얻고자 아랍어 전문가를 참여시켰다(116–117, 118–119쪽). 협업이 늘 쉽지는 않고 역할과 관계를 일찍 설정하는 것이 중요하다. 그러나 재능과 야망을 공유해서 얻는 이점은 거의 항상 위험을 무릅쓰는 것보다는 더 가치 있다. 프로젝트에 관련된 전문 지식을 가진 협력자를 참여시키는 데 자신 없어 하거나 지나치게 자랑스러워하지 말자. 자신의 기술이 한정적이거나 전문성이 부족한 영역에 조언해 줄 수 있는 사람들과의 관계망을 구축하자. 협업을 기폭제로 이용하자.

팀워크

스튜디오 일원으로서 작업하는 디자이너들 사이에는 작업 방식이 확립되어 있고 협업을 원활하게 하는 동력이 존재한다. 브루노와 동료들이 글자체 디자인에 각자 참여하듯이(112–113쪽), 홈워크의 예르지와 요안나는 아이디어를 공유하기 전에 우선 따로따로 일한다(56–57쪽). 익스페리멘털 제트셋의 응집력 있고 조직적인 접근은 그들의 디자인 작업이 모든 면에서 개인이 아니라 오로지 집단에서 나온다는 것을 뜻한다(156–157쪽). 에어사이드는 오히려 공동체처럼 돌아간다. 집단으로 아이디어를 모으고 추진하기 위해 프로젝트에 따라 개별 디자이너와 애니메이터가 다른 조합으로 모여 일하는 스튜디오이다(194–195쪽). 집단의 일원으로 일하는 경험을 통해 일을 혼자 할 때와 팀으로 할 때 어떤 경우에 가장 잘하는 디자이너인지를 이해하자. 자신이 어떤 종류의 팀원인지 곰곰이 생각해 보자.

모든 창작 과정에는 기복이 있다. 흥미진진하고 도전적이고 보람 있다는 것은 부인할 수 없지만 또한 좌절과 절망의 순간이 따르고 장애물이 가득할 수 있다. 따라서 자신이 하는 일에 대한 열정이 필수적이다. 디자이너가 되려면 자질, 성격, 기술, 응용의 기이하고 계량 불가능한 결합이 있어야 한다. 전념을 요구하며 힘든 노력과 헌신이 필요하다. 창작 과정도 마찬가지로 끊임없이 거듭되는 실천을 통해 진화하고 발전한다. 진부한 표현일 수 있지만 진실이다. 창조적이 된다는 것은 일job이 아니다. 그것은 삶의 방식이다. 그러니 그것을 즐기자. 노력하고 웃으며 계속하자.

끈기

디자인은 좀처럼 수월하지 않으며 성공하려면 디자이너는 창작 과정을 견딜 수 있는 창작적 지구력을 키워야 한다. 에미에게는 개인 프로젝트가 "창조적 생명선"이 되어 주고 상업적 업무를 지탱하게 한다(92-93쪽). 일을 계속 발전시키고 추진하려는 갈망이 메이리언의 작업 윤리를 뒷받침하지만 그는 먹는 것으로 평정을 유지한다고 인정한다(66-67쪽). 돌턴 마그의 디자이너들은 다음 일을 생각하며 프로젝트에 몰두하는 데서 나오는 추진력에 자극받으며(120-121쪽) 보리스의 진지한 유머는 디자인에 불가피하게 따르는 거절과 비평에 웃으며 대응할 수 있게 해 준다(42-43쪽). 디자인은 긴장을 요구하고 스트레스가 많을 수 있다. 마감을 지키고 클라이언트를 다루고 장부 균형을 맞추고 제작을 관리하고 창의성을 유지하는 일은 상당한 부담이 될 수 있으므로 자신만의 생존 전략을 개발해야 한다. 지금 자신을 계속 나아가게 하고 끈기를 키우는 것이 무엇인지 탐구하자.

강박과 완벽주의

디자이너는 공들여 구름 사진의 색상을 수정하든(80-81쪽) 타이포그래피 질감과 개별 글자꼴의 구조적 형태의 아름다움을 즐기든(106-107쪽) 다들 세부에 대해 꼬장꼬장한 눈과 애정이 있다. 브루노처럼 강박증 성향을 고백하는(106-107쪽) 디자이너도 있지만 모든 디자이너가 그렇게 솔직하지는 않다. 강박과 완벽주의의 결합이 디자인에 대한 단호하고 철저하며 엄격한 접근으로 이어지기 때문에 이는 디자이너에게는 중요한 특성이다. 강박관념에 사로잡히고 완벽주의자가 되는 것은 분명 미덕이 될 수 있지만 그만큼 저주일 수 있다. 그러나 여기에는 디자이너로서 분명 새겨야 할 부분이 있다. 강박증 성향과 완벽을 위한 노력을 배양하자.

관점을 유지하기

앞의 모든 조언에도 불구하고 끈질긴 인내가 항상 유익하지는 않다. 모니터 앞이나 책상을 떠나서 하는 활동도 창작 과정의 일부이며 여기에서 얻는 관점과 균형이 피할 수 없는 창작의 장애를 모면하는 데 도움이 된다. 보리스는 산책이나 자전거 타기로 머리를 식힌다(28–29쪽). 메이리언의 압력 조정 밸브는 매주 하는 축구인데 운동이 되는데다 인맥도 쌓는 유익한 기회이다(66–67쪽). 홈워크는 창작의 장애물이 다가올 때 휴식을 취하거나 다른 도구를 이용해 필연적인 유예나 창조적 충격을 얻는다(56–57쪽). 그러므로 독서를 하든 달리든 노래하든 수영하든 고개를 들어 주위를 둘러보고 뒤처진 창의적 정신을 새롭게 하고 되살리자. 바로 자리로 돌아가 일을 계속하기 전에……

떠나기

완전히 순조롭게 진행되는 프로젝트는 거의 없고 대부분 그만한 가치가 있는지 의문이 들 때가 있을 것이다. 디자이너는 이견을 조율하고 발생한 문제를 해결할 방법을 찾는 일을 한다. 하지만 익스페리멘털 제트셋의 사례에서 보듯이(174–175쪽) 인내가 언제나 최선의 행동 방침은 아니다. 그들은 관료제, 의사소통, 클라이언트에게서 오는 장애물을 극복할 수 없다는 판단이 들자 프로젝트를 떠나겠다는 용감한 결정을 내렸다. 실패를 인정하는 것처럼 느껴지기 때문에 항복하는 게 맞는지, 그 시기가 언제가 적당한지 알기는 극히 어렵다. 여기서 할 수 있는 조언은 경고에 가깝다. 디자이너는 결국 클라이언트가 받아들이는 만큼만 실력을 발휘할 수 있다. 자기 아이디어에 확신을 갖고 적절한 경우에는 타협하지만 자기 한계를 파악하고 모든 것에 대비하자.

거터
gutter

펼침쪽에서 두 페이지가 책등에서 만나는 부분.

검색엔진 최적화
SEO, Search Engine Optimization

디자인 단계나 그 이후에도 검색엔진에서 쉽게 알아볼 수 있도록 웹사이트를 최적화하는 과정. 구글은 웹마스터들이 참고할 수 있도록 SEO에 필요한 중요한 사항을 설명하는 지침을 제공한다.

게이트폴드 삽입지
gatefold insert

너비가 판형의 두 배여서 책배쪽의 접힌 부분을 문처럼 열어 펼치는 페이지.

고정너비 폰트
monospaced font

각 글자가 차지하는 영역의 너비가 같은 글자체. 이는 설정된 규격에 맞춰 글자 자체의 너비가 바뀐다는 뜻이 아니라 글자의 양쪽 공간이 조정된다는 뜻이다. 숫자가 시각적으로 가운데 정렬되어야 하는 표에서는 이런 폰트가 유용할 수 있다.

고해상도/저해상도
high-resolution/low-resolution

이미지 기반 파일의 해상도. 스캔한 사진이나 일러스트레이션 같은 디지털 이미지 데이터는 픽셀이라는 아주 작은 정사각형 단위로 이루어진다. 각 픽셀은 하나의 색만 나타낼 수 있지만 화면에서 모든 픽셀이 함께 조합된 효과가 연속 계조의 느낌을 준다. (스캐너, 디지털 카메라 또는 다른 방법을 통해) 캡처할 때 이미지에 픽셀이 많을수록 세부를 더 많이 담기 때문에 인쇄할 때 재현하는 이미지의 질이 좋아진다. 이미지의 '해상도'는 그것을 구성하는 픽셀 수를 말하는데 'ppi', 즉 인치당 픽셀로 측정한다. 이 수는 1인치 한 변에 해당하는 픽셀의 수를 나타내므로 300ppi라면 1제곱인치당 300×300(90000)픽셀이라는 뜻이다. 고해상도 파일은 픽셀이 많고 저해상도 파일은 픽셀이 적다. 고해상도나 저해상도에 합의된 정의는 없어도 인쇄에 사용할 이미지는 최소 300ppi로 하는 한편 저해상도 파일은 72ppi에 그치는 것이 통상적이다. 고해상도 이미지는 이미지 편집 프로그램에서 데이터를 줄여 저해상도 파일로 바꿀 수 있지만 저해상도 이미지는 고해상도 파일로 변환할 수 없다.

그리드
grid

낱쪽을 나누어 디자이너가 레이아웃 안에 요소들을 배치하도록 돕는 일련의 가로세로 선. 인쇄되지 않는 선인 그리드는 여백, 단, 단사이와 때로는 기준선 격자로 이루어진다. 어떤 디자이너는 공간을 필드로 세로 분할하기도 한다. 책과 잡지에서 여백(낱쪽 가장자리 주변 영역)에는 일반적으로 폴리오라고도 하는 쪽번호, 러닝헤드라고도 하는 장 제목처럼 쪽마다 나오는 정보 이외에는 글이 없도록 비워 놓는다. 신문과 잡지에는 지면에 담는 내용에 따라 좁은 단을 합쳐 넓은 단으로 만드는 등 복합 그리드를 사용한다.

글리프
glyph

폰트 파일에 들어 있는 개별 캐릭터. 글자 또는 구두점이나 기호를 의미한다.

글줄바꾸기 [판짜기에서]
line break [in typesetting]

낱말들을 한 글줄에서 다음 줄로 보내 글의 형태와 의미를 다듬는 것. 어떤 디자이너들은 짧은 글줄 다음에 긴 글줄이 오는 식의 특별한 흘림 모양을 의도하는 한편 다른 디자이너들은 고유명사가 나뉘지 않고 정관사와 부정관사가 해당 명사에 붙어 가도록 신경 쓴다.

글줄사이
leading

글줄과 글줄 사이의 세로 공간을 말한다. 보통 글자를 측정하는 데 사용하는 단위처럼 포인트로 측정된다. 예를 들어 12/15pt로 판짜기하면 글줄사이는 3pt이다. 금속활자 판짜기에서 금속활자 글줄과 글줄 사이에 놓는 납lead 막대에서 유래한 용어이다.

글자크기
type size

포인트로 측정하는 글자체의 크기. 포인트 크기(예를 들어 9pt)는 글자가 들어앉은 영역의 전체 높이로 어센더와 디센더 높이를 위한 공간을 포함한다. 어센더, 디센더와 비례하는 엑스하이트 크기가 전체 높이 안에서 다를 수 있기 때문에 같은 12pt인 두 글자체의 크기가 시각적으로 다르게 보일 수 있다. 엑스하이트가 큰 폰트는 그렇지 않은 폰트보다 크게 보이는 편이다.

기준선 격자
baseline grid

간격이 일정한 일련의 수평 안내선. 인쇄되지 않는 선이며 대개 포인트 단위이다. 각 선은 어센더나 디센더가 없는 소문자의 맨 아래가 놓이는 위치를 나타낸다. 기준선 격자를 설정함으로써 모든 글자가 공통의 기준에 정렬될 수 있다.

끊음줄내기
perforation

종이나 기타 재료 표면에 작은 구멍을 뚫어 일부를 깔끔하게 뜯어낼 수 있게 하는 것.

날말 끊기
word break

한 낱말이 둘로 갈라져 다음 글줄로 넘어가는 것. 영문의 경우 쪼개지는 낱말의 앞쪽 덩어리에 하이픈을 붙여 뒤에 이어지는 글자가 더 있음을 나타낸다.

넌라이닝숫자
non-ranging figure

소문자에 가깝게 디자인되어 어센더와 디센더가 있는 숫자. '넌라이닝숫자', '올드스타일숫자' 그리고 '소문자숫자'라고도 한다. 디자인이 대문자에 가까운 라이닝숫자보다 넌라이닝숫자가 글 속에서 읽기 더 쉽다고 여기는 디자이너도 있다.

농도계
densitometer

인쇄소에서 농도 일관성을 유지하기 위해 인쇄면의 잉크 농도를 정하는 데 사용하는 도구.

대문자
upper-case

금속활자 판짜기에서 유래한 용어. 식자공이 손으로 판짜기하는 활자를 위아래로 놓인 두 상자에 보관했다. '아래 상자'에는 소문자를, '위 상자upper case'에는 대문자를 담았던 것에서 유래했다.

두께 [종이 두께]
volume [paper volume]

종이의 부피. 무게가 아니라 두꺼움의 정도를 나타낸다.

두루마리 인쇄
web printing

신문과 잡지 등의 대량 인쇄를 위해 연속으로 이어진 두루마리 종이를 사용하는 오프셋 평판 인쇄의 한 형식. 낱장 종이는 매엽식 인쇄에 사용된다.

디보싱/엠보싱
debossing/embossing

금형을 종이에 찍어 들어가거나 도드라지는 부분을 만드는 것.

디센더
descender

소문자에서 기준선 아래로 '내려가는' 부분. 예를 들면 'g'와 'y'의 테일.

디지털 교정쇄
digital proof

디자인 스튜디오에서 출력하는 잉크젯 인쇄물부터 인쇄 전에 제작해 색을 맞추는 대형 교정쇄에 이르기까지 디지털 프린터로 제작하는 교정쇄.

따내기
die cut

재료를 관통하는 날카로운 금형을 찍어 종이 등의 소재에서 모양을 오려 내는 것. 복잡한 형태는 레이저 커팅을 이용하면 더 잘 나온다.

라미네이션
lamination

두 재료의 표면을 한데 붙이는 과정. 인쇄에서는 보통 인쇄를 완료한 뒤에 보호와 내구성을 위해 종이에 투명한 유광 또는 무광 플라스틱을 얇게 붙이는 것을 말한다.

라틴 [폰트]
Latin [font]

로만이라고도 하는 라틴 폰트는 라틴 알파벳에서 사용되는 글자들로 이루어진다.

렌더링
rendering

3D 모델링에서 장면의 다양한 객체를 표현하는 수학적 데이터를 컴퓨터로 화면상의 이미지로 변환하는 과정. 렌더링은 조명 조건, 렌더링하는 표면 질감 등을 표현하는 설정을 고려해야 한다. 렌더링이 복잡하고 섬세할수록 컴퓨터 파워가 더 필요하다. 따라서 화면 표현에는 '개략적' 설정을 사용할 수 있고 더 '결정적인' 렌더링은 최종 스틸이나 동영상을 만드는 데 이용한다.

리치 미디어
rich media

비디오, 오디오와 웹 인터랙션을 담은 미디어를 표현하는 일반적 용어.

리터칭
retouching

촬영한 사진 이미지를 어도비 포토샵 같은 이미지 편집 소프트웨어로 조작하는 과정을 말한다. 리터칭 작업에는 이미지에서 먼지나 얼룩을 제거하고 색상을 수정하고 렌즈 왜곡을 교정하거나 효과를 추가하는 것 등이 들어간다.

리프로
repro

'리프로그래픽스reprographics'의 준말. 리프로는 인쇄 전 공정 단계의 일부를 이루는 서비스이며 인쇄소 내부나 전문 리프로 회사에서 맡는다. 주요 작업으로 원본 고해상도 스캔, 최종 용지에 적합한 색 프로파일 적용, 모든 파일과 작업의 나머지 부분이 정확히 준비되도록 확인하는 것이 있다.

마케트
maquette

완료되지 않은 프로젝트(건물이나 조각 등)의 축소 모형. 도면이나 스케치와 달리 물리적 실체로 대상을 평가할 수 있다.

망점 퍼짐
dot gain

망점을 이용해 이미지와 색 영역을 형성하는 인쇄 방식에서 종이에 흡수될 때 망점의 크기가 커지는 정도. 종이의 흡수력에 따라 망점 퍼짐의 정도가 달라진다. 인쇄소에서 이것을 고려해 인쇄하는 망점의 크기를 조정한다. 망점 퍼짐을 처리하지 않으면 색이 번져 이미지에서 그림자 부분의 세부가 사라질 수 있다.

모던 [폰트]
Modern [font]

가는 획과 굵은 획 그리고 세로 스트레스 사이의 대비가 큰 글자체 양식. 18세기에 처음 디자인되었으며 예로는 보도니, 디도, 모던 20번이 있다.

무선 제책
perfect binding

보통 잡지에 쓰이는 제책 방법. 내지 책등에 강력하고 유연한 접착제를 발라 표지를 붙인다. 흡수가 잘되도록 책등을 거칠게 만든 다음 접착제를 바른다. 표지는 대개 내지보다 두꺼운 종이를 사용한다. PUR 제책은 이와 같은 과정을 따르지만 더 강한 접착제를 사용해 내구성이 더 좋다.

무아레 패턴
moiré pattern

일련의 점이나 선을, 역시 점이나 선을 이용하는 다른 과정으로 재현할 때 생기는 불필요한 패턴. 예를 들어 인쇄된 이미지를 스캔하면 그 이미지를 구성하는 점들이 스캐너의 점(또는 픽셀)의 빈도와 시각적 '간섭'을 일으킬 수 있다.

바니시
varnish

인쇄한 종이의 잉크 위에 적용하는 전면 코팅. 바니시는 손자국으로부터 보호하는 층을 만들어 준다. 기본 '도포' 작업의 유형은 같지만 라미네이팅(라미네이션 참조)만큼 오래가지 않는다. UV 바니시는 자외선을 이용하는 특별한 종류의 바니시로 고광택이며 일반 바니시보다 더 오래가는 후가공이다.

박찍기
foil blocking

디보싱과 엠보싱처럼 금형을 사용하지만 금형과 종이 사이에 얇은 색판이나 금속 박을 적용해 금형 모양대로 색 영역을 남기는 것.

버퍼링
buffering

컴퓨터 메모리에 데이터를 임시로 저장하는 과정. 예를 들자면 온라인 비디오 클립 데이터를 실제 재생속도보다 빨리 내려받아 화면에 보일 준비가 될 때까지 버퍼에 저장하는 것이 있다.

별색
special

보통 국제적으로 공인된 팬톤 매칭 시스템(PMS)을 사용해 지정한다. 별색 잉크는 미리 배합된 깡통에서 바로 나온 순색이다. 별색을 사용해야만 얻을 수 있는 밝고 선명한 색이 많다. 예를 들어 cmyk에서는 노랑과 마젠타 색조를 오버프린트해서 주황색을 얻는다. 결과는 팬톤 잉크와 비교할 때 흐리고 생기가 없다.

블래드
blad

출판사에서 소비자에게 완성된 책의 느낌을 알려 주기 위해 제작하는 홍보 도구. '기본 레이아웃과 디자인basic layout and design' 또는 '책 레이아웃과 디자인book layout and design'에서 나온 말이다. 앞뒤표지와 펼침쪽 샘플을 보여 준다.

블리드
bleed [off]

이미지나 단색 영역의 하나 이상의 면이 낱쪽 가장자리를 넘어가는 것. 이 영역은 재단의 부정확성을 참작해 낱쪽 가장자리를 약간 넘어 연장하도록 설정한다.

비도포지
uncoated

제조 과정에 코팅을 적용하지 않은 종이. 비도포지는 도포지보다 감촉과 외양이 거칠지만 이러한 촉각적 특질을 더 선호하는 디자이너들도 있다. 하지만 비도포지는 도포지보다 잉크를 더 많이 흡수한다. 그 결과로 생기는 효과가 오묘할 수 있지만 이미지의 명도와 대비를 밋밋하게 만들 수도 있다.

빈 가제본
blank dummy

계획한 종이와 제책 방식으로 만들어진 인쇄하지 않은 견본 문서(예를 들면 책). 디자이너, 출판사, 클라이언트가 인쇄 진행을 맡기기 전에 완성물의 느낌을 얻기 위해 이용한다.

사이트맵
site map

웹사이트 구조의 그래픽 표현. 보통 페이지들 사이의 관계를 보여 주는 트리tree 구조의 다이어그램. 사용자가 사이트를 탐색하는 방법을 보여 줄 필요는 없지만 기능 부분을 상세히 열거할 수도 있다.

색 균형
colour balance

이미지에서 일반적으로 cmyk 색상의 상대적 비율을 말한다. 촬영한 원본 피사체를 재현하는 이미지의 색 균형을 가능한 한 맞추기 위해 수시로 조정하거나 '바로잡는다'.

색 막대
colour bars

디지털 교정쇄 가장자리를 따라 일련의 사각형으로 인쇄되는 색상 표준. 공인된 표준(예를 들면 FOGRA)에 따라 제작되는 이 막대는 인쇄소에서 작업을 인쇄할 때 색 참조 기준으로 사용된다. 색 막대는 인쇄 기사가 농도계로 잉크 농도를 측정할 수 있도록 실제 인쇄 과정에서도 만들어진다.

색지
coloured [stock]

제조 과정에서 색을 들인 종이. 색을 인쇄한 종이와 달리 가장자리까지 종이 전체에 색이 스며들어 있다.

소문자
lower-case

금속활자 판짜기에서 유래한 용어. 식자공이 손으로 판짜기하는 활자를 위아래로 놓인 두 상자에 보관했다. '아래 상자lower-case'에는 소문자를, '위 상자'에는 대문자를 담았던 것에서 유래했다.

스니핏 [코드]
snippet [of code]

재사용할 수 있는 작은 프로그래밍 코드 조각. 예를 들어 스니핏으로 웹사이트 후위 처리에서 이미지 크기 조절을 처리할 수 있고 같은 코드를 여러 페이지에서 재사용할 수 있다.

스몰캡
small cap

글자 디자이너가 소문자 엑스하이트와 같은 높이로 특별히 그린 대문자. 스몰캡은 흔히 우편번호나 두문자어에 사용한다. 글자체에 스몰캡 버전이 없으면 어떤 디자인 프로그램은 정상적 대문자 크기를 줄여 자동으로 만들어 낸다. 이렇게 하면 대문자 획 굵기가 주변 글자와 비교해 너무 가늘어지기 때문에 보통 나쁜 관행으로 여겨진다.

스와시
swash

대문자에서 글자 시작이나 끝 부분의 장식 곡선을 말한다.

스캔
scan

아날로그 원본(예를 들면 사진 인화지, 슬라이드 또는 일러스트레이션)을 스캐너로 캡처한 디지털판. 스캐너의 일반적 유형은 평판과 (인쇄 전 공정에 더 많이 쓰이는) 드럼이다.

스캐터 교정쇄
scatter proof

책, 잡지나 기타 문서에서 이미지들을 뽑아 한 장에 모두 모아서 보여 주는 교정쇄. 원본과 대조해 색의 정확성을 판단하기 위해 사용한다.

습식 교정쇄
wet proof

정확한 인쇄용지와 실제 인쇄 과정을 이용해 만드는 한정 부수의 교정쇄. 종이, 잉크, 인쇄 과정 모두의 조합이 완성물의 모습에 영향을 주므로 본인쇄 전에 인쇄가 어떻게 나올지를 정확히 가늠해 보는 유일한 방법이다. 습식 교정쇄는 가장 비싼 교정 선택안이다. 대개 교정 전용 인쇄기를 돌리고 교정에 앞서 모든 인쇄판이 만들어져야 하므로 오류를 바로잡으려면 비용이 든다. 디지털 교정쇄는 완성 작업에 대한 지표로서는 습식보다는 정확성이 다소 떨어지지만 더 싸고 더 자주 사용된다.

시엠와이케이
cmyk

시안, 마젠타, 노랑, 검정 잉크를 하나씩 차례로 인쇄하는 것(보통 오프셋 평판 인쇄). 이 잉크들을 여러 비율로 조합해 다양한 색을 만든다. 그래서 cmyk 인쇄는 미리 혼합한 순색을 사용하는 팬톤 잉크 인쇄와 대조해 흔히 풀컬러라고도 한다.

실매기 접장
section-sewn

인쇄한 다음 접지하고 재단해 함께 꿰맨 내지 한 벌. 여러 페이지로 된 문서를 인쇄하려면 대부분 전지 양면에 페이지들을 한 벌로 편성해야 한다. 가장 일반적으로는 종이 한 장을 접어 8쪽 또는 16쪽 접장으로 만든다. 출판물은 대개 하나 이상의 접장을 인쇄해야 한다. 실매기 작업은 접장들을 정확한 순서대로 포갠 다음 책등을 맞추어 실로 꿰맨다. 실매기 제책은 무선 제책보다 더 튼튼하다.

실크스크린 인쇄
silk-screen printing

손이나 기계로 잉크를 (그물망) 스크린으로 통과시켜 인쇄면에 찍는 인쇄 방법. 대개 포스터나 사이니지 등 전시물에 사용되고 롤러를 쓰지 않기 때문에 두꺼운 소재에 인쇄하는 데도 유용하다. 불투명한 실크스크린 잉크가 많아서 때로는 색의 강도 때문에 선호하기도 한다. 실크스크린에 사용하는 스크린이 성글기 때문에 정교한 세부나 작은 글자를 재현하는 데는 부적합하다.

애니메틱스
animatics

배경음악에 캐릭터와 기본 동작 등을 이용한 동영상 형식 스토리보드. 프로젝트 결과물이 어떻게 나올지 시각화해 클라이언트에게 콘셉트를 승인받는 데 사용한다.

어깨숫자/다리숫자
inferior/superior figures

예를 들면 '매카시'는 말한다.'라는 식으로 각주 참조와 과학 화합물 표기에 사용하는 작은 숫자. 위첨자 숫자/아래첨자 숫자라고도 한다.

어센더
ascender

소문자에서 엑스하이트 위로 올라가는 부분. 예를 들어 'h'와 'l'의 스템.

엑스하이트
x-height

글자체에서 소문자 x의 높이.

오프셋 평판 인쇄
offset lithography

가장 일반적으로 사용되는 상업적 인쇄 과정. 종이가 전지나 두루마리로 공급되므로 과정의 첫 단계는 전지에 인쇄하기 적합하도록 파일을 '터잡기'하는 것이다. 터잡기를 하면 파일을 '립' 또는 '래스터 이미지 처리 장치'로 보낸다. 이것은 파일 색상을 cmyk로 분해하고 데이터를 일련의 선, 점과 단색 영역으로 변환해 인쇄 잉크를 운반하는 판으로 보낸다. 립은 사용하는 종이, 인쇄기, 잉크의 종류를 고려하고 망점 퍼짐을 참작해 조정하도록 설정된다. CTP(Computer to Plate) 기술에서는 판이 직접 출력된다. 인쇄 과정에서 각 금속판이 감기는 롤러가 고무가 덮인 두 번째 롤러(고무 블랭킷이라고 한다)와 접촉한다. 인쇄가 진행되는 동안 잉크를 바른 금속판이 회전하면서 고무 블랭킷으로 잉크를 옮기고 이어서 종이로 전달된다. cmyk 인쇄 작업에서 시안, 마젠타, 노랑, 검정 잉크의 조합으로 풀컬러 이미지를 만들 수 있다. 모든 잉크는 반투명이어서 한 색이 다른 색 위에 인쇄되면 제3의 색이 만들어진다.

오픈타입
OpenType

전문가 문자세트와 기타 글리프들이 단일 폰트 파일에 포함되는 최신 폰트 형식. 같은 오픈타입 파일을 PC와 애플 매킨토시 컴퓨터에 모두 사용할 수 있다.

와이어 프레임
wire frame

웹사이트 디자인이나 사용자 인터페이스에서 브랜딩이나 디자인한 그래픽이 없는 기본 뼈대 버전. 응용 프로그램이 기능적 수준에서 어떻게 작동하는지 점검하고 사이트맵만으로는 알아챌 수 없는 문제들을 찾아내는 데 사용한다.

왼끝맞추기
ranged-left

(오른끝맞추기, 가운데맞추기, 양끝맞추기와 대조적으로) 모든 글줄이 단 왼쪽 끝에 맞추어 정렬되는 것. 낱말과 글자 사이의 공간이 늘어나거나 왜곡되지 않고 일정하다. 글자의 오른쪽 가장자리가 들쑥날쑥해서 '왼끝맞추기'는 때로는 '오른끝흘리기'라고도 한다.

용지
stock

표면에 인쇄하는 종이 따위의 소재.

이음자
ligature

불안정하게 서로 부딪치는 두 글리프를 합쳐 하나로 만든 글자.

인쇄 전 공정
pre-press

인쇄 작업을 준비하기 위해 이루어져야 하는 모든 것을 표현하는 용어. 일반적으로 페이지 레이아웃 소프트웨어에서 디자인한 다음, 인쇄를 위해 파일을 준비하는 것을 말한다. 여기에는 원본을 고해상도 스캔하고 모든 이미지 해상도를 확인하고 (고해상도/저해상도 참조) 색 프로파일을 적용하고 보정하고 터잡기(오프셋 평판 인쇄 참조)하는 것이 포함된다.

인쇄판
plate

인쇄기에서 인쇄할 글과 이미지를 담는 판으로 보통 금속으로 만들어진다. 사용하는 인쇄기에 따라 인쇄판 크기가 다양하다. B1 크기 인쇄기를 사용하는 인쇄소는 B1 크기 판을 사용하는 식이다.

인터페이스 디자인
interface design

소프트웨어 프로그램이나 웹사이트 등을 위한 모니터 환경의 디자인.

장애인차별금지법
DDA, Disability Discrimination Act

"장애인의 인권을 증진하고 차별로부터 장애인을 보호하는 (direct.gov.uk)" 영국 법. 미국 등 여러 나라에 이에 상당하는 법이 있다. 모두 그래픽디자인 실무에 시사하는 점이 있다. 글자크기와 인쇄 색상을 고려하는 것부터 웹사이트 프로그래밍까지 장애인 사용자의 접근을 보장하는 것이 목표이다. 월드와이드웹 컨소시엄에서 개발한 웹 접근성 이니셔티브는 그 웹사이트(www.w3.org/WAI/Policy/)에서 접근성에 관련된 다양한 국제 정책을 열거한다.

재생지
recycled stock

재활용 원료로 만든 종이. 재활용 펄프의 비율에 주목해야 한다. 어떤 '재활용' 종이는 재활용 펄프 30퍼센트에 '처녀' 펄프 70퍼센트로 이루어지는 반면 어떤 것은 100퍼센트 재활용 종이이다.

전면 블리드
full bleed

낱쪽의 4면 모두 가장자리로 넘치는 이미지나 단색 영역. 이 영역은 부정확한 재단을 대비해 낱쪽 가장자리를 약간 넘어가 연장되도록 설정한다.

정보 구조
information architecture

예를 들면 웹사이트 같은 체계 안에서 정보를 구성하고 모으고 분류하는 방식. 효과적인 정보 구조는 웹사이트 소유자의 요구는 물론 사용자의 일반적 요구를 고려하며 정보에 어떻게 접근하고 탐색하는지를 평가한다.

쪽배열표
flatplan

일련의 작은 펼침쪽에 계획한 지

면 내용을 제시하고 색상 등으로 표시해 출판물 전체를 개관할 수 있는 도표. 각 페이지를 축소 출력해 벽에 설치된 쪽배열표에 붙이기도 한다. 쪽배열표는 여러 종류의 종이를 사용해 인쇄할 때 대수에 맞추어 경제적인 계획을 하기에도 유용하다.

채도
saturation

색이 선명하게 나타나는 정도. 채도에 관한 복잡한 과학적·기술적 해석이 있지만 간단히 말하면 색이 더 생생하게 보일수록 채도가 높다고 한다.

책띠
bellyband

책이나 잡지를 둘러싸는 보통 종이로 된 가는 띠.

캘리브레이션
calibration

일관성 있고 믿을 만한 색상 출력을 얻기 위해 다양한 장비(스캐너, 모니터, 프린터 등)를 시험하고 조정하는 과정.

커닝
kerning

두 글자 사이의 공간을 조정하는 과정. 이상적으로는 한 낱말 안에서 글자사이가 규칙적으로 나타나야 하지만 때로는 (특히 대형 디스플레이 설정에서는) 공간이 시각적으로 고르게 되도록 수동으로 조정할 필요가 있다. 트래킹과 혼동하지 말자.

코더
coders

컴퓨터 프로그래머의 다른 이름. 코더는 특정 기능을 수행하는 컴퓨터 코드를 작성한다. 예를 들면 콘텐츠 관리 시스템(CMS)을 프로그래밍하기도 한다.

콘텐츠 관리 시스템
CMS, Content Management System

클라이언트가 프로그래밍 지식 없이도 자기 웹사이트 내용을 바꿀 수 있도록 웹 개발회사에서 설정한 비밀번호로 보호하는 온라인 영역. 웹사이트에서 공개적으로 볼 수 있는 부분인 '전위 처리'에 대비해 '후위 처리'라고도 한다.

크로마린 교정쇄
cromalin

교정쇄의 한 형태. 진짜 크로마린 교정쇄는 현재 드물게 이용되지만 고품질 디지털 교정쇄를 크로마린이라고 (혼동해) 부르는 경우도 있다. 대형 디지털 인쇄기가 나오기 전에는 크로마린이 인쇄 진행에 앞서 인쇄물의 정확한 (또는 거의 정확한) 판을 보는 최상의 방식으로 여겨졌다. 크로마린 제작에는 전용 점착지를 자외선에 노출해 색이 들어가지 않는 부분을 굳히는 과정이 있다. 그다음 가루를 덮어 남아 있는 끈적끈적한 부분에 붙게 한다. 일반적으로 cmyk 교정쇄를 내는 데 사용되는데 이 과정이 4색 각각에 되풀이된다. 크로마린 교정쇄는 인쇄판을 만드는 필름을 사용하기 때문에 비교적 정확하다. 하지만 요즘은 필름이 CTP 기술로 거의 대체되었다(오프셋 평판 인쇄 참조).

테이블 [폰트 프로그래밍에서]
table [as in programming a font]

폰트 파일 안에서 폰트를 디스플레이하는 방법에 관한 지침. 파일 안에서 각 테이블이 폰트 작용의 여러 측면을 제어한다. 예를 들어 각 글리프의 이름을 제공하는 테이블, 각 글리프의 형태를 표현하는 테이블 등이 있다. 폰트 형식이 다르면 필요한 테이블과 거기에 담아야 하는 데이터의 종류에 관한 명세가 다르다.

트래킹
tracking

낱말이나 텍스트 블록에서 전체 글자사이를 조절하는 것. 커닝과 혼동하지 말자.

판짜기
setting

주어진 원고를 페이지 레이아웃에 승인된 폰트와 글자크기로 필요에 따라 왼끝맞추기, 오른끝맞추기, 양끝맞추기 또는 가운데맞추기 레이아웃으로 넣는 과정. 글줄사이에도 주의를 기울이고 고아와 과부를 찾아 수정한다.

팬톤
Pantone/PMS

별색 참조.

평량
gsm

종이 무게를 규정하는 데 사용하는 '제곱미터당 그램'. 1제곱미터당 무게가 160그램이라면 160gsm 종이이다. 대체로 gsm을 종이 두께의 지표로 간주할 수 있지만 gsm이 같아도 종이에 따라 두께가 다를 수 있다. 어떤 비도포지는 상당히 두툼하면서도 상대적으로 가볍다.

표적 집단
focus group [in design]

대개 특정 인구 통계적 대상에게 디자인에 대한 반응을 묻기 위해 마련하는 모임. 디자이너와 마케팅 전문가들은 디자인 작업을 시험하고 알리는 데 이들의 의견을 이용한다.

풀컬러
full colour

시엠와이케이(cmyk) 참조.

픽토그램
pictogram

생각이나 사물의 단순화한 묘사. 예로는 TV 기상도의 기본적 구름 드로잉이나 철도 건널목을 묘사한 도로 표지 등이 있다.

필드
field

그리드 참조.

하이키 사진
high-key photograph

보통 흰 배경에 그림자가 거의 없이 대비가 일정한 밝은 이미지를 말한다.

헝겊등 장정/가죽등 장정
quarter-bound

앞뒤 표지는 종이나 천으로 감싼 보드로 만들어지고 다른 재료(전통적으로 가죽)가 책등을 감싸 앞뒤 표지까지 넘어와 가로로 4분의 1 정도 지점까지 이르는 제책 방식.

후가공
finishing

라미네이팅, 접지, 제책 등 일단 인쇄된 작업을 마무리하는 데 필요한 추가 과정. 인쇄소 내부에 접지와 재단 등 기본 후가공이 가능한 경우도 있지만 후가공은 대개 전문 업체에서 처리한다. 소량이나 일회성 작업에서는 일부 후가공을 수작업으로 한다. 대량 인쇄라도 기계로 할 수 없는 과정은 역시 손으로 마무리할 수 있다.

후위 처리
back-end

콘텐츠 관리 시스템(CMS) 참조.

이미지 출처

이 책에 실린 이미지의 저작권자를 찾고자 최대한 노력하였으나 의도치 않게 생긴 누락이나 오류에 대해서는 양해를 구합니다. 누락되거나 잘못된 것은 다음 쇄에서 바로잡도록 하겠습니다. 책에 이미지 수록과 출판을 허락해 준 모든 디자이너와 그들의 클라이언트에게 감사드립니다.

여기 언급된 목록 외의 모든 이미지 © David Shaw

010
Arcaid/Alamy

014–018, 019 left, 022 except top right, 023, 025
design development by Sagmeister Inc

019 right –021
digital animations and rendering by Ralph Ammer www.ralphammer.de

021
top, portrait of Millimetre

022
portrait of Ludwig van Beethoven composing the Missa Solemnis by Joseph Karl Stieler, 1820, original in Beethoven-Haus, Bonn

022
middle, portrait of Nuno Azevedo by Sagmeister Inc

024
poster design Sara Westermann, art direction André Cruz and Sara Westermann

026
pro qm bookstore, Berlin, photograph © Borries Schwesinger

030
overlaid image, Waser Bürocenter Buchs

030 background, 031–035, 038–039, 040 right, 041, 042–043, 048–049 text, sketches and design Borries Schwesinger www.borries-schwesinger.de

036–037, 044–047
from Borries Schwesinger, »Formulaire Gestalten«, Verlag Hermann Schmidt Mainz 2007, English edition Borries Schwesinger, »The Form Book«, Thames & Hudson 2010

040 left,
Verlag Hermann Schmidt Mainz

050
kpzfoto/Alamy

054–055 top, photographs © Martin Špelda, actors shown in images, left to right: Vilma Cibulková; Jiří Pecha; Boleslav Polívka; Vilma Cibulková, Boleslav Polívka, Jiří Pecha; Jaroslav Dušek, Vilma Cibulková

054–055 bottom,

056 second left and main picture, photographs and drawings © Jerzy Skakun

056 left, design © Aleš Najbrt/Studio Najbrt, photograph © Martin Špelda 2003, poster features the actor Jaroslav Dušek

058–059 background image, 060 design © Joanna Górska and Jerzy Skakun

062–063
photograph © Jerzy Skakun, »Pupendo« poster design © Joanna Górska and Jerzy Skakun

070–071
»Wallpaper*« grids designed by Meirion Pritchard

072
Plakat Narrow by Christian Schwartz, Lexicon No.2 by Bram de Does, published by The Enschedé Font Foundry

073
Big Caslon Antique by Paul Barnes

074–075, 088
paper engineering by Dan McPharlin, photography by Grant Hancock, proofs and printed magazine photographed by David Shaw

076
prop stylist Charlotte Lawton, photography by Satoshi Minakawa, printed magazine photographed by David Shaw

078–079
illustration by Nigel Robinson for »Wallpaper*« magazine, art direction by Meirion Pritchard for »Wallpaper*« magazine

081
photography by Rudei Walti, magazine proofs photographed by David Shaw

084–087
photographs © Wallpaper*

090
Galleria B, Turku, Finland, photograph

by Jere Salonen

096–097, 100–103
sketches, badges and packaging by Emmi Salonen

099
photographs by Emmi Salonen

104
Kevpix/Alamy

109, 112, 114–115, 116, 118–119,
design development by Dalton Maag Ltd

110–111, 120–121
Tony Howard/Transport Design Company

117
drawings by Rayan Abdullah, Markenbau

126
text © Richard de Jager

128–131, 132 left, 133
PHWOA identity concepts by Frauke Stegmann for Richard de Jager

132
right, photograph by . Frauke Stegmann

134–135
fashion design by Richard de Jager, photographs by Frauke Stegmann

136
gallery space photography by Azam Farooq www.azamfarooq.com for Bond and Coyne Associates Ltd

142
left, »Frame« magazine, notes and sketches created by Bond and Coyne Associates Ltd

143
designed by Bond and Coyne Associates Ltd for War on Want

144–145
sketch by Steve Mosley, Mosley& www.mosleyand.com for Bond and Coyne Associates Ltd

146–147
designs, sketches and plans created by Bond and Coyne Associates Ltd, photography included within image by Julio Etchart www.julioetchart.com for War on Want, still photography by David

Shaw

148
sketches created by Bond and Coyne Associates Ltd

149–153
gallery space photography by Azam Farooq www.azamfarooq.com for Bond and Coyne Associates Ltd, design and typeface created by Bond and Coyne Associates Ltd, photography within image by Julio Etchart www.julioetchart.com for War on Want

154
Viennaslide/Alamy

158–159
photograph © Pascal Dhennequin

162–168, 170–175
sign system, logo system, invitation, selection of badges, graphic design manual, bag, shirt, umbrella, new year card and poster system for 104, 2007, drawings, scale models, simulation/ montage and graphic design by Experimental Jetset, photographed by Experimental Jetset

169
Futura typeface by Paul Renner, 1928, 104 logotype by Experimental Jetset

176
Kathy deWitt/Alamy

180
left to right, packaging © Cumberland Packing Corp, New York, Merisant Company, McNeil Nutritionals, LLC

182–191
art director Paula Scher; designers Paula Scher, Daniel Weil, Lenny Naar

196
© Vitsœ

202–203
design and development by Airside and With Associates

198–201, 204–215 design and development by Airside for Vitsœ

옮긴이 **신혜정**

연세대학교를 졸업하고 홍익대학교 산업미술대학원에서 디자인을 공부했다.
안그라픽스에서 디자이너와 디자인 도서 편집자로 일했다. 현재는 프리랜서로
활동하며 책 디자인과 번역, 편집 작업을 병행하고 있다. 번역서로 『폴 랜드와의 대화』,
『그리드 GRIDS』, 『퍼핀 북디자인: 상상력의 70년 1940 – 2010』, 『마음, 사진을 찍다:
마음의 눈을 뜨게 만드는 사진 찍기』가 있다.

그래픽디자인 다이어리

성공하는 디자이너들의 작업 노트

1판 1쇄 찍음 2014년 5월 26일
1판 1쇄 펴냄 2014년 6월 9일

지은이 뤼시엔 로버츠, 레베카 라이트
옮긴이 신혜정
펴낸이 박상준
펴낸곳 세미콜론

출판등록 1997. 3. 24(제16-1444호)
135-887 서울특별시 강남구 도산대로1길 62
대표전화 515-2000 팩시밀리 515-2007
편집부 517-4263 팩시밀리 514-2329
www.semicolon.co.kr

한국어판 © (주)사이언스북스, 2014. Printed in Seoul, Korea

ISBN 978-89-8371-661-3 03600

세미콜론은 (주)사이언스북스의 브랜드입니다.